MINET-FOURNET 1979

M*
R 112 212

2654.
Zd.576.

9

a Condenser

LE SALON

DE 1833.

IMPRIMERIE D'ÉVERAT,
Rue du Cadran, n. 16.

LE SALON

DE 1833,

PAR

G. LAVIRON ET B. GALBACIO.

Orné de douze vignettes

A L'EAU-FORTE;

PAR ALFRED ET TONY JOHANNOT, GIGOUX, ETC.

A LA LIBRAIRIE D'ABEL LEDOUX,
Quai des Augustins, n° 37.

PARIS, M DCCC XXXIII.

« Qui juge sainement et seurement, use à toutes mans, de propres exemples, ainsi que chose étrangère, et témoigne franchement de lui comme de chose tierce. Il faut passer par dessus ces règles populaires de la civilité en faveur de la vérité et de la liberté. »

Essais *de Michel de Montaigne*; liv. troisième.

Nous tenons à donner quelques explications sur l'œuvre que nous entreprenons aujourd'hui. — La part que nous avons prise à la rédaction de *la Liberté, revue des arts*, n'étant un secret pour personne parmi les artistes, nous ne cacherons pas davantage les raisons qui nous ont déterminés à prendre la forme d'un livre. Ce fait change totalement notre position d'écrivains.

Tant qu'il ne s'est agi que de discuter des principes, d'attaquer des abus, de faire la guerre aux *exploiteurs* d'hommes, nous nous en sommes tenus au mode de publication adopté dès l'abord; mais quand il a fallu arriver

à des questions où les amours-propres se trouvaient engagés, quand il a fallu peser le mérite réel et la valeur relative des ouvrages exposés au *Salon* de cette année, nous avons dû choisir un autre mode, qui nous faisait plus large la part d'indépendance.

En effet, il aurait été bien difficile de soustraire entièrement la rédaction du journal à une foule de considérations personnelles, qui auraient peut-être fini par porter atteinte au radicalisme de nos doctrines, en faveur de quelques-uns de nos collaborateurs, qui sont partie intéressée à l'exposition de 1833. Et quand nous y serions parvenus, certaines gens n'auraient pas voulu le croire, ou tout au moins auraient eu prétexte pour faire semblant de ne pas y croire; et nous nous serions attiré en pure perte la désaffection de ceux à qui nous aurions refusé de rendre des *services*.

Dans cette position nous avons mieux aimé abandonner un journal dont les momens les plus difficiles étaient passés, pour chercher un moyen qui nous permît d'appliquer nos principes avec toute la franchise dont nous avons besoin pour exprimer notre pensée.

Ainsi, en passant dans un livre, nos doctrines restent les mêmes, au point qu'il suffit d'en faire l'application rigoureuse pour prévoir le jugement que nous porterons sur tel ou tel ouvrage. Nos opinions, toujours conformes aux principes que nous avons posés depuis long-temps, nous paraissent néanmoins avoir besoin de développemens nou-

veaux : ils seront le sujet de l'*introduction* qui va suivre.

A ceux qui viendraient se plaindre de nos critiques, notre réponse est prête : nous avons voulu faire *un livre de bonne foy*, comme dit Montaigne ; tant pis pour eux s'ils refusent d'y croire, c'est la seule qu'ils obtiendront.

INTRODUCTION.

Si le Salon de 1833 ne devait être qu'un étalage ouvert aux artistes pour faciliter la vente de leurs ouvrages, ce but, tout louable qu'il paraît, ne serait qu'une faible compensation à l'état de détresse qui les afflige depuis trois ans. Il y a encore autre chose au-delà des portes du Louvre, si long-temps fermées à l'impatience de la jeunesse qui arrive plus soucieuse d'avenir que de ce qui est nécessaire à la vie matérielle; car la faim n'est pas l'ennemi le plus cruel dans la carrière où tant de causes de dégoût et d'atrophie morale attendent ceux que la conviction pousse dans la voie : les préjugés d'école, le despotisme des académies, sont des adversaires qu'il faut combattre à toute heure, à tout moment : la terre promise de l'exposition n'est pas à tous de manne et de miel.

Quand on considère qu'il existe une douane de toute pensée jetée sur la toile ou sur le marbre, une espèce de *Conseil des Dix*, qui, un mois avant l'ouverture du Salon,

prononce selon son bon plaisir sur les ouvrages à admettre ou à rejeter, il ne faut pas une grande pénétration pour deviner que la voix des protecteurs y est toute puissante.

Malheur au jeune homme à qui l'on peut reprocher des velléités d'indépendance ou l'abandon des saines doctrines! malheur à celui qui a négligé d'aller prendre à l'école sa ration de préceptes infaillibles que MM. les professeurs y distribuent successivement avec toute la grâce qui les caractérise! il sera mal placé s'il n'est pas éconduit.

Car, dans notre gouvernement militaire des *beaux-arts*, l'obéissance passive aux absurdités les plus choquantes est devenue règle, la partialité la plus inique est réputée justice. Qu'importent la raison et la conscience? la discipline avant tout : c'est le *palladium* que l'égoïsme abrite sous la coupole mazarine. Là, toujours l'élève après le maître, même quand l'élève sera *Géricault* et le maître M. Thévenin.

De l'Institut au Louvre il n'y a qu'un pas, et en traversant le *pont des Arts* les doctrines du professorat y arrivent immaculées, c'est-à-dire hostiles comme devant; loin de les dissoudre, les vapeurs de la Seine semblent les rendre plus compactes; le voisinage sert à quelque chose.

Les tenanciers des *Quatre-Nations*, en échange du logement gratuit qu'ils occupent et des gros traitemens qu'ils reçoivent, veillent scrupuleusement au maintien de

la bonne peinture, de la bonne sculpture et de la bonne architecture.

Ils ont raison : ne faut-il pas que tout aille à l'unisson ? Depuis long-temps l'Académie nous a donné les *bonnes lettres*; les *bons arts* doivent marcher ensuite; déjà, en 1832, la musique a passé sous le patronage des *bons hommes*... On se rappelle avec quelle poésie!... Le jury dont nous parlons est seul plus poétique.

Plaisanterie à part, c'est chose inouie, ce droit acquis à quelques-uns de disposer de l'avenir des nouveaux arrivans, et de prononcer à huis clos la sentence de mort de ceux qui ne croient pas à certaines doctrines, qui ne font pas certaines peintures et qui n'encensent pas certains hommes. — « Les jurés sont infaillibles, cela est démontré par leur brevet. » — Mots de compère.... Il n'y a d'infaillible que le jugement du public, qui doit tout voir, et seul doit absoudre ou condamner! C'est donc à lui qu'il faut en appeler.

Le Salon est pour tout le monde.

L'existence du jury est d'une illégalité flagrante; et c'est là une des choses qu'on a le moins observées. On s'est récrié contre ses décisions, contre sa partialité; mais on n'a pas encore songé à lui demander de quel droit il existait. Nous l'avons comparé au sanguinaire *Conseil des Dix*; mais ce conseil existait au nom de la loi, et s'il faisait tuer des citoyens sans dire pourquoi, du moins

son existence était légale; et puis il était en harmonie avec les institutions de ce temps-là ; tandis que maintenant il y a à Paris des hommes qui, de gaieté de cœur, et souvent par caprice ou pour la satisfaction de leur amour-propre, vouent en masse des jeunes gens à toutes les humiliations de la honte, à toutes les tortures de la faim et de la misère. Et combien ne sont-elles pas plus poignantes encore les tortures d'une ame de jeune homme qui avait révélation de son avenir, et qui s'éteint dans la douleur et les angoisses, pour s'être vu écraser par ces nouveaux *procustes*, qui mutilent tout ce qui dépasse la hauteur de leur taille, et cela sans y être autorisés par une loi, et sans qu'on sache à qui s'en prendre de leur iniquité !

Au reste ils font bien de cacher leur tête, car ils la chargent d'une épouvantable responsabilité... Mais ce sont des académiciens... Passons.

De grands résultats doivent jaillir de cette exposition, si les artistes de cœur veulent songer que nul ne peut leur faire subir une juridiction monstrueuse que la société n'oserait imposer à personne.

Aujourd'hui ce ne sont plus quelques rêveurs isolés qui réclament franchise contre la queue des habitudes de l'ancien régime, c'est la généralité des artistes qui articule ses griefs, en montrant ses blessures d'un côté et de l'autre sa force et la vie dont elle est capable; c'est-à-dire qu'en présence se trouvent deux principes, le droit

et le fait, représentés par deux espèces d'hommes : l'une, première occupante, criant que son expérience a mission, de tout soumettre, le génie lui-même, qui n'existe, dit-elle, qu'autant qu'elle l'a enseigné; l'autre, pleine de séve, et de foi en sa qualité d'individu, qui refuse d'obéir, parce qu'elle sent que le génie préexiste et que l'art et le métier sont choses différentes.

Entre les deux, ce n'est plus qu'une question à résoudre par le droit commun. Autrefois la querelle des *classiques* et des *romantiques* était une affaire de parti; des hommes d'une école voulaient supplanter ceux d'une autre, voilà tout; mais il s'agit maintenant de principes et non d'hommes : les noms de guerre ont disparu pour faire place à la liberté.

Avant les académies on a fait de l'art en France pendant plusieurs siècles; à ces époques *franches*, on ne s'est jamais aperçu qu'il manquât une influence à sa direction, et les ouvrages que nous ont légués les artistes de ce temps-là sont encore debout pour attester que le génie peut éclore ailleurs qu'au foyer des confréries académiques. Si elles ont été utiles, ce n'est donc pas à l'art, mais à quelques individus qui en ont retiré profit. Comme toute chose s'explique par son but, les académies n'ont guère à se vanter de leur existence. Bonnes pour des jours de préjugés ou de servage politique, elles deviennent niaises et puériles quand il est question de vie réelle et d'action morale. L'immobilité nécessaire de

leur institut les met en dehors de la société, dont le mouvement fait la base; il faut donc que la société les foule ou qu'elles s'effacent. Cette conclusion est si simple qu'on doit s'étonner qu'il existe encore des corporations chargées de monopoliser l'intelligence, à moins qu'on admette qu'elles ne touchent à rien parmi nous. Dès lors à quoi servent-elles? pourquoi leur maintenir la possession d'un terrain qui ne produit rien pour personne, qui ne les fait pas vivre, et qui appauvrit le patrimoine commun?

A force d'avoir vu se croiser tous les fils des intrigues académiques, le siècle est devenu incrédule, ou plutôt il ne croit plus qu'au juste et à l'utile. Le prestige des corporations est tombé, parce qu'en art il est advenu comme en religion, l'intolérance des prêtres a amené l'indifférence du culte, et chacun, forcé d'être religieux à sa manière, est allé retremper ses croyances à d'autres sources.

Du côté politique, l'aspect n'est pas plus brillant : c'est en effet une anomalie singulière, cette survivance des castes à toutes les constitutions qui depuis quarante ans proclament l'égalité des citoyens. On dirait qu'il y a moquerie perpétuelle des choses faites contre les choses promises. Les habiles s'interposent toujours, et le bien, quand il arrive à la société, c'est comme une aumône qu'on lui jette, morcelée, sans forme et sans substance.

Ces questions importent plus qu'on ne pense au déve-

loppement des arts : dans certaines atmosphères où on les enserre, ils devraient mourir par défaut d'air respirable, si leur force surnaturelle n'était pas plus puissante, et si l'instinct n'indiquait pas à tout homme de cœur qu'il y a sottise d'obéir à l'esclavage que quelques-uns veulent imposer.

Qu'on se rappelle l'origine des académies : elles qui vivent de despotisme, naquirent d'une lutte pour la liberté.

Jusqu'à la fin du seizième siècle les artistes, soumis à des réglemens généraux, jouissaient de droits dévolus à tous, quand, en 1613, des ordonnances créèrent la communauté des peintres et des sculpteurs. Les *jurés* furent le lien qu'on destina à rendre plus étroite l'union des deux arts; mais les abus ne tardèrent pas à venir de cet établissement. *Les jurés*, dit Piganiol, *ne s'attachèrent plus qu'à poursuivre les peintres et les sculpteurs qui voulaient jouir de la liberté et de la franchise qui appartient naturellement aux arts dont ils font profession, et qui ne leur a jamais été contestée ailleurs qu'en France... La maîtrise devint donc une tyrannie insupportable à ceux qui voulaient y parvenir, et un sujet de honte pour les habiles gens qui y étaient parvenus, ils pensèrent, les uns et les autres, à secouer le joug, et leurs réflexions produisirent* L'ACADÉMIE ROYALE DE PEINTURE ET DE SCULPTURE. Comme on voit, l'idée de résistance aux despotes des beaux-arts

n'est pas puisée à source équivoque, ni elle n'est pas d'hier. Qu'en disent messieurs les académiciens?

Cependant la nouvelle frérie devait tôt ou tard ramener l'esclavage primitif, parce qu'au retour de la tyrannie des hommes on oublia d'opposer la vigueur des principes. Le présent une fois délivré, on ne stipula rien pour l'avenir : or, à quelques années de là, il arriva qu'un artiste, devenu *prince d'académie*, escamota l'affranchissement à son profit : les lettres-patentes données en 1663, par Louis XIV, ne firent pas autre chose que de légaliser cette usurpation. Lebrun, en parodiant les paroles vaniteuses de son maître, put dire aux ouvriers académiciens : L'ART, C'EST MOI ! De cette époque date la décadence. On sait combien le pouvoir du chancelier devint absolu; les travaux de toute espèce passèrent sous sa direction exclusive, et les artistes qui refusèrent de s'y soumettre n'éprouvèrent que dégoûts et avanies. La bassesse et l'intrigue tinrent lieu de mérite. Ce fut alors que Girardon et quelques autres se signalèrent dans cette route de saletés et d'abjection personnelle, tandis que Puget, un des génies les plus étonnans depuis Michel-Ange, trop fier pour subir ce baptême de boue, aima mieux retourner à Marseille, après n'avoir reçu pour son *Milon de Crotone* qu'une somme qui le défrayait à peine des déboursés que lui avait coûtés son chef-d'œuvre.

Aujourd'hui les choses sont presque revenues au même

point, et si nous n'avons pas un artiste du talent de l'auteur d'*Andromède*, nous avons des sculpteurs qui passent Girardon en bassesse, des peintres-jurés aussi despotes que Lebrun, avec le génie de moins; des maçons, les dignes pendans de Levau, dont le talent consiste à mutiler Philibert Delorme et Lenôtre, et qui prennent la bâtisse pour de l'art; ouvriers sans vergogne, qui se croient architectes parce qu'ils ont l'impunité et un fauteuil à l'Académie des beaux-arts.

Voilà ce que nous a valu l'Académie restaurée sous le nom d'Institut.

On ne saurait trop le répéter, cette résurrection des priviléges sera funeste aux arts aussi long-temps qu'on voudra que les artistes soient autre chose que des artistes. « Faites de Michel-Ange un président, un seigneur d'académie, vous n'aurez qu'un petit-maître, fade, maussade, rose, morose, faisant de l'art par désœuvrement d'état; le *Jugement dernier* deviendra quelque toile officiellement peinte, couverte d'un sacre où les démons auront passé *talons rouges* et les anges *gardes du corps* : d'abord grande liesse au camp des panégyristes, des louangeurs, des amateurs; mais après une demi-génération d'*immortels*, le peintre et son œuvre n'existeront plus pour personne. »

« A un autre. — La place est vacante. — C'est votre tour, entrez. » — ... Le successeur entre, et l'art reste à la porte... ainsi de suite.

« Peste soit du Michel-Ange, avec son jargon et son étiquette! Quelle idée il nous eût laissée de son siècle! »
— Heureusement ce n'est qu'une fiction!

La mémoire du seizième siècle nous reste avec l'exemple de ses artistes libres, studieux, donnant l'impulsion au génie de leurs élèves, sans les abrutir ni les torturer. Beau temps de zèle et de dévouement pour l'art, où Michel-Ange, le maître à tous, se mêlait parmi les grands maîtres formés sous ses yeux, et les envoyait en France comme des apôtres de civilisation; Cousin, Le Roux, Goujon, Lescot, Delorme, et tant d'autres qui étaient les aînés de la grande famille, travaillant pour le perfectionnement autant que pour la gloire de la société.

Alors nous commencions à secouer nos chaînes féodales,... alors nos monumens se comptaient par chefs-d'œuvre; ils subsistent encore adressant reproche à ceux que les académies nous font mesquins, sans pensée, quand ils ne sont pas absurdes. — Eh quoi! nous mentons peut-être... l'art n'est pas tombé dans une voie qui mène à l'impuissance. — Qu'on nous montre donc ce qu'il a produit... Prenons au hasard. — Entre *la maison de campagne de Saint-Ouen* et *le château d'Anet*, quel contraste! De *la fontaine des Innocens* à celle de *l'Institut*, quelle chute! Entre le porche mesquin de *Notre-Dame-de-Lorette* et le portail de *Saint-Etienne-du-Mont*, quelle distance!... N'est-ce pas toute celle qui sépare la façade ébauchée de *l'école des beaux-arts* du

goût si pur de l'*hôtel du Carnavalet*? Combien d'autres nous pourrions citer, s'il ne fallait épargner d'humiliantes comparaisons ! La sculpture n'a pas été plus heureuse ; on dirait que les mains françaises ne savent plus animer le marbre, si l'espérance d'un meilleur avenir ne se réveillait quelquefois en voyant le *Spartacus* nous donner des leçons d'art et de liberté.

C'est encore pis en peinture, et les exagérations niaises de la couleur ont dépassé tout ce que les faiseurs du temps de Louis XV et de l'empire avaient imaginé de plus nul et de plus burlesque.

Certes les exemples ne nous manqueraient pas si nous avions voulu faire un livre de scandale ; mais nous éviterons autant que possible les discussions de personnes, parce que nous ne voulons pas nous laisser entraîner dans la dispute de coteries et d'école, d'où l'art n'est pas sorti en France depuis la fondation des académies ; car David et Géricault ne sont que des exceptions, et ce sont leurs noms seuls et la partie matérielle de leur peinture qui ont triomphé, et non pas le grand principe de liberté et d'actualité qu'ils réclamaient pour les arts.

Ce qui le prouve, c'est que de tous ceux qui se sont jetés à leur suite, il n'en est pas un qui ait compris la partie de la réforme qu'ils avaient voulu faire, ou du moins pas un qui l'ait montré par ses œuvres : tous en sont restés à l'exagération stupide du mode d'exécution

matérielle que le maître avait trouvé pour lui, et qui ne pouvait convenir qu'à lui seul. En effet, lorsque David, après une lutte vigoureuse, et pendant laquelle il fut abreuvé de tant d'amertume que plusieurs fois il fut sur le point d'abandonner la partie; lorsque, disons-nous, David eut renversé tout l'échafaudage des doctrines académiques, la tourbe des intrigans sans courage, qui aiment mieux vivre des idées des autres que de tâcher d'en produire de leur cru, se ruèrent sur le système en faveur, le formulèrent en recettes infaillibles, et restaurèrent l'Académie. En sorte que c'est au nom de David, qui demandait à la Convention la suppression de l'école de Rome, qui réclamait l'abolition du jury d'admission, qu'on exclut maintenant tout ce qui sort des règles prescrites par ceux qui, sans l'avoir jamais comprise, se sont faits les interprètes de sa peinture. Cela est si vrai que David poursuivait continuellement de ses sarcasmes ceux de ses élèves qu'il savait assister aux leçons de *leur académie*.

Nous en appelons au souvenir de ceux qui se prétendent aujourd'hui ses continuateurs; qu'ils se rappellent les paroles de mépris et de haute réprobation qu'il avait continuellement à la bouche contre l'école des beaux-arts et tout ce qui s'y enseigne.

Ce qui a réussi pour David, on le tente aujourd'hui pour Géricault; on voudrait réduire à une discussion de forme les hautes questions qu'il a soulevées. Ils ont déjà composé tout leur formulaire de règles infaillibles et

leurs limites exclusives; en un mot, ils ont fait un art qui se démontre et se professe, et qui, Dieu aidant, sera bientôt enseigné à l'Académie. Car, à en juger par les résultats de la dernière élection, nous espérons voir bientôt siéger aux Quatre-Nations tous ceux qui se sont mis à faire des tableaux qui ressemblent autant à une tapisserie de la Chine, ou même à une salade de homard, qu'à tout autre chose dans la nature, et cela sous prétexte que l'homme qui a pensé pour eux tous a senti que, pour se faire comprendre et fixer l'attention des masses, il avait besoin d'une peinture vraie et vivante, et fortement colorée. Sur David on avait enté le culte des Grecs; sur Géricault on veut bâtir le culte du moyen âge et des enluminures. *Laissez faire, laissez passer,* ce sont d'habiles gens qui s'en mêlent, et ils ne manqueraient d'amener à bien leur entreprise, si leurs ouvrages souterrains n'étaient éventés.

Il y a bien encore je ne sais quels *abstracteurs de quintessence* qui prétendent que l'art doit être quelque chose d'abstrait, d'idéal, qui ne s'adresse qu'à certains hommes, et néglige tout le reste; que l'artiste doit vivre avec son imagination, et avec l'histoire des temps passés telle qu'il la voit dans ses rêves, sans s'inquiéter des choses de ce monde. Ils vaguent dans le champ des utopies, s'agitent dans le vide, et s'étonnent de ne soulever aucun intérêt dans notre société, qu'ils appellent matérielle et positive, pour se venger du peu d'attention qu'elle leur prête.

Après cela viennent une foule de subdivisions, de coteries, et de sous-coteries qui se remuent, se démènent, et font le plus de bruit qu'elles peuvent pour attirer les regards sur elles; mais la plupart ne sont visibles qu'au microscope et nous ne nous occupons pas des *infiniment petits*.

Si l'on s'étonne de nous voir faire aussi bon marché d'une foule de gens qui, après tout, peuvent n'être pas sans quelque mérite, nous répondrons que nous n'avons pas entrepris cette publication pour en faire une espèce de feuille d'annonces ou un supplément au catalogue de l'exposition, mais bien pour constater l'état actuel de l'art en France et les diverses tendances que nous pourrons remarquer dans la pensée ou l'exécution des ouvrages exposés.

Aussi, laissant de côté les questions de forme et les querelles d'écoles, qui aigrissent les discussions sans les éclairer, nous chercherons ce qu'il pourra y avoir d'individualité et de puissance, et par cela même d'avenir, dans l'œuvre d'un artiste; nous lui demanderons compte de sa pensée intime et de ses idées de progrès; nous tâcherons de découvrir s'il marche avec des idées à lui, ou s'il suit machinalement la grande route des imitateurs jetant leur enthousiasme moutonnier à la tête du premier venu qui veut bien se charger de penser pour tous.

Nous ne chercherons pas si un architecte à un faible

pour les temples grecs et romains, ou s'il raffolle des cathédrales du moyen âge, mais nous lui demanderons comment son architecture répond aux besoins et aux habitudes de notre époque.

Car, selon que les mœurs des sociétés changent, le régime des édifices doit éprouver des modifications; et l'art ne peut se borner à des copies serviles d'un type ou d'un autre, sans produire des œuvres mortes, c'est-à-dire dénuées d'intérêt et d'application.

Dans une sculpture ou dans un tableau nous chercherons d'abord la pensée s'il y en a, et la tendance de cette pensée. Puis nous examinerons jusqu'à quel point l'artiste est parvenu à rendre la nature dans sa vérité en typant chaque chose dans le caractère qui lui est propre.

Car nous ne comprenons l'art qu'avec l'une au moins de ces conditions, sinon avec toutes les deux.

Et, pour exprimer toute notre pensée, nous dirons que nous ne connaissons que deux manières de faire de l'art; les artistes ne peuvent être divisés qu'en deux classes, et voici comme nous les distinguons :

Il y a d'abord ceux qui se servent de l'influence que leur donne la puissance qu'ils ont acquise de remuer les ames par la parole ou avec de la couleur pour agir sur la société dans le sens de leur conviction, quelle qu'elle puisse être; et ceux qui, jetés dans le monde à travers des circonstances qui ne leur ont pas permis de se

passionner pour aucune des questions à l'ordre du jour, font de l'art pour l'art lui-même, parce qu'il leur a été donné de voir et de comprendre la nature, et qu'ils sont travaillés du besoin de manifester leur puissance.

Les premiers sont ceux qui, à toutes les époques de la société humaine, ont été hommes de conviction, et se sont faits les apôtres de leur croyance. C'étaient d'abord les prêtres des diverses religions qui se sont succédées sur le globe; car, comme nous l'avons observé ailleurs, les prêtres ont été les premiers artistes chez tous les peuples connus; puis, quand la croyance se relâchait, quand la confiance entière aux paroles du prêtre n'existait plus, quand ses richesses l'avaient amolli, et que son art ne savait plus trouver de sympathie dans la foule; alors des hommes pleins de foi et de dévouement venaient à son aide, et cherchaient des formes qui fussent plus facilement comprises. Pour cela, il fallait sacrifier quelque chose des symboles religieux devenus obscurs, et se rapprocher davantage des choses de la vie commune; en sorte que, plus les croyances s'affaiblissaient, plus la foi religieuse se perdait, plus les hommes qui voulaient les défendre étaient obligés d'entrer avant dans la vie active pour tâcher de se faire comprendre; si bien qu'à la fin, on en vint à ce point que les hommes d'art, oubliant le point de départ et le but qu'ils pouvaient atteindre, méconnaissant l'influence morale qui leur appartenait, ne surent plus voir dans l'art autre chose que l'art lui-même, et se mirent à développer une action dans un livre ou sur

une toile pour le drame seulement, ne se souvenant pas de conclure, ou peut-être s'en souciant peu.

C'est l'art des époques où la société n'a plus ni croyances ni lien commun, et n'a pas encore révélation des tendances qui doivent amener son avenir ; où les hommes forts oublieux de progrès, se replient sur eux-mêmes pour étudier exclusivement la nature, et produisent des œuvres saisissantes de vérité et de justesse d'observation.

C'est l'art de Shakespeare et de l'Arioste ; c'est l'art de Ribera, du Corrège et du Caravage.

Dans ces derniers temps on s'est jeté sur cette voie avec une espèce de fureur ; on a répété à satiété que c'était la seule route qui pût conduire à faire de la peinture vraie et réelle.

Nous examinerons en son lieu jusqu'à quel point on a réussi, mais nous ne passerons pas sans observer qu'on ne fait pas de la peinture en prenant un modèle et en le copiant matériellement. L'art ne consiste pas à faire des trompe-l'œil, mais bien à rendre le caractère particulier de chaque chose que l'on veut représenter.

Pour cela il faut voir et comprendre, c'est-à-dire qu'il faut avoir l'ame assez puissante pour saisir les différences caractéristiques qui sont dans la nature, et, ce qui peut-être est encore plus rare, l'audace de les rendre dans toute leur vérité.

N'attendez rien de de semblable du troupeau des faiseurs de pastiches et d'imitations, encore moins de ceux qui se font les laquais et les complaisans des gens en faveur, et flétrissent leur caractère d'artistes par les tripotages et les intrigues que chacun sait.

Aussi voyez à quelles pauvretés ils sont arrivés avec des principes aussi féconds : ce sont des tableaux sans drame, sans action, sans entente du sujet, qu'ils surchargent de personnages imaginaires, pour déguiser leur impuissance à rendre dignement ceux qui appartiennent à l'histoire ; des tableaux où pas un homme n'est compris dans sa physionomie à lui, dans son ame distincte, qui le fasse autre que son voisin ; des portraits sans individualité, sans caractère...

Pour faire le portrait d'un homme, il ne suffit pas de copier tant bien que mal ses yeux, son nez, sa bouche et son menton, sa tête ronde ou ovale, sa face pâle ou colorée. C'est l'ame qu'il faut faire comprendre ; l'impression morale que produit le modèle qu'il faut rendre ; c'est son allure d'homme qu'il faut exprimer : toutes choses que nos chercheurs de nature ne comprennent guère. Cependant c'est là l'étude à laquelle se sont attachés avant tout les artistes de quelque portée, qui n'ont rien cherché au-delà d'une traduction forte et animée de leur modèle.

Mais quand on voit si chétifs et si mesquins les hommes qui se prétendent sur la même route ; quand on

voit qu'il leur manque jusqu'à l'intelligence de ce qu'ils sont, on est forcé de convenir que s'ils ne veulent rien admettre au-delà, ce n'est pas qu'ils aient foi et confiance en eux-mêmes et dans l'excellence de leurs principes, mais bien parce qu'ils ont le sentiment de leur impuissance.

Après cela, quand ils seraient aussi puissans qu'ils le sont peu, quand ils parviendraient à rendre tout ce qu'ils ne comprennent même pas aujourd'hui, nous leur dirions encore qu'ils n'ont vu l'art que par un côté, et qu'ils ne connaissent qu'une de ses faces.

Non, l'art n'est pas là tout entier. Il suffit d'y penser sérieusement pour s'en convaincre. En effet, ce serait réduire l'artiste au rôle du gladiateur des cirques romains, qui pouvait bien combattre avec habileté et courage, mais qui triomphait sans utilité, et ne devenait tout au plus qu'un héros de représentation théâtrale. Et trouvez-moi un homme de cœur qui veuille se réduire à ce rôle toutes les fois qu'il verra la possibilité de s'en faire un autre !

Les hommes intéressés à tuer l'art, parce que sa tendance actuelle leur fait peur; ceux qui veulent l'enchaîner, parce qu'ils sentent leur impuissance, et qu'ils se voient prêts à être dépassés, auront beau entraver sa marche, ils auront beau amonceler les difficultés sur son chemin ; ils ne le réduiront pas à l'état d'un idiot stupide, qui ne comprend rien aux passions qui agitent le monde autour

de lui, car il a une haute mission et n'y fera pas faute ; il prendra rang dans la lutte qui est engagée, et il aura sa part d'influence sur l'avenir de la société humaine.

Il serait curieux, en effet, de voir tout le mouvement social s'arrêter par égard pour les petites notabilités d'hier, qui, maintenant qu'elles sont arrivées à la satisfaction de leur ambition étroite, voudraient écraser tout ce qui ne se range pas sous leur bannière exclusive, et poser un terme au progrès, parce qu'ils ne se sentent pas assez forts pour rester à la tête de la génération qui s'avance. Ces gens-là sont des oisifs, que le travail et la peine épouvantent, et qui voudraient se reposer à présent qu'ils ont une position faite : et s'ils ont été si fort scandalisés quand nous avons montré tout le chemin qui reste encore à marcher, c'est que, n'ayant pas d'haleine pour plus d'une journée de marche, ils n'osent essayer de faire un pas de plus de peur de trébucher, maintenant que toute leur vigueur est usée. Ils sentent bien qu'ils ne sont pas hommes parmi les hommes, ils ont conscience de leur impuissance, et ils tâcheront, par tous les moyens possibles, d'empêcher la question de s'engager sur un terrain où ils seraient forcés de lâcher pied.

C'est toujours la vieille querelle des exploitans et des exploités, et c'est peut-être aussi la meilleure raison qu'on puisse donner contre toute espèce d'organisation dans les arts; car, du jour où certains hommes auront obtenu la

haute main, ils seront intéressés à étouffer toute idée jeune qui pourrait les détrôner.

Les organisateurs de capacités ne nous semblent pas beaucoup plus avancés : en effet, que deviendra leur brillant système, s'il survient un homme plus fort que tout ce qui se trouve coté dans leur hiérarchie. Les hauts dignitaires, qui ne céderont leur place qu'à la dernière extrémité, se ligueront contre lui et l'étoufferont, à moins qu'il ne soit assez puissant pour soutenir une lutte aussi inégale, et alors il faudra qu'il perde son temps à combattre pièce à pièce tout ce qui existe, jusqu'à ce qu'il ait fait une révolution complète, qui lui permette de prendre sa place dans l'échelle des capacités. Aussi nous ne voulons pas plus d'école *constituée* que de professeurs en titre.

A notre époque, il faut des institutions qui se prêtent sans effort aux progrès de l'art, qui l'aident et le favorisent.

De maître à élève le progrès ne peut émaner d'un système d'aristocratie, mais de la sympathie qui naît entre deux hommes faits pour se comprendre, et dont l'un ne spécule pas sur l'autre. L'enseignement autrement combiné nous paraît absurde, s'il n'est pas de mauvaise foi.

Ainsi qu'on ne vienne plus nous objecter des systèmes d'école, raisons excellentes d'homme à homme, de coterie à coterie ; nous voulons combattre sur un terrain plus large, et surtout plus fécond en résultats.

L'actualité et la tendance sociale de l'art sont les choses dont nous nous inquiétons le plus ; ensuite vient la vérité de représentation et l'habileté plus ou moins grande d'exécution matérielle. Nous demandons avant toute autre chose l'actualité, parce que nous voulons qu'il agisse sur la société et qu'il la pousse au progrès ; nous lui demandons de la vérité, parce qu'il faut qu'il soit vivant pour être compris.

Tout le reste, répétons-le, appartient au domaine des utopies et des abstractions auxquelles se complaisent des hommes qui vivent dans le vague de leur imagination vaporeuse, et ne savent rien des choses de ce monde. Or dans le vide il n'y a pas de point d'appui, sans lequel il est impossible de soulever quelque intérêt dans notre société.

Tels sont les développemens que nous avons jugés nécessaires au complément de nos doctrines : notre volume sera ménagé de telle sorte que les deux tiers, ou à peu près, seront plus particulièrement consacrés à la peinture, et l'autre tiers sera partagé entre la sculpture et l'architecture : cependant chaque livraison contiendra toujours l'analyse des productions des trois arts à la fois, seulement avec plus ou moins d'importance dans chacune. Ce partage nous a paru nécessaire, et la place que nous accordons à la peinture est en raison du grand nombre de tableaux que contiennent les salles du Louvre.

Quant aux artistes chargés des vignettes, les noms de Johannot et de Gigoux en disent plus que nos éloges. Il nous reste à remercier notre éditeur du choix qu'il a fait.

OUVERTURE DU SALON.

OUVERTURE DU SALON.

Ouverture du Salon.

APERÇU GÉNÉRAL DE L'EXPOSITION.

La dernière heure qui précède l'entrée à l'exposition est, comme toujours, le moment de scènes pleines de l'intérêt qu'excite l'attente du dénouement qui va suivre. Tous les artistes réunis dans les cours du Louvre ; tous les bruits qui circulent sur les ouvrages rejetés ou admis; les espérances d'un côté, les plaintes qui s'exhalent de l'autre; les groupes qui se forment, produisent un spectacle digne d'être fixé sur la toile, si le pinceau pouvait rendre la mobilité des physionomies qui se dessinent,

et écrire avec de la couleur ce drame improvisé en plein air.

Il y a des leçons de plus d'une espèce à recevoir, et nous conseillons au jury d'admission d'envoyer dorénavant un de ses membres, qui lui fasse un rapport sur l'opinion extérieure et la vénération qu'il inspire : il pourra juger que le public et les artistes n'ont qu'une voix pour le flétrir et lui indiquer qu'il ne doit plus être de ce monde. Les noms des privilégiés n'imposent plus silence; chacun sait ce qu'il vaut aujourd'hui.

Ce n'était pas la peine que l'Institut épuisât un mois de séances au Louvre pour ne conquérir l'approbation de personne, pas même de ceux dont les ouvrages ont été admis : triste résultat qui n'aboutit qu'à une baisse de faveur publique, et qui rend désormais impossible la restitution de ce qu'il a perdu à la porte; car c'est à d'autres, tous échappés de sa griffe princière, qu'appartiennent les honneurs de l'exposition. Il est vrai que messieurs les académiciens sont loin d'y avoir fait acte de présence en masse : leurs rares tableaux, leurs rares statues annoncent qu'ils ont jugé plus prudent de savourer les douceurs du canonicat, que de se risquer dans une partie où l'enjeu est considérable et le gain difficile; mais cette renonciation aux périls de la lutte, en bonne guerre, est une défaite, ou tout au moins lui ressemble;

les juges du camp doivent en tenir compte, et nous en prenons note.

Que si on nous objecte quelque vieil article de féodalité académique, parlant de preuves faites, de dispenses acquises, nous ne manquerons pas de répondre que le passé de quelques-uns ne confère pas le droit d'entraver l'avenir d'une génération nouvelle, et que la chose la plus singulière est, sans contredit, de voir qu'on a rejeté des ouvrages qui méritaient un meilleur sort, tandis qu'on en a admis d'autres qu'il fallait rejeter. Ici nous raisonnons dans l'hypothèse de l'existence légale du jury, ce que nous nions de principe, comme on sait. Notre introduction à ce sujet ne laisse aucun doute.

On l'a dit avant nous, les salles du Louvre sont assez nombreuses et assez vastes pour contenir deux fois autant d'ouvrages d'art qu'il en est exposé : donc on aurait dû tout admettre.

Ce n'est qu'en suivant ce système qu'on parviendra à renfermer l'art dans les limites de ceux qui ont capacité réelle d'artiste; car il est impossible qu'après deux expositions, le bon sens public n'ait pas fait raison de tout ce qui est indigne. Au contraire la gêne amène la presse, et l'intrigue, qui sert à pousser les médiocrités, encombre la voie où le talent seul a la force de marcher.

Telles sont les réflexions qui nous sont venues, surtout après avoir visité les salles où sont exposées les sculptures. Là, nous avons rencontré d'anciens noms, célèbres dans les annales de l'art sous l'empire, et qui sont encore au même niveau de leur point de départ : ils ont produit beaucoup assurément, et le chantier de l'île des Cygnes leur a fourni plus d'un marbre ; mais en bonne conscience, qui voudrait aujourd'hui leur donner une statue à faire ou un bloc à tailler? Cependant ils exposent par droit d'ancienneté, tandis que des jeunes gens bien organisés attendent peut-être que le hasard leur donne un protecteur, ou que l'intrigue leur exhume un croupier......... quelque spéculateur d'intelligence humaine dont ils feront les œuvres, et qui leur ouvrira la carrière lorsqu'il aura épuisé à son profit tout ce qu'ils ont de substance. Cela quelquefois arrive...... Que n'arrive-t-il pas dans notre siècle, où l'on s'enquiert moins de ce qui est que de ce qui a l'air d'être, et où les choses s'arrangent toujours *de hasard* pour le bien d'un petit nombre!

La sculpture cette année nous a semblé en progrès, non parce qu'elle a presque abandonné les héros grecs et romains de l'Académie, mais parce que l'art s'y présente avec un caractère tout nouveau de pensée et d'exécution. Les figures nues ont laissé le raide et la sécheresse en apanage à quelques ouvriers de la vieille école, qui y tiennent, ne sachant pas faire autre chose. Long-temps cela

s'appela *pureté de lignes et sagesse de composition*, quand le langage et le *style-brumaire* étaient à la mode, c'est-à-dire quand les mots tenaient la place des choses; bon temps de la RÉPUBLIQUE FRANÇAISE, dont le revers de la médaille était NAPOLÉON EMPEREUR.

Décidément les jeunes artistes ont le pas sur les restes de cette époque qui n'a, comme a dit un poète célèbre, produit qu'un *grand homme*, et à laquelle il manquait une *grande chose*, la *liberté*, qui seule peut empêcher les arts de périr, loin des mains qui les font eunuques : maintenant qu'elle leur est à moitié conquise, ils féconderont la voie qu'ils se sont ouverte en dehors du patronage officiel des écoles et des maîtres qui l'exploitent. Déjà, à la précédente exposition, deux hommes d'une conviction profonde, Barye et Moine, débutèrent sur le terrain vierge des individualités, en prenant la place que leur assignent un talent spirituel et un faire original.

D'autres sont venus augmenter ce nombre.

Nous citerons, en première ligne, M. Daumas, qui a exposé un *Gladiateur après le combat*, figure en plâtre qui serait une œuvre complète de dessin et d'exécution, si la tête ne manquait pas de caractère. Cependant le plaisir qu'on éprouve à analyser cette production remarquable fait bientôt disparaître le défaut qu'on reproche à une de ses parties. Depuis le *Spartacus*, nous ne nous

rappelons pas avoir vu une statue aussi belle : la jeunesse n'y empêche pas l'expression de la force; la pose est pleine de noblesse et de vérité. Tous les détails sont accentués sans emphase. C'est un beau début, qui nous annonce un artiste de premier rang. Le *jeune Gladiateur après le combat* est à notre avis le meilleur ouvrage de l'exposition.

Les amateurs de la sculpture qui fait penser, parce qu'elle pense, ne manqueront pas de s'arrêter devant le bas-relief de *la Mendicité*, par M. Préault; sujet tout empreint d'un caractère local, où se remarquent des contrastes de pose et de physionomie rendus avec un bonheur inouï de *faire* et de composition, c'est une scène pathétique d'un drame de la faim, dont tous les personnages souffrent et font parler leur douleur; la tête du vieillard est remarquable. L'aspect de ce bas-relief, à distance suffisante, produit l'effet d'une peinture vivement sentie, où la verve et le sentiment n'ont rien de factice : le relief en est compris d'une manière toute monumentale, ce qui est rare dans la sculpture française depuis que les écoles se sont emparées de la direction de l'art.

Nous sommes moins satisfaits du *Gilbert mourant*, par le même : digne d'être idéalisée, l'agonie du poète nous semblait demander une autre expression; ce bas-relief ne nous représente qu'un moribond, auquel on pourrait appliquer le premier nom propre venu. En revanche, le

groupe des *deux pauvres femmes* est une esquisse pleine de finesse et de jet; il serait difficile de mieux caractériser la douleur et la résignation. Gigoux nous en a fait un dessin à l'eau-forte, qui est un des deux sujets qui composent la première planche que nous joignons à notre texte.

Quant au buste en plâtre, autre ouvrage de M. Préault, nous différons d'en porter jugement, jusqu'à ce qu'il lui arrive d'être mieux exposé; il est placé trop haut et les *dessous plafonnent* trop; nous avons dû reculer devant une analyse trop inexacte.

M. Préault prend rang distingué parmi les sculpteurs qui comprennent l'art dans son but véritable; son premier pas lui promet une belle carrière d'artiste : qu'il continue.

— *Un jeune Pêcheur Napolitain dansant la tarentelle*, statue en bronze, par M. Duret, est une production gracieuse et piquante à la fois, où la joie et la jeunesse sont exprimées d'une manière on ne peut plus heureuse. Cette figure respire, elle danse, elle rit, c'est comme la nature. L'auteur l'a désignée sous le nom de *Souvenir de Naples*. Il serait à désirer que tous les souvenirs qui nous arrivent du delà les Alpes fussent aussi beaux et aussi exacts de vérité; nous y gagnerions de bons ouvrages et l'Italie n'y perdrait rien en crédit.

La statue de *Molière*, modèle en plâtre, par le même sculpteur, est loin d'être comparable au *Pêcheur Napolitain* : les draperies en sont lourdes, et la tête manque de cette finesse exquise, qui doit écrire l'ame de l'auteur de *Tartufe* et du *Misanthrope*. A un autre que celui qui a fait la jolie statue précédente nous n'adresserions pas ce reproche, peut-être nous ne serions pas compris.

Moine, qui débuta d'une manière si brillante à la dernière exposition, a donné peu de chose à celle-ci; ses travaux pour la manufacture de Sèvres semblent avoir suspendu sa fécondité; mais son goût et son talent sont toujours les mêmes, pleins de grâce, d'originalité et de finesse. Le groupe d'un *Lutin qui surprend un dragon à terre* et l'empêche de s'envoler en est une preuve. Couvrir un sujet de tant de détails sans *papilloter* est un privilége qui n'appartient pas que nous sachions à beaucoup d'autres qu'à Moine; cela surprend. Il est probable que si le *Buste de la reine* eût pu être terminé plus tôt, il nous eût encore surpris davantage.

Les diverses sculptures dont nous venons de parler ne sont pas les seules qui attirent les regards; le groupe de M. Foyatier; celui de M. Etex; les animaux de M. Barye; le lion surtout; un bas-relief de M. Théophile Caudron; les médaillons de M. Feuchères; le buste de Léontine Fay, par M. Elshoecht; une statue de la *Prière*, par M. Jaley, et quelques autres sont des ouvrages trop re-

marquables pour que nous ne leur consacrions pas une analyse séparée; elle importe à nos conclusions sur les tendances actuelles de l'art.

Nous parlerons aussi des bustes de M. Duseigneur, à qui nous ne pouvons nous empêcher maintenant de dire que, dans celui du *bibliophile Jacob*, il a tué une des illusions du public.

Nous n'hésiterons pas mieux à reprocher à M. David, l'académicien, de traiter ses bustes comme ailleurs son confrère, M. Gros, traite ses portraits, presque en se moquant de l'art. Si messieurs de l'Institut croient avoir impunité acquise, ils se trompent; le public, à leur brevet d'académicien, est toujours prêt à en ajouter un autre.

Encore un dernier mot avant de parler des peintures.

L'emplacement des diverses sculptures, à ce qu'il nous semble, a été soumis à un ordre symétrique dont nous ne comprenons pas l'utilité. L'exposition n'a pas pour but de faire de la décoration architecturale dans les salles du Louvre; mais bien de faire valoir aux yeux, sous leur meilleur aspect, les productions des artistes : beaucoup sont mal éclairées, qui pourraient l'être autrement sans nuire à beaucoup d'autres, qui sont trop en lumière.

Partout on aperçoit l'esprit mesquin, qui veut toujours plus s'occuper des hommes que des choses, et faire de l'importance avec des niaiseries; c'est presque rendre ridicule, sinon tracassière, la protection qu'on accorde aux arts : en vérité, il y a presque de quoi faire hausser les épaules.......

Mais ce qu'il y a de plus pitoyable encore ce sont toutes les intrigues, qui, depuis deux mois, se croisent en tous sens pour modifier de cent façons le nombre et l'arrangement de peintures à exposer; les tracasseries niaises et les impuissantes velléités d'arbitraire d'une corporation que le passé montre inhabile à faire prospérer l'art comme elle l'entend, et qui n'a plus aujourd'hui le pouvoir de nuire à ceux qui ne l'entendent pas comme elle.

Messieurs de l'Institut avaient d'abord résolu de faire de la force, et refuser sans pitié tout ce qui sortirait des limites qu'ils ont fixées au beau et à l'utile; mais quand ils ont vu le peu de choses qui leur resteraient, ils ont été effrayés de leur solitude autant que déconcertés de la nullité des œuvres exécutées dans les bons principes. Force leur a bien été alors d'admettre quelques-uns des dissidens: Mais ils se sont attachés scrupuleusement à repousser toute peinture qui ne serait pas fade et vide à l'égal de la leur, quoique sur une autre route, peinture qui aurait pensée, vie et mouvement.

Aussi n'avons-nous pas été peu surpris, quand les portes

du Louvre se sont ouvertes pour manifester au public le jugement irrévocable du jury, de rencontrer dans les salles livrées aux regards et à la critique de tous, les tableaux de MM. Decamps, Hesse, Jeanron, qui font tache au milieu des autres, soit par la pensée, soit par l'exécution.

D'après cela il était certain que les académiciens n'avaient pas eu le courage de persister dans leur mauvais vouloir ; qu'ils n'avaient même pas osé empêcher certains tableaux d'être exposés à la place que leur mérite leur assignait. Dans ce cas, pourquoi n'y trouverait-on pas un tableau de Gigoux, que les indiscrétions de certains avaient fait savoir refusé comme les précédens ? Nous avons pensé qu'il devait se trouver dans la galerie dont les portes étaient encore fermées pour plusieurs jours, disait-on.

Mais le public s'est lassé de ne voir que les quelques tableaux qu'on avait dérisoirement exposés à sa curiosité, et bientôt un houra de réclamations s'est élevé du milieu de la foule, qui allait faire justice par la force du petit acte de bon plaisir que tentaient MM. les administrateurs, quand heureusement la porte s'est ouverte à deux battans.

Cependant, dans toute la galerie, nous n'avons pas trouvé le tableau que nous avions vainement cherché

dans le grand salon. Alors nous nous sommes demandé les raisons qui avaient pu le faire exclure. On a parlé de dignité royale blessée : nous ne pensons pas que notre royauté révolutionnaire se porte caution des crimes et des turpitudes de l'ancien régime. Louis-Philippe n'a rien de commun avec la royale prostituée qui gouvernait la France pendant les dernières années du règne de Louis xv.

D'autres soutenaient jésuitiquement que la décence ne permettait pas d'exposer publiquement un tableau dans lequel un ambassadeur et un nonce du pape présentent les pantoufles aux pieds nus de la maîtresse du roi.

Plaisante moquerie vraiment que cette pruderie qui s'effarouche d'une jambe ou d'un bras nus, tandis qu'on rencontre à chaque pas dans les salles les obscénités plates de M. Destouches et de quelques autres.

Cette bégueulerie leur sied bien quand ils exposent dans la galerie des estampes tout en entrant, afin que le premier regard des jeunes filles tombe dessus, des saletés[1] à faire rougir un houzard, de ces dégoûtantes litho-

[1] Les estampes dont nous parlons viennent d'être enlevées, mais elles n'en ont pas moins été exposées deux jours durant et l'auraient été toujours sans les réclamations unanimes du public : voilà le seul jury compétent.

graphies qui font qu'un honnête homme n'ose plus s'arrêter devant l'étalage d'un marchand d'estampes, quand il a sa fille et sa femme avec lui.

C'est peut-être aussi par pudeur publique qu'on a refusé un Jacques Clément, une scène de nuit devant le Panthéon, une scène de la révolution qui ne mentait pas à l'histoire, où le peuple n'avait pas l'air d'une bête féroce, comme dans le tableau de M. Court, et ne se faisait pas payer ses vengeances, comme dans celui qu'on destine à la Chambre des députés.

Mais nous n'avons pas à nous occuper maintenant de considérations politiques ; cependant, avant d'exprimer notre opinion sur l'ensemble de l'exposition et de passer en revue les ouvrages les plus saillans, nous releverons un nouvel échec qu'ont éprouvé les gens qui voulaient gouverner les arts. Presque tous les tableaux refusés, et notamment celui de Gigoux, sont maintenant exposés ; le jury s'est complétement effacé, et l'administration n'a plus de raison pour rien refuser à ceux qui réclament leur droit.

Il aurait mieux valu, à ce qu'il nous semble, mieux juger sa position tout d'abord, et ne pas essayer des mesures qui ne sont plus de notre temps, pour se voir forcé d'abandonner pied à pied le pouvoir qu'on voulait s'attribuer, et qui ne peut plus être, depuis que l'influence

du professorat organisé n'est plus rien pour le grand nombre des artistes.

La dernière exposition ne faisait que l'indiquer, celle de cette année le prouve d'une façon irrécusable, car, à l'exception de quelques rares toiles qui se cachent toutes honteuses de la nudité des personnages qui les couvrent et de quelques portraits qui sont restés fidèles à la peinture qui s'enseigne aux Petits-Augustins, vous ne trouverez pas un peintre qui n'ait sacrifié plus ou moins aux idées nouvelles; les fidèles eux-mêmes ont renié leurs croyances, et M. Couder s'est mis à faire du moyen âge. C'est aussi que l'Institut est bien pauvrement représenté toutes les fois qu'il s'agit de faire preuve de ce que ses doctrines peuvent produire de grand et de beau, et cette année il a été plus malheureux que jamais.

M. Gros nous a donné des portraits qui sont au-dessous de la médiocrité, et un tableau qu'on prendrait pour une mauvaise peinture sur porcelaine, tant il est mesquin, froid et affadé, c'est l'Amour qui, piqué par une abeille, se plaint à Vénus. — *Mon fils, lui dit-elle, ne ressemblez-vous pas vous même à l'abeille? nous n'êtes qu'un enfant, mais quelles blessures vous faites!* En vérité, il faut être académicien pour trouver de ces jolies choses-là, il faut être académicien pour avoir l'impudence d'exposer de pareils tableaux et des portraits de la force de ceux du docteur Clot et de la comtesse Yermo-

loff, comme couleur ces deux portraits sont absurdes et ni l'un ni l'autre n'est dessiné d'une manière supportable; et puis c'est d'une lourdeur, d'une nullité et d'une prétention qui font mal à voir. Dans le fond du portrait de la comtesse Yermoloff, on aperçoit celui de La Salle, qui est dessiné comme le valet de pique, avec le caractère de moins.

M. Thévenin, ancien directeur de l'école de Rome, ancien conservateur du château de Versailles, conservateur du cabinet des estampes de la bibliothèque royale, n'a pas voulu, comme son collègue en académie, mettre le public dans le secret des ouvrages qui l'ont occupé cette année. Il cache même avec tant de soins les travaux qui l'occupent, que les mauvaises langues commençaient à dire qu'il s'enfermait pour dormir et qu'il n'avait jamais fait de peinture. M. Thévenin a voulu les confondre d'un coup et montrer ce qu'il est capable de faire; pour cela il a exhumé un tableau de la reddition d'Ulm, peint sous l'empire, il y a quelque dix-huit ans, et personne ne doute plus maintenant de son talent.

Il y a encore un M. Thévenin qui, s'il n'est pas de l'Académie, mérite d'y entrer pour avoir eu le courage de perdre son temps à faire un grand saint Martin, que plusieurs attribuent à son homonyme l'académicien.

M. Norblin aussi a bien mérité de l'Institut. Nous ne

dirons rien de son *Erigone*, de sa *Bacchante endormie*, de ses *apprêts d'un Sacrifice*, parce que cela ne sort pas des types connus de Romains déshabillés, et de Grecs qui viennent d'ôter leur tunique, pour poser dans l'atelier de MM. tels ou tels. M. Norblin ne s'en est pas tenu à ce qu'on avait fait avant lui, il a fait faire un pas de plus à ce qu'on appelle le *haut style*; il a déshabillé le moyen âge; et c'est le comte Ugolin qu'il a choisi pour tenter cette glorieuse innovation : Ugolin qui meurt de faim et de froid dans un cachot humide, et qui sans doute aura fait déshabiller ses enfans pour se donner le plaisir de les voir grelotter autour de lui, et le mieux de tout cela c'est que tous ces personnages n'ont ni faim ni froid; ils sont gras et boursouflés et voilà tout; la figure du père est prise toute entière dans David. Mais si M. Norblin avait fait un tableau raisonnable, nous n'aurions pas l'avantage de contempler au Louvre de superbes *académies* deux fois grandes comme nature.

Mais c'est assez sur toutes ces niaiseries; l'art n'est pas là, ni l'avenir non plus, l'indifférence du public pour toute cette peinture le fait assez voir. Il est rare qu'il se trompe dans son jugement, aussi ne s'est-il engoué jusqu'ici pour aucun de ceux qui n'ont pas compris l'art de leur époque. Suivez-le dans ses préférences et vous pouvez être sûr de rencontrer les meilleurs tableaux du Salon.

La foule déserte les tableaux de M. Horace Vernet, et sa

popularité diminue; c'est de sa faute aussi, pourquoi a-t-il abandonné ses soldats et ses batailles, ses scènes de la vie militaire si spirituelles et si bien comprises. Il doit bien sentir, maintenant qu'il a essayé ce qu'il peut dans différens genres; qu'il ne viendra jamais à bout de faire de la peinture sérieuse; car il faut autre chose que de l'esprit pour rendre, dans toute leur puissance, des hommes semblables à ceux qu'il a peints dans son dernier tableau.

En effet, il n'a pas compris le Buonaroti plus que Raphaël, pas plus que le Bramante, pas plus que le vieux Jules, le pape, chef de bandes, plus accoutumé à frapper qu'à bénir, plus familier avec le casque et l'épée qu'avec la thiare, les habits pontificaux.

Sa Judith, que certaines gens mettaient si haut, l'an passé, est peut-être encore plus mal rendue, elle est au Luxembourg maintenant, où tout le monde passe devant sans s'y arrêter.

M. Vernet a encore au Salon nombre de portraits qui ne nous semblent différer en rien de sa peinture habituelle. —Celui de M. Bertin de Vaux, par M. Ingres, est loin d'obtenir tout le succès que lui préságeaient d'avance les admirateurs de sa peinture, et notre impartialité nous force à convenir qu'autant nous avons admiré quelques parties du portrait de femme qu'il a exposé, autant nous avons été désappointés en présence de celui de M. Bertin, que

des amis maladroits avaient eu la gaucherie de vanter d'avance outre mesure.

Nous sommes forcés de convenir que cette peinture est au-dessous de ce que fait ordinairement M. Ingres. La tête est de deux couleurs, mi-partie gris-rose, mi-partie brune; le front est mou et dur par endroits et manque de modelé; les habits sont dessinés sans finesse et les mains maniérées au point qu'il nous semble difficile que la nature puisse donner cela dans la pose la plus forcée.

Dans la suite de cet ouvrage, nous reviendrons sur cette peinture, et nous examinerons le rang qu'elle assigne à son auteur parmi les peintres dont il s'est condamné à n'être que le continuateur.

Il nous reste maintenant à passer en revue les ouvrages les plus marquans de l'exposition.

Nous mettrons au premier rang, comme exécution, la Mort du Titien, de M. Hesse, bien qu'il manque de mouvement; on ne comprend assez ni l'enterrement ni la peste de Venise.

Les tableaux de M. Ziegler sont très-remarquables, le grand surtout; ceux de MM. Decamps, Jeanron, Gigoux, Sigalon, Roqueplan, etc., seront l'objet d'une attention spéciale.

Nous avons remarqué aussi ceux de M. Fleury, Harlé, Lépaule, Jadin, Huet, Berthier.

La peinture de MM. Johannot nous a paru cette année de beaucoup supérieure à tout ce qu'ils ont fait jusqu'ici. L'entrée de mademoiselle de Montpensier, à Orléans, de M. Alfred est d'une rare légèreté de ton et d'une grande harmonie de couleur.

Aucun portrait ne nous a paru supérieur à ceux de M. Gigoux; celui du général Dwernicki nous semble complet, comme caractère et comme représentation d'homme; ce qui distingue surtout M. Gigoux de la plupart des autres peintres, c'est la *morbidesse* de ses chairs, et la souplesse de talent qui lui a permis de faire le portrait de la jeune dame qui peint, aussi gracieux que celui du général polonais est sévère.

Le portrait de M. Amaury Duval laisserait peu de chose à désirer, si l'on n'y reconnaissait pas trop visiblement l'influence de la manière exclusive de son maître. Et certainement ce qu'il y a de mieux dans ce portrait a été fait en dehors de cette influence.

En somme, l'exposition de cette année est en progrès sur celle de 1831. Nous en jugeons moins par la supériorité relative du grand nombre des ouvrages exposés,

que par la tendance de quelques-uns. Les gens qui répètent si complaisamment que l'art s'en va n'ont pas su observer cette tendance ; certes, l'art de l'Empire, l'art de la restauration sont bien morts ; mais l'art de l'avenir commence. Le paysage déjà est arrivé à un point où il n'a pas encore été dans notre pays. Ceux de MM. Rousseau, Cabat, Jolivard et Laberge, sont des œuvres remarquables par la vérité et la conscience avec laquelle ils sont rendus.

Les peintures de nature morte, de mademoiselle Élise Journet, tranchent d'une manière si complète avec tout ce qu'on a fait jusqu'ici dans ce genre, que nous nous sommes étonnés de voir qu'une femme seule, parmi tous les artistes qui s'en occupent, ait osé rompre avec les traditions du passé et aborder la nature dans toute sa vérité, et cela dans une route où elle ne voyait point de maître qu'elle pût suivre, car n'y a rien de commun entre ce qu'elle a fait et les pitoyables imitations de Vandael qui peuplent le Musée.

LES ACADÉMICIENS AU SALON.

> A tout seigneur,
> Tout honneur,

Au sujet que nous abordons aujourd'hui les récriminations ne manqueront pas. On va parler de droits acquis, de preuves faites. Preuves faites, qu'est-ce que cela veut dire? Comment pensez-vous que serait reçu au tir général des cantons suisses, le carabinier qui viendrait dire : J'ai remporté le prix trois ou quatre fois de suite dans ma jeunesse, j'ai fait mes preuves alors, ainsi je viens m'emparer cette année de celui que vous destiniez à des jeunes gens qui n'ont pas encore pu les faire, et de cette manière je les en empêcherai toujours.

Droits acquis, c'est autre chose. A Dieu ne plaise que nous nous fassions les ennemis d'un nom qui a eu de l'éclat ; mais on ne peut pas souffrir non plus qu'un homme quel qu'il soit, vienne barrer le passage à la génération qui s'avance. Pour ceux qui sentent leur force diminuer, il n'y a qu'un rôle possible, qu'ils se rendent justice, et que, comme Le Titien et Michel-Ange, ils aident les jeunes gens des conseils de leur vieille expérience. Alors ils peuvent être assurés d'obtenir de nous les égards et la vénération qui sont dus à une belle vie qui s'achève ; même nous fermerons les yeux sur leurs faiblesses, parce que nous nous souviendrons qu'ils sont hommes.

Mais nous serons sans pitié contre les impuissans qui veulent humer la séve d'une jeunesse pleine de vie. Semblables à ces vieillards égoïstes qui flétrissent une existence de jeune femme pour réchauffer leurs membres engourdis et attiser quelques semaines de plus une vie factice et désormais inutile. Quand nous disons vieillards, c'est qu'il nous faut un mot qui rende notre pensée, car nous connaissons des ames tarées et flétries dans des corps qui sont encore jeunes.

PEINTURE.

Peinture.

M. INGRES ET SON ÉCOLE.

Quand, dans nos aperçus sur le salon, nous avons parlé du fameux portrait de M. Bertin de Vaux, nous avons cherché ce qu'il peut avoir de valeur comme œuvre d'art, maintenant nous l'examinerons dans ce qu'il est vis-à-vis le talent et les croyances d'artiste de son auteur.

Il suffit du plus simple examen, pour s'assurer que M. Ingres n'a plus foi entière dans l'art allemand-florentin, qu'il voudrait implanter parmi nous. Cette pose insolente et de mauvais ton n'est pas celle d'un portrait

de Raphaël ou du Bronzin de fra Bartholomeo ou d'Albert Durer. Jamais vous ne trouverez dans ces maîtres, simples par excellence, des mains tortillées comme celles que le peintre a données à son modèle. Rubens lui-même ne fut pas allé jusque-là; et certes nous ne comptions guère retrouver des inspirations de ce maître dans la peinture d'un homme qui professe pour lui le plus souverain mépris.

Ainsi donc M. Ingres a fait au goût du jour d'immenses sacrifices.

Il a cherché à faire de la chair souple, de la *viande vivante*, comme on dit dans les ateliers. Il ne croit plus à l'infaillibilité de ses doctrines. Que devient alors la bonne foi d'un homme qui enseigne une chose avec la ténacité despotique qu'on lui connaît, et qui pendant ce temps-là cherche autre chose?

Il a cherché Rubens, et il l'a exagéré; car la nature ne peut pas lui avoir donné cela, à moins que les mains de M. Bertin ne soient pas faites comme celles d'un autre homme. Son portrait, exposé en même temps que celui d'une dame, peint à Rome en 1807, avait évidemment pour but de faire faire par le public le rapprochement de ces deux peintures, et de montrer combien le peintre a marché depuis ce temps-là: probablement il ne comptait pas que des conséquences aussi logiques que les nô-

tres viendraient lui montrer que s'il a marché c'est à rebours.

La dame de Rome a les qualités et les défauts habituels à la manière de M. Ingres; les draperies sont pliées avec goût, l'éventail est parfaitement rendu, toute la figure est enfermée dans un contour élégant, mais qui manque de science; les bras n'ont pas leur longueur, la tête n'est pas sur les épaules, elle manque complétement de modelé et de solidité de peinture; elle a l'air d'avoir été peinte sur une toile transparente, et d'être éclairée par derrière; c'est au point que les deux lèvres sont de la même valeur, et qu'elles ne sont séparées que par une ligne noire que rien ne peut motiver.

Si M. Ingres avait observé complétement les maîtres, qu'il prétend continuer, il aurait vu que jamais dans Raphaël, dans le Perugin, ou même dans Olbein, les lumières et les ombres ne deviennent complétement nulles; elles peuvent bien être amoindries, mais elles conservent toujours leur valeur relative; car sans cela il n'y a plus de forme dans la nature : il aurait vu dans les maîtres de Rome ou de Florence que si l'entente de la couleur et du clair-obscur leur manquent, ils savent admirablement éclairer leurs figures, pour obtenir des effets puissants par l'opposition des grandes masses de lumière avec les grandes masses d'ombre. Les sculpteurs de ce temps-là

eux-mêmes n'ont jamais manqué de colorer ainsi leurs bas-reliefs.

Il a pris dans Raphaël et dans les maîtres de cette époque quelque chose de leur élégance, si l'on veut, mais rien de leur pureté et de leur savante précision, rien de leur finesse d'attache et du caractère puissant et grandiose de leur peinture, rien surtout de leur science de charpente générale. Il n'a pas compris que ces hommes-là ne faisaient pas consister le dessin dans le contour seulement serpenté d'une manière plus ou moins gracieuse ; il n'a pas compris qu'ils savaient admirablement écrire les attaches d'un genoux, d'une épaule.

Chez tous les artistes d'une certaine portée, quelle que soit l'école à laquelle ils appartiennent, la grande charpente est toujours comprise. Nues ou habillées, leurs figures sont viables. Nous ne pouvons en dire autant de celles de M. Ingres ; son odalisque, entre autres, est toute disproportionnée. Figurez-vous quelle longue désossée vous auriez, en supposant que cette femme-là pût se tenir debout. C'est sans doute cela qui faisait dire à Lawrence, que *Rembrandt était toujours mieux dessiné que M. Ingres.*

Il y a des gens qui auront la bonne foi de nous accorder tout cela ; mais ils prétendent que notre époque a d'immenses obligations à M. Ingres pour avoir persisté inva-

riablement dans ses principes, et pour avoir seul osé parler *lignes,* tandis que partout on ne faisait que jeter de la couleur sur des toiles; que nous lui devons la tendance actuelle vers des études sérieuses et une peinture consciencieuse.

Nous répondrons qu'après le dévergondage de la couleur, il devait nécessairement y avoir réaction en faveur du dessin, qu'un homme immobile et invariable ne l'est souvent que parce qu'il a peur de faire un faux pas, ce qui est arrivé à M. Ingres; que l'art chez tous les hommes un peu forts a continuellement varié à mesure qu'ils apercevaient dans la nature des choses qu'ils n'avaient pas vues auparavant. Raphaël, par exemple, a eu trois manières très-distinctes, et sur la fin de sa vie il tournait à la couleur. Les derniers tableaux d'Albertinelli et de fra Bartholomeo, passent souvent pour des Giorgion.

Quant à l'influence de M. Ingres sur les jeunes gens de son école, nous la croyons pernicieuse sinon meurtrière pour tous ceux qui sont entrés dans son atelier.

Les frères Flandrin faisaient de la peinture fine et spirituelle, et le concours de Rome nous les a montrés fabriquant des tableaux avec des figures prises tout entières dans Lesueur ou dans Raphaël.

Les amis de M. Nouviaire assurent qu'il avait de

grandes dispositions, et il en est venu à ne savoir faire autre chose que l'odalisque de son maître qu'il retourne de tous les côtés.

M. Guichard se met en quatre pour faire de la peinture, il tâche d'être vrai ; mais la routine l'entrave, et il ne sait même pas être élégant.

Il ne reste donc que M. Amaury Duval qui a exposé plusieurs portraits, et le sien entre autres qui mérite d'être examiné séparément, parce que l'art y est pris au sérieux. Nous y reviendrons dans un chapitre exclusivement consacré au portrait.

Et M. Ziegler qui a tout-à-fait abandonné la manière de son maître, et dont le meilleur tableau est sans contredit celui où l'on en rencontre le moins de traces.

Tout le reste a été flétri sous sa direction meurtrière.

MM. GROS ET THÉVENIN,

MEMBRES DE L'INSTITUT ET QUELQUES AUTRES.

Certainement nous ne demanderions pas mieux que de laisser en paix tous ces gens-là, maintenant que leur art abâtardi ne sait plus trouver de sympathie dans la foule. Nous n'irions pas leur en demander compte s'ils n'en faisaient pas un prétexte pour écraser tout ce qui refuse de croire en son infaillibilité. Que nous importe que M. Gros, dont l'exposition a fait voir le talent actuel, jouisse d'une réputation plus ou moins bien acquise par le passé; que nous importe qu'il traite brutalement ceux qui ont la bonhomie de lui payer fort cher une science qu'il ne peut leur donner. L'art n'a rien à démêler avec tout cela.

Mais quand cet homme a l'impudence de signer de son nom, en vertu de ses droits acquis, des procès-ver-

baux qui repoussent des tableaux ou des dessins qui valent mieux que les siens, et ce n'est pas beaucoup dire, nous sommes autorisés à chercher ce qu'ils sont ces droits acquis, à lui demander compte de son passé, et à chercher sur quoi est fondée cette colossale réputation qu'il rend écrasante.

On citera *Eylau* et *Aboukir*, on dira couleur et dessin.

Et nous soutenons, nous, que M. Gros n'est ni dessinateur ni coloriste. Il n'y a pas une figure dessinée dans ces deux tableaux, car, comme nous l'avons dit, nous n'appelons pas dessinateur celui qui file un contour ou polit une rotule; mais celui qui sait étudier une figure dans sa grande charpente, dans ses attaches et dans le rapport des parties entre elle. Or cela manque complétement à M. Gros; aucune de ses figures n'est ensemble; vous en trouverez dont la jambe, ou la cuisse, est plus longue que le bras tout entier, et d'autres qui tiendraient leur tête dans une seule main.

Qu'on ne vienne pas parler de fougue, pour pallier un défaut aussi radical. La fougue emportera bien un jeune homme jusqu'à outrepasser les bornes; mais s'il sait quelque chose, ses autres figures seront ensemble, et celle-là même aura du caractère et sera bien attachée, tandis qu'on ne rencontre jamais cela chez M. Gros, toutes ses

figures sont disloquées, toutes ses têtes grimacent pour avoir de l'expression.

Quant à sa couleur, loin d'être vraie, elle n'est même pas harmonieuse. Ce sont des tons crus, rouges, verts, blancs, violets, azur, qu'il heurte les uns contre les autres, et qu'il ne sait pas même éclairer de la même lumière. Le papillotage qui attire l'œil sur ces tableaux peut bien éblouir un instant, au milieu des pauvretés qui sont au Luxembourg; mais comparez-les aux *Noces de Cana* ou à *la Méduse*, et vous verrez ce qu'ils deviendront.

Sa *Peste de Jaffa* est son seul tableau un peu cherché, aussi a-t-il plus d'harmonie et d'ensemble que tout ce qu'il a fait depuis. Malgré cela, le dessin y est d'une faiblesse remarquable, la couleur y est nulle, et l'effet d'une telle timidité qu'il est évident que M. Gros ne l'a jamais compris.

On lui fait gloire d'avoir été en avant de son siècle et d'avoir cherché l'effet et la couleur dans un temps où personne ne s'en inquiétait. Mais on ne sait donc pas, qu'avant lui, David avait peint, notamment sa *Peste de Marseille*, dans un effet aussi puissant que les Caravages, tandis que M. Gros est toujours resté gris et fade à côté de cette peinture-là. Il a marché dans la route ouverte par David comme il eût marché dans celle de Vanloo ou de

Lebrun. Il s'est fait des moules de bras, de jambes, de bouches et d'oreilles, d'après David, et il les a assemblé pêle-mêle dans ses peintures, en les enluminant crûment, sous prétexte de faire de la couleur : et Murat, le Roi-franconi, trouvait cela superbe, parce qu'il n'avait jamais rien vu d'aussi éblouissant en peinture ; et les valets ont répété sublime, et la réputation de M. Gros a été faite, tandis que Prud'hon, le seul artiste de cette époque, ne pouvait obtenir une toile à couvrir, parmi toutes celles que Bonaparte jetait à profusion à tous les membres de son Institut.

Et voilà l'homme qui, en vertu de ses droits acquis et de ses preuves faites, s'arroge le droit de vie et de mort sur tous les artistes, repousse et écrase impitoyablement tout ce qui cherche à faire de la peinture réfléchie et consciencieuse.

M. Thévenin, aussi, a signé les tables de proscription; mais un pareil homme ne mérite pas que nous ajoutions un mot à ce que nous avons dit plus haut sur son compte; il est aussi nul et presque aussi inconnu dans les arts, que la plupart de ses co-signataires de l'Institut. Mais ceux-ci n'ont pas voulu s'exposer à être bafoués par le public, et ils ont gardé leurs chefs-d'œuvre dans leurs ateliers, pour la plus grande gloire de l'art académique et pour l'édification personnelle de leurs femmes et de leurs enfans.

A propos d'art académique, il y a M. Broc qui est resté fidèle à tout ce qu'on lui a enseigné dans les écoles. Cela est méritoire par le temps qui court; c'est aussi que M. Broc fait des tableaux pour sa satisfaction personnelle. Quand nous disons des tableaux, c'est une façon de parler, car on assure qu'il a mis quinze ou vingt ans à polir, limer, ratisser ses *Trois Anges*; aussi sont-ils ronds, mous, fades, blafards, à faire plaisir. On assure que c'est une allégorie : peut-être la fadeur est-elle aussi symbolique, car M. Broc est comme Rubens, il s'est fait un langage allégorique pour lui tout seul.

Tout auprès des *Trois Anges*, se trouve un grand *Annibal*, passant les Alpes en costume d'Arménien. Il aurait obtenu un immense succès s'il eût apparu au Salon dix ou douze ans plus tôt, mais depuis, on est devenu difficile, et le public, qui commence à distinguer les races par leur costume et leur caractère, a pris les Carthaginois pour des Juifs, et les Alpes pour le Liban.

Il n'y a rien à dire des rares tableaux académiques qu'on rencontre çà et là dans la galerie, personne ne les regarde et on leur rend justice.

SCULPTURE.

Sculpture.

M. PRADIER, M. DAVID D'ANGERS,
MEMBRES DE L'INSTITUT.

L'exposition de cette année n'est pas riche en productions dues au *génie statuaire* de MM. les membres de l'Institut; sur huit sculpteurs, composant la deuxième section de la quatrième classe des beaux-arts, deux seulement ont envoyé quelques-uns de leurs ouvrages se mêler à ceux des artistes exposans : ils consistent en un buste et deux statues, le premier de M. David et les deux autres de M. Pradier.

Cyparisse et son cerf, groupe en marbre, par ce dernier, nous représente le fils de Télèphe occupé à rompre les branches d'un arbre pour la nourriture de l'animal objet de ses affections; le cerf chéri est étendu aux pieds de son maître, témoignant, par sa langue hors de la bouche, le plaisir qu'il va goûter au repas que lui prépare la tendresse de son ami.

Tel est le sujet mis en action, ou quelque chose d'équivalent; car les indications du livret vendu à la porte sont si laconiques, que nous avons été obligé de suppléer à ce qu'il ne disait point. Quel que soit du reste le vrai programme que s'est posé l'académicien, l'exécution en est faible et tout-à-fait au niveau de ce qu'on apprend à l'école, où la pensée n'est jamais comptée pour rien, mais seulement le métier, dans lequel M. Pradier est devenu assez fort pour être capable de l'enseigner à son tour. Cependant quoique passé maître, puisqu'il a brevet, il est loin d'avoir dans le groupe en question fait preuve de cette habileté pratique qu'on devait lui supposer. En général le Cyparisse est rond; c'est l'antique senti comme l'entendait Girodet, de classique mémoire, c'est-à-dire sans vie et mou à force de courir après la finesse. La tête manque de cette expression de sollicitude indispensable pour caractériser l'amour du jeune homme pour son cerf. Les cheveux y sont disposés avec une afféterie peu conforme aux mœurs pastorales. A la manière dont Cyparisse tient la branche d'arbre, la frac-

ture ne saurait en avoir lieu près du tronc, mais seulement dans la portion comprise entre ses deux mains ; cela est évident ; on pourrait le démontrer mathématiquement, si ce n'était pas inutile, parce que M. Pradier ne saurait nous comprendre. Michel-Ange, Sansovino, et Puget, n'eussent point commis cette faute.

Vu par derrière, ce groupe est d'un aspect peu satisfaisant ; en sculpture assez souvent c'est un défaut qui se rachète par la beauté des formes ; mais ici nous ne voyons pas que M. Pradier y soit parvenu : la cuisse gauche nous a paru lourde, parce que peut-être elle est courte, ou que, faisant corps avec le tronc et la draperie, elle se compare à la cuisse droite, qui est isolée.

Nous ne disons rien du cerf, quoiqu'il y ait matière, surtout en présence de celui qu'a exposé Barye, lequel est un véritable chef-d'œuvre.

Une *Jeune Chasseresse*, par le même.

Cette statue en marbre nous paraît d'une composition inférieure à la précédente ; la tête surtout n'est ni belle ni jolie : les cheveux en sont pauvrement ajoutés.

Ceux qui se rappelleront le bas-relief antique représentant un faune chasseur, qui tient suspendu un lièvre

qu'il montre à son chien, devineront aisément que c'est la source où M. Pradier a pris l'idée de celui que sa chasseresse présente dans la même position; mais avec moins de vraisemblance, puisqu'il n'y a pas de chien dont elle ait à réveiller l'ardeur assoupie. Hâtons-nous de dire que la main droite est belle; c'est la seule portion de cette statue qui nous ait paru mériter les honneurs du marbre; tout le reste semble si faible, quand on songe à l'*Hermaphrodite*, qu'en vérité on se demande pourquoi un artiste dépense son temps à *pasticher* sans succès des figures antiques que l'on possède entières, et qui dureront plus long-temps que toutes celles qui, outre le défaut de perfection, n'offrent aucun intérêt de localité.

M. David d'Angers a exposé un *buste* de M. Boulay de la Meurthe en marbre français; c'est un commencement de nationalité, pour le marbre, cela s'entend. Quant à l'art qu'on y remarque, il serait difficile de lui assigner aucun nom, excepté celui qui convient à une sculpture qui participe de deux genres, et que le Dictionnaire de l'Académie appelle *hybride*; ce qualificatif lui a été appliqué par d'autres que nous et avant nous.

Qu'on ne s'y trompe pas, le buste en question, d'ensemble tient des bustes antiques connus, et de détails, de l'école qui exagéra le style du Puget; nous ne le conseillerons pour modèle à personne: il vaut mieux être fran-

chement mauvais que timidement *neutre*. A un artiste que nous rencontrerions sur cette route, s'il n'était pas académicien, nous nous empresserions de dire : « Vo- » tre *faire* annonce que vous êtes sur le *qui vive*, et que » vous manquez de conviction; quel que soit votre talent, » vous marchez sans but; prenez garde..... » Revenons à M. David. L'auteur du beau buste de Racine ne s'est pas égalé dans cette exposition; peut-être il eût mieux valu ne pas s'y montrer.

Nous en dirons autant de son confrère.

Parmi les statues de toute espèce qu'on rencontre à l'exposition, celles de M. Pradier ne sont pas les plus mauvaises; mais assurément elles ne sont pas les meilleures; cela soit dit sans faire offense à son titre d'académicien, qui ne prouve rien au public, peu touché des vanités de ce monde, qu'il ne dispense pas, quoi qu'il les paie. Au fond, elles n'intéressent pas le progrès qui s'opérera sans la participation de l'Institut.

M. Pradier affectionne, à ce qu'il paraît, les sujets tirés des mythes grecs : cela est vraiment libéral, au milieu de la tendance de l'art de notre époque; toutefois, nous n'avons pas l'intention de heurter ses goûts, de peur qu'il ne prenne trop sérieusement la chose, et qu'il ne se jette à corps perdu dans la nouvelle voie où la conviction est nécessaire, et dont la poésie n'est pas

toute faite, comme celle des âges fabuleux. Nous savons par expérience quelle est sa manière de comprendre les allégories qui nous sont propres. Dans la statue de l'*Ordre public*, placée à la Chambre des députés, il nous en a donné un exemple; le *frein symbolique* dont il l'a armée est une idée digne d'immortaliser un homme qui conçoit les gouvernemens libres sur le pied de celui de Constantinople, avec des janissaires et le cordon. Pour un artiste qui a été chargé naguère de faire la statue de J.-J. Rousseau, c'est avoir des inspirations malheureuses : nous invitons M. Pradier à lire, ou à relire s'il l'a lu, le *Contrat social* de son compatriote. Il y trouvera de quoi mettre *un frein* à son faible pour les attributs à la turque.

Autour des deux célébrités académiques dont nous venons d'analyser les ouvrages se groupe la phalange des *vrais-croyans*, faisant de l'art pour plaire à l'Institut, et non au public, qui ne saurait donner ni apostille ni protection. Aussi les *Centaure Nessus*, les *Philopœmen*, les *Tyrtée*, les *Périclès*, de toutes les tailles, de toutes les formes, toujours selon le goût consacré, apparaissent en première ligne, comme l'avant-garde du corps d'armée grecque, où ne figure pas, on ne sait pourquoi, le *Soldat de Marathon*, chef-d'œuvre que M. Cortot réserve sans doute pour un siècle moins indigne que le nôtre.

Ici, qu'on ne croie pas que nous veuillons faire le pro-

cès aux sujets tirés d'un peuple et d'une époque éloignés de nous; un bon ouvrage aura toujours le privilége d'absoudre un sujet quelconque; témoin le *Moïse* de Michel-Ange, le *Milon* de Puget, le *Mercure* de Jean de Bologne et le *Spartacus* de Foyatier, qui ne sont pas des héros de notre histoire. Mais où sont les bons ouvrages parmi les statues que nouvelles nous avons citées?

Le *Centaure Nessus mourant* de M. Grass présente-t-il rien qui écrive le sujet? A côté du centaure antique portant un amour, que devient-il? en fait-il oublier les formes si gracieuses et si chevalines? les rappelle-t-il le moins du monde?

Et le *Philopœmen* de M. Lange?... Est-ce la statue qui tire son prix du marbre, ou le marbre de la statue?

Et le *Tyrtée* de M. Guillot?... Le poète n'avait-il qu'une lyre pour ranimer l'ardeur éteinte des Spartiates?... et son ame... Pauvre statue!

Si, à la figure de M. Debay, on enlevait l'inscription de la base, qui soupçonnerait jamais qu'elle pût représenter l'homme qui résume sur sa tête toute la gloire, toute la civilisation d'Athènes?... qui oserait nommer *Périclès?...* En voyant l'œuvre de Phidias, qui craignait de nommer *Jupiter?*

Il n'est que trop vrai, depuis que les académies dirigent, l'*antique* a été le prétexte d'une foule de productions médiocres qui ne servent ni à l'art ni à la société, et qui n'ont pour but que de faire croire que l'Institut est utile, et que lui seul peut conserver les bonnes traditions.

Le pire de ce système est d'avoir préconisé un type de convention comme seul type de la nature : de là cet excès de froideur et de sécheresse qui, pendant quarante ans, a fait de l'école française le répertoire des contre-épreuves frustes du moyen âge de la sculpture grecque; et cela en présence du *Gladiateur* et du *Laocoon*, qu'on ne savait comprendre, et qui étaient d'un autre art et d'une autre époque. De là aussi cette dissemblance complète des *plagiaires* de l'empire avec Chaudet, qui, dans cette longue série de ténèbres scolastiques, eut seul le tact, nous dirons même le génie, de faire mouvoir des formes en conservant l'*ensemble* de convention. Ce tour de force annonçait un homme capable d'affranchir l'art, si la mort ne l'eût enlevé au milieu du combat; mais après lui le terrain resta libre à l'influence du système à la mode.

ARCHITECTURE.

Architecture.

> Fallait-il décorer une place, un édifice public, plusieurs artistes traitaient le même sujet : ils exposaient leurs ouvrages ou leurs plans, et la préférence était accordée à celui qui réunissait en plus grand nombre les suffrages du public.
>
> Barthélemy. *Voy. d'Anach.*

Lors de la révolution de juillet, qui fit charte nouvelle et trône neuf, les artistes furent disposés à croire que tout ce qui avait servi d'entourage à l'édifice de la vieille monarchie allait prendre une marche conforme à une meilleure direction de ce qui les intéresse, c'est-à-dire que les corporations privilégiées allaient disparaître pour laisser à tous le libre exercice de leurs facultés, sans avoir à dépendre ni de l'apostille d'un académicien professeur, ni des réglemens surannés de l'Institut; mais

cette croyance générale reçut un échec ; les académiciens restèrent et continuèrent comme par le passé à avoir la haute main dans les arts..... On parla de concours, de monumens à construire d'après les décisions de ce mode équitable; peine inutile! La conclusion fut qu'un architecte de l'empereur était l'architecte né du gouvernement de juillet. On voit qu'il s'agit d'autre chose que de logique.

Il semblait cependant qu'on dût faire exception en faveur du monument à élever aux vainqueurs des *trois jours*; il n'y eut pas d'exception. Peut-être que, pour l'obtenir, les artistes s'y prirent mal ; peut-être aussi que l'exception menaçait d'être plus logique que la règle.

Bref, la place de la Bastille possédera un jour son monument, soit colonne, soit fontaine, soit éléphant, soit piédestal, soit obélisque, soit cippe, soit pierres triomphales ou funèbres, soit statue de bronze ou de fonte, de granit ou de marbre, sans rien devoir à un concours, le concours n'étant pas à la mode en France.

Malgré ce refus officiel, deux artistes ne se sont pas tenus pour battus, et ont cru devoir mettre sous les yeux du public le produit de leur conception patriotique, sorte de protestation contre les mesures exclusives de l'administration.

L'un d'eux, M. Hervier, a fait pendant long-temps retentir les journaux de l'intention de son *projet*, et des moyens d'en couvrir la dépense, qui serait considérable à en juger par le modèle qu'il a exposé.

M. Hervier n'est pas architecte, cela se voit; il est bon citoyen, cela se voit aussi; son projet de monument est colossal, cela se voit encore; est-il grandiose? cela ne se voit pas du tout, ou pas mieux que la statue qui termine l'édifice.

Nous regrettons qu'il n'ait pas joint à son modèle une notice détaillée de ce qu'il propose, afin qu'on pût en avoir une idée exacte. Il y a bien des choses que nous n'avons pas comprises, telles que le soubassement formé d'une *masse* prismatique quadrangulaire, son couronnement qui supporte une balustrade servant d'enceinte à une terrasse, et l'éléphant lui-même, surmonté d'une tour surmontée d'une statue allégorique surmontée d'un drapeau.

Dire que l'exécution de cette macédoine architecturale est impossible, c'est, il nous semble, l'apprécier exactement. Pour nous comme pour beaucoup d'autres, elle ne fera pas regretter le concours : aussi nous ne l'invoquerons jamais pour faire reproche au système qui l'a refusé.

L'autre, M. Turenne, se présente avec un projet beaucoup plus simple, mais son modèle est mal exposé; le spectateur qui le domine en découvre la perspective, comme à vol d'oiseau, ce qui fait paraître la *masse* plus lourde qu'elle ne serait en réalité.

L'*amortissement* qui termine toute cette fabrique ne serait jamais aperçu convenablement; c'est de la décoration perdue en l'air; de loin l'œil ne pourrait saisir les détails; de près, l'abaissement rapide des plans perspectifs ferait tout disparaître.

On juge, en voyant le projet, que l'auteur est architecte, comprenant le *filé* des lignes et les oppositions des masses; cependant l'*ordre* employé nous a paru grêle comparativement au fond sur lequel il est appliqué. Quant à l'ensemble du monument, il serait injuste de ne pas convenir qu'il vaut bien celui que nous avons vu exécuté en toiles peintes pour l'anniversaire de juillet.

MM. Chaponnière et Horeau ont exposé un modèle de monument à la gloire d'un général (le maréchal Gérard si l'on veut).

Il consiste en un soubassement formant le piédestal, d'un obélisque dont les arêtes et les surfaces sont ornées; un chapiteau *composé* lui sert de couronnement; la statue du général est placée au-dessus.

Sans examiner au fond le mérite et l'apropos de toutes ces fantaisies architecturales, nous pensons que l'idée de *percher* si haut la statue d'un homme illustre nous paraît contraire au but véritable, celui de rappeler à la curiosité publique les traits d'un personnage qui aura rendu des services à la nation. Pour un souverain, c'est autre chose : que son image disparaisse en l'air, il y aura toujours assez de moyens usuels pour la rappeler; mais pour un citoyen isolé, dont le portrait et le nom ne se rencontrent ni sur les monnaies, ni sur les édifices, il faut, autant que possible, qu'ils se présentent aux yeux de la foule de manière à ce qu'ils soient visibles.

Le chapiteau est d'une composition peu saillante, comme relief et comme goût; le soubassement nous paraît bien étudié.

Mais tout cela est peu : en architecture il est d'autres conditions à remplir, que des modèles en plâtre n'indiquent point, et qui sont essentielles; nous voudrions y voir jointes des discussions raisonnées de tout ce qui doit en assurer la bonne exécution, un de ces résumés forts de science, comme Michel-Ange en adressait à Vasari, au sujet de *Saint-Pierre,* ou comme Perrault savait en composer quand il fallait défendre son projet de *colonnade* contre l'ignorance des académiciens.

Néanmoins toutes ces exigences ne nous font point

oublier l'art, et en attendant qu'ait lieu l'ouverture de la salle des dessins d'architecture, nous ne pouvons manquer de signaler deux artistes qui en ont exposé dans la grande galerie chacun d'un caractère tout particulier : ce sont MM. Alfred Pommier et Chenevart. Le premier a quelque chose de la fougue et de la vigueur de *Piranesi*; le second est tout l'opposé. Nous ferons prochainement l'analyse des ouvrages de ces deux architectes, parce qu'à eux seuls, ils représentent deux directions d'études qu'il est important d'examiner.

Parmi les dessins se font aussi remarquer ceux de Barye, qui nous le montrent aussi habile avec le pinceau qu'avec l'ébauchoir. Cependant nous préférons sa sculpture.

Résumé.

Ce n'est qu'en faisant ressortir la faiblesse relative des productions des coryphées de la vieille école que nous pouvions conclure sur les tendances de l'art à entrer dans *l'actualité* : si, des tableaux de *Jaffa* et de *Nazareth*, nous n'avions rapproché l'enluminure fade des portraits du docteur *Clot-Bey* et de madame la *comtesse Yermoloff*; si nous n'avions mis en présence *le buste de Racine*, qui eut succès jadis, et celui de M. *Boulay de la Meurthe*, sculpture vide, s'il en fut, nos principes, bien que déduits corollairement des ouvrages d'hommes nouveaux, auraient trouvé des convictions rebelles. On nous eût objecté que, partis d'un point en dehors des som-

mités de l'art, nous étions logiquement parvenus à une solution fausse : la conséquence se fût retournée contre nous-mêmes; mais de ce côté nous n'avons rien à craindre; l'Institut a été pris en défaut dans la personne de deux de ses membres les plus capables, M. Gros et M. David. Avec l'exposition de 1833 leur part était facile à faire, même en accordant tout ce qui appartient à leur talent et à leur réputation; nous y avons procédé avec scrupule, seulement du passé en distinguant le présent, afin que rien désormais ne compromît l'avenir; car c'est de direction et d'influence qu'il s'agit. L'Institut continuera-t-il de les exercer sur les arts?... restera-t-il tribunal suprême jetant son brevet dans la balance pour augmenter le poids qui manque à ses œuvres?... C'est chose aussi impossible qu'absurde ! Les résultats ont confirmé ce que les théories avaient fait pressentir, c'est-à-dire, ont montré l'impuissance à côté du titre : l'art académique est donc jugé sans retour.

Ici on est forcé de reconnaître la cause qui fit naître deux camps et deux écoles et réduisit les plus hautes questions d'art à des questions de parti. Profitant du dégoût général produit par les fadaises de l'Académie, les *romantiques* parurent, plantant leur drapeau et appelant l'intelligence à l'affranchissement; mais il leur manquait un de ces hommes de conviction dont l'enthousiasme agit sur les masses, les subjugue, et décide la victoire à

son profit. Là où il fallait un Carrache, un Lebrun, il n'y eut que des *abstracteurs* de formes, occupés de détails : bien heureusement pour les arts il en arriva ainsi ; sans quoi le despotisme n'eût que changé de place, et encore ajourné l'ère de la liberté. Aujourd'hui ce n'est plus une affaire d'entraînement, c'est une question de principes, que les *romantiques* eux-mêmes, parmi les hommes de talent, ont comprise. Toute restriction apportée au domaine de l'art était en effet devenue puérile, en simulant contre le dogme exclusif de l'Académie l'opposition symétrique d'un jeu d'échecs. C'eût été à faire rire, si la chose eût duré : aussi les hommes vraiment forts n'ont pas été long-temps à s'amender, et à reconnaître le danger, l'absurdité même, des folles restrictions d'un parti.

A chacun cependant on doit tenir compte de ses œuvres ; les nouveaux sectaires furent utiles, et contribuèrent à imprimer le mouvement qui a fini par dissiper l'engouement des écoles. Par eux la peinture, la sculpture et l'architecture devinrent aventureuses, et essayèrent de marcher sur des routes nouvelles ; mais ayant négligé de prendre racine sur le fond, elles glissèrent sur la surface où le progrès a effacé leur empreinte : voilà ce que l'exposition prouve cette année. Elle est riche en ouvrages d'hommes qui ont compris la véritable destination de l'art, en se livrant à leur individualité ; on n'y

aperçoit plus d'artiste privilégié qui en domine d'autres pour les exploiter. M. Ingres lui-même, malgré son talent, malgré ses dédains jetés à la peinture de Van-Dyck et de Rubens, malgré le cortége fanatique de ses élèves, n'occupe, dans les salles du musée, que sa place, comme un autre; on ne fait ni queue ni foule pour le voir; quand on l'y rencontre, on l'analyse, et rien de plus. Il en arrive autant au premier tableau venu. Ce calme du public est de bon exemple; d'ailleurs il est une garantie des jugemens qu'il porte, et une leçon pour l'orgueil d'un peintre qui a l'air de mépriser, dans des maîtres anciens, des qualités qu'il n'a pas en partage, et que certainement il n'aura jamais.

Cette sévérité à juger un artiste n'exclut rien de l'admiration que son talent commande, au contraire elle le fait valoir.

Quant à l'architecture, il est plus difficile de constater son état actuel par rapport à l'art, puisque les productions que nous avons analysées n'appartiennent pas à des membres de l'Institut, desquels pas un n'a exposé; ce serait donc en dehors des salles du Louvre qu'il faudrait aller chercher des preuves, et mener par la main le public en face des monumens construits à notre époque, pour lui montrer que l'influence académique y est mortelle, ce qu'il sait aussi bien que nous, parce qu'il le voit chaque jour. Mais il est une chose plus saillante

pour les artistes et qui l'est moins aux yeux de ceux qui ne s'occupent pas de la spécialité : c'est que, de notre temps, à l'exception des ouvrages de Mazois, qui fut architecte savant et littérateur distingué, il n'a été publié sur l'art rien qui mérite qu'on s'y arrête. Sur la voie où avaient paru avec tant d'éclat les Michel-Ange, les Léonard de Vinci, les Philibert Delorme, les Pirro-Ligorio, les Perrault, l'homme unique qui s'y était montré leur émule fut précisément celui que l'Institut ne voulut jamais admettre dans son sein ; il est probable que, sans la haute protection d'un homme puissant, qu'il est inutile de nommer, l'auteur du *Palais de Scaurus*, eût éprouvé bien d'autres avanies et vu commettre encore d'autres passedroits à son égard. Au reste, l'opinion publique le releva dignement des refus de l'Académie ; la médaille que sa ville natale fit frapper en sa mémoire en fut une preuve. C'était plus qu'une compensation honorable offerte à la douleur de son vieux père et de sa famille, c'était justice contre l'injustice des académiciens.

ÉCOLE ROMANTIQUE.

Peinture.

MM. DELACROIX, CHAMPMARTIN, BOULANGER.

Au seul nom de M. Delacroix, on se rappelle toutes les violentes discussions que soulevaient, lors des dernières expositions, ses larges toiles couvertes de pochades plus ou moins fantastiques; on se rappelle cette lutte contre l'école académique, où ses courtisans lui donnaient la place laissée vide par la mort de Géricault. Si M. Delacroix, disait-on, ne fait pas un tableau rendu comme *la Méduse*, c'est qu'il n'a pas encore voulu; il prend la route la meilleure pour renverser les professeurs exclusifs, qui ne veulent rien voir de bien que ce qu'ils ont

enseigné; au surplus il saura, quand il en sera temps, montrer comme il entend une peinture faite, un tableau achevé.

Cependant il a toujours reculé devant la réalisation d'une œuvre d'art, entière et complète suivant ses doctrines.

Aujourd'hui même que l'Académie ne compte plus hors de son sein personne qui sympathise avec elle ; aujourd'hui que plusieurs de ses membres disent à qui veut l'entendre qu'au fond de l'ame ils admettent les principes des jeunes gens, et que, sans les égards dus à des collègues qu'ils traitent peu charitablement de *ganaches*, ils se seraient ralliés dès long-temps à la cause qu'ils défendent.

Aujourd'hui qu'il s'agit de montrer ce que voulaient en définitive ceux qui demandaient la réforme, le grand démolisseur s'abstient, il doute de lui, abandonne la partie et cède la place à qui la voudra prendre.

Nous ne nous attendions certainement pas à une semblable hésitation de sa part, quand il s'agirait de montrer la route où il faut marcher. Nous lui croyions assez d'audace pour se maintenir, jusqu'au dernier moment, à la place qu'on lui a faite, et nous n'avions pas compté que ses admirateurs le chercheraient à leur tête sans le trou-

ver, quand le jour serait venu de prouver qu'il était bien l'homme qu'ils avaient annoncé.

Nous espérions une peinture large et puissante, vivante et actuelle, et aussi complète que ses ouvrages précédens l'ont été peu, et il n'a exposé que des portraits d'une faiblesse telle que nous avons nié qu'ils fussent de lui, jusqu'à ce qu'on nous eût montré son nom signé en toutes lettres sur chacun d'eux.

Nous comptions au moins sur quelque belle page inspirée par le séjour de Maroc, par la vue du désert et le contact de ces Africains qu'on dit avoir conservé toute l'allure et le costume des Romains du Bas-Empire; mais nous n'avons vu que des dessins et des aquarelles qu'un *rapin* n'oserait pas montrer.

Tout a été dit depuis long-temps sur les ouvrages que M. Delacroix a exposés jusqu'à ce jour, aussi n'y reviendrons-nous pas; et puisque nous ne pouvons juger comment il entend la peinture rendue que par les quelques portraits du Salon de cette année, nous allons les examiner scrupuleusement. Nous lui ferons grâce de ses dessins.

Ses portraits ont jusqu'à un certain point plus de caractère que le grand nombre de ceux au milieu desquels ils se trouvent confondus; ils ont de la physionomie; mais ils

manquent d'individualité; ce sont toujours des hommes aigres, bilieux, qui n'ont pas de sang dans les veines, leurs yeux sont secs et découpés, leur peau terreuse, aride et desséchée comme du parchemin; on craint qu'elle ne s'écaille au toucher, parce qu'on ne la sent pas souple. La tête d'enfant qui se trouve vers le milieu de la galerie n'a rien de la fraîcheur qui devrait en être le caractère principal. On dirait que M. Delacroix, une fois sorti de ses ébauches faciles et pleines de mouvement, ne sait plus retrouver sa richesse de coloris, et qu'il ne sait plus rendre sa pensée dès qu'il s'agit de la préciser, et de sortir du vague où il semble se complaire.

Malheureusement pour lui les hommes de notre époque tiennent avant tout aux choses réelles et positives. Ils veulent de la peinture qui soit la représentation de l'objet peint; et M. Delacroix a bien senti que pour le portrait au moins il devait se plier à ces exigences; mais ce n'était par une raison pour abandonner la couleur, et se mettre mesquinement à la suite de l'école de M. Ingres, dont il a niaisement échafaudé la réputation dans l'espoir de s'en faire un ami, tandis que l'autre répondait à ses avances par les rebuffades et le persiflage.

Son portrait d'homme, placé au bout de la grande galerie, démontre bien mieux que tout ce que nous pourrions dire que cette peinture-là ne va pas à son tempé-

rament. La couleur y est nulle, le dessin mesquin, rabougri; tout y est cherché par de petits moyens et petitement rendu. Il peut être ressemblant, mais il donne une bien pauvre idée de l'original.

L'intérieur, où se trouvent deux portraits en pied, est certainement l'œuvre capitale que M. Delacroix ait exposée cette année; eh bien! là encore on trouve les défauts choquans d'un homme qui veut faire de la peinture rendue et qui ne sait comment s'y prendre. D'un autre côté, il ne paraît pas entendre la saillie relative des différens objets placés sur une même toile. Par exemple, la tête de M. Charles de Mornay est par sa valeur bien plus loin que les objets qui se trouvent réellement placés derrière. La robe de chambre a l'air d'être une camisole de force destinée à empêcher ses mouvemens. En un mot, on dirait un fou garrotté sur son fauteuil et gardé par un ami qui redoute de le voir entrer en fureur.

Après cela, nous ne prétendons pas dire qu'il n'y ait absolument rien dans cette peinture. Certainement ce serait très-bien pour un jeune homme qui n'aurait pas encore débuté, et qui exposerait cela seulement pour faire voir que lui aussi il veut devenir peintre. Mais pour M. Delacroix, pour l'homme dont le nom seul résume tout un système de peinture, pour l'homme qui s'était posé chef d'école, et qui voulait régénérer l'art en France, assurément cela n'est pas fort.

C'est la vigueur et la confiance en eux-mêmes qui ont le plus manqué aux opposans de cette époque; car s'ils avaient eu parmi eux, nous ne disons pas un homme de génie, mais seulement un homme d'audace, ils auraient fait capituler l'Institut, et nous aurions aujourd'hui un art quasi-académique, comme nous avons un gouvernement quasi-légitime.

Mais pas un de ces hommes puissans n'a osé jouer son existence de peintre contre le privilége de la coterie des Quatre-Nations, et l'Académie est demeurée inviolable et infaillible comme devant.

De l'Institut à M. Champmartin la transition n'est pas aussi brusque qu'elle pourrait sembler, car on assure que le premier fauteuil vacant lui est destiné : aussi se repose-t-il déjà sur ses lauriers, et ses portraits de cette année sont bien au-dessous de ceux de l'an passé. Il a déjà sa cour de flatteurs, de louangeurs qui l'exaltent, qui le glorifient, qui comparent sa peinture à celle du Titien. C'est à faire pitié, vraiment. Le Titien....., ce peintre sublime qui savait si bien rendre un homme par son caractère et sa physionomie individuelle, qu'aujourd'hui même, au seul aspect d'un de ses portraits, on peut dire ce qu'était le personnage représenté; Le Titien comparé à M. Champmartin, qui ne sait faire que des aveugles ! à M. Champmartin, dont la peinture molle, fade, beurrée, n'a ni solidité ni relief ! à M. Champmartin,

qui ne sait pas même éclairer d'une lumière égale la tête et les habits d'un même personnage! Si l'on appelle cela de la peinture, nous n'y comprenons plus rien.

A franchement parler, nous préférons de beaucoup son *Massacre des Janissaires* à tout ce qu'il a fait depuis; au moins il ne donnait pas cela pour une chose sérieuse, c'était une plaisanterie qui ne manquait pas de sel, et dont l'interprétation était tellement élastique que chacun y trouvait tout ce qu'il y voulait voir.

« Farceur de Champmartin, disait l'un, comme il se moque de l'Académie et de la peinture sérieuse! dans un sujet aussi grave, il a trouvé moyen de ne pas faire une figure qui n'eût l'air d'une bouffonnerie : c'est délicieux! des hommes qui se promènent sur des murs croulans comme si de rien n'était, d'autres qui se trouvent enterrés sous des murailles solides, et puis le sang qui coule sur la surface de la toile sans faire attention aux saillies que lui opposent les objets qui y sont peints. Il n'y a pas jusqu'à la pièce de canon qui n'est pas dans ses lignes. Oh! les académiciens, ils ne se relèveront pas après une semblable moquerie. »

D'autres soutenaient, au contraire, que c'était une charge qu'il avait voulu faire aux romantiques, qu'il exagérait leurs doctrines pour les ruiner plus vite, et qu'alors il se remettrait à faire de la peinture sage et réfléchie.

D'autres enfin prétendaient que c'était sa manière à lui de rendre la nature, qu'il avait mis sur la toile toute sa pensée, et que c'était ainsi qu'il entendait l'art de l'avenir. Que si l'on y trouvait quelque chose de choquant, c'est que comme tous les grands réformateurs, il n'avait pas voulu se plier au goût du public, mais bien s'en faire admettre tel qu'il était.

Quelques personnes, il est vrai, soutenaient que ce n'étaient là que niaiseries et enfantillage, que M. Champmartin avait eu l'intention de faire un tableau, et que ce n'était pas sa faute s'il n'avait pas réussi.

Après tout, c'était le début d'un jeune homme, et il y avait de l'audace dans cette grande toile, couverte d'une peinture étrange, jetée ainsi à la tête d'un public qui n'était pas encore désaccoutumé de son admiration factice pour la peinture académique.

Tandis qu'aujourd'hui qu'on en est rassasié jusqu'au dégoût, il ne sait produire que de la peinture plus froide et plus morte que celle des académiciens. Aussi passe-t-on sans s'arrêter devant ses têtes rosées et sans relief, mal ajustées sur des corps raides et décontenancés, et le public reste froid devant cette peinture inanimée.

Nous reviendrons plus tard sur ces portraits qu'on ne portait si haut, à la dernière exposition, que faute de

mieux ; mais cette année il y en a plusieurs qui leur sont infiniment supérieurs, et l'engouement qu'avait excité M. Champmartin s'apaise sensiblement.

Nous réservons aussi notre jugement sur l'*Ecclésiastique espagnol* de M. Boulanger. Les malins prétendent que c'est une vieille peinture rajustée ; en effet, les mains ne sont pas peintes de la même brosse qui a fait la tête ; on dirait qu'elles ont été maladroitement retouchées, et puis le bas de la soutane n'est pas du même noir que le haut, l'un est noir roux, l'autre est noir bleu. Nous reverrons tout cela, et nous dirons, en son lieu, ce que nous en pensons.

M. Boulanger, qui débuta en 1827 avec un *Mazeppa* si original et si bien à lui, semble cette année s'être défié de sa puissance de création. Pour rendre l'assassinat de la rue Barbette il est allé prendre sa composition dans un tableau de M. Triqueti, qui a été exposé partout. Il y a de la naïveté dans cet emprunt qui se laisse voir ainsi et ne veut tromper personne : tant de gens font tout ce qu'ils peuvent pour déguiser les leurs que nous devons savoir gré à ceux qui ne cherchent pas à en imposer.

Toutefois nous observerons à M. Boulanger qu'il aurait pu mieux choisir ; car la scène qu'il a traduite nous semble froide et inanimée, et puis nous préférerions l'obscurité complète dans laquelle M. Triqueti a laissé ses

personnages ; comme cela on escamote le dessin, la couleur et presque le caractère de ses figures.

En bonne foi, ce ne sont pas des hommes vivans et agissans qui sont sur cette toile, ce sont des mannequins bien raides, bien dégingandés, sur lesquels le peintre a jeté des costumes du moyen âge ou à peu près.

Ses têtes sont des *fac-simile* de manuscrits, finies comme des miniatures, mais où l'on ne voit pas même l'intention d'un dessin articulé qui les fasse capables de mouvement.

Ce tableau devrait être peint sur un parchemin de six pouces de diamètre et encadré dans un livre d'Heures de ce temps-là. Il y serait à sa place pour les gens qui ne sont pas difficiles et qui confondent les originaux avec les pastiches. Mais que vient-il faire, bon Dieu ! au milieu de nous, peuple positif qu'on n'accoutumera jamais à la plastique d'une autre époque, quand même on la saurait fidèlement traduire?

M. Boulanger n'a pas été plus heureux en traitant le tableau dont la scène se passe dans les jardins d'Armide. Cette peinture a plutôt l'air d'une charge que d'une œuvre d'art ; on n'y trouve absolument aucune inspiration de la nature.

Ce tableau rappelle l'*Amour piqué par une abeille* de

M. Gros. Ils sont de même force, ni plus ni moins. Comme pensée, ils sont tous les deux la plus incroyable exagération des deux écoles opposées; comme couleur, l'un est rosé partout, l'autre est jaune partout, sans s'inquiéter de la nature : comme dessin ils se valent, l'un est de pierre dure, et l'autre est de pâte flasque.

La Vénus est aussi disloquée et incapable de mouvement que les nymphes d'Armide ; le ciel de M. Gros est de marbre poli, tout son fond est absurde : celui de M. Boulanger ne l'est guère moins ; ses eaux, ses terrains, ses arbres ne ressemblent à rien que vous ayez vu dans la nature ; ses deux figures de premier plan pas davantage. Jamais homme n'a pu vivre avec les proportions que le peintre leur a données, ce ne sont que bras trop longs, jambes trop courtes, têtes imperceptibles, torses qui ne finissent pas ; et puis les jambes ne sont pas des jambes, les têtes ne sont pas des têtes.

Si l'on vient à chercher comment le tableau est éclairé, c'est encore pis : la lumière est partout, et il n'y a d'ombre nulle part ; les jambes des soldats sont transparentes, et nulle part on ne sent sur la toile la solidité et la consistance des choses réelles ; le monument du fond, le palais d'Armide si l'on veut, manque absolument de caractère, et il n'est pas même debout.

Et maintenant rappelez-vous les pages brillantes où

le Tasse décrit les voluptueux jardin d'Armide, ses nymphes gracieuses et élégantes, ses eaux pures, et le robuste soldat qui vient arracher Renaud à cette délicieuse demeure. Vous ne trouverez rien de tout cela sur la toile de M. Boulanger ; pas plus que vous ne retrouverez la Vénus antique dans la femme de pierre de M. Gros.

Cependant il y a une différence notable entre ces deux peintures, c'est que si la Vénus n'est pas une œuvre d'art, on peut la conserver comme curiosité, et tout au moins on ne sera pas pris de dégoût en la regardant. Nous ne pouvons en dire autant des nymphes de M. Boulanger : en effet, il faut avoir le cœur bien robustement attaché dans la poitrine pour ne pas le sentir se soulever à la vue de ces chairs de femmes jaunes, flasques et pendantes.

On nous dira peut-être que si quelques artistes négligent de la sorte l'exécution de leurs ouvrages c'est que, dominés par la fougue de leur génie, ils ne peuvent s'astreindre à les terminer davantage; dès qu'ils ont indiqué leur pensée, c'est assez pour eux : si le public ne comprend pas, tant pis pour lui; qu'il s'élève jusqu'à leur hauteur.

Nous sommes bien aises que cette objection de fougue arrive au moment où nous venons de parler de M. Gros; il nous est revenu que nous n'avions pas été compris quand nous avons dit à ceux qui veulent excuser ses

défauts par sa fougue que M. Gros n'est pas un homme fougueux; non, il ne l'est pas! pas plus que ceux qui maintenant, sous prétexte de fougue, se jettent dans un excès contraire.

Un homme fougueux, c'est Michel-Ange, qui brise une statue quand il s'aperçoit qu'elle ne rend pas toute sa pensée; le même Michel-Ange, qui termine avec la plus scrupuleuse précision toutes les figures d'un immense monument, sans laisser rien d'incomplet de tout ce qui doit être aperçu du public; il exagérera l'épaisseur d'une cuisse ou la longueur d'une jambe, mais juste autant qu'il faut pour l'effet qu'il veut obtenir, car la fougue d'un homme puissant se résume en traits de génie, et non en écarts contre les règles du plus simple bon sens.

Certainement Ribera était un homme fougueux, le peintre qui, à l'âge de 65 ans, monta à cheval, suivi d'un seul valet, pour aller tuer don Juan d'Autriche, vice-roi de Naples, qui lui avait volé sa fille en vertu de son droit de souverain légitime; eh bien! Ribera, quand il se voyait demander une peinture qu'il ne jugeait pas terminée, la refusait, quelque prix qu'on lui en offrît, et si les instances venaient de gens à qui il ne pût pas dire non, il crevait sa toile d'un coup d'épée plutôt que de laisser sortir de chez lui une peinture incomplète.

Le Giorgion et le Vinci étaient des hommes fougueux, et jamais on ne fera de peinture plus terminée que celle qu'ils ont faite.

Et de nos jours, Géricault, qui eut l'audace de penser que l'art qu'il avait dans la tête valait mieux que l'art qu'on enseigne à l'Académie; Géricault, de qui tout le monde connaît le caractère ardent et les œuvres puissantes, riche comme il l'était, n'en a pas moins fait laborieusement les admirables chevaux lithographiés dont les pierres sont épuisées maintenant, et ce ne sont pas seulement des croquis, ce sont des lithographies achevées, étudiées avec toute la finesse qui caractérise les œuvres de maîtres, et poussées, comme métier, plus loin qu'on n'était allé jusque-là.

Qu'on ne vienne donc plus nous objecter la fougue d'un artiste pour pallier ses défauts, dites que son amour-propre lui fait illusion; car si c'était un homme fougueux et puissant, le sentiment même de sa valeur personnelle l'empêcherait d'exposer des choses qu'il ne jugerait pas dignes de lui. Qu'on ne dise pas, à l'aspect d'une œuvre d'art désordonnée, que son auteur a besoin de se calmer, de se refroidir, mais bien au contraire qu'il se rende plus puissant et plus vigoureux s'il est possible, afin de produire sans effort un ouvrage d'une portée égale à celui contre lequel il est venu échouer cette fois.

MM. ORSEL, SAINT-ÈVRE,

ET AUTRES FAISEURS DE MOYEN AGE.

Après les fougueux viennent les sages qui arrangent, compassent et mesurent leurs œuvres de telle sorte que rien n'y manque, gens parfaits à qui vous ne trouverez jamais rien à reprocher.

A ceux-là il faut des modèles qu'ils copient, des livres qu'ils transcrivent, des monumens qu'ils renouvellent; mais au lieu de faire tout bonnement une traduction fidèle de leurs originaux, ils ont voulu interpréter et *créer en imitant*, suivant l'expression d'un des plus fameux pasticheurs de l'antiquité; aussi, malgré tout le soin qu'ils se donnent, on reconnaît bien vite où s'arrête la

copie et où commence l'imitation qui, la plupart du temps, n'imite guère.

Car jamais ils ne parviendront à se mettre dans la position des gens qui vivaient il y a plusieurs siècles, au point de penser ce qu'ils ont pensé, et de l'exprimer comme ils l'auraient pu faire; car si l'on peut s'initier, jusqu'à un certain point, à la vie privée et aux coutumes d'une société qui n'est plus, il sera toujours impossible de s'impressionner des mêmes sentimens, et de deviner ses intimes mœurs et ses relations privées.

Ce qu'il y a de plus curieux en cela, c'est que ce sont précisément les hommes qui se sont le plus récriés contre les pasticheurs *davidiens* de l'antiquité, qui se mettent aujourd'hui à pasticher le moyen âge.

Cette manie d'imitation n'est pas nouvelle; elle a caractérisé, dans tous les temps, les hommes qui n'ont pas la puissance ou le courage de se faire un art qui leur soit propre; ce qui le prouve, c'est que les moutons qui suivaient le plus obstinément les enseignemens académiques se sont tous jetés dans cette voie, maintenant que la mode a changé.

Cependant nous ne confondons pas les hommes qui ont donné cette impulsion avec ceux qui ont subi celle-là comme une autre, les hommes à qui nous devons d'avoir,

par leurs études, ramené l'attention sur les monumens du moyen âge et de la renaissance, avec ceux qui se sont mis à les imiter sans les comprendre.

Aussi nous faisons une grande différence entre les ouvrages de M. Saint-Evre et ceux de presque tous les autres.

M. Saint-Evre est le premier qui ait osé étudier l'art moderne, dans un temps où c'était presque un ridicule; et puis il comprend, lui, ce qu'il fait, et quand il peint une époque on peut être sûr de le trouver scrupuleusement exact.

Son tableau, dont le sujet est tiré du Décaméron de Boccace, est très-remarquable sous ce point de vue. On le croirait littéralement copié d'après une des plus belles tapisseries de cette époque, tant l'invention a rencontré juste les inspirations des artistes de ce temps-là!

Nous ne pouvons en dire autant de la *Jeanne d'Arc devant Charles VII*, n° 2120, du même auteur; il a hésité entre l'interprétation et l'imitation absolue. Les figures par leur dessin, leur pose, la manière dont elles sont drapées visent à rendre exactement la peinture comme on la comprenait alors, et cependant plusieurs têtes rentrent dans les types de notre époque. La *Jeanne d'Arc* surtout qui devait être la plus idéale de tout ce tableau, est justement la plus positive.

Nous reprocherons aussi à M. Saint-Evre d'avoir cherché un effet de clair-obscur qui ne convient pas à la peinture qu'il a voulu rendre.

Malgré cela, il laisse bien loin derrière lui tous ceux qui ont voulu suivre la voie qu'il s'était ouverte, M. Orsel surtout, malgré l'éclat du fond d'or de son tableau n° 1821, malgré la belle place qu'il occupe dans le salon carré.

Au premier aspect de cette peinture, on voit qu'il n'a pas la moindre idée des symboles religieux qu'il veut reproduire; il n'est pas même initié à l'intelligence des couleurs. Comme dessin, son tableau se rapporte évidemment à l'art libre, et malgré toutes les prétentions qu'il laisse voir, il n'a aucun des caractères d'un monument religieux, de quelque religion que ce puisse être, à plus forte raison d'un monument chrétien.

Le peintre a mis en parallèle la vie de deux jeunes filles dont l'une se laisse aller aux inspirations du mauvais ange, tandis que l'autre ne quitte pas l'étude du livre de *la Sagesse*, et demeure sous la protection de son ange gardien; de là il les suit toutes les deux dans leurs destinées différentes en ce monde et dans l'autre.

Si M. Orsel avait un peu observé les monumens d'art religieux qui nous restent, il aurait pu voir que l'ange

gardien étant un ange inférieur, un ange terrestre, ne peut être habillé que de blanc ou d'or, car l'or est une couleur de fantaisie qu'on peut mettre indistinctement à tous les personnages, quand on a besoin d'éclat pour varier l'aspect d'un tableau. Il aurait vu que les archanges seuls sont cuirassés, et qu'en donnant à son ange une dague flamboyante, il a fait une double faute, attendu que, toutes les fois que les anges de la lumière combattent contre les anges des ténèbres, ils ne peuvent être armés que d'une lance ou d'une épée à deux mains.

Son Christ est également faux; ce n'est pas la face typique; du Christ; ses cheveux devraient être libres et sa barbe fourchue; il doit être vêtu d'une robe écarlate et d'un manteau bleu azur.

La robe verte que M. Orel donne à sa jeune fille sage est aussi inconvenante que la robe pourpre de celle qui méprise la sagesse. Le vert est toujours pris en mauvaise part, c'est la couleur du dragon, tandis que le pourpre (violet) est la couleur de la Vierge.

Tout au bas du tableau se trouve un compartiment qui représente les deux principes opposés se disputant la possession du globe, sujet absolument aussi faux dans son ensemble que dans ses détails; les principes ainsi personnifiés ne peuvent l'être que dans des anges de premier ordre; ce doit être saint Michel et le dragon, et leur position ne peut être horizontale, car Michel repré-

sente la lumière, le feu, la vie ; et le dragon, le froid, la mort et les ténèbres. Saint Michel doit être armé de toute pièce, avoir une robe écarlate et les cheveux flamboyans ; le diadème qu'il a sur la tête et les cothurnes qui sont aux pieds de l'ange dans les autres sujets, n'ont jamais été des attributs chrétiens.

Après cela, les ornemens qui séparent tous les petits sujets manquent complétement de caractère et de couleur locale. Les têtes de tous les personnages sortent du type religieux, et certainement ce grand garçon, bâti comme un Apollon, n'a jamais été un ange.

L'Ange gardien de M. Cottrau est beaucoup mieux compris, mais ce n'est pas encore l'ange chrétien ; indépendamment de la tête, qui sort des lignes et du caractère typiques, les ailes devraient être bleues.

La Tête de vierge de M. Dassi, n° 2990, n'a rien de commun avec celles de l'art religieux que le fond d'or sur lequel elle est peinte, et les couleurs pourpre et azur ; mais elles ont bien l'air de se trouver là par hasard ; car à la manière dont il a peint sa tête, M. Dassi ne semble pas avoir eu l'intelligence de ce qu'il faisait.

Nous ne dirons rien du dessin sur vélin de M. Ernest Lami, non plus que d'une foule d'autres choses qui ne sont

ni mieux ni plus mal. On sait ce que nous pensons de tout cela, même très-bien rendu, à plus forte raison quand on y trouve, à chaque figure, des fautes tellement grossières qu'elles indiquent une ignorance absolue.

M. Delaroche avait, à l'exposition des produits de la manufacture de Sèvres, des vitraux qui n'indiquaient pas une étude plus approfondie de l'art symbolique des chrétiens. Maintenant, M. Delaroche est académicien et il use de son droit; il peut se reposer, car il a fait ses preuves; aussi n'a-t-il rien envoyé au Salon : c'est dommage, car c'est un des plus déterminés *moyen âgiste* que nous connaissions, c'est à lui surtout que nous sommes redevables de l'immense signification du mot *moyen âge*, qui embrasse maintenant toute l'histoire moderne, depuis Charlemagne jusqu'à Louis-Philippe, inclusivement, tandis qu'on s'arrêtait d'abord à Louis XI, puis à François Ier, puis à Henri IV, puis à Louis XIV.

Nous ne dirons rien des autres faiseurs, parce qu'il faudrait nous répéter; nous tenions seulement à montrer à ces gens-là qu'ils n'ont pas l'intelligence de ce qu'ils font, et ce qui est dit pour l'un l'est pour l'autre.

Qu'ils se mettent donc une bonne fois à étudier la société au milieu de laquelle ils vivent, et qu'ils tâchent

de la rendre comme ils la comprendront, car s'ils s'obstinent à ne faire qu'un art inintelligible pour le grand nombre, nous serons autorisés à soutenir que ce n'est que par paresse ou par impuissance; en effet, ils ne savent pas ce qu'ils prétendent faire.

Qu'ils étudient au moins l'époque qu'ils veulent rendre exclusivement, car ils ne la rendent pas, pas plus que les Romains de l'Académie ne font des Romains ou des Grecs.

Sculpture.

MM. TRIQUETY, GECHTER, GRANDFILS, DUSEIGNEUR.

L'éclat de l'école des *Petits-Augustins* commençait à pâlir, ainsi qu'un météore qui tombe avec la lueur passagère qui l'a fait prendre pour un astre;

La croyance aux préceptes infaillibles s'en allait avec l'art de nos exclusifs nosseigneurs;

Le seuil de l'Académie était presque désert;

C'était le temps où les héroïnes de la légitimité ne couraient point au-delà de la Loire, pour y exhumer les

traces de vertu et de courage de la *Vierge de Vaucouleurs ;*

C'était en 1827,

Quand l'autel et le trône, sûrs de l'avenir, s'engraissaient dans une douce quiétude, que *mademoiselle de Fauveau* mit à l'exposition ses deux bas-reliefs de l'*Abbé* de Walter Scott, et de *Christine faisant assassiner Monaldeschi*, italien qui n'était pas prince.

Ces compositions, d'une espèce nouvelle par le travail et le style, signalèrent dans leur auteur une tendance à faire de la sculpture *de genre*, que quelques-uns prirent mal à propos pour de la *renaissance* et du *Florentin* : ce n'était ni l'un ni l'autre ; mais c'étaient de jolies fantaisies d'un talent mignard, qui rappelaient *Pierre Bontemps* et *Paul Ponce*, à peu près comme les tableaux de *madame Mongez* rappellent *David*.

Néanmoins cette nouveauté fit fortune, et des hommes suivirent l'exemple donné par une femme. De ce nombre fut M. Triquety, peintre et sculpteur, qui, à la dernière exposition, mit au jour un bas-relief représentant un *Combat de chevaliers*, entouré d'un *cadre gothique* qu'il avait pareillement sculpté. La galanterie, si nationale en France, fut-elle pour quelque chose dans cette imitation de mademoiselle de Fauveau ?... La réponse importe peu au sujet, *le génie n'ayant pas de*

sexe, comme dit madame de Staël. Seulement, malgré son succès, il est incontestable que M. Triquety n'abandonna pas le premier les erremens de l'Académie.

Si son début le fit placer parmi les *romantiques*, le parti en vogue y contribua plus que son œuvre, qui n'était rien moins que du *moyen âge*. Pleins d'un travail adroitement exécuté, son *bas-relief* et son *cadre* manquaient de ce *faire* simple qui décrit l'ensemble avant les détails, et qu'on rencontre toujours dans l'art du treizième siècle et des suivans. Les Goths n'y ont jamais fait faute : aussi leur sculpture est monumentale, même dans les plus petites compositions. C'est ce grand principe d'ensemble qui l'unit d'une manière si étroite à leur architecture. On peut voir en effet avec quel scrupule les statues qui décorent les voussures de leurs portes ogivales sont assujéties à suivre la courbure du cintre sans l'interrompre. D'ailleurs tout y est grave, mystique ; le mouvement des figures n'a rien de prétentieux ou de contourné ; s'il n'était simple de lignes, il manquerait à son but. Ce n'est pas la main de l'artiste qui doit s'épuiser en détails corrects, c'est l'imagination d'un croyant à foi vive, qui embellira, qui dessinera purement les accessoires ;..... le grand jet existe, c'est assez : la piété fera tout le reste.

Voilà, selon nous, le *moyen âge*. Le moyen âge écrit sur les murs, sur les vitraux des édifices gothiques que

le marteau niveleur de la bande noire n'a pas mis en poudre. Le génie s'y montre dans sa verve primitive, tout empreint de naïveté, d'abondance et de sentiment, de rudesse, si l'on veut, mais de cette rudesse qui fait penser en jetant dans l'ame l'exaltation et la poésie. L'esprit ne saurait y avoir sa place qu'aux dépens du poème, il en romprait l'unité.

Ce n'est donc pas à l'art de cette époque que l'œuvre de M. Triquety appartient; il serait peut-être difficile de lui en assigner une. Nous ne nous rappelons pas y avoir vu rien de la simplicité du *moyen âge*, rien du *modelé sévère de l'époque de transition*, rien du goût épuré de la *renaissance*. Moins flamboyant que Boule, mais plus vide que Cellini; tel nous a paru son bas-relief. C'était de l'école de Percier, moins les *lignes*.

Nous nous sommes permis cette digression afin de montrer comment des appellations équivoques amènent à confondre sous un titre commun des types différens et des époques. Depuis quelques années le *moyen âge* est devenu un mot si banal, qu'on l'a appliqué à tout ce qui n'était pas le *grec* ou le *romain* de l'Académie; à peu près comme les académistes pendant quarante ans ont appelé *impur* tout ce qui n'était pas *étrusque*. C'est ainsi que l'art tombe d'une coterie dans un autre et s'éloigne toujours de son but, celui du vrai et de l'actualité.

M. Triquety a exposé cette année un bas-relief allégorique *de la ville de Paris personnifiée sous la figure de la Charité, secourant les victimes du choléra qu'elle couvre de ses vêtemens.* L'aspect de cette composition est désagréable ; tous les personnages sont desséchés outre mesure ; la Charité elle-même ressemble à une momie : comment est-il possible que dans cet état elle puisse porter secours à des affligés, elle dont les mains sont étiques et incapables du moindre mouvement? Dans une allégorie, n'était-il pas possible de sortir de ces physionomies d'hôpital, qui sont d'autant plus repoussantes qu'elles ne peignent pas ce qu'elles devraient peindre, la douleur physique cédant à un pouvoir plus fort que le mal : il y avait lieu à couvrir d'un caractère divin la figure du centre. L'ensemble y eût perdu cette monotonie qui ne laisse pas même dominer le personnage principal. Si la poésie était de mise quelque part, ce ne pouvait être ailleurs mieux que sur la tête de la Charité ; puisque, par le sujet même, elle était érigée en patronne. Nous craignons fort que M. Triquety n'éprouve certaine répugnance systématique d'idéaliser des personnages allégoriques autrement que par l'*horrible* ou le *dégoûtant*, afin de ne pas tomber dans le fade de la mythologie ; ce serait un pauvre moyen que n'employèrent jamais Prud'hon et Jean Goujon ; ils avaient trop de force dans leur talent et de goût dans leur exécution pour craindre de s'affadir par le sujet ; aussi ils firent des allégories qui ne sont ni fades ni académiques.

La dernière exposition nous avait montré M. Triquety donnant des espérances, celle-ci nous le fait voir près d'exciter nos regrets ; son bas-relief est bien au-dessous de ce qu'on était en droit d'attendre d'un artiste qui, en peinture et en sculpture, avait débuté d'une manière remarquable. Son tableau de *Galilée devant l'inquisition* était une œuvre consciencieuse, d'un ton peu solide peut-être, mais harmonieux. Quant à son bas-relief des *Chevaliers combattans*, en persistant à le considérer comme une composition d'un goût tout moderne, nous ne lui accordons pas moins le mérite du travail. Il annonçait une adresse peu commune, mais il avait le tort de *papilloter*.

C'est le reproche que nous adresserons aussi à M. Gechter pour son groupe de *Charles-Martel* et d'*Abdérame*, qui renferme néanmoins des portions d'une exécution large, où le caractère a résisté au *déchiquetage*, ce qui était un écueil difficile à éviter ; mais le talent rit des difficultés quand elles ne sont qu'à vaincre. Avant le bas-relief de M. Triquety, le groupe de *Charles-Martel* et d'*Abdérame* eût réuni beaucoup de suffrages, qu'il n'aura point aujourd'hui, parce que depuis M. Triquety le progrès a *gâté* le public. Cependant il verra avec plaisir que M. Gechter a parfaitement rendu ce redoutable Sarrazin, dont la force athlétique était si grande qu'elle lui permettait de porter à la guerre un casque de quarante-cinq livres ; tel est au moins le poids de celui que nous avons

vu au *Musée d'artillerie*, et qui, assure-t-on, lui a appartenu. M. Gechter est un artiste qui a fait preuve de goût ; mais il nous semble que le sujet qu'il a choisi méritait d'être traité *sur une plus grande échelle.*

M. Grandfils a exposé un *Songe de Marmion*, sujet tiré de Walter Scott, selon le détail qui suit et que nous avons emprunté au livret de l'exposition.

> Chargé par le roi d'Angleterre d'aller auprès du roi d'Écosse ; Marmion s'arrêta en chemin dans une hôtellerie, où l'hôte lui raconta le combat qui eut lieu entre Alexandre et sir Hugo. Il voulut aussi aller combattre le fantôme. Marmion l'attaqua, mais il fut vaincu ; revenu à lui, il ne retrouva que son cheval ; il reprit le chemin de l'auberge où était restée son escorte. — Il s'endormit, et fut bientôt inquiété par un démon, sous la figure d'un serpent, qui lui siffla à l'oreille toutes les souffrances de l'une de ses maîtresses.
>
> WALTER SCOTT.

Le bas-relief de M. Grandfils est de la sculpture sérieuse pour rire, un vrai cauchemar à trois dimensions, *longueur*, *largeur* et *épaisseur*. Pour paraître ce qu'il est réellement, il lui manque d'être enluminé ; à l'état polychrôme, ce serait du *romantisme* à la *troisième puissance*. Qu'on nous pardonne cette expression algébrique, pour désigner quelque chose au-dessus de l'*étrusque*. On chercherait en vain sur les tablettes de l'Académie l'ombre d'un péché pareil à celui de M. Grandfils, qui donne corps à ce qui n'est que vapeur ; notre amour pour le merveilleux ne

va pas jusque-là; nous pensons que l'art a ses limites, parce que l'art a ses licences; c'est un principe que l'imagination admet, même en la supposant folle, quinteuse et dévergondée; l'imagination qui court, qui bondit, qui vole, a ses craintes de chutes périlleuses et de sujets perfides. Il n'y a eu que celle de M. Grandfils qui fût capable de penser autrement, aussi elle est tombée dans l'absurde. Le *Songe de Marmion*, en peinture, pouvait fournir un bon tableau, en sculpture il n'a produit qu'un bas-relief ridicule.

L'empiétement d'un art sur un autre est un abus dont les artistes ne se garantissent pas toujours, les sculpteurs surtout : privés dans leurs ouvrages du prestige de la couleur, il en est qui composent leurs bas-reliefs comme un peintre ferait d'un tableau, en y introduisant des accessoires qui, pour valoir ce qu'ils sont, ne peuvent se passer du coloris; c'est à tort : il en résulte une foule de détails perdus pour l'intelligence du sujet, qui nuisent souvent à l'effet principal. On ne doit pas se le dissimuler, de tous les arts, c'est celui de la sculpture où il entre le plus de convention, et c'est pour cela qu'il doit moins y entrer de caprice.

Le bas-relief particulièrement est soumis à deux conditions essentielles qui tiennent à sa destination dans les édifices, et qu'en France on n'a jamais comprises depuis qu'on enseigne la sculpture à l'école, savoir : celle de la

saillie par rapport à l'optique, et celle de la *grandeur des figures* par rapport à la place ; aussi les disparates et les incohérences sont fréquentes ; aussi les sculptures de bas-relief ne remplissent pas leur but, et nos monumens qu'elles couvrent en sont plutôt déparés qu'embelli. Rien ne serait plus facile que de citer des exemples. Ce vice s'explique par la direction des études. Dans les concours, les sujets étant donnés sans application directe, l'élève ne voit jamais rien au-delà de sa composition, ni à côté, ni plus bas, ni plus haut ; son horizon se réduit à la longueur de sa main. Qu'on joigne à cela la puissance de l'habitude qu'il contracte, les fausses impressions qu'il reçoit, et on pourra se faire une idée des productions qui en résultent. Alors, quand vient le cas décisif de prendre sa part à la décoration d'un monument, c'est avec des idées fixes, avec des préjugés, en un mot, avec tout ce qui compose la routine, que l'artiste arrive la tête pleine des *poncis* de l'école, qu'il jette à l'avenant sur sa sculpture, quelles que soient la place et la hauteur qu'elle doive occuper. C'est chose curieuse, sans doute ; cette manière de procéder, sans tenir compte ni de la *distance relative* ; ni du *jeu* de la lumière, ni des trois cas de la *vision* ; mais qu'y faire ? « Plaignez-vous, criez à l'absurde..... On va vous répondre que c'est l'art de l'Institut qui l'ordonne, que vos yeux se trompent et non les maîtres qui ont brevet d'*infaillibles*. — Eh bien ! concluez. — Au fait, c'est plus logique..... Mais cela nous entraîne..... Rentrons au moyen âge. »

M. Jehan Duseigneur se présente avec *son groupe en plâtre rehaussé d'or* (suivant le livret de supplément que nous copions) ou *une larme pour une goutte d'eau.*

> La Esméralda s'élança hardiment sur le pilori, accompagnée d'une petite chèvre blanche à cornes dorées, s'approcha du patient, qui se tordait vainement pour lui échapper ; et, détachant une gourde de sa ceinture, elle la porta à la bouche dentue de Quasimodo... C'eût été partout un spectacle touchant que cette belle fille, fraîche, pure, charmante, et si faible en même temps, ainsi pieusement accourue au secours de tant de misère, de difformité et de méchanceté ; sur un pilori ; ce spectacle était sublime.
>
> (*Notre-Dame-de-Paris,* VICTOR HUGO.)

M. Duseigneur est, dit-on, un zélé partisan de la *foi :* Tant mieux! Cette ferveur dans un artiste est un indice d'homme à convictions profondes ; elles sont rares par le temps qui court, nous qui avons vu le classique M. Couder endosser la jaque et la bourguignote. Outre qu'il est un des admirateurs, M. Duseigneur est aussi un des amis de M. Victor Hugo : cela est nécessaire à dire pour qu'on puisse concevoir comme nous que l'ouvrage du sculpteur ayant peut-être été fait sous l'œil du poète, la critique est en mauvaise passe dans cette situation ; car, à chaque observation que nous voulons faire, il nous semble qu'une voix va nous crier : Si je n'avais pas fait le livre, j'aurais ainsi fait le groupe. — Excellente raison, qui nous fermerait la bouche, si nous n'étions pas décidés à vaincre nos scrupules. Or donc,

dût la voix se faire entendre, nous disons que le *Quasimodo* n'est pas *typé* de manière à renfermer *tant de misère, de difformité et de méchanceté;* Ésope et Mayeux, voilà ce qu'il nous rappelle, et c'est justement ce qu'il devait faire oublier. Le reste est au niveau de la réputation de M. Duseigneur.

Nous parlerons prochainement de ses bustes, dont l'un, celui de M. Victor Hugo, a déjà figuré à l'exposition de la galerie Colbert; c'était un bon ouvrage concourant à une bonne œuvre.

Tels sont les adeptes de l'*école* appelée *romantique* prenant l'art, à l'époque du moyen âge, comme type à l'exclusion des autres. Dans des temps de conviction religieuse, différens des nôtres, aucune source ne saurait être plus pure; même de nos jours, un Eustache Lesueur, tout imbu des croyances de ses pères, trouverait encore aliment à son génie et à ses méditations chrétiennes : mais serait-il homme à vivre avec l'incrédulité et le bruit raisonneur du siècle? L'artiste ne serait-il pas obligé de se faire cénobite, afin de renfermer dans le secret du cloître des ouvrages que lui seul pourrait comprendre, ou dont les inspirations saintes ne sauraient être appréciées que par des curieux érudits ? Quel prix et quelle récompense lui reviendraient de son travail ? Quelle existence précieuse perdue pour un monde

positif qui demande à chacun qu'il marque sa place d'une œuvre utile au bien de la société? Devant ces considérations la passion pour un art éloigné s'efface avec le mysticisme qui l'environne, et il ne reste aux yeux de l'homme sensé que l'exemple d'un ouvrage matériel dont la science attache, parce qu'elle atteste des fonctions élevées de l'intelligence. Pour nous le moyen âge ne présente pas autre chose; c'est un livre où nous venons lire avec les yeux de l'esprit, mais ceux de la foi nous manquent : nos émotions se résument par des théories, dont la pratique exista jadis, mais qui est sans force comme sans retentissement aujourd'hui.

On s'étonnera peut-être que nous n'ayons pas mis Moine au nombre des artistes de l'*école romantique*. En effet, il devrait y appartenir par quelques ouvrages qu'il a faits : ses *Lutins en voyage*, de la dernière exposition; son *Lutin empêchant un dragon de s'envoler*, de celle-ci, sont de la sculpture du moyen âge; mais la plus grande partie de ses compositions le font rentrer dans l'école des *naturalistes*; c'est là que nous lui marquons sa place, et, pour montrer que ce classement n'a rien d'arbitraire, il suffira de rappeler *son Médaillon de jeune fille*, grandeur de nature; ses *Médaillons-Portraits*; ses *Médailles*; sa *Tête d'enfant*; ses *bas-reliefs de Léonard de Vinci* et de *Jean Goujon* pour la manufacture de Sèvres; enfin son *Buste de la Reine*.

L'analyse de ces diverses productions ne laissera aucun donne à ce sujet.

Architecture.

En architecture l'école *romantique*, proprement dite, n'existe pas, au moins celle qui, vouée de cœur et d'ame au passé, voudrait rebâtir Montfaucon, les Maladreries et la Tour de Nesle : c'est le vilain côté du moyen âge dont aucun, que nous sachions, n'est enthousiaste. D'ailleurs le propre de l'art n'est pas de rétrograder aux formes rudimentaires des piliers, des herses et des mâchecoulis, surtout après Vauban, Cormontaigne et Carnot. La *latomie*, aujourd'hui, en est à la science de

Monge, et aux découvertes de Brunel; c'est peut-être moins pittoresque, mais c'est plus fort.

Nos chartes ont tué le reste : les vieux manoirs tout couverts de mousse et de poésie, avec leurs escaliers en hélice, leurs oubliettes en triple étage, leurs appartemens pratiqués dans l'épaisseur des murs, s'étonnent de leurs châtelains devenus électeurs, malgré leur blason vivant à la portion congrue et laissant s'amonceler les ruines.

Il y a loin de là au moyen âge où l'art avait ses coudées franches, sa fierté féodale, et ses légions de manouvriers-serfs, suant sang et eau à la voix d'un *maître des œuvres de maçonnerie* qui traçait la tâche et pointait la corvée. Autre siècle, autres mœurs. Ce n'est pas nous qui regrettons le passé.

Cependant il est quelques hommes, exempts des préjugés de temps et d'étude, qui pensent que nos églises auraient une physionomie plus chrétienne, si elles étaient gothiques; qui blâment l'architecture exclusive des officines d'art, et tout ce qui s'obstine à être modèle absolu, au lieu d'être principe. Ceux-là trouvent absurdes l'Académie et ses subdivisions étrusques qui traitent la France comme une colonie grecque ou romaine, ou comme un nome de l'ancienne Égypte.

Cette école, que nous appelons des *naturalistes* parce

qu'elle veut une architecture conforme à nos mœurs et à notre climat, a mis à l'exposition quelques projets remarquables dont nous comptons faire l'analyse. Nous la réservons pour un chapitre où il nous sera possible de lui accorder une place plus importante, et où nous pourrons joindre ensemble le projet d'un *Musée historique, formé par la réunion du palais des Thermes et de l'hôtel de Cluny*, par M. Albert Lenoir, architecte; et *le Palais des Tuileries*, tel qu'il fut projeté et en partie exécuté en 1564 par Philibert Delorme, pour Catherine de Médicis; dessins par M. Lassus.

Voilà, selon nous, des travaux de recherche et de conscience qui servent plus à l'art que toutes ces enluminures niaises faites en Italie, qui nous éditent, pour la centième fois au moins, ce que chacun possède dans ses livres, et que *Piranesi* a publié avec un talent qui devait ôter l'envie de le répéter, à moins de faire mieux ou d'y joindre de nouveaux éclaircissemens historiques; chose dont on ne s'occupe guère dans un système d'école où le mérite consiste à polir des teintes d'encre de Chine, de cinabre et d'ocre de rue.

L'Académie en est toujours là, et les projets utiles ne sont pas chose qui l'occupe; elle ne sort pas du cercle que ses fondateurs lui ont tracé; toujours des décombres et des restaurations, des restaurations et des décombres. Les archives sont pleines de ce qui est à l'autre bout du monde, et les trois quarts de nos provinces ont des anti-

quités qui ne sont pas décrites. Dans un art dont les productions dépendent du sol et des matériaux, on va étudier son régime sur les données d'une latitude différente de la nôtre. On sait que, pour varier le thème usé du *Théâtre de Marcellus*, du *Panthéon* et du *Temple d'Antonin et de Faustine*, des lauréats ont transporté le siége de l'empire des arts au fond de la vieille Étrurie; c'est là que leur sagacité a découvert une *statique* nouvelle et une archéologie que nous avons appelée bouffonne : ce nom, nous le lui maintiendrons, tant que l'application se réduira à être de l'enluminure ; si elle passait au sérieux de l'exécution, ce serait autre chose ; les épithètes ne manqueraient pas de prendre une valeur mieux appropriée aux résultats. On peut en effet présumer ce qu'il adviendrait de la théorie des *pleins* sur les *vides* qu'on veut mettre à la mode, et qu'on enseigne, dit-on, avec beaucoup de succès dans les ateliers d'architecture.

La contagion n'est pas toutefois si grande qu'il n'y ait bien des artistes hors des atteintes de ces nouveautés ridicules ; il nous semble que la réforme a été mieux comprise par d'autres ; nous en trouvons un exemple dans un projet modeste relégué dans une des salles nouvellement ouvertes au Louvre, et qui appartient à quelque artiste qui fait de l'art en conscience et sans bruit. Il est marqué au livret sous le n° 2688.

M. Charles Lecœur, dans un *Projet de halle pour la*

ville de Besançon, nous semble bien avoir compris la destination complexe de cet édifice qui devait au premier étage renfermer une salle pour des fêtes et des réunions publiques. Le double caractère en est bien tracé, tant en *plan* qu'en *élévation*. Les formes de son architecture sont naïves et tout-à-fait en dehors des *pastiches* de l'école. Nous tenons cette composition pour un bon ouvrage, et son auteur pour un homme de talent.

Le programme du concours avorté de la place de la Bastille a fourni à plusieurs artistes le motif de compositions d'architecture d'un caractère plus ou moins convenable, telles que celle de M. *Marcellin*, qu'il faut examiner sans songer à la dépense ou à la simplicité ; ce sont au moins six monumens dans un, avec cela de singulier que, plus ils s'élèvent, plus les statues employées à la décoration diminuent d'échelle et sont perdues pour la vue ; celle de M. *Dedreux*, pour être plus simple, n'en serait pas moins dispendieuse.

Il y a encore quelques autres projets destinés au même lieu, mais qui sont peu remarquables.

Il nous reste à témoigner notre surprise de ce qu'on a admis tous ces dessins à l'exposition ; puisqu'on avait refusé le concours, il était naturel de mettre hors du Louvre tous ceux qui avaient passé outre sur les décisions administratives ; c'eût été compléter l'arbitraire, et clore dignement la porte à toute récrimination.

A voir, au Louvre, les nombreux projets du *Monument à la mémoire du général Belliard*, (que la ville de Bruxelles avait mis en concours) on dirait que les artistes français, peu contents des décisions du jury belge, sont venus en appeler au jury parisien, afin de donner acte au public du non-succès de leur architecture en pays étranger.

Faut-il le dire, les concours éloignés de la résidence des artistes, nous ont toujours paru un leurre pour les concurrens, de même que tous ceux qui doivent être jugés par des jurés qu'ils n'ont pas choisis. Nous ne concevons pas comment, avec tous les exemples d'*injustices faites* qu'on a, il puisse se trouver un concurrent qui réponde encore aux invitations trompeuses qu'on lui adresse. Cela passe les bornes.

ÉCOLE DES NATURALISTES.

Maintenant que nous avons fait justice des ambitieuses prétentions du passé et de sa déplorable influence, nous allons nous occuper de l'art actuel, de l'art de l'avenir. Malgré les efforts réunis des académiciens et de ceux qui prétendent le devenir, les artistes de conviction ne se sont pas laissé dérouter; ils ont senti qu'il n'y avait que des études fortes et consciencieuses qui pussent leur donner la science et le talent qu'ils cherchaient,

sans les trouver, chez les hommes à qui ils voyaient dévolue la suprême direction des arts.

Force fut bien alors de se révolter contre un pouvoir qui voulait se maintenir à tout prix, et il arriva pour l'école des beaux-arts ce qui ne peut manquer d'avoir lieu tôt ou tard pour l'université. C'est que chacun étant bien persuadé qu'un homme est d'autant plus capable qu'il a été moins long-temps, ou moins complétement soumis aux préjugés de son absurde enseignement, on a méprisé les grades qu'elle confère et l'infaillibilité qu'elle attribue à ses élus.

Les études libres ont porté leurs fruits, et l'on peut voir la différence des œuvres des jeunes gens qui s'y sont livrés, avec celles des hommes qui voudraient se donner pour leurs maîtres; mais c'est surtout comme espoir pour l'avenir, et comme indication de la route qu'il faut suivre, que nous en prenons acte et que nous allons les examiner.

Nous commencerons par le portrait, parce que la grande quantité qu'on en rencontre au salon indique une tendance bien marquée vers ce genre de tableau, et que de cette manière nous aurons occasion de faire mieux comprendre comment nous entendons l'interprétation de la nature.

Mais, avant d'entrer en matière, nous stipulerons ces conditions que nous regardons comme indispensables aux progrès de l'art : *Égalité pour tous au jour de l'exposition, et liberté pour chacun de rendre la nature comme il la comprend.*

Du Portrait en général

ET

DES PORTRAITS EXPOSÉS CETTE ANNÉE.

Quand on examine sérieusement les portraits du Titien, du Caravage, de Van Dick et d'Hyacinthe Rigaud, et qu'on les compare à ceux que nous ont laissés les peintres de la restauration et de l'empire, on serait tenté de croire que l'espèce humaine a dégénéré, tant les têtes peintes dans notre époque indiquent des hommes nuls et insignifians. Napoléon lui-même n'a pu obtenir, en

échange de la haute faveur qu'il accordait aux arts, un de ces portraits qui peignent l'homme, qui le fixent tout entier sur la toile, qui le transmettent vivant à la postérité. Nous avons bien l'empereur de Charlet, l'empereur des soldats; mais l'empereur du congrès de Vienne, l'empereur du projet continental, où trouverez-vous quelque chose qui y ressemble? Bien loin d'avoir rendu l'ame et la puissance morale de cet homme, personne n'en a su faire un portrait qui soit au moins le fac-simile matériel de ses traits. Tous les peintres d'alors l'ont altéré plus ou moins suivant leurs préjugés d'école.

C'est que, sans s'inquiéter du caractère et de l'aspect général d'une tête humaine, des passions qui altèrent sa face et de la valeur de chaque sillon qu'elles y ont tracé, les peintres de ce temps-là ramenaient chaque trait à une forme prescrite, chaque contour à une ligne convenue d'avance, l'ensemble de la tête a un type régulier et uniforme qu'ils appelaient le beau idéal.

Le beau idéal, c'était une figure de pierre, morte, impassible, sans physionomie, sans caractère, c'était de la matière jetée dans un moule qui figurait ou à peu près une tête humaine; et tous se ruaient dans le déplorable système qui devait amener les résultats que nous avons sous les yeux : et de nos jours c'est encore dans cette voie qu'on dirige l'enseignement des arts. Mais les jeunes gens ont commencé à se dégoûter de ces préceptes per-

nicieux, et ils ont commencé à apprécier la différence qu'il y a entre un homme et un autre homme. Cependant comme on ne leur avait appris à voir dans l'art que la forme extérieure, qu'ils ne savaient que faire grimacer leurs figures pour leur donner de l'expression, ils n'ont vu que des différences matérielles entre un nez et un autre nez, entre une bouche et une bouche, entre un œil et un œil; et non pas dans l'expression particulière de chaque bouche et de chaque œil. Ils ont cherché la nature, mais seulement la nature extérieure.

Ce n'est pas assez pour peindre un homme de copier sa tête ronde ou ovale, sa face pâle ou colorée, son œil grand ou ses lèvres pincées. C'est l'ame qu'il faut faire comprendre, c'est sa puissance morale, c'est son allure d'homme qu'il faut exprimer; mais nos chercheurs de nature ne font rien de tout cela : la plupart ne voient dans une tête que des parties saillantes et des parties creuses; ils n'étudient que les formes et n'en rendent que l'apparence matérielle. L'homme qu'ils peignent se plaint, et il a raison : car ce n'est pas lui qu'il voit sur la toile. Il ne sait pas dire ce qui manque à son portrait. Eh! s'il le savait, il serait plus fort qu'eux qui ne savent pas même le trouver. Alors ils le font niaisement sourire parce que, ne sachant à quoi s'en prendre, on le leur demande plus gracieux, ou bien ils l'affadissent pour le rendre plus régulièrement beau, ou bien encore ils l'exagèrent, ils chargent ses traits pour le faire plus ressemblant. A la fin,

cet homme, fatigué de poser pour un portrait qu'il voit se gâter tous les jours, le paie et l'emporte, et ils l'appellent bourgeois, épicier, parce qu'il n'a pas l'air enchanté de leur peinture.

Eh! il a raison cet homme, ce n'est pas son portrait qu'il emporte, c'est une tête qui approche plus ou moins de la sienne; mais ce n'est pas lui tel que le connaissent ses intimes, lui avec la sensation qu'il produit sur ceux qui l'approchent. Il a raison cet homme, car c'est peu de chose d'apprécier ou à peu près le relief plus ou moins saillant sur différentes parties de sa figure. C'est le caractère qui s'y trouve écrit qu'il faudrait rendre, et que les peintres de nos jours confondent presque tous.

En effet, on n'a pas observé que dans un portrait il y a deux choses à exprimer : la forme de la tête, l'empreinte de la face; et puis la pensée, la passion, la volonté qui l'animent : et de ces deux choses-là c'est justement la plus indispensable qu'on a le plus généralement négligé, car pour peu qu'on y réfléchisse, on sera bientôt convaincu qu'en cherchant à rendre un homme par le caractère de sa tête, par le degré de puissance morale ou intellectuelle qu'elle peut révéler, par les goûts ou les passions qui s'y trouvent écrits, on arrivera à une ressemblance bien plus complète que si l'on essayait de reproduire servilement ses traits; quand même on y

mettrait la scrupuleuse exactitude que les Anglais emploient à reproduire dans leur pays les monumens de l'antiquité grecque. Ils ont beau les copier mathématiquement comme ils font, ils n'obtiennent que des traductions froides et décolorées d'édifices pleins d'élégance et de caractère.

C'est que l'art, comme nous l'avons dit, ne consiste pas à faire des fac simile ou des trompe-l'œil : et c'est là le défaut capital du portrait de Pagnèst, tant vanté depuis la mort de son auteur. C'est trop la face de M. de Nanteuil ses bottes, son fauteuil, son pantalon, sa redingote, et pas assez l'ensemble de vie et de mouvement qu'il y avait dans tout cela, pas assez surtout l'humeur spéciale de M. de Nanteuil, et son caractère individuel : cependant jamais personne peut-être n'a dépensé après une peinture plus de temps et de minutieuse exactitude.

Tandis qu'au contraire, en prenant un homme par son allure, par l'expression générale de sa tête, et l'expression de chacun de ses traits en particulier, par son ame, en un mot, exprimée dans tout ce qui peut le faire comprendre, on obtient une ressemblance entière satisfaisante.

En effet, la partie intellectuelle et morale de l'organisation humaine est tellement liée à la partie physique et matérielle, qu'on ne rendra jamais l'une complétement

sans exprimer l'autre en même temps. Bien plus, une altération un peu grave ne peut avoir lieu d'un côté qu'elle ne réagisse à l'instant de l'autre côté. Aussi les gens qui observent avec attention les nuances délicates qui distinguent un homme d'un autre homme, et se rendent compte de la signification de chaque physionomie qu'ils rencontrent, parviendront facilement à deviner l'homme dont ils peuvent étudier les ouvrages. Et non-seulement ils arriveront ainsi à la connaissance de l'homme moral et intellectuel qu'ils cherchent à comprendre, mais encore ils ne se tromperont guère dans leurs conjectures sur l'homme physique, sur son allure et ses formes extérieures.

C'est incontestablement de cette façon qu'a été fait le buste d'Homère qui se trouve dans une des salles où sont exposés les dessins des vieux maîtres; il est du beau temps de la sculpture grecque, et certainement l'artiste qui l'a inventé n'a pu s'inspirer d'autre chose que de la lecture de ses poèmes. Mais la justesse d'appréciation a été telle qu'on retrouve sur cette tête l'indication précise des qualités spéciales que l'on rencontre dans ses ouvrages.

Après cela, il peut bien y avoir quelque différence dans les détails insignifians, mais nous soutenons que l'artiste a rendu l'aspect général de la tête d'Homère, et qu'un homme qui l'aurait pu voir y trouverait sa ressemblance bien plus que dans un portrait servilement

copié : en un mot, nous posons en fait que c'est le portrait du poète, bien plus que si M. David d'Angers l'avait modelé d'après nature.

Car il n'a pas été donné à tout le monde de pénétrer dans la pensée intime d'un homme, et de le comprendre tout entier, et beaucoup qui l'auraient pu faire ont été abrutis par les préjugés académiques de leur éducation. Voilà pourquoi les grands artistes sont si rares dans tous les temps, et dans notre époque plus que jamais.

Faussés dans leurs premières études, les jeunes gens ne savent plus revenir à la vérité simple et puissante de la nature; ils se guindent pour faire de la force, ils deviennent grêles et mesquins pour être vrais.

C'est une chose digne d'être remarquée, que, toutes les fois qu'ils ont à peindre un homme dont l'ame s'est développée aux dépens de l'organisation physique, un de ces êtres incomplets qui portent une intelligence forte dans un corps mesquin, rabougri, usé, malade; ils en exagèrent le malaise extérieur et la chétive apparence, au point d'en faire un objet de dégoût; tandis que les artistes qui ont compris le portrait produisent une sensation toute différente, parce qu'ils ont soin de faire ressortir la puissance morale de telle sorte que la difformité physique lui soit entièrement subordonnée.

Dans le portrait d'un pareil homme, fait par un des grands artistes qui ont compris la peinture, on n'aperçoit à la première vue que l'ame du modèle exprimée dans toute sa puissance; et puis quand on l'étudie et qu'on l'observe avec attention, on découvre le corps chétif et son habitude maladive.

Philippe de Champagne, qui cependant est resté bien loin des Titien et des Caravage, n'a jamais manqué à prendre de cette façon les hommes de cette nature. Dans son cardinal de Richelieu, on devine bien l'homme grêle et maladif, mais il faut le chercher pour l'y voir, tandis qu'on comprend au premier coup d'œil l'homme supérieur qui, de petit abbé de province, s'était fait roi de France. Dans le portrait de sa fille malade, Philippe a cherché d'abord la douce expression d'espoir et de résignation chrétienne qui anime des traits abattus, et pourtant il a bien exprimé l'ennui des longues souffrances d'une maladie de langueur.

Mais nos grands hommes ne comprennent rien à ces choses-là, ils font des formes et non pas des têtes qui pensent; aussi la plupart regardent le portrait comme une chose tout-à-fait secondaire, indigne d'occuper leur attention. Il faut convenir aussi que les ouvrages de la plupart de nos portraitistes n'étaient guère faits pour leur faire changer d'opinion.

PEINTURE.

Portraits des maréchaux, amiraux...

MM. ROUILLARD, CHAMPMARTIN, LARIVIÈRE, LANGLOIS, VERNET, PAULIN GUÉRIN, COUDER, ETC.

Comme on devait s'y attendre, les portraits officiels occupent les plus belles places à l'entrée de la galerie; comme on devait s'y attendre aussi, presque tous sont de la dernière médiocrité; la plupart sont inférieurs à ceux que les mêmes artistes ont exposés dans d'autres parties du Salon.

Il devait en être ainsi; les travaux accordés par le gouvernement étant donnés à la faveur, ils doivent être reçus comme une faveur : aussi le plus souvent les artistes qui les obtiennent en regardent le prix comme un cadeau en échange duquel il sont obligés de faire un tableau comme l'équivalent d'un reçu que les administra-

teurs exigent pour mettre à couvert leur responsabilité.

Tout cela est rationnel avec le gouvernement actuel des beaux-arts; aussi ne viendrons-nous pas ici parler de concours, parce que nous savons dans quel monde nous vivons, et tout ce que les artistes peuvent raisonnablement en attendre. Un concours! vraiment il ferait beau voir prendre une mesure qui, comme l'a judicieusement observé M. d'Argout, exposerait un professeur à se trouver en concurrence avec un de ses élèves, voire même avec un homme qui ne serait élève de personne.

Ainsi donc MM. Champmartin, Larivière, Vernet, Court, auront des tableaux à discrétion, tandis que les artistes capables seront éternellement éloignés des travaux qu'ils sauraient faire mieux et surtout plus consciencieusement; car à l'exception du portrait du maréchal Grouchy, par M. Rouillard, qui nous semble une peinture sérieuse et réfléchie, tous les autres se valent, c'est-à-dire qu'ils ne valent pas mieux l'un que l'autre.

M. Vernet, un instant fourvoyé dans ses tableaux d'histoire, et son portrait du roi, si lourd, si massif, si mal compris, est revenu, dans celui du maréchal Molitor, aux pures traditions de ses soldats de Franconi, de ses généraux de mélodrame; Francisque ou Marty n'ont jamais rien trouvé de mieux que cette pose pour se démettre

bras et jambes dans un moment d'enthousiasme. M. Vernet, comme beaucoup d'autres artistes, ne sait voir les passions et le mouvement que dans les contorsions et les grimaces ; aussi son général n'est qu'un pantin, qui se démène pour faire du bruit. Malgré cela il porte mieux sur ses jambes que les autres, et l'on y retrouve toute sa prodigieuse facilité.

M. Larivière vient de Rome : or, comme on sait, le gouvernement, après y avoir entretenu pendant cinq ans, à ses frais, les élus de l'Académie, leur fournit à leur retour des travaux pour le reste de leur vie, car sans cela ils courraient grand risque de n'en pas avoir, tant le public goûte peu la *haute peinture*, comme on dit.

Voilà pourquoi le portrait du maréchal Gérard, peint par M. Larivière, se trouve au Salon à côté de celui du maréchal Molitor, peint par M. Horace Vernet.

Le portrait du maréchal Gérard est inférieur à toutes les autres peintures de M. Larivière. La figure n'est pas en proportion, la tête est trop petite de beaucoup, son expression est basse, ignoble, mesquine ; ce ne peut pas être celle d'un homme qui a souvent commandé les armées françaises : toute la pose manque de caractère, et par caractère nous n'entendons pas comme certaines gens un air de rodomont et une allure de pourfendeur, mais le calme et la dignité qui caractérisent un homme

capable et courageux, qui n'a pas besoin de se décontenancer pour se mettre à la hauteur de son rang.

Or ce calme et cette dignité n'ont pas mieux été compris par M. Larivière que par M. Vernet.

L'effet et l'aspect général du tableau ne sont pas entendus d'une façon plus savante ou plus raisonnable que tout le reste dans le portrait de M. Gérard, pour cette partie de la peinture comme pour le dessin ; on sent partout une hésitation entre la manière de M. Gros, son maître, et M. Vernet, son *directeur*. Comme le portrait du roi de ce dernier, le maréchal de France de M. Larivière est bouffi et boursouflé au point qu'on craint de voir crever sa peau et ses habits ; il a l'air soufflé et gonflé comme un ballon.

Au reste, ce défaut se rencontre partout dans les portraits de cet artiste, même dans celui de général d'état-major, exposé de l'autre côté dans la même galerie. Ce dernier est bien supérieur au précédent, sous tous les rapports ; cependant il ne pose pas sur ses jambes, ses pieds ne mordent pas le terrain qui n'est pas sur le même plan que les semelles de ses bottes.

Et puis ce n'est pas là un général, c'est tout au plus un dandy, revêtu d'un uniforme de général, qui fait

l'aimable, qui minaude d'une façon toute gentille. Un pareil homme n'a jamais senti l'odeur de la poudre à canon, il ne sait pas la saveur d'une cartouche, et n'est bon qu'à parader une grande tenue dans un salon. Après cela la faute n'en est peut-être pas au peintre seulement; tout le monde ne sait pas porter des épaulettes d'officier-général.

De tous les portraits à épaulettes que nous avons aperçus, aucun, peut-être, ne les porte plus mal que le maréchal Clausel de M. Champmartin... D'abord il n'y a pas d'homme dans cet habit surmonté d'une tête ronde et sans relief; ne nous ne pouvons croire que M. Clausel ait une aussi pauvre tête que celle que le peintre lui a donnée : on ne devient pas maréchal de France avec cet air benin et cette physionomie moutonne; et puis un maréchal de France est obligé de se mouvoir tout comme un autre homme, et la figure cachée sous le pantalon garance et l'habit galonné ne nous semble pas capable de vie et de mouvement ; c'est un mannequin disproportionné et rien de plus. Il est impossible de trouver quelque chose de plus gauche, de plus nul, de plus maladroit. Si l'on en excepte une certaine habileté dans le maniement de la brosse, il n'y a rien qui indique l'œuvre d'un homme qui cherche à faire de la peinture; l'aspect a quelque harmonie, mais cette harmonie est toute factice et n'a rien de vrai; pas un membre n'est attaché, la tête n'est pas sur les épaules, et toute la pose est si

naïve, pour ne rien dire de plus, qu'elle choque les gens même qui ont la moindre connaissance en peinture. L'autre jour un sergent de voltigeurs disait derrière nous à un de ses camarades : « Regarde donc ce cuistre qui s'est fait peindre en habit de général. Il faut convenir que si la postérité juge nos grands hommes sur les portraits que les peintres contemporains en savent faire, elle en aura une bien pauvre idée.

M. Champmartin s'était fait au Salon de 1831 une réputation pour le portrait, que l'absence de toute rivalité grandissait encore, mais qui n'aurait pu tenir en présence de peintures un peu vigoureuses. Le portrait même de madame de Mirbel manquait absolument de science de dessin et de science d'effet. Comme valeur la tête et les mains fuyaient jusqu'aux derniers plans, et rien n'était suffisamment modelé ; cependant la nouveauté de cette peinture, une certaine harmonie de convention, un dessin assez élégant, quoique sans caractère, et par-dessus tout le besoin d'opposer un homme à la domination écrasante des professeurs de l'Institut, fixèrent l'attention sur lui, et lui firent un succès de vogue. Pourtant, en y regardant de près, on apercevrait déjà dans sa peinture tous les défauts qu'on y trouve exagérés maintenant.

C'était de la peinture sans relief comme celle de M. Ingres, moins articulée encore s'il est possible, et man-

quant de plus de la pureté de ligne qui caractérise le peintre allemand-florentin. C'était de la peinture chinoise, des teintes plates sur des teintes plates, de la peinture chinoise, moins le caractère, moins les finesses de dessin, moins la physionomie.

Malgré cela, l'engouement fut tel qu'on se hâta de proclamer partout que la France avait son Van Dick, son Titien, son Caravage. Et même cette année, on répétait encore que si la galerie des vieux maîtres était ouverte au public, on pourrait comparer les portraits de M. Champmartin aux belles peintures du Titien, et s'assurer par là si les peintres de notre époque ne valent pas mieux que ceux du temps passé.

Sans doute M. Champmartin se rend assez justice pour avoir senti toute la maladresse d'une pareille flatterie. Car le plus mauvais tour qu'on pourrait lui jouer serait de faciliter cette comparaison ; que deviendrait cette peinture lavée, sans nerf, sans ressort, en présence de celle du Tintoret ? en présence du portrait du grand-maître de Malth, par le Caravage, ou seulement en présence de la tête la plus vulgaire, peinte par le Titien, que deviendrait le portrait du fameux baron Portal n° 376 ?

Eh non ! ce n'est pas là : M. Portal ceux qui l'ont connu peuvent bien y retrouver la ressemblance maté-

reille de ses traits, mais ce n'est pas là M. Portal. Quand vous diriez qu'il était vieux, cassé, usé, idiot même, si vous voulez, nous soutiendrons encore que ce n'est pas là M. Portal ; ce n'est pas là l'habile homme, le savant, le médecin de la cour, que ce nom nous représente ; car, si affaissé par l'âge que vous puissiez le supposer, on doit toujours retrouver en lui des traces de ce qu'il a été. Vous nous montrez une chenille emmaillottée avec une tête fade, mollasse, qui semble devoir fondre au soleil comme du beurre, et vous nous dites : c'est lui, c'est l'homme puissant. Eh non ! encore une fois, non ! ce n'est pas là M. Portal.

Loin de représenter un savant, cette peinture ne figure pas même un homme : il n'y a point de bras dans ses manches, point de jambes dans ses bas, point de pieds dans ses souliers.

Le portrait de madame la vicomtesse d'H.. est fait dans le même principe : c'est toujours une robe bourrée dans laquelle il n'y a point de corps de femme, et puis toujours une tête blanche, une robe noire et un fond brun. Le bonnet n'est pas fait, il est gris et sans vigueur comme la tête, et l'on ne sent pas plus l'enfoncement des plis que les saillies du visage.

Les portraits de M. Champmartin se ressemblent tous, ils sont aveugles, sans vie, sans caractère ; c'est un

système de peinture qu'il s'est fait, qu'il sait par cœur et qu'il répète pour tous; que le modèle soit brun ou blond, jeune ou vieux, grand ou petit, puissant ou chétif, c'est toujours le même teint, la même physionomie niaise, la même allure insignifiante.

Nous lui rendrons cependant la justice de dire qu'il est original et qu'il ne se traîne pas comme les autres, qui vont se suivant tous comme des moutons.

Le *Maréchal Ney* de M. Langlois semble comme l'*Ajax* de M. Misbach, n'avoir été exposé que pour montrer ce qu'était la peinture d'une autre époque. Nous en dirons autant du *Rampon* de M. Couder. Bien que ces deux peintures ne soient pas de la même main, elles ne diffèrent pourtant guère, cela sort de la même fabrique, d'une fabrique dont personne ne veut plus, parce qu'on commence à comprendre la faiblesse de ses moyens. Pour qu'une peinture, qui n'est pas une œuvre d'art, vaille la peine d'être exposée comme objet de curiosité, il faut au moins qu'elle ait le mérite de la rareté : ce n'est pas le cas des ouvrages que nous venons de citer; car pour avoir leur pendant, il ne faut que décrocher le premier venu des portraits peints il y a quelque vingt-cinq ans.

L'*Amiral Truguet*, de M. Paulin Guérin, rappelle la même époque, s'il y a quelque différence entre cette

peinture et les précédentes, nous n'avons pu la voir que dans une plus grande timidité d'exécution. M. Paulin Guérin n'a pas conservé l'imperturbable confiance en lui-même qui caractérise ses confrères; il doute de ce qu'il fait, il voudrait revenir à la nature. Cette tendance se remarque surtout dans son portrait n° 1186. Ici le peintre d'*Adam et Ève* s'est donné tout le mal possible pour faire de la peinture *romantique*. Il a commencé par détacher sa figure sur un fond de soleil couchant dont l'effet est rendu Dieu sait comme, et puis il a éclairé la tête par devant d'une lumière que rien ne peut motiver. Il a complétement abandonné le dessin pour l'effet et la couleur, et, par un malheur assez commun, son portrait n'est ni dessiné ni coloré.

Cependant on doit lui savoir gré de tout le mal qu'il s'est donné pour rendre toutes les aspérités rugeuses de la peau; il a étudié minutieusement les plus petits détails; il a rendu jusqu'au moindre sillon creusé par la petite vérole, il n'a oublié qu'une chose, le caractère. En effet, son portrait est amolli, arrondi, tamponné, cotonneux, au point que loin de faire sentir la charpente osseuse et les articulations, il ne rend pas même la solidité de la chair; c'est tout au plus une figure de papier mâché.

Nous préférerions encore son *amiral*, si nous étions forcé de choisir entre les deux; car bien que le fond ne soit

pas en perspective, que ses balustres viennent poser, on ne sait comment, sur le sol, on y rencontre au moins l'intention de dessiner, ou plutôt de filer des contours. Et puis s'il l'a peint en costume de bal, en grande tenue de salon, il n'a pas eu, comme M. Court, la gaucherie de le mettre en cet équipage, à son bord, dans l'attitude du commandement.

Le plus raisonnable et surtout le plus scrupuleusement étudié de tous ces portraits est, sans contredit, celui du maréchal Grouchy de M. Rouillard. Il est plus fait, plus rendu et beaucoup mieux compris que les autres. Cependant, nous voudrions plus de simplicité dans la pose. Et puis le peintre a trop rendu le corps grêle, et pas assez l'ame et le caractère du maréchal ; malgré cela nous le préférons de beaucoup à tous les autres, parce qu'il nous semble surtout avoir mieux compris ce que c'est qu'un portrait.

MM. GIGOUX, HORACE VERNET, SCHEFFER, HARRY SCHEFFER, DECAISNE, COURT, ETC.

Un portrait, si vous interrogez quelque disciple de la vieille école qui ait vu passer successivement sur la toile toutes les célébrités mortes de l'empire, toutes les gloires pacifiques ou anti-nationales de la restauration, un portrait, hors le cas privilégié des faces officielles, c'est de la peinture infime, une émanation de l'art de seconde classe, indigne d'occuper sérieusement les faiseurs d'*Ajax* et de *Diomèdes*. L'art en France a long-temps procédé de cette division; il n'est pas bien sûr qu'il n'en procède pas encore, quand on voit cette longue série de hauts personnages dont le rang social est écrit sur les insignes dont le pouvoir a chamarré leurs habits, et pour lesquels

le peintre a réservé toute la puissance de son génie, lorsqu'il en a eu ; mais sous les broderies, cherchez à découvrir l'homme, l'homme moral, l'homme des belles actions que vous connaissez, vous êtes tout étonné de trouver la peinture du monde aristocratique aussi vide que celle du monde inférieur, comme on dit. La traduction de l'ame n'y existe pas ; vous jugez qu'il a manqué quelque chose au sens intime du peintre, qui a fait un portrait sans avoir compris son modèle, et vous passez..... C'est l'histoire d'une grande partie de ceux que nous avons analysés, jusqu'à présent. Qu'il nous arrive de tomber sur une œuvre consciencieuse que les premiers jours de l'exposition nous avaient fait connaître, et que nous avons déjà signalée à l'attention du public, le portrait du général Dvernicki, par M. Gigoux. La *morbidesse* des chairs, ce symptôme de la vie, si difficile à rendre, y est poussée à une grande expression de vérité ; c'est le secret de la bonne peinture, de celle qu'on n'apprend pas chez un maître, mais que la nature révèle à quelques hommes qui l'ont prise pour guide, et que M. Gigoux nous paraît consulter avec une pénétration peu commune. Tout le prouve, il n'y a ni système, ni préjugé dans sa manière. On voit que ce n'est pas un portrait fait d'avance sur la palette, comme aucuns que l'on rencontre ; mais on sent qu'il a été médité à mesure d'exécution sur le fond d'une bonne ébauche. Les casuistes de l'art qui veulent séparer le modèle du dessin, pour créer un mérite à ceux qui n'ont pas le sentiment

de la forme, y trouveront échec à leur subtilité ; avec le portrait du général Dvernicki, on pourrait argumenter contre un principe qui ne tend à rien moins qu'à faire croire que la sculpture n'est pas une conséquence du dessin : mais c'est ailleurs que nous aurons occasion et besoin d'en parler.

M. Gigoux a encore mis à l'exposition le portrait d'un Polonais célèbre, le général Ostrowski, où le peintre s'est montré presque aussi habile que dans l'autre. Son talent ne pouvait être plus heureusement servi que d'avoir à représenter les deux premières réputations de la Pologne. Il a fallu qu'il se plaçât haut, pour bien les comprendre et pour conserver à chacun le caractère qui lui est propre : il a réussi. On ne dira pas d'eux que ce sont des corps sans ame, des physionomies que le pinceau a frappées de mutisme sur une toile ; il y a autre chose qui se fait voir avec les grands noms qui s'y appliquent ; ce sont de bons tableaux, c'est de la peinture cherchée en conscience de l'art et exécutée avec talent.

Vient ensuite le portrait d'une *Jeune dame qui peint*, dont l'expression gracieuse contraste d'une manière concluante pour la flexibilité de talent du peintre, qui a su rendre également et la sévérité noble des illustres Polonais, et la figure spirituelle d'une femme artiste.

M. Gigoux a exposé pareillement un second portrait

de Dame, qui nous semble dater d'une époque plus ancienne que les précédens; il n'a pas la perfection des premiers, mais il indique déjà la direction que l'auteur suit aujourd'hui.

Dans une exposition où les bons portraits sont rares, c'est chose notable, la conviction d'un homme qui ne se croit pas dispensé de faire de l'art consciencieux, quand beaucoup d'autres font à peine de la peinture suffisante. Le public en tient déjà compte en plaçant le nom de Gigoux dans le petit nombre de ceux qui conçoivent l'art selon les principes du vrai et de l'individualité.

Ce qu'on remarque dans les portraits de cet artiste, c'est le soin qu'il met à chercher la grande charpente, si opposée à ce que font certaines gens dont les figures, qui ont toute leur hauteur, bien mesurée, bien compassée, ne pourraient se mouvoir, ni faire un geste; car dans leur peinture tout est pour la montre; la pensée n'est permise qu'accessoirement. Ce sont des scènes de mannequins dont les pieds, les mains, les doigts ont la silhouette, mais où il n'y a ni chair, ni sang. Eh! pourtant, comptez toutes les attaches, elles y sont; toutes les têtes d'os, elles paraissent exactement comme dans *Tortebat*; mais cherchez la vie, ce que la nature indique, elle n'y fut jamais: voilà où mènent les formules et les préceptes infaillibles. Si la grande charpente,

comme nous disons, se composait d'un *ensemble psychologique*, qui est aussi normal que chose au monde, à quoi se réduirait l'art, sinon à l'application niaise du formulaire, dont les résultats s'obtiendraient presque par des x et des y. Heureusement le sens commun dirige certains artistes qui n'ont pas de préjugés, et l'exemple des vieux maîtres qui ont poussé leur carrière dans une autre route, doit donner naissance à des études plus sérieuses que les leçons superficielles et les œuvres de l'Institut.

Les portraits officiels de princes et de princesses, pour avoir perdu leur importance d'apparat, depuis que nous avons une royauté populaire, n'en sont pas moins, comme art, des productions qui tiennent le premier rang. Les toiles *citoyennes* ont les dimensions des toiles *légitimes*. Entre Louis-Philippe et Charles X, entre le duc d'Orléans et le duc d'Angoulême, il n'est pas de différence pour le cadre, artistement parlant. Pour le talent des peintres, c'est autre chose ; M. Horace Vernet n'est pas encore M. Gérard, ni MM. Scheffer et Decaisne ne sont pas encore M. Gros : nous ne parlons ici que des œuvres faites à la suite des commandes royales.

Le portrait du roi, par M. Horace Vernet, participe du malheur qui semble s'attacher au peintre qui a quitté les fanfares de son atelier de Paris, pour aller entendre les *Soprani* de la chapelle sixtine. L'auteur des *batailles*

de Fleurus et de Montmirail a perdu à Rome tout le prestige de son talent et de sa réputation. Dans la peinture de style, où il faut du génie, c'est à peine s'il est homme d'esprit : le *Louis-Philippe* du grand salon carré est une composition lourde d'agencement et d'exécution; la pose en est peu noble; le fond est discordant de ton avec une portion des vêtemens inférieurs; le fauteuil qui est derrière le roi manque de goût; cette disposition de montans en ligne droite, loin de le rendre sévère, indique plutôt de la pauvreté; l'or couvre mal à propos ce meuble, dont les formes ne sont pas en harmonie avec le rang élevé du personnage. — M. Horace, si votre tableau est le portrait d'un roi, ce n'est pas l'œuvre d'un grand peintre; vous n'avez pas compris votre modèle.

M. Scheffer aîné, celui dont les journaux annoncèrent le départ pour l'expédition d'Anvers avec le cortége du prince royal, M. Scheffer a fait le portrait de la reine des Belges, peinture vide, où le caractère de jeunesse de S. M. n'a pas l'expression convenable; il nous semble que, lorsque Van-Dick faisait des portraits de princesses, il leur donnait une autre physionomie; ce n'est pourtant pas ce qui manquait dans l'original que M. Scheffer avait à représenter; la tête manque de modelé, et le contour inférieur en est disgracieux; il existe dans la robe une monotonie si grande, qu'il est difficile de saisir le jet de la figure du cou aux extrémités; le jardin, qu'on aperçoit dans le fond, n'est pas un accessoire heu-

reux; derrière un portrait qui est éclairé de face, il paraît singulier d'y voir des trouées de lumière; cela peut avoir lieu à la rigueur, mais d'une façon plus large et moins indirecte, comme dans le Titien.

Le même artiste a exposé le portrait de *M. le comte Lobau, en uniforme de commandant en chef de la garde nationale de Paris.* A voir la pose verticale, l'œil horizontalement fixé, les pieds en équerre du personnage, on croirait que M. le comte est en train d'oublier son grade pour donner à quelques conscrits de *l'ordre public* les premières notions du pas militaire; on ne pouvait mieux écrire la vieille réputation manœuvrière du général Mouton, mais tout cela ne fait pas un portrait, et une pose empruntée aux premières planches de la *théorie* est loin de constituer ce qu'on appelle la *dignité*, c'est au contraire le *raide* dans toute sa perfection : il n'est pas clair que les pieds *mordent* bien le terrain, au moins par la perspective. Du reste, le modèle de la tête n'a rien de remarquable; la portion temporale de la boîte osseuse est étroite. Gall en tire des inductions cranioscopiques peu satisfaisantes; c'est la faute du peintre si le public en fait l'application : le torse et les extrémités forment un ensemble qui ne plaît pas à l'œil. Nous pensons que ce n'est pas sur ce portrait que M. Scheffer compte, pour obtenir sa réputation de peintre militaire, elle ne lui conserverait pas même celle de peintre bourgeois.

M. Decaisne a eu sa part des portraits officiels; celui du duc d'Orléans, en habit de colonel de hussards, a tous les défauts, moins peut-être les qualités de la peinture de cet artiste; la composition est loin d'être irréprochable, et les proportions, ou plutôt les disproportions de la figure sont choquantes; elles nous ramènent vers un reproche que nous avons adressé précédemment à un académicien célèbre, celui d'avoir, dans ses batailles, quelques personnages qui pourraient porter leur tête dans la main. Voici pour l'ensemble; quant à la portion spéculative, à la pensée du sujet, il nous semble qu'elle n'est pas meilleure; un hussard, selon nous, est un type qu'il fallait écrire autrement que par un pantalon garance et un doliman bleu-ciel; dans l'armée, où chaque arme a ses couleurs distinctes, les mœurs militaires sont encore plus tranchées que l'habit; un colonel lui-même se ferait scrupule de déroger à cette nuance caractéristique; le hussard ne pose pas comme un adjudant d'infanterie, ce serait manquer à sa destination des accessoires de son costume hongrois, le sabre et le sabretache. Nous renvoyons M. Decaisne à Charlet qui est un maître passé en cette science.

Le portrait de la princesse Clémentine occupe au salon une place qui met le public à même de chercher si la sœur de la reine des Belges rappelle cette ressemblance de famille, *qualem decet esse sororum*, (les mots nous échappent) telle qu'il convient à des sœurs, en

y cherchant autre chose, on trouve plus de naïveté dans le portrait de M. Decaisne que dans celui de M. Scheffer, aussi plus de jeu dans sa peinture, quoiqu'il n'y ait pas plus de solidité.

M. Decaisne a pris ailleurs sa revanche : le portrait de *M. Damoreau* est mieux réussi.

M. Harry Scheffer du portrait de *M. Armand Carrel*, n'a pas fait un bon ouvrage ; toutefois il lui a donné une bonne pose ; on ne se plaindra pas qu'elle soit insolente comme celle d'un des portraits de M. Ingres ; mais au lieu d'être pensive, la tête n'est que froide. Les lèvres manquent de cette expression de finesse qu'on dit exister dans le modèle ; du reste pas de chair, ni de couleur ; c'est à peine si les ombres ont de la transparence. Les plis de la redingote sentent la manière ; le sombre a été pris pour de l'harmonie.

Il y a dans ces trois portraits un laisser-aller qui montre les artistes plus occupés de la ressemblance bourgeoise, que dominés par la pensée d'en faire valoir le côté moral ; cependant le but véritable de la peinture est de mettre le modèle en évidence, selon ce qu'il est, selon ce qu'il sent. Toute autre tendance de l'art est niaise et ne mérite pas d'occuper un artiste, au moins celui qui veut figurer à une exposition.

M. Court, le lauréat M. Court, l'anti-populaire

M. Court, dans aucun des portraits qu'il a au Salon, ne paraît être sorti de ce thème des faiseurs médiocres; il veut marcher sur les traces de M. Dubufe qu'il n'atteint pas même, et son art réchauffé à Rome nous met en montre des visages de plâtre et de pierre, qui sont aussi prétentieux qu'absurdes. On pourrait sur lui juger le sort de toute l'école à laquelle il appartient; tant que l'élève est en tutèle du maître, il fait preuve d'une sorte de force factice, dès que le souffle magistral l'abandonne, il tombe : c'est l'histoire des bulles poussées par le vent. Ainsi après *la Mort de César*, est venu le tableau de *Boissy-d'Anglas;* après celui-ci, Dieu sait ce qu'il nous viendra.

Le portrait le plus singulier qu'ait-exposé M. Court, est sans contredit celui de M. l'*Amiral baron Duperré*, destiné à la maison du Roi. Des cheveux aux pieds il est d'un dessin et d'une couleur qui font mal à regarder ; un travers d'esprit et de vue a pu seul aveugler un artiste pendant une peinture d'aussi longue haleine, sans qu'il lui soit venu en tête de modifier la gamme des tons de sa palette ; avec la prétention évidente de faire quelque chose de vivant et de fier, il n'a produit qu'une face grimacée et trahi son impuissance à rendre l'énergie du modèle ; l'énergie étant une plénitude de facultés morales, se manifeste ordinairement par la vivacité scintillante des yeux, et non pas l'enflure des joues et des régions frontales ; M. Court aurait du le comprendre et ne pas jeter sur la physionomie de son portrait un mo-

delé flamboyant qui écrit presque la colère. C'est une faute de physiologie : dans l'échelle des passions, les deux plus opposées, seront toujours, celle qui dure, et celle qui passe comme un éclair. Or, contrairement à la colère, le propre de l'énergie est de se maintenir et de communiquer aux traits du visage la fixité qu'elle a. Quant au costume, il fait un contraste particulier avec le lieu sur lequel est placé l'amiral ; ce luxe de broderies officielles nous fait rétrograder à la mode des peintres de l'Empire, qui ne pouvaient représenter un général sur un champ de bataille, sans l'habiller comme pour une cérémonie du baise-main. Sur un pont de bâtiment, au milieu des instrumens nautiques, un marin en grande tenue, s'il n'est pas un contre-sens est au moins une inconvenance, que le caractère connu de M. le baron Duperré fait encore ressortir davantage.

Le tableau qui représente *Marguerite de Bourgogne, reine de France, ordonnant l'arrestation du ministre Marigny*, outre qu'il est d'un ton lourd, nous semble tronqué, n'offrant aucune idée du sujet ; celui *de la Châtelaine* est de la même palette, c'est-à-dire sec et prétentieux, ainsi que tous les autres. M. Court qui est une célébrité d'école, n'a échappé à aucun des défauts des peintres académistes ; comme M. Gros, il a ses moules d'yeux, de nez et de bouches ; on peut deviner des à présent tous ses tableaux à venir ; sa peinture ne se pliera jamais à la nécessité du sujet, mais il

pliera le sujet à la nécessité de sa peinture. En somme, M. Court, cette année a fait une chute. Nous souhaitons qu'il se relève, et se place de nouveau à la hauteur de la *Mort de César*. Mais d'avance nous gagerions qu'en persistant dans sa route il n'ira pas au delà de son début.

M. Etex, le frère de l'auteur du *Groupe de Caïn* en sculpture, nous a donné un *Portrait de femme* d'une expression très-gracieuse; au moins ce n'est pas de la peinture insolente qui s'exempte d'être vraie parce qu'elle a des *chevrons* académiques; elle est pensée et réfléchie; une autre fois elle aura plus de science, si l'auteur a le soin de se tenir, comme à présent, en dehors de l'art de convention qu'on enseigne aux *Petits-Augustins*.

Les portraits *en groupe* ne sont pas nombreux au Salon de cette année; les artistes qui visent à couvrir de grandes toiles aiment mieux réserver leurs personnages pour ce qu'on appelle vulgairement des tableaux de style. Ce n'est pas que leur peinture en devienne meilleure, mais ils obéissent à ce préjugé d'école qui a long-temps mis le portrait au-dessous de toutes les compositions *historiques*. Nous ne perdrons pas notre temps à réfuter des acceptions et des classemens ridicules, il vaut mieux parler d'un bon portrait, tel que celui de *deux enfans*, par M. Keller, chez qui nous trouvons des qualités que n'ont pas beaucoup de ceux qui ont couvert

plusieurs mètres de superficie. La couleur en est fraîche et la lumière bien distribuée ; l'expression de la tête des deux enfans est pleine de finesse, surtout dans celui qui regarde d'en haut le livre que lui montre son frère placé au-dessous. Le choix des costumes et le goût d'ajustement qu'on y remarque, donnent du piquant à cette petite scène d'enseignement mutuel, où le plus jeune s'érige en précepteur de l'aîné.

Madame Dehérain, dans le portrait de *Moine*, n'a pas réussi sous le rapport de la ressemblance ; cependant la tête rappelle quelque chose de la bonhomie de celui qu'on a si justement nommé le *La Fontaine* de la sculpture. La couleur pourrait en être plus légère, elle est néanmoins harmonieuse. La pose nous a donné aussi souvenance du beau portrait de *Moine* lithographié par Gigoux, qui fut publié il y a quelques mois dans *l'Artiste*.

Nous avons remarqué le portrait d'une *femme de couleur*, par M. Brune. La tête est empreinte d'un grand cachet de vérité ; nous ne doutons pas qu'elle ne soit conforme à l'original, comme ame et comme physionomie. Il y a de la chair sous le modelé et par le modelé ; les autres portraits du même artiste sont loin d'être aussi bien compris et aussi bien exécutés.

M. Belloc vise à la peinture léchée et polie, comme MM. Kinson et Dubufe. L'ame n'est pas ce qui occupe

les artistes voués à cette perfection de leurs tableaux ; aussi nous tenons M. Belloc pour un homme d'esprit seulement. Tous ses portraits sont exécutés dans ce but de faire plutôt des *trompe-l'œil* que de la peinture vraie et consciencieuse. Il suffit de regarder *les femmes* qu'il a mises à l'exposition cette année, pour s'en convaincre.

Le supplément au catalogue, publié après ce que nous avions écrit sur M. Scheffer aîné, nous fait revenir sur un de ses tableaux que nous serions fâchés d'oublier, celui du *Giaour*, dont le geste manque de noblesse, mais qui est remarquable par l'expression de la tête ; on dirait que ce portrait appartient à une autre époque que ceux de la *Reine des Belges* et du *comte Lobau*.

MM. LEPAULLE, VAUCHELET, GOYET, AMAURY DUVAL, GUICHARD, JEANRON, GALON, ETC.
Mesdames DE MIRBEL, HAUDEBOURT-LESCOT, ETC.

Il y a des artistes qui font avec une prodigieuse facilité de la peinture propre, nette, et qui ne manque pas d'un certain éclat, gens habiles qui produisent une œuvre de la plus haute dimension avec une rapidité vraiment merveilleuse. Au premier aspect, leurs ouvrages peuvent bien séduire la foule qui les regarde et qui passe, comme aussi les flaneurs qui vont tuer le temps au Salon pour se donner la réputation d'hommes de goût; mais ils ne soutiennent pas un examen attentif, parce qu'on a tout vu du premier coup d'œil, et qu'une fois familiarisé avec le prestige d'une brillante exécution, on ne trouve plus rien dans une peinture qu'on avait admirée d'abord.

C'est là l'histoire de tous les succès de M. Horace Vernet, délirans d'enthousiasme les premiers jours, les admirateurs de ses œuvres se sont progressivement refroidis à mesure qu'ils avaient eu le temps de les examiner davantage. Jamais les hommes qui comprennent la peinture sérieuse, la peinture qui fait penser, celle de Nicolas Poussin, par exemple, ne pourront soutenir la vue des farces de M. Vernet. C'est que chez lui, comme chez tous ceux qui se sont mis à sa suite, l'adresse de brosse et la prestesse d'exécution tiennent lieu des qualités plus indispensables. Nous manquons de termes pour désigner cette espèce d'habileté; nous n'avons pas d'expressions pour qualifier ces fabricateurs de tableaux que les Italiens appellent des *Luca fa presto*.

La fécondité extraordinaire de M. Lepaulle le rangerait parmi cette classe d'artistes, s'il n'avait pour lui quelque chose qui l'en distingue essentiellement.

Il a bien la facture leste et la brosse suffisante de cette école, mais on croirait qu'il comprend que l'art ne doit pas être traité de cette manière, car lorsqu'il a amené sa peinture au point dont les autres se contentent, il la reprend, et, sous prétexte de l'harmoniser, il la salit avec des tons de toutes les couleurs; c'est alors qu'il jette sur sa toile ces coups de brosse verts, jaunes, bleus, rouges qui font de ses tableaux autant de variantes sur la gamme de l'arc-en-ciel. — Le presque succès que ses

portraits surtout ont obtenu à l'ouverture du Salon, nous fait un devoir d'examiner jusqu'à quel point il était fondé.

Le haut rang des personnages qu'il a représentés n'a peut-être pas été pour rien dans cette ovation au petit pied. Ce ne sont que princes, princesses, maréchales, comtes, barons, ducs, boule-dogues, boule-dogues appartenant à des princes. Le moyen de tenir contre ce déluge de hauts dignitaires! Et puis la peinture n'est pas restée en arrière du retentissement de qualifications imprimées au livret : c'est partout de l'outre-mer, du vermillon, des laques et du chrôme, du noir, du blanc partout, à vous éblouir, à vous fasciner, tant que votre œil ne s'est pas fait à tout ce tapage, ou plutôt à tout ce pétillement de couleur.

Mais dès qu'on est revenu de l'espèce d'éblouissement qu'elle occasione, on sait bien vite à quoi s'en tenir sur le mérite réel de toute cette peinture d'apparat.

Le premier défaut des figures de M. Lepaulle, c'est qu'elles sont toujours rabougries ou disproportionnées. Le portrait de *madame la maréchale princesse de Wagram* manque complétement d'unité et d'ensemble, et l'appartement où le peintre a placé la maréchale n'a aucun rapport avec elle; son corps est démesurément long. La tête de la princesse Z. de Wagram est on ne peut

plus insignifiante, elle a l'air lourd et commun d'une grosse fille qui sort de son village. Son costume manque de goût et d'ajustement; les chairs, les gazes, les mousselines sont aussi épaisses et aussi pâteuses que les plantes grasses qui se trouvent là on ne sait trop pourquoi.

Le peintre n'a pas été plus heureux dans les portraits de *MM. les princes de Plaisance, de Wagram, à pied ou à cheval*, dans ceux de *MM. Dupin, Poncelet, des barons de A. M.* et *Lionel de Rothschild*; on y remarque toujours la même lourdeur d'exécution et un manque de proportion, tel que ses figures ne pouraient se mouvoir sans les contorsions les plus bizarres.

Mais nous laisserons-là tous ces ouvrages secondaires pour en venir à la peinture capitale de M. Lepaulle, le portrait du *duc de Choiseul*. Comme exécution on y rencontre les défauts habituels à la manière du peintre, quoique moins saillans que partout ailleurs. Comme pensée, comme intelligence de l'homme qu'il fallait rendre, il nous semble aussi faible que pas un autre. M. de Choiseul doit être habitué à son rang, et ne doit pas prendre un air de fatuité insolente dans son habit de général aide-de-camp, comme ferait un laquais parvenu. Il a trop d'usage du monde, de délicatesse et de bon ton, pour prendre jamais cette allure impudente et de mauvais goût. M. Lépaulle, au lieu de nous montrer l'homme usé par la vie du grand monde et les intrigues

des cours, n'a peint qu'un être avorté qui semble tout raccorni et malsain. La figure va diminuant depuis les épaules jusqu'au bas de la toile, de telle sorte qu'en la continuant dans la même proportion, les deux pieds pourraient entrer dans la main. La tête elle-même, quoique d'une dimension raisonnable, paraît cependant rétrécie; cette chétive apparence se montre dans tous les tableaux de cet artiste. Ses figures, quelques proportions qu'il leur donne, semblent constamment plus petites que nature.

Malgré tout cela, ce portrait est encore remarquable à l'exposition de cette année. Pour notre compte nous le préférons de beaucoup à celui de *M. de Portal,* auquel il peut se comparer sous plus d'un rapport. Le médecin de Charles X n'est pas mieux que l'aide-de-camp de Louis-Philippe; mais au moins celui-ci est éclairé d'une façon supportable, tandis que l'autre est ridiculement sacrifié à un effet de convention que rien au monde ne peut motiver.

M. Vauchelet aussi a cherché les effets incompréhensibles dans son portrait de pair de France, ce ne sont que lumières qui se combattent, vigueurs qui se détruisent; la tête manque de caractère, elle est comme tout le reste, d'une mollesse et d'une timidité désolante.

Nous ne dirons rien de celui de *M. Goyet,* bien qu'il

soit au Louvre, armé de toutes pièces, dans son grand costume de peintre. Seulement nous recommanderons aux gens qui seraient tentés de s'arrêter à le regarder, d'avoir la politesse de s'abstenir de communiquer à leur voisin les réflexions qu'il pourra leur inspirer, de peur de blesser la susceptibilité de ce monsieur, qui monte journellement la garde devant son portrait, soit pour en démontrer la ressemblance, soit, comme l'affirment quelques-uns, pour redresser les paroles de ceux qui auraient quelque velléité de manquer de respect à sa chère *pourtraicture*.

M. Goyet n'est pas le seul qui parade ainsi en présence de son portrait. Chacun admire l'assiduité de M. Amaury Duval autour du sien : c'est un moyen très-innocent de mettre le public à même d'en juger la ressemblance, et lui faire goûter cette manière d'interpréter la nature. Si tel est son but, il ne nous semble pas prendre le meilleur parti pour y parvenir. En effet, c'est peut-être le plus mauvais service qu'il puisse rendre à l'école de M. Ingres, que de montrer ainsi combien elle s'éloigne de la vérité pour arriver à une peinture qui, dans ses plus grand succès, n'est jamais que le fac-simile de l'art d'une autre époque.

C'est justement parce que ce portrait s'éloigne un peu des règles invariables de cette peinture de convention, que nous en faisons plus de cas que de tous ses autres ouvrages;

mais M. Amaury Duval nous a mis à même de juger combien il était encore éloigné de la nature.

L'aspect général de la pose est assez bien pris, quoique le peintre semble avoir voulu se donner, à plaisir, une apparence grêle et phthisique qu'il n'a pas; le balancement des lignes nous semble heureusement combiné pour donner de la souplesse à la figure, mais la tête est d'une grosseur disproportionnée; les chairs, quoique molles, manquent de souplesse, et la charpente osseuse n'est pas suffisamment indiquée. La main droite est de beaucoup inférieure à la peinture de la face, loin d'être vivante et capable de mouvement, elle n'est pas même enfermée dans un contour élégant; loin de figurer la main d'un jeune homme, c'est tout au plus la main raide et immobile d'un mannequin.

Quand au caractère spécial de la tête, et à sa physionomie individuelle, nous ne les croyons pas suffisamment écrits. Personne ne reconnaîtrait l'œil observateur d'un peintre dans le regard farouche qu'il s'est donné, et que toute l'école de M. Ingres paraît affectionner d'une façon toute particulière; car on le retrouve partout dans les portraits de ses élèves, et surtout dans celui de M. Guichard où il est porté à l'exagération la plus bouffonne.

Tout le portrait de cet artiste est d'une forfanterie et

d'une prétention remarquables, il semble dire à tous les passans : Regardez, c'est moi le peintre ; mais personne ne soutiendra sans baisser la paupière l'éclat de mon regard d'aigle.

Dans cette peinture, M. Guichard est peut-être encore plus prétentieux que dans son *Rêve d'amour*, et ce n'est pas peu dire. La tête est ronde sans forme, sans dessin, sans caractère et toute désossée ; la main raide, immobile et d'un contour si sec et si nu qu'il fait mal à voir.

Nous ne parlerons pas des portraits de M. Poppleton, non plus que d'une foule d'autres qui ne sortent pas de cette facture sèche et pauvrement dessinée ; les portraits de M. Amaury Duval sont encore les plus forts de cette école ; cependant sa *Dame verte* est une plaisanterie passablement bouffonne.

MM. Brémond, Canon, Harlé ont des portraits qui méritent d'être cités, bien que différens de manière de faire et de sentir.

Le plus grand reproche que nous semble mériter l'école de M. Ingres, c'est de forcer tous les élèves à se soumettre, quels que soient d'ailleurs leur humeur et leur tempérament, à un procédé uniforme et à des principes qu'il ne leur est pas même permis de discuter. De

la sorte ils perdent tout ce qu'il pouvait y avoir de natif, d'individuel dans leur sentiment d'artistes, et ils restent toujours bien loin de l'homme avec lequel ils ne pourront jamais sympathiser entièrement, par la différence même de leur organisation physique et morale.

Il y a une foule de gens qui ne veulent pas comprendre une chose aussi simple, et nous devons déplorer qu'ils exigent souvent d'artistes, qui se trouvent forcés à faire, par des causes indépendantes de leur volonté, des ouvrages qui ne sont pas dans leur manière de voir et de sentir.

C'est ce qui est arrivé à M. Jeanron, dans son portrait de *M. de Saint-Agne*. Il a manifesté assez haut l'éloignement qu'il éprouve à traiter ce genre de peinture, pour prouver que s'il eût été libre de toute influence du dehors, il ne l'aurait certainement pas entrepris, et que ce sont des considérations absolument étrangères à ses préférences d'artiste, qui l'ont décidé à le faire. Ainsi nous n'attacherons pas à cet ouvrage une importance plus grande que celle qu'il a voulu lui donner lui-même, et nous attendrons pour porter un jugement sur son mérite de peintre, que le plan de notre ouvrage nous ait donné occasion de parler de ses autres tableaux.

Cependant nous ne sommes pas de ceux qui font si bon marché du portrait. Nous pensons, nous, que ce

genre de peinture est tellement lié avec un système social, où la puissance vient d'en bas, qu'il nous semble impossible de l'en arracher sans faire perdre pour longtemps aux artistes les garanties de liberté et d'égalité que nous réclamons.

Et puis nous trouvons que c'est encore une chose belle et grande que de pouvoir rendre sur une toile une existence d'homme tout entière, de l'exprimer avec toute l'énergie de son caractère et toute la vérité de sa puissance. Nous aimerions à voir la tête et l'allure de nos grands citoyens, parce que cela nous aiderait à comprendre, comme nous aimons à retrouver toute la vie aventureuse du Poussin et sa grande ame exprimée sur sa face. Certainement, l'homme capable de rendre cette tête-là avec cette sévérité et ce grand caractère, ne pouvait être un autre que celui qui avait trouvé toutes ces sublimes compositions qui mettent Nicolas Poussin au rang des penseurs les plus profonds de son époque.

Toutefois, nous ne voudrions pas que personne fût forcé à traiter contre son gré des sujets qui ne lui conviennent pas. Nous n'exigerons donc pas de M. Destouches de faire des tableaux de quarante pieds, non plus que de M. Sigalon de se réduire à la dimension des toiles de chevalet; mais nous leur demanderons compte de la manière dont ils auront traité un sujet de leur choix.

Nous demanderons compte à M. Sigalon de son portrait de M. Schœlcher père, parce que nous pensons qu'il l'a fait avec l'intention réfléchie d'exprimer la tête d'homme qu'il avait à peindre ; et il a réussi à faire une œuvre d'art large et puissante et d'un grand effet. Le caractère de la figure est bien compris, quoique le corps soit d'une longueur démesurée ; les chairs semblent dures et les détails ont un peu de sécheresse ; ensuite, les cheveux, les linges, les habits ne sont pas assez des cheveux, des linges, des habits ; en un mot, M. Sigalon semble trop préoccupé du souvenir des vieux peintres en présence de son modèle et ne s'abandonne pas assez aux inspirations de la nature. Malgré cela, son portrait est encore un ouvrage le plus remarquable de l'exposition : il diffère essentiellement du grand nombre par la science de l'art solide et approfondie qu'il indique chez son auteur.

Madame Haudebourt-Lescot est inférieure cette année à ce qu'elle était au dernier Salon ; sa peinture est plus propre si l'on veut et plus polie, mais elle manque maintenant des premières qualités qui lui ont fait sa réputation.

Mademoiselle Pagès en est resté, comme par le passé, à l'imitation des peintures de M. Dubufe : comme nous ne croyons pas l'art intéressé à l'analyse des portraits du maître, il nous reste peu de chose à dire d'une artiste

qui ne fait que le copier littéralement; au reste, ceux de mademoiselle Pagès ne sont ni mieux ni plus mal que tout ce qu'elle a fait jusqu'ici.

Les miniatures de madame de Mirbel la placent haut parmi les peintres qui font des portraits; bien peu, en effet, ont compris aussi bien qu'elle le relief d'une tête et sa couleur locale. Ses aquarelles, d'après MM. Jal et Delécluse, sont admirablement rendues; mais généralement les habits et les accessoires ne sont pas d'une facture aussi forte que les têtes; dans ses miniatures surtout elle est toujours d'une rare finesse et d'une exquise délicatesse de ton. On lui reproche bien de copier un peu servilement Laurence, sans examiner jusqu'à quel point cela est vrai; il n'en est pas moins constant qu'elle est arrivée à des résultats autrement puissans que ceux qui excellaient dans ce genre avant elle; et dans tous les cas elle a su choisir pour modèle un homme supérieur.

Des Bustes en général

ET

DE CEUX EXPOSÉS CETTE ANNÉE.

Ce que nous avons dit sur les *portraits* peut se répéter sur les *bustes*, c'est-à-dire que, dans cette partie de la *statuaire*, tout système qui s'éloigne de la nature est absurde. On ne pourrait arguer en faveur des *académistes* d'aucun précédent, même tiré des anciens, dont les bustes les plus remarquables sont pleins d'une vivante

énergie. Celui d'*Homère*, que nous avons déjà cité, celui d'un *médecin grec*, qui est à la bibliothèque de la *rue de Richelieu*, et beaucoup d'autres, sont des exemples frappans de cette manière large de concevoir la représentation de la figure humaine.

Il a fallu la routine et le despotisme des écoles pour faire tourner en *forme de convention* ce qui ne doit être que traduction fidèle. De plus grands effets, il est vrai, tiennent à de moindres causes. Cependant, quand on parcourt les phases de la sculpture, depuis l'art dégénéré des Grecs chez les Romains jusqu'au 16e siècle, on trouve dans la *ronde-bosse* des divers types la preuve du soin qu'on mettait à se rapprocher plus du modèle moral que du modèle physique, même quand la main semblait impuissante à former des copies. Le sentiment suppléait donc à la science, puisque l'ame se laisse apercevoir au travers la sculpture grossière. Lorsque l'habileté dans l'exécution vint à la suite des études faites en Italie, les artistes se conformèrent encore au but de caractériser les têtes par tout ce que les observations physiologiques pouvaient enseigner. Le métier n'écrasa jamais la pensée.

On connaît les bustes qui appartiennent à ce siècle et aux suivans; on peut juger que jusqu'à l'établissement des Académies, les résultats répondirent à ce principe de conscience et de liberté. Mais Puget fut le dernier de

l'*école des naturalistes ;* après ce grand homme, l'exagération mit l'art sur une mauvaise route où Lebrun, avec ses influences et son pouvoir de *chancelier*, acheva de le jeter dans le *flamboyant* et la *rocaille*, sorte de précipice qui attend toutes les écoles qui perdront de vue les enseignemens de la nature.

Plus tard, la tendance contraire produisit un vice opposé, la *raideur* et la *sécheresse*. La révolution *davidienne* faite par le génie, ayant été exploitée par la médiocrité, l'ignorance, sa compagne inévitable, mit l'*étrusque* à la mode. On ne se releva que pour tomber. C'est que dans la régénération de l'art, on prit la forme pour le fond ; le double personnage de David, *artiste* et *représentant*, ne fut compris par personne, excepté par David qui servait de point de partage. Les Grecs et les Romains par lui employés comme symboles politiques restèrent comme modèle absolu. A peine si deux hommes de talent, Houdon et Chandet, purent s'y soustraire et braver l'équivoque qui faisait règle. La tourbe des *pasticheurs* occupait tous les postes, et, sous peine de passer pour indignes, il fallut renoncer à ce que le sens commun indiquait ; tant les habiles surent mettre à profit la vanité du Maître qui, en fondant un trône, était bien aise de trouver, dans *Rome antique* imposée à la France, un manteau pour son rôle de moderne César.

Vint la restauration, qui s'occupa moins d'art que de

politique ; son isolement au milieu d'un siècle avec lequel elle ne voulait pas vivre s'opposait à toute réaction salutaire de sa part. Elle en resta donc à la queue de l'empire, et le progrès fut encore ajourné. Aujourd'hui qu'elle a vécu, la vérité perce et siffle les charlatans qui ont gardé le masque au visage. L'Institut résiste avec son formulaire ; mais il est épuisé comme *Entelle* : les œuvres de MM. Gros et Pradier l'ont prouvé au public. L'*art* du vieil athlète s'éteint, à peine s'il lui reste assez de force pour soulever le *ceste* une dernière fois.

Des hommes de cœur que les *tripots* académiques n'avaient pu flétrir, que l'absurdité des leçons des Petits-Augustins refoula sur eux-mêmes, fortifiaient par des études sérieuses une conviction que le dégoût avait fait naître. Le recueillement centupla leurs forces, et le jour arriva où leur voix put faire connaître les entraves que l'égoïsme avait jetés sur leurs pas. La lutte commença par devenir sérieuse et compacte, car ceux qu'on avait traités comme des esclaves s'étaient fait bouclier de leurs chaînes. A l'intrigue ils n'opposaient que ses œuvres ; c'était plus qu'il ne fallait pour la vaincre. La routine resta seule avec ses prix et ses couronnes, incapable de résister au souffle du sens commun. Enfin l'exposition est venue qui a dessillé les yeux à ceux qui doutaient par crainte ou qui croyaient par habitude. Les réputations factices n'ont pu se soutenir devant les critiques du Louvre. Aujourd'hui, tout est jugé ; il n'a fallu qu'un mois de

publicité pour classer en peinture MM. Decamps, Delacroix et M. Gros l'académicien.

En sculpture, *Barye*, *Moine* et *Daumas* ont pris leur place à un rang où l'art n'a élevé aucun des élus de l'école. Leur individualité a fait leur titre, comme le Spartacus avait fait celui de Fotayer.

Avant de parler des ouvrages de ces artistes, nous ne pouvons nous empêcher de dire que parmi les travaux donnés l'an dernier par le ministère, et qui sont à l'exposition, *un buste*, celui de Claude *Perrault*, a été conçu et exécuté d'une manière si pauvre, que l'on doit regretter de voir le marbre employé à la confection de mauvais ouvrages, quand on sait qu'il est des artistes de talent dont les modèles en plâtre n'ont pu obtenir l'honneur d'avoir un bloc. Le mérite sera-t-il donc une chose illusoire, et les travaux n'arriveront-ils toujours qu'à ceux qui ne peuvent les exécuter !

Ce n'est pas un reproche banal qui se borne à quelques bustes, mais à toute la sculpture qui est destinée à nos monumens, tels que l'*Arc de triomphe de la barrière de l'Etoile*, la *Magdelaine*, et les diverses églises en construction à Paris. Les chapiteaux, les bas-reliefs, les ornemens, les statues de chacun de ces édifices sont la proie de deux ou trois *routiniers* riches qui sous-traitent

ces travaux d'art à des artistes de talent que la faim leur livre à tout prix.

Quand nous parlerons des statues destinées à l'*Arc de l'Etoile*, on verra que nous avons des documens positifs sur la manière dont ces travaux sont partagés.

SCULPTURE.

Sculpture.

BARYE, MOINE, DANTAN, ELSOECHT, FEUCHÈRES, DUSEIGNEUR, ETC.

Ce n'est pas dans le *Buste du duc d'Orléans* que nous chercherons Barye ; il servirait à faire la réputation d'un autre que nous le croirions encore inutile à la sienne ; ce buste qui lui fut peut-être donné par mégarde, au milieu des ouvrages considérables qui pleuvaient sur les médiocrités favorites de messieurs des beaux-arts ; c'est donc ailleurs que nous irons le trouver ; par exemple, en présence de la nature qu'il comprend à la façon de Cuvier, dont nous le dirions l'élève, si Barye pouvait

être élève de quelqu'un ; Barye qui ne sait pas quel fut son maître, et qui néanmoins produit des chefs-d'œuvre.

Quand on suit la longue série d'animaux qu'il a exposés, il semble qu'on assiste à toutes les études préliminaires qu'il a dû faire en dehors de son art, pour arriver à lire ces mœurs difficiles, à comprendre chez des êtres arrachés à leurs forêts et à leurs climats, que notre civilisation dégrade pour ses plaisirs. Que d'observations répétées avant d'oser conclure sur ces races, d'organisation différente de la nôtre, que l'artiste a représentées ! Au moins chez nous, l'homme qui étudie l'homme trouve un sujet qui lui parle des sensations qu'il éprouve, et aide ainsi à son enseignement : mais dans ces prisons de pierre, de fer ou de bois, où notre caprice enferme nos frères de la création, qu'attendre de précis sur les habitudes qu'une captivité violente leur impose ? Que ltact, et quelle finesse pour remonter de la domesticité à la nature, de l'abâtardissement à l'état normal ! Voilà pourtant ce que Barye a fait, parce qu'il avait le génie pour le faire ; génie rare qui nous fait priser haut l'artiste qui le possède, quand il veut nous le démontrer par ses œuvres.

Le *Lion*, groupe en plâtre, est d'un aspect qui effraie et qui attache. La science semble avoir pris la nature sur le fait ; on doit craindre de ne pas dire assez pour en

faire la description; car sa description seule suffit à l'éloge.

Le lion que Barye a mis à l'exposition n'est pas ce quadrupède devenu chétif et malingre, que nos soins rabougrissent à l'heure, au *Jardin des Plantes*, sous un ciel gris et à l'aide d'un soleil parisien; c'est le fils du *Sahara*, le lion tel que l'artiste peut le concevoir, grand, souple, tout os, et cependant tout nerfs, placé en tête de l'échelle animale, dont l'organisation physique, quoique si puissante, trouve quelquefois dans le serpent un adversaire qui l'attaque; cette situation est celle que le groupe nous offre; le lion détourne la tête devant son ennemi qu'il tient sous ses griffes; l'action est heureusement représentée, dans une pose qui fait valoir tous les développemens de sa taille colossale. Quelques critiques se sont arrêtées sur la crinière, qu'on accuse de *sécheresse*, et sur la robe qu'on trouve ne pas paraître assez soyeuse. A dire franchement notre opinion, ces reproches nous semblent plus convenir à un lion *peint* qu'à un lion en *ronde-bosse*, dont la destination est toute monumentale. Dans l'espèce, le *lion* de Barye est, à no yeux, fait pour devenir une des productions caractéristiques de la sculpture de notre époque. Le jet, le consciencieux des détails annoncent la grande charpente bien comprise : quant au travail du statuaire, il est aussi fort que ce qu'on peut imaginer.

Le Cheval renversé par un lion mérite les mêmes éloges qu'il nous faudrait répéter à chacun des groupes que Barye a exposés. Nous les abrégerons pour qu'ils ne soient pas fastidieux, en insistant toutefois sur une *Gazelle morte* qui est un chef-d'œuvre parmi tous les autres, tels que l'*Ours jouant dans son auge*, l'*Ours debout* et les *Ours combattans*. Un artiste qui fait de la nature aussi vivante et plus qu'un sculpteur, c'est encore un savant physiologiste.

Après des preuves aussi nettes de capacité, on a lieu de croire que les encouragemens à Barye ne se réduiront pas à un pied cube de marbre auquel il sera chargé de donner quelque forme officielle; ce serait mal comprendre le bien qui peut en résulter pour l'art, quand même on n'aurait pas à réparer dans sa personne certaines injustices que tout le monde connaît.

Nous l'avons dit ailleurs, Barye est un homme à part comme Decamps, nous le répétons aujourd'hui plus que jamais.

On se rappelle que nous avons rangé Moine dans l'*école des naturalistes*, c'est la place que lui assignent ses œuvres; on ne saurait le contester; nous le mettrions en tête des sculpteurs de cette école, que la naïveté et l'originalité de son talent nous le permettraient encore; mais

serait-il raisonnable de classer un artiste qui a un *faire* si individuel ? nous ne le pensons pas.

Le nom de Moine est devenu populaire, comme celui de Charlet, de Granville. Cependant Moine n'a pris aucun de ses degrés chez les académistes, pas plus que le Dominiquin chez les Carraches. Il est du nombre de ceux qui ne tiennent rien de personne. Un jour, il dit : Je suis sculpteur, et il le fut : voilà Moine.

Le *Buste de la reine*, en marbre, qu'il a exposé, quoique non fini, fait présumer ce qu'il deviendra à la dernière main, quand on songe à tout le parti que son talent peut tirer de la perfection des détails. Le costume de la reine est celui de la vie privée, mais il est plein de goût et d'ajustement. Après les bustes de l'empire qui nous présentaient toutes nos dames en Agrippine, en Julia, en Cornélie, celui-ci a dû paraître un peu audacieux. Mais déroger aussi ouvertement aux habitudes des sculpteurs *choragiques*, c'est ne vouloir être ni plagiaire, ni absurde. Autrefois, une œuvre faussement grecque ou romaine servait souvent d'excuse à la médiocrité ; ici il n'y a rien à emprunter nulle part. Le *Buste de la reine* a voulu être le portrait de la reine, et il est son portrait. Peu de figures de l'exposition atteignent mieux ce but. Moine était peut-être le seul qui pût l'atteindre aussi simplement. Il ne lui eût pas été plus difficile de faire une *Cornélie* ; mais il aurait fallu oublier la nature, que

ce sculpteur affectionne; il est resté fidèle à la vérité, quoiqu'avec son talent il eût pu faire du romain ou du grec.

Tout le monde sait l'histoire de ses médailles du moyen âge : elle a réalisé de nos jours ce qu'on raconte de Michel-Ange faisant des *antiques*. Les connaisseurs s'y trompèrent, les érudits à brevet raffolèrent, et quand l'erreur fut dissipée, les académiciens rougirent. Moine avait deviné Philante et Victor Pisani, de même que Raphaël, Herculanum et Pompeï. Son plâtre d'un *Cavalier en voyage* est digne de faire suite au *Jean Paléologue*.

A peine mis au jour, son *Grand Médaillon de jeune fille* passa pour un chef-d'œuvre. Alors cependant le *classique* était à son comble.

Les bas-reliefs de *Léonard de Vinci peignant la Joconde* et de *Jean Goujon montrant à François Ier la statue de la belle duchesse de Valentinois*, que la manufacture de Sèvres avait si mal à propos dorés et enluminés, reparaissent aujourd'hui ce qu'ils sont, des compositions du genre de celles qu'on n'apprend point à l'Académie, et dignes du temps qu'elles représentent.

A Moine on ne doit point donner de conseils sur son art, il sent mieux que tout ce qu'on peut lui dire, parce

qu'il a tout ce qui ne peut s'enseigner. Gracieux et naïf, qu'il continue de donner au public la suite de ses *Médailles* flamandes, gauloises et françaises, ou bien quelques-unes de ces femmes qu'il sait faire belles, souples et vivantes, du genre de celle dont nous avons parlé; lui qui a pris l'art au point où il finit pour les autres, à la nature dont il est l'élève, à elle qui est un maître qui ne trompe pas, comme ceux qui se mettent à sa place. Nous ne craignons pas de le citer pour exemple contre ceux qui disent que l'art est un métier qu'on enseigne.

M. Dantan, ce n'est point l'auteur du *Mazaniello* que nous voulons dire, mais son frère a exposé le *Buste de Pierre Lescot*, si célèbre en architecture pour avoir bâti la portion du Louvre où se trouvent réunis les chefs-d'œuvre de Jean Goujon et de Pierre Sarrasin.

Ce buste, qui rappelle un peu la physionomie de Michel-Ange, est loin de mettre M. Dantan, faisant de la sculpture sérieuse, sur la même ligne que M. Dantan faisant de la sculpture bouffonne; dans celle-ci, nous trouvons son talent mieux à sa place. Il manque au *Buste de Pierre Lescot* cette sévérité de caractère des artistes du seizième siècle, incontestable type d'une époque où on faisait de l'art par conviction. Sans nous attacher à la question de la ressemblance, la tête nous paraît d'un modelé incertain et d'une touche faible. L'école florentine l'eût traitée autrement.

M. Dantan est un sculpteur spirituel, habile *caricaturiste* des célébrités de notre époque, qui serait un Granville peut-être, si son art pouvait s'élever jusqu'au monde politique. Cependant nous sommes loin de lui en donner le conseil, puisque son goût ne l'y a pas amené ; il vaut bien mieux qu'il reste le premier dans des *charges* moins sérieuses que s'il allait devenir le second là où le premier a besoin de génie pour ne jamais faillir.

Le Salon, malgré le nombre infini des *statuettes* et des bustes que M. Dantan a exposés, n'offre qu'un étalage incomplet de ce qu'a produit la fécondité de cet artiste. Tout le monde connaît sa *galerie des grotesques*, offerte aux curieux promeneurs devant les boutiques de Susse, parmi lesquels *Paganini* est sans contredit le meilleur. Mais *le Paganini* si délié, si flexible, si bien rendu par la caricature, a perdu, sur la tête qui est exposée au Louvre, toute la finesse de sa face italienne. Il est singulier que M. Dantan donne du *moelleux* à ses *charges*, et ne sache pas le conserver sur ses figures sérieuses. Nous devinons : il est homme de verve, du genre de ceux que la durée de l'exécution tue, et qui d'une bonne esquisse n'ont pas le talent de la persévérance pour en faire sortir un bon ouvrage.

Son buste de M. *Victor Hugo* est celui que nous trouvons le mieux rendu, même à côté de celui de M. *Duseigneur*.

M. *Elshoecht* a exposé plusieurs bustes parmi lesquels nous avons remarqué celui de *Madame Léontine Fay-Volnys*, d'une vérité de physionomie qui prouve que ce sculpteur voit la nature naïvement et la rend de même. Félicitons-le d'avoir pris le parti de caractériser la tête en accordant tout au jeu des organes mobiles, le nez, la bouche et les yeux. C'était le moyen d'arriver à la copie vivante d'un modèle dont les traits sont fins, spirituels et d'un bon ensemble.

Néanmoins, dans ses autres ouvrages, on aperçoit un *faire* plus timide qui tient du souvenir des conseils de son maître, M. Bosio, lequel a toujours senti l'art comme un membre de l'Institut, chargé de l'enseigner à l'école.

Parmi les sculpteurs qui ont déserté les traditions académiques, on peut compter M. *Feuchères*. D'autres ont fait comme lui, mais pour suivre un chemin différent. Nous en avons déjà parlé. Lui, c'est au seizième siècle qu'il est allé demander ses inspirations. Quoiqu'il n'ait pas le mérite de l'individualité, en s'attachant aussi ouvertement à une époque, on ne peut lui contester le titre d'homme d'intelligence et de goût. Son *cadre de médaillons* témoigne qu'il a étudié la Renaissance avec fruit; s'il a vu Jean Goujon, il l'a compris. Ses compositions sont gracieuses et tout-à-fait dans le style de ce maître, qui avec *peu de relief* sut toujours produire beaucoup d'effet.

Le *portrait-médaillon* est un bon ouvrage dont le modelé est plein de souplesse et de mouvement; il a du galbe sans être sèchement découpé sur le fond. Les *Deux Enfans*, modèle en plâtre, révèlent une grande finesse d'observation. On ne pouvait mieux se rapprocher des *génies* sculptés sur les tympans des arcades du vieux Louvre, dont ils ont le beau caractère.

Dans ses autres sculptures, M. Feuchères se montre aussi adroit. Ceux qui pendant quarante ans nous ont fait de *l'antique*, étaient loin d'avoir médité aussi sérieusement leur modèle.

M. Préault, dans son *cadre de médailles*, nous semble avoir réussi d'une manière heureuse à traiter cette sorte de sculpture de fantaisie. Le choix particulier des têtes y relève encore le mérite du travail. Cet artiste est un débutant qui a de la verve et un talent plein d'avenir. Le sentiment du *relief* est porté chez lui à un degré qui atteste une bonne organisation. Il comprend l'effet, comme il convient à la sculpture monumentale, par la *distance* et les *points de vue*. Son *bas-relief de la mendicité* en est une preuve. Le *buste* qu'il a exposé est aussi un des mieux accentués selon ce principe.

Le *buste de Labey de Pompières*, par M. Allier, est plus remarquable par l'inscription des mots fameux J'ACCUSE

les Ministres....., que par l'expression de la tête. On n'y retrouve pas cette finesse subtile du vieux député patriote qui mit si souvent aux abois les *écornifleurs* de budgets. Le modelé en est timide, senti par petites touches qui en appauvrissent le caractère. — Celui de M. *Odilon-Barrot* était plus facile à rendre comme physionomie, la force de l'âge donnant aux traits un ressort dont le sculpteur a tiré bon parti. Néanmoins, dans ce dernier buste, nous ne voyons rien au-delà d'un bon portrait bourgeois.

M. Bovy, dans un médaillon de grand module, nous a représenté le *monument à Jean-Jacques Rousseau*, d'après la statue de M. Pradier, membre de l'Institut : c'est donc l'académicien qui est le coupable de l'absurde costume de ce pauvre citoyen de Genève, coiffé *à la Titus*, et affublé du manteau romain. M. Pradier est fidèle aux bonnes traditions; honneur à M. Pradier, qui vient de donner un pendant au *général Foy*, si connu au *Père Lachaise* par son habit *cicéronien*. Il est vrai de dire que le *général Foy* est une meilleure statue que le *Romain* Jean-Jacques, et que nous préférons le talent de M. David à celui de M. Pradier.

M. Bra est un sculpteur qui fait un art à lui avec un certain mysticisme de pensée dont les érudits ne trouvent pas facilement la clef; cela s'applique à sa *vierge* et non au buste de mademoiselle H..... qui est plein de natu-

rel. Plus loin, nous parlerons de son *Benjamin Constant*, lequel au moins est habillé en homme de notre siècle. Nous doutons que cette statue soit un titre à faire valoir auprès de l'Institut, tant que M. Pradier et M. David y seront. Ces messieurs nous ont prouvé qu'ils tiennent sérieusement aux modes grecques et romaines.

Le *buste en marbre de M. de Saint-Aulaire*, par M. Jaley fils, annonce le *faire* d'un artiste dominé, devant la nature, par les souvenirs de l'académie, où l'on rapporte l'art du statuaire à certaines données prétendues antiques, desquelles on ne doit pas sortir, sous peine d'encourir le blâme des professeurs. L'habitude enchaîne encore M. Jaley à ce culte de l'absurde, car il a été pensionnaire à Rome; mais il fera bien de secouer ce vieux reste de préjugé morbifique de la *Villa-Medici*, et de voir la nature telle qu'elle est.

La *statue de la Prière* qu'il a mise à l'exposition est du nombre de celles qu'on remarque avec plaisir. Sa pose, l'expression de sa tête, pleine de ferveur, font passer sur quelques détails un peu grêles dans le torse et les extrémités. C'est une bonne figure dans le genre gracieux. MM. les lauréats ne nous en donnent pas souvent de pareilles.

On peut ranger M. Jaley parmi ceux qui finiront par

voir de leurs propres yeux, et comprendre que la sculpture, comme les autres arts, ne doit pas se borner à des formules de métier. L'artiste avant tout est un homme de pensée.

M. Duseigneur, dont nous avons déjà parlé, a mis à l'exposition un *buste du bibliophile Jacob*, en 1833. Le caractère de jeunesse qu'on y remarque, contraste singulièrement avec l'âge de l'homme de lettres qui naguère a écrit sur tous les étalages de libraires : *en 1765, quand j'étais jeune...* Évidemment, le sculpteur ou le bibliophile a voulu tromper le public... Quel est le *coupable ?* Nous laissons la chose à juger.

Ceux qui cherchent à savoir comment le génie d'un grand homme disparaît sous les formules *statuaires* de l'école, n'ont qu'à jeter les yeux sur le *buste de Cuvier*, modèle en plâtre où l'on rencontre tout ce qu'indiquent les préceptes infaillibles, mais rien de ce que présenta la nature. On sent que le sculpteur n'a point ce qui devait l'identifier avec son modèle.

Un buste de *feu madame la comtesse de*.........., par M. Lescorné, se présente d'une manière satisfaisante au premier coup d'œil ; mais en revenant plus sérieusement devant cet ouvrage, on le trouve dénué de cette physionomie caractéristique de l'époque indiquée par le costume. Les *pimbêches de l'OEil-de-Bœuf* auraient fait fi de cette jeune comtesse sans manière et sans pruderie,

portant les fontanges avec une naïveté presque de mauvais ton. Malgré ce défaut d'intelligence de l'ame d'une personne du grand monde de jadis, le sculpteur a traité quelques parties de son buste comme un homme qui possède une habileté de métier extraordinaire. La tête, il est vrai, est quelque peu ronde dans les détails, mais le cou est gracieusement planté sur les épaules, et remarquable de modelé.

En somme, il manque peu de chose à ce buste pour devenir le portrait d'une des plus jolies mijaurées du Salon.

Notre analyse deviendrait fastidieuse, si nous prenions un à un chaque buste, au milieu de la nombreuse série qu'on rencontre à l'exposition. Aussi nous nous arrêtons, laissant les bons qui restent se défendre par eux-mêmes, et les mauvais se mourir sur leur socle. Il en est d'eux comme des portraits, desquels nous avons assez dit pour conclure à la fin de notre livre.

TABLEAUX

GRANDS ET PETITS.

TARTARIN

ALPES DE CASTILLE

MM. HORACE VERNET, CLÉMENT BOULANGER, COLIN, ROGER, ZIEGLER, ALEX. HESSE, ALFRED ET TONY JOHANNOT.

Dans l'examen spécial que nous allons faire des tableaux qui nous ont semblé les plus remarquables à l'exposition de cette année, nous passerons rapidement sur les observations de détails, pour ne nous arrêter qu'aux différences caractéristiques qui classent une œuvre d'art suivant son mérite particulier.

Si peu qu'on nous ait suivis jusqu'ici dans les discussions que nous avons soulevées, on doit comprendre ce que nous demandons à l'art de notre époque pour qu'il vive de la vie de la société, pour qu'il soit actuel et national. Le mot d'*art naturaliste*, que nous avons employé

pour désigner une des conditions qu'il doit remplir, suivant nous, n'a peut-être pas été compris dans le sens que nous voulions lui donner. Obligés d'exposer d'une manière précise nos idées sur l'art, dans une langue dont on ne s'est jamais servi que pour le représenter comme une chose futile et de pure fantaisie, nous avons été forcés d'emprunter cette expression, ainsi que tant d'autres, à la terminologie des artistes italiens, qui n'ont pas eu besoin, pour produire des œuvres puissantes, pour les défendre de leurs écrits quand il le fallait, d'être initiés aux subtilités inventées dans notre pays par des gens qui sont toujours restés en dehors de l'art pratique. Par le mot peintres *naturalistes*, les Italiens entendent ceux qui, formés sur la nature, et sur elle seule, la rendent dans toute sa vérité et toute sa puissance, suivant qu'il a été donné à chacun de la comprendre.

Ainsi ils ne posent point de bornes au génie d'un artiste, ils l'acceptent tel qu'il est, et le jugent du point de vue où il s'est placé; mais, malgré leur enthousiasme proverbial, ils ne prodiguent pas, comme on le fait chez nous, le nom de grand homme au premier venu, poussé en avant par une coterie; ils ne chicanent pas non plus un artiste sur son goût personnel et ses préférences particulières, mais ils veulent qu'il soit complet dans les choses qu'il a voulu rendre.

Voilà ce que nous exigeons aussi : c'est pourquoi, en

parlant du portrait en particulier, nous demandions que l'homme fût rendu par le côté moral et intellectuel, en même temps que par le côté physique. Car autrement il n'est pas exprimé tout entier, tandis que de cette façon un portrait devient une œuvre d'une grande importance, parce que c'est l'expression la plus complète d'une organisation humaine avec les influences diverses de sa vie passée et de ses espérances dans l'avenir.

Le portrait ainsi conçu nous semble le premier élément d'un tableau, en y ajoutant la sensation qui agit sur le personnage dans le rôle qu'on lui fait jouer, sensation qui peut bien modifier son expression habituelle, mais qui ne doit jamais effacer son caractère individuel.

Toutes les fois que nous trouverons un tableau dont les figures seront abordées de cette manière, dont l'ensemble sera bien compris et les détails suffisamment rendus, rien ne nous empêchera de proclamer que c'est une belle œuvre d'art, quelle que soit la pensée qui l'aura inspirée, sauf à juger ensuite la valeur de cette pensée.

Une autre considération, sur laquelle la critique ne nous semble pas s'être jamais suffisamment expliqué, c'est l'importance extraordinaire que certains artistes se complaisent à donner, par la gigantesque proportion de leurs figures, à des sujets qui souvent mériteraient

à peine d'être traités sur une demi-feuille de papier Wathman.

Hé, ce n'est pas la dimension du cadre qui fait le mérite ou le retentissement d'un tableau ! les artistes d'un talent réel obtiennent toujours le succès qu'ils méritent, quand ils savent trouver une des fibres sensibles de la société au milieu de laquelle ils se trouvent jetés. Wilkie, avec son tableau de *la Saisie*, a pu remuer toute la cité de Londres, au point que le pouvoir se crut obligé d'en suspendre l'exposition; et cependant la taille de ses personnages ne dépassait pas les quelques pouces de hauteur qu'il a coutume de leur donner.

Depuis le succès de *la Méduse*, il n'y a guère d'artistes qui n'aient essayé de rivaliser avec Géricault : pour cela ils ne s'attaquent qu'à la dimension de la toile, et non à la portée du sujet, ni à la manière dont il est entendu. Ils ne songent pas que Géricault voulait agir sur la société; qu'il faisait un acte d'opposition; et que c'est là ce qui a fait sa force. Ils ne songent pas qu'il avait choisi un sujet dramatique en même temps que révolutionnaire, et qu'il l'avait rendu avec une peinture destinée à faire une révolution.

Cette manie de toiles démesurées est venue au point que, pour être peintre aujourd'hui, et en avoir le nom dans le monde, il faut de toute nécessité avoir peint ce

qu'on appelle une *grande page*. Tellement que Gérard Dow débuterait maintenant avec son tableau de *la Femme hydropique*, estimé un million, qu'on ne le regarderait jamais que comme un petit peintre de genre, et nos administrateurs des beaux-arts auraient l'impudence de lui offrir cent écus d'une œuvre aussi complète sous tous les rapports, tandis qu'ils paieront en beaux billets de mille francs l'*Abjuration d'Henri IV* de M. Rouget, *la Salade d'anges* de M. Broc, et *le Raphaël au Vatican*, où M. Vernet semble avoir pris à cœur d'avilir les deux plus grands artistes de la Renaissance.

Certainement il n'est pas dans notre pensée de nous élever contre les minces encouragemens accordés aux arts, mais nous voudrions qu'ils fussent distribués avec discernement, et qu'on cherchât surtout les artistes dont le talent a de l'avenir, et dont les ouvrages ont quelque portée. C'est prendre une mesure funeste, suivant nous, que de dire : Cet homme a dépensé cinq ou six mille francs à faire un tableau complétement nul ; cependant il faut que le gouvernement l'achète pour l'indemniser au moins de ses frais. C'est par là qu'on est arrivé à voir au Salon une foule de sujets insignifians, étendus sur des toiles de la plus haute dimension. Les artistes eux-mêmes semblent en être venus à ne plus tenir compte que de la largeur du cadre, et à s'inquiéter peu du mérite de l'ouvrage ou de l'importance du sujet.

Qu'est-ce en effet que ce tableau farineux de l'*Abjuration d'Henri IV*, et l'*Annibal traversant les Alpes*, et le *Songe d'Amour*, et l'*Ali-Pacha et Vasiliki*, et surtout le *Raphaël au Vatican?* M. Vernet, comme nous l'avons déjà dit, n'a compris ni son sujet, ni ses personnages; faire de Raphaël un homme blond et languissant nous semble manquer de tact au plus haut point ; on s'autorise d'un portrait d'enfant blond, qu'on dit être le sien, et dans lequel on prétend reconnaître sa manière. S'il est de sa main, nous soutenons que ce n'est pas lui qu'il représente; car ce n'est certainement pas à l'âge de douze ans qu'il aurait été capable de faire une peinture comme celle-là ; d'ailleurs, quand nous n'aurions pas de lui cet admirable portrait où il s'est peint avec son maître d'armes, il suffirait d'avoir examiné sa peinture, nette, précise et arrêtée, pour comprendre que ce doit être l'ouvrage d'un homme dont le sang était brun; en effet un blond met toujours plus de vague et de rêverie dans ses œuvres.

Et puis c'est une chose pénible de voir que M. Vernet n'a su trouver dans l'histoire de la vie et de la rivalité de ces deux grands artistes autre chose qu'une scène de portefaix pour les mettre en présence. On pouvait attendre mieux d'une rencontre de Michel-Ange avec Raphaël que les plates injures que le peintre leur met dans la bouche, sur la foi d'une chronique qui n'est rien moins qu'authentique, et qui, le fût-elle davantage, ne

motiverait pas suffisamment à nos yeux le choix d'un sujet qui semble destiné à salir la réputation de ces grands maîtres ; on dirait vraiment que c'est un parti pris de la part de tous les gens qui ont ce qu'on appelle une *position faite*, de flétrir, comme à plaisir, les renommées les plus intactes du temps passé.

Ajoutez l'inconvenance d'une pareille scène en présence de Jules II, le pape preneur de villes, qui semble écouter d'un air niaisement bienveillant, quoi qu'il se trouve trop loin pour rien entendre, à moins que les interlocuteurs ne parlent de toute la force de leurs poumons. Comment expliquer tout ce monde qui se trouve là assis ou debout, tous ces groupes jetés au hasard sur la toile sans qu'on puisse comprendre le rapport des figures entre elles, et Raphaël, qui dessine dans une place d'où il lui est impossible de voir autre chose que le dos de son modèle. Comme on le présume, le mérite du travail est au niveau d'un sujet aussi mal disposé que mal choisi, ce sont toujours le dessin et la couleur lourde de M. Vernet ; quant au caractère des têtes et à l'allure des personnages, c'est encore pis que tout le reste. Les paysans ne sont pas des paysans ; Raphaël fait le *beau-fils*, le peintre n'a rendu ni son œil d'artiste, ni son allure sérieuse et réfléchie en même temps que brillante et assurée. Quant au Buonarotti, il semble n'être là que comme accessoire coupé en deux par le cadre et relégué au coin du tableau, dans lequel il semble ne se trouver

que comme une espèce de repoussoir. Michel-Ange, à ce qu'il nous semble, était digne d'un rôle plus important; mais il aurait fallu d'abord rendre le caractère grave et imposant de sa personne, au lieu de lui donner la tournure d'un saltimbanque qui porte, avec une affectation prétentieuse, les instrumens dont il va se servir pour faire des tours sur la place publique.

Le duc d'Orléans se rendant à l'Hôtel-de-Ville le 31 juillet 1830, du même auteur, est un mauvais tableau, sous tous les rapports; d'abord le sujet ment à l'histoire: ce n'est pas ainsi que les choses se sont passées; ensuite M. Vernet n'a pas ici la verve spirituelle qui lui manque rarement dans ces sujets de tumulte; nous disons verve spirituelle parce que nous n'avons jamais rien vu au-delà dans ses tableaux, toujours dénués de sentiment et de vérité; ses soldats ne sont pas des soldats comme ceux de Charlet : il n'y a point d'ame dans sa peinture.

Les tableaux de M. Clément Boulanger sont des ouvrages tout d'apparat, il vise à une brillante exécution qui le rapproche autant que possible de la puissance des artistes vénitiens; mais sa peinture reste ordinairement plate et sans relief, parce qu'il ne sait pas lui donner la vigueur qui se trouve toujours dans la nature, même dans une scène qui se passe en pleine lumière. Après cela nous ne voyons pas pourquoi le peintre a donné une

telle importance à sa *Procession du Corpus Domini* : un pareil sujet peut être fort intéressant à la chancellerie du pape; mais quel intérêt peut-il soulever parmi nous, pour que l'artiste ait cru devoir lui donner une proportion aussi démesurément grande? il pourra tout au plus piquer la curiosité des gens qui n'ont jamais vu cette cérémonie : alors c'était un dessin à lithographier et à placer dans un voyage en Italie.

L'autre grand tableau exposé par le même artiste était, suivant nous, beaucoup plus important comme sujet. Convenablement rendu, il devait intéresser au plus haut point les artistes. *Nicolas Poussin, à l'âge de 19 ans, ayant quitté le château du seigneur poitevin où il avait été maltraité, fut en proie à la misère la plus affreuse. S'étant mis en route pour Paris, il rencontra des recruteurs dans une taverne; sa détresse extrême lui donna la velléité de s'engager.* Cette peinture, supérieure à la précédente comme exécution, n'est pas comprise comme devait l'être un semblable sujet. On ne sent pas assez dans toute la personne du jeune peintre l'état de détresse qui le force à s'engager, le malaise moral qui devait dévorer le Poussin n'est pas même indiqué; il a plutôt l'air d'un *modèle* insouciant qui montre ses membres par état, et si l'on aperçoit en lui quelque inquiétude, ce n'est guère que celle de ne pas avoir une *séance* qu'il est à peu près sûr d'obtenir ailleurs. Le grand recruteur *pose* visiblement, et quand il serait mieux rendu,

15

jamais M. Boulanger ne nous fera prendre *Pécota* pour un des soldats-bandits du temps de Louis XIII.

M. Colin ne nous semble pas avoir été plus heureux dans le choix du sujet de son grand tableau. Ç'aurait été un motif parfait pour une vignette destinée à orner le texte de la *Divina Commedia;* mais il n'est pas d'un intérêt assez capital parmi nous pour mériter d'être traité sur une toile d'aussi large dimension. On ne fait pas assez attention de nos jours à l'importance d'un sujet qu'on destine à être exécuté sur une aussi grande échelle. Cependant tel motif délicieux sur une toile de quelques pouces, perd, à être délayé sur un grand tableau, tout ce qu'il pouvait avoir de dramatique et d'intéressant. C'est le cas du tableau de M. Colin : le sujet ne remplit pas le cadre, et la toile semble vide.

Le nom de Françoise de Rimini, que le livret donne à cette peinture, ne semble pas motivé au premier coup d'œil; on hésite long-temps à trouver ce personnage dans cette femme nue qui s'envole en tournant le dos au public. Nous avons même entendu des gens soutenir que Françoise était le personnage debout, qu'elle était représentée frappée à mort, chancelante, regardant d'un œil trouble et mélancolique son amant qui vient de tomber à ses pieds.

C'est toujours une faute grave dans un tableau que

d'obliger ceux qui le veulent comprendre à recourir aux longues explications du livret. Dès que la peinture ne suffit pas à tout dire, elle ne doit s'abstenir et ne rien dire du tout. Laissez aux poètes un sujet qui a besoin d'un poème pour être suffisamment expliqué, car tout ce qui peut être exprimé avec des mots ne peut pas l'être également avec de la couleur; et, dans le cas actuel, en particulier, jamais un tableau ne rendra le passage du Dante que M. Colin a voulu représenter. La scène que raconte Françoise de Rimini est le vrai sujet; mais il a été si souvent et toujours si maladroitement traité qu'il faut relire les vers du poète italien pour se rappeler combien il est riche, dramatique et passionné.

> Ella a me!
>
> Noi leggiavamo un giorno, per diletto,
> Di Lancilotto come amor lo strinse :
> Soli eravamo, e senza alcun sospetto.
> Per più fiate gli occhi ci sospinse
> Quella lettura, e scolorocci 'l viso ;
> Ma solo un punto fu quel, che ci vinse.
> Quando leggemmo il disiato riso
> Esser baciato da cotanto amante ;
> Questi, che mai da me non fia diviso.
> La bocca mi baciò tutto tremante ;
> Galeotto fu il libro, et chi lo scrisse ;
> Quel giorno più non vi leggemmo avante.
> Mentre che, l'uno spirto questo disse,
> L'altro piangeva sì, che di pietade
> I' venni men, così com' io morisse,
> E caddi, come corpo morto cade.

Toutefois, nous sommes loin de contester à M. Colin la finesse de dessin qu'on remarque dans quelques-unes

de ses figures, et l'harmonie de l'aspect général de son tableau : c'est justement parce que nous y trouvons une grande somme de talent, que nous cherchons ce qui le dépare; car, suivant nous, il aurait pu être plus judicieusement employé.

La partie inférieure de gauche, où se trouvent placés les deux personnages positifs, nous semble, comme peinture, beaucoup mieux traitée que tout le reste. La partie fantastique est lourde et confuse; toutes les figures volantes sont d'une couleur partout également bitumineuse; on dira peut-être que les ames sont toutes de la même étoffe, c'est possible; mais les corps aussi, et pourtant les nuances de leur couleur sont variées à l'infini. Quant au dessin, ordinairement correct, on le voudrait quelquefois plus gracieux et plus élégant dans les corps de femmes, surtout dans celui de son héroïne.

Les petits tableaux de M. Colin valent généralement mieux que sa grande peinture, plusieurs même sont très-remarquables. Cela fait d'autant plus ressortir la faiblesse du *Cromwell retournant le portrait de Charles I*[er]; c'est un tableau complétement manqué; l'artiste n'a compris ni le sujet, ni les personnages. Cromwell ne doit pas *contempler* la face royale; il a détourné le portrait par hasard, et son œil s'est troublé un instant à l'aspect imprévu de cette tête de roi qu'il a fait tomber, et qui lui apparaît vivante dans toute la splendeur de sa royauté.

On ne reconnaît pas dans cet homme grêle, qui tient sa mâchoire comme s'il avait mal aux dents, le *lord protecteur*, que l'histoire nous représente portant une ame forte dans un corps puissant.

En somme, le talent de M. Colin est un talent de transition. Il flotte entre tous les systèmes, il hésite entre toutes les écoles, et penche tantôt d'un côté, tantôt de l'autre, parce qu'il ne sait pas prendre un parti, parce qu'il ne sait pas se créer une individualité.

Avec la même indécision, et plus de faiblesse dans le caractère de sa peinture, M. Roger semble en soigner davantage l'exécution. Véritable élève de M. Hersent, il a conservé de son maître toute la timidité de sa facture, la froideur de sa composition et l'immobilité de ses figures. Tous ces défauts se retrouvent dans la *Révolution de Rome en 1793*, et, en outre, le vice capital de ne pas rendre le drame qu'il veut représenter. Il n'y a ni mêlée, ni sédition; les Transtévérins posent au lieu de se ruer et de menacer. Les Juifs, loin d'être épouvantés, semblent se douter qu'il ne doit rien leur arriver de fâcheux, et le sénateur Rezonico, que le pape a envoyé pour mettre les factieux à la raison, se trouve planté comme une statue, juste à égale distance des deux partis, immobile, comme si de rien n'était. Mais ce qui nous a paru le plus étrange, c'est le costume arménien que l'artiste a donné à son personnage principal, ainsi que l'aspect oriental

de toute la scène : en 1793, les sénateurs romains portaient les bas de soie et la culotte courte, ils avaient le chapeau sous le bras, l'épée au côté, et sur la tête, une magnifique perruque poudrée à blanc avec marteaux à catogan.

Si M. Roger néglige d'une manière impardonnable le costume de ses personnages, M. Ziegler semble s'en préoccuper exclusivement. Il sacrifie le bras à la manche, le corps à l'habit, et quelquefois même la tête au bonnet. S'inquiétant par dessus toutes choses de la recherche de cette espèce de couleur locale, que quelques personnes veulent voir avant tout dans un tableau, il néglige des qualités, suivant nous, beaucoup plus essentielles. Ses figures, par exemple, ne sont pas assez détachées les unes des autres, on ne sent pas la distance qui les sépare, elles tiennent toutes à la toile; en un mot, il n'y a pas d'air dans ses tableaux; sa peinture est lourde et pâteuse, elle manque de solidité et de ressort; les chairs, les étoffes, le bois, la pierre semblent de la même substance; l'artiste n'a pas assez fait sentir les différences de solidité et de souplesse qui les caractérisent dans la nature. Tout ceci s'adresse spécialement au tableau de la *Mort de Foscari*; avec un tel nom, il y avait des situations plus dramatiques à exprimer, le moment, par exemple, où le doge apprend la nouvelle de sa destitution. Tandis qu'en choisissant la scène tardive de *Foscari expiré*, l'artiste retombe dans les banalités d'un médecin auprès

d'un cadavre, avec des gens qui regardent, soumis à des impressions différentes, et un évêque qui est venu là en habits pontificaux, exprès pour relever le tableau de M. Ziegler par l'éclat de l'or et du brocard. Rien n'indique Venise et le grand drame qui vient de se passer ; d'ailleurs le sujet manque de l'intérêt qui ne s'attachera jamais à un fait accompli. La scène est maintenant dans la grande salle du palais ducal, ou le nouveau doge s'intrônise au son de la cloche de Saint-Marc.

Ce tableau manque généralement de relief, et les têtes n'ont pas le caractère d'individualité qu'on voudrait y trouver. Comme dessin, chaque chose est à sa place, ou à peu près, mais aucune n'est suffisamment articulée.

Sous ce rapport, le *Giotto dans l'atelier de Cimabuë* nous semble plus fait, plus rendu ; d'ailleurs nous le préférons de tout point au Foscari. La figure du Giotto est une belle étude, d'après une nature gracieuse et élégante. C'est un tableau dont nous ferions cas, même dans une exposition plus riche en bonne peinture ; aussi ne nous arrêterons-nous pas à relever la crudité du fond, et son manque d'harmonie avec les couleurs des mains du jeune homme. Cependant nous ne pouvons nous empêcher d'observer qu'il a plutôt l'air d'un petit Parisien que M. Ziegler aurait fait déshabiller dans son atelier, qu'à un berger italien, habitué à courir au grand air, et

dont la peau brunie au soleil devrait être moins délicate, plus ferme et plus colorée.

Ce manque de vérité dans la couleur, et de solidité dans les formes, fait qu'au premier coup d'œil on se demande compte de la nudité de cet enfant, bien qu'elle soit suffisamment motivée par le sujet.

On ne comprend pas aussi facilement la raison qui a déterminé l'artiste à déshabiller le cadavre de Foscari, si toutefois il en a eu d'autre que de montrer qu'il était capable de peindre le torse et les bras nus d'un vieillard. Le sujet ne le demandait pas, car cela était inutile au médecin : l'aspect de la tête et l'absence du battement des artères lui en disent plus que l'inspection de tout le reste du corps.

Mais la manie de faire des hommes nus, contre toute espèce de raison est restée parmi nous, au point que nos sculpteurs représentent encore Molière en chemise et le général Foy tout nu. De là vient qu'un grand nombre d'artistes n'osent pas aborder un sujet dans toute sa vérité, de peur de se voir accuser de ne savoir pas dessiner.

Un motif de cette nature peut seul avoir décidé M. Hesse à semer de figures nues un sujet où toutes les autres figures sont si hermétiquement vêtues qu'à peine les têtes et les mains sortent-elles des habits : ainsi c'est

plutôt une observation qu'un reproche que nous lui adressons. Les figures de son tableau sont bien prises et d'un beau caractère de dessin, quoique souvent un peu lourdes et quelquefois négligées d'une façon impardonnable, comme dans la femme à genoux, et le cadavre qui est auprès d'elle, sur le premier plan. Ce qu'il y a surtout de remarquable dans ce tableau, c'est qu'il est fait d'une peinture franche et décidée, qui tranche nettement avec cette manière banale d'harmoniser un tableau, en mettant les grandes lumières au milieu, et en leur subordonnant toutes les autres, en les éteignant à mesure qu'on approche du cadre. C'est une recette comme une autre. Elle est à la mode maintenant; pourquoi pas? Au reste, par ce moyen, on est sûr d'obtenir une peinture harmonieuse, agréable à voir, et qui ne fatigue pas les yeux comme les tableaux criards et marquetés de l'école de M. Gros.

M. Hesse a rompu avec la peinture à la mode, et il a bien fait : il a choisi une peinture large, puissante et vigoureuse, qui convient à la solennité de son sujet. On lui reprochera peut-être d'avoir fait de la peinture plutôt vénitienne que française. Qu'est-ce d'abord que de la peinture française, dans un temps où le grand nombre des artistes essaient en tâtonnant tout ce qu'ils ont entendu louer dans la peinture des vieux maîtres ou des contemporains à la mode, sans comprendre ce qu'ils font, et sans chercher dans la nature ce que l'homme

qu'ils suivent a voulu interpréter? Et puis le grand malheur, dans une scène qui se passe à Venise, dans un sujet tiré de la vie d'un des plus grands artistes de cette ville, de rappeler, par l'aspect général du tableau les fortes études qu'on a faites des maîtres de cette école. Dans un autre sujet, M. Hesse procéderait différemment, nous le croyons; aussi attendrons-nous qu'il ait montré à un autre Salon une peinture débarrassée des réminiscences vénitiennes qui étaient de son sujet, pour le juger, et pour dire notre avis de la puissance, de l'individualité et de la flexibilité de son talent. Maintenant nous ne parlerons que de son tableau des *Funérailles du Titien*.

La froideur et l'immobilité des personnages sont les plus grands défauts de cette peinture. Cette longue file de procession funèbre ne marche pas; elle manque de vie et de mouvement. L'artiste aurait pu l'animer davantage en la rompant à-propos par l'épisode du moine frappé de mort pendant la marche du convoi. Relégué dans un coin du tableau, caché par des figures du premier plan, cet incident perd tout son intérêt, et beaucoup de gens ont longuement examiné cette peinture qui ne l'ont pas aperçu. Et puis cela aurait bien mieux expliqué la peste, que les cadavres qui se trouvent là on ne sait trop pourquoi. On ne sent pas assez non plus que c'est une solennité extraordinaire qui se passe, par exception à la loi commune, en vertu d'une décision expresse du sénat. Nous aurions aimé aussi à reconnaître les têtes des pein-

tres vénitiens qui se trouvaient là en grand nombre, et qui, plus tard, lui firent élever un riche mausolée, avec cette inscription, que nous rapportons parce qu'elle est peu connue :

<div style="text-align:center">

TIZIANO VECELLIO

DA CADOR

EGREGIO PICTORI,

EQUITI CÆSAREO,

COMITI PALATINO,

PICTORES VENITII,

1576.

</div>

Les portraits d'artistes que nous aurions voulu retrouver là auraient, suivant nous, avantageusement remplacé nombre de têtes de notre époque, dont la physionomie contemporaine s'accorde mal avec l'ensemble d'une scène qui se passait en 1576.

L'exécution de ce tableau est large et facile; les têtes sont bien prises et adroitement rendues; les draperies largement peintes; les figures sont d'un beau caractère de dessin, bien qu'elles manquent de correction dans les mains surtout, qui sont généralement lâchées. La couleur a quelque chose de lourd qui se remarque davantage dans les fonds que dans le reste du tableau : le ciel surtout manque de profondeur et de transparence.

Malgré cela, tout en abandonnant à la critique le manque d'animation des figures et la lourdeur du coloris, nous n'en soutiendrons pas moins que c'est un beau début, par le temps qui court; c'est un retour vers la peinture serrée, que le public désire, rassasié des pochades qu'on lui a présentées jusqu'ici sous le nom de tableaux, et dont les artistes eux-mêmes sentent la nécessité.

On a besoin de progrès, il faut maintenant du mieux et non plus seulement du nouveau; il faut qu'un artiste marche, s'il veut rester à la hauteur de sa réputation. M. Champmartin, qui est demeuré stationnaire, est au-dessous de lui-même, parce que tout a marché autour de lui, et qu'il est resté ce qu'il était il y a quatre ans, en présence d'artistes de qui les études persévérantes et consciencieuses ont amélioré le talent.

MM. Johannot l'ont bien compris : aussi leur peinture de cette année, en progrès sur celle de la dernière exposition, les a maintenus à leur place parmi ceux de leurs rivaux qui n'ont pas reculé.

Quoique nous ne nous inquiétons guère de la dimension de la toile sur laquelle un bon tableau se trouve exécuté, nous observerons cependant, à cause de l'importance qu'y attachent certaines gens, que MM. Jo-

hannot avaient rarement peint des figures d'une aussi haute proportion.

L'Annonce de la victoire d'Hastembeck est un de ces tableaux qui, commandés par la liste civile à la suite du dernier Salon, acceptés par des artistes que la rareté des travaux force à tout prendre, puis refusés pour l'ingratitude du sujet, puis essayés par d'autres, se trouvent enfin terminés, après avoir été abandonnés trois ou quatre fois par le même artiste, qui, en désespoir de cause, le termine enfin, tant bien que mal, pour toucher l'argent qu'il doit être payé. Les noms de MM. Delacroix, Sigalon et beaucoup d'autres viendraient au besoin à l'appui de ce que nous avançons. Plusieurs ont refusé positivement de mettre à fin les tableaux qui leur avaient été imposés; M. Sigalon entre autres, n'a pas hésité, dans l'alternative de se voir forcé de quitter Paris pour aller faire des portraits en province, et la nécessité de peindre le duc d'Orléans recevant les prix et couronnes qui se distribuent chaque année dans les collèges aux élèves dont les parens occupent le plus haut rang dans le monde. Le duc d'Orléans, chargé de volumes dorés sur tranche et de couronnes de lierre, voilà ce qu'on avait trouvé de mieux pour inspirer l'auteur d'*Athalie* et de *Locuste*. A un autre, on avait donné *le roi essayant les produits d'une manufacture d'Alsace*, et ainsi du reste : aussi presque tous ont refusé.

M. Alfred Johannot a eu le rare courage de mener à fin un sujet aussi peu inspirateur que celui d'une femme escortée de courtisans annonçant au peuple une victoire. Un semblable sujet peut être écrit, raconté, si l'on veut, mais peint, jamais : rendez donc les paroles avec de la peinture ! Vous ne serez pas compris ; cela est si vrai que tout le monde se demande, à la vue du tableau de M. Johannot : « Qu'est-ce qu'ils font donc là sur ce balcon ? » Et cependant il était impossible de tirer un meilleur parti du sujet, car les personnages en sont groupés avec beaucoup d'intelligence et d'une façon très-naturelle.

L'exécution n'est pas aussi heureuse dans ce tableau que la composition ; il y a de la sécheresse et de la dureté dans les chairs et les étoffes ; les fonds sont trop gris, et la foule ne se distingue pas à travers les barreaux du balcon ; ensuite, même pour la place qu'elle occupe, elle n'est pas suffisamment rendue.

Dans l'*Entrée de mademoiselle de Montpensier à Orléans*, par le même, nous avons remarqué les défauts et les qualités contraires. La composition ne nous semble pas si heureuse, et la peinture nous paraît valoir mieux que dans le tableau précédent. On ne saisit pas bien du premier coup d'œil l'ensemble de toute cette peinture, dont l'exécution est d'une grande harmonie et d'une rare finesse de coloris. La figure de mademoiselle de Mont-

pensier, entre autres, est d'une coquetterie remarquable; le caractère taquin et aventureux de cette femme est bien compris; la plupart des figures de ce tableau ne lui sont pas inférieures; mais quelques-unes, celles du premier plan, que M. Johannot n'a sans doute placées là que comme repoussoir, attendu que la lumière glisse par-dessus pour arriver au groupe principal, ces figures, disons-nous, nous rappellent plus qu'on ne voudrait les têtes qu'on est habitué à voir dans ses vignettes.

Quand nous aurons reproché le peu de transparence des fonds, nous aurons dit tout ce que la critique pourra reprocher à ce tableau, qui est sans contredit un des plus gracieux de l'exposition.

Minna et Brenda sur le bord de la mer, sujet tiré de Walter Scott, ne nous semble pas aussi heureux d'exécution que les tableaux de M. Alfred. Mais M. Tony a pris sa revanche dans son tableau qui représente une *Scène domestique*. Il y a dans cette peinture des parties d'une facture remarquable; il y a du mouvement, de l'action; l'homme qui frappe semble même un peu exagéré. Après cela le sujet ne s'explique pas bien, on ne comprend pas que toute cette famille se trouve rassemblée dans une chambre où un père est supposé surprendre sa fille *dans un état qui ne lui laisse aucun doute sur son déshonneur*.

Comme l'intelligence parfaite du sujet est une des premières nécessités de la peinture, qui ne peut pas être une énigme pour le spectateur, sans perdre tout son intérêt, c'est toujours la première chose que nous observons dans un tableau.

ÉVERAT, imp., rue du Cadran, N° 16.

MM. GÉRARD, HEIM, DUBUFE, FOUQUET, BIARD, DECAMPS, JEANRON, DELACROIX.

M. Gérard est venu lutter avec ses œuvres du temps passé, les *œuvres de son génie et de sa gloire*, comme on dit, contre les débuts de la génération actuelle. Malgré la faiblesse générale des peintures exposées cette année, la comparaison n'est pas favorable au peintre d'*Austerlitz*; mais nous nous serions certainement abstenus d'en dire notre avis, sans les éloges scandaleux de certains journaux. A les en croire, les tableaux de M. le baron seraient des chefs-d'œuvre, qui le placeraient

bien au-dessus des plus grands maîtres, et dont lui seul pourrait pleinement comprendre toute la portée. Quant au reste des artistes, on leur conseille d'admirer et de se taire, d'abandonner de bonne grâce le premier rang à un homme contre qui la lutte est devenue impossible.

Mais nous ne passerons pas si vite condamnation, et puisque les créatures de M. le baron veulent à toute force imposer aux arts sa suprématie écrasante, nous allons examiner les titres sur lesquels elle peut se fonder.

C'était déjà une maladresse impardonnable chez un homme qui, toute sa vie, a passé pour un homme d'esprit, que d'exposer une réputation très-contestable à la discussion du mérite des ouvrages qui l'ont établie, et qui grandissent toujours dans le vague des souvenirs. C'était une maladresse plus grande encore d'avoir fait exposer ses tableaux à côté de ces copies de Raphaël ; car, si imparfaites qu'il pût la supposer, M. Gérard devait bien se douter que le moindre reflet du grand jet des figures et de l'ordonnance de la composition habituelle au peintre d'Urbin écraserait nécessairement ses ouvrages.

Mais voyons-les en eux-mêmes, et abstraction faite de la défaveur qu'ils éprouvent par le voisinage du Raphaël. Dans Austerlitz d'abord, il n'y a point de ba-

taille, point de déroute, tout est froid, mort, immobile; c'est un pêle-mêle arrangé d'uniformes de soldats et d'officiers généraux, qui ont posé sur des mannequins dans l'atelier du peintre. Pas un homme n'est pris dans son allure, pas une tête dans sa physionomie. Ensuite toute la composition est rangée, comme dans le *tableau final* du premier venu des mélodrames à la mode il y a vingt-cinq ans; tout le monde se presse et s'arrange, de manière à laisser voir le plus grand nombre possible de figurans. Les blessés et les cadavres sont des blessés et des cadavres de théâtres, qui ont combiné leur chute, pour tomber dans la pose la plus élégante et la plus gracieuse.

Et le soleil donc, le soleil d'Austerlitz! le soleil proverbial, dont le souvenir faisait gagner des batailles? A d'autres le soleil!..... C'est bon pour un misérable peintre flamand de rendre ces choses-là; mais un grand homme de l'école française, mais un baron de l'Institut faire comprendre le soleil dans ses tableaux; à d'autres; vous voulez rire...

Et l'empereur Napoléon, l'homme de cette journée, qui pourra le reconnaître dans ce personnage niaisement planté sur un cheval blanc?

Cependant vous trouverez des gens de force à soutenir que le tableau de M. Gérard fait admirablement

comprendre la journée d'Austerlitz! Eh non, cent fois non. Les quelques mots dans lesquels Charlet raconte le sujet l'expriment bien autrement : *C'est Rapp, au moment du tremblement, qui dit à l'ancien : Toute la boutique est enfoncée, le Français se couvre de gloire sur toute la ligne,* etc. Non, M. Gérard n'a pas rendu ces deux lignes comme la déroute de l'ennemi et l'enthousiasme de la victoire; il n'a pas rendu Austerlitz dans ce tableau, plus qu'il n'a rendu l'*Entrée d'Henri IV à Paris* dans celui qui lui fait pendant.

Ce ne sont là ni Paris, ni l'entrée d'Henri IV. Le public y reconnaîtra aussi volontiers Lyon, Pétersbourg ou Yvetot. Ce n'est pas ainsi qu'un roi entre dans sa capitale; on a tant vu d'événemens analogues de notre temps, que nous devons en savoir quelque chose. Le groupe du roi est insignifiant; celui du vieillard qui serre ses deux fils, et s'avance avec eux sans trébucher sur les décombres, est niaisement précis. Quand au *traître* de rigueur, pour faire contraste avec la figure noble et radieuse du monarque, c'est une figure qui s'emploie encore dans les mélodrames de la Gaieté, mais qui a déjà passé de mode à l'Ambigu. Tout le monde sait que, dans une circonstance comme celle-là, les mécontens ne suivent pas la marche du cortége, et surtout qu'il ne font pas les gros yeux et ne prennent pas un air farouche, qui ne pourraient manquer de les faire assommer. Après ce personnage, on ne peut rien imaginer de plus mesquin et de

plus ridicule que l'homme à cheval qui lui montre le roi avec la gravité la plus burlesque. Henri IV n'est pas le prince que nous avons vu dans l'histoire, c'est quelque marquis émigré, qui rentre en France affublé d'un costume du moyen âge. La foule n'est pas mieux comprise que tout le reste; on voit que M. le baron l'a peinte sans avoir daigné se mêler à elle pour l'étudier; c'est la foule, comme peut l'entrevoir un peintre gentilhomme à travers les doubles croisées de son salon.

Peintre et gentilhomme, ce sont là deux métiers qu'on ne peut faire ensemble, l'un est nécessairement tué par l'autre. Que M. Gérard soit comte, qu'il soit baron, duc ou marquis, qu'il soit même prince du sang, si cela peut lui être agréable; mais qu'alors il renonce à être peintre, car ces qualités sont incompatibles. Ce qui le prouve, c'est que parmi tous les grands artistes à qui la naissance avait donné quelques-unes de ces distinctions puériles, vous n'en trouverez pas un qui n'y ait renoncé au profit de son art, dans un temps ou c'était encore quelque chose dans l'organisation sociale. Michel-Ange était né comte de Buonarotti, et pourtant il a mieux aimé n'être que Michel-Ange, que de se donner une importance gentilhommière, qui l'aurait embarrassé dans sa carrière d'artiste. Quand il voulut quitter Rome pour la France, on sait tout ce que le pape fit pour le retenir, il lui envoya message sur message tant qu'il consentit à rester. Quand Florence fut assiégée,

et que la vigueur de l'attaque commença à faire craindre pour la sûreté de la place, on tourna les yeux vers Michel-Ange, on lui envoya dire à Rome qu'on l'avait nommé gouverneur, et qu'on le suppliait d'en venir prendre le commandement : nous doutons que le pape ou la ville en eussent fait autant pour le comte de Buonarotti.

Ainsi, à tout prendre, il vaut mieux être grand artiste que gentilhomme, et toutes ces distinctions vaniteuses indiquent, chez ceux qui les poursuivent, une bien déplorable conscience de leur incapacité; ou, tout au moins, une petitesse de vue et une mesquinerie d'ambition, incompatibles avec la largeur de pensée nécessaire dans un homme pour qu'il devienne un artiste de quelque portée. Ces gens-là peuvent bien s'élever jusqu'à la hauteur d'un premier succès, qu'ils soutiendront avec de l'intrigue; mais jamais ils ne se feront un talent fort et solide, et qui les maintienne au niveau de leur renommée, et continuellement leurs œuvres du jour viendront donner un démenti à leur réputation de la veille. M. Gérard l'a compris; il se rend justice, et ne fait plus rien depuis long-temps, ou du moins il a la prudence de ne pas montrer ce qu'il fait.

M. Heim n'est pas encore gentilhomme, mais il est académicien en attendant, c'est toujours quelque chose. A son début sa peinture était le résultat de ses convictions,

et il a produit des ouvrages généralement plus forts que ce qu'on faisait dans ce temps-là. Sa scène du *massacre de Jérusalem*, malgré des fautes de perspective telles que les figures ne posent pas sur le même terrain, et que le cheval du soldat romain aurait au moins trente-cinq pieds de longueur, n'en offre pas moins des parties d'une science de dessin et d'exécution remarquable dans tous les temps.

Plus tard ses tableaux-portraits de la *distribution des prix et médailles* et d'une *lecture au Théâtre-Français* lui obtinrent un succès de vogue qui le mit pour longtemps à la mode. Ces tableaux *bourgeois*, aussi vantés qu'ils méritaient peu de l'être, sont appréciés maintenant à leur juste valeur. La ressemblance des têtes avait frappé au premier coup d'œil; mais maintenant qu'on exige davantage d'un portrait qu'une ressemblance morte, aujourd'hui qu'on y veut de la physionomie et du caractère, on s'est aperçu qu'il n'y avait rien de tout cela. Si quelques personnes doutaient encore de la faiblesse de ces peintures, il leur suffirait, pour s'en convaincre, de les comparer à ce que Terburg et Metzu nous ont laissé dans ce genre.

Mais sans comparer M. Heim à des maîtres de cette force, nous allons chercher ce qu'il est par lui-même avec son talent d'aujourd'hui.

Pour ne parler que de son tableau des *Académiciens*

présentant leurs statuts à l'approbation de Richelieu, car nous aurons occasion plus tard de rendre compte de ses plafonds, nous dirons d'abord que nous ne comprenons pas qu'un peintre ait pu supposer des hommes d'une certaine valeur, si plats et si vils, en présence du cardinal-ministre. Ces courbettes, qui ne finissent pas, ne sont pas de ce temps-là; elles ont été inventées pour flatter la vanité de Louis XIV, conservées sous Louis XV, et remises à la mode par Bonaparte, qui avait la petitesse d'imposer à ceux qui voulaient être ses courtisans l'étiquette avilissante de celui qu'on appelait encore le grand roi. Le cardinal n'est pas mieux compris que les académiciens. Personne ne voudra reconnaître Armand de Richelieu dans cette petite tête insignifiante et mal dessinée, qui surmonte un corps d'une longueur démesurée.

Le dessin de tout ce tableau est d'une faiblesse, pour ne rien dire de plus, que nous comptions si peu trouver dans les ouvrages de M. Heim, que nous avons nié qu'il fût de lui, jusqu'à ce que le supplément au livret vînt nous attester officiellement le nom de son auteur. Alors nous nous sommes demandé comment il avait pu se laisser aller jusqu'à une négligence que nous prendrions pour de l'ignorance, si nous n'avions pas vu ailleurs ce qu'il pouvait faire autrefois quand il se donnait la peine d'étudier ses ouvrages.

La cause de cette négligence est dans la prétention mal déguisée qu'a eue M. Heim de faire une peinture *romantique*, comme on disait il y a cinq ou six ans : les académiciens suivent le progrès; mais d'assez loin, comme on peut voir. Sous prétexte donc de mettre de la couleur et de l'effet dans son tableau, l'honorable s'est abstenu d'en dessiner les figures, c'est trop juste; un homme grave, qui a une position faite, ne peut pas chercher tant de choses à la fois : s'il allait s'échauffer le sang, et que, prenant le mors aux dents, il se mît tout de bon à travailler, quelle perturbation dans la société! et que nous resterait-il à faire, à nous autres pauvres diables, si tous les génies enfouis aux Quatre-Nations allaient prendre fantaisie de s'utiliser? Mais le danger n'est pas là, ou, tout au moins, nous n'avons rien à craindre de sitôt : en attendant, nous allons voir comment M. Heim entend la couleur et l'effet d'un tableau.

Au premier aspect, ses académiciens sont autant de taches noires, sur un fond d'une apparence rougeâtre; puis, quand on examine, on trouve les taches plus crues et le fond plus inexplicable. Comment comprendre en effet ces deux rideaux d'un même dais, dont l'un est à son plan à peu près, et dont l'autre, par son modelé pâli et effacé, se trouve au moins à une demi-lieue du premier. Ajoutez à cela que le premier est rouge, tandis que l'autre est violet, comme si les trois ou quatre pieds de distance qui les séparent pouvaient en altérer à ce

point la couleur dans la nature; mais tout cela n'est rien encore: ce qu'il y a de plus incroyable, ce sont les montans d'une même porte, dont le dessus est d'une vigueur raisonnable pour son éloignement, tandis que le bas se perd dans le vague, ainsi que les personnages qui sont dessous. Ce sont là des non-sens impardonnables qu'on rencontre bien quelquefois dans les tableaux de M. Decaisne, mais on s'y attend, car ils ne sont que l'exagération de son système; mais rien ne peut les motiver dans une peinture d'académicien.

M. Decaisne a poussé au portrait cette année : portraits de princes, de princesses, portraits historiques, portraits de simples mortels. Il y en a pour tous les goûts; c'est dommage qu'ils aient tous un faux air de n'être pas ressemblans. Cette énorme production de portraitures l'aura sans doute exclusivement occupé, car, à la place des grandes toiles du dernier Salon, à peine nous a-t-il donné un petit tableau de chevalet, qui représente les *Adieux d'Anne de Boleyn à sa fille Elisabeth*. Ce tableau n'est pas heureusement composé; il est lourdement peint, et encore plus lourdement dessiné; les figures des officiers et magistrats sont trapues, quelques-unes semblent n'avoir pas quatre têtes de hauteur.

Le manque de proportion, aussi bien que de distances nécessaires dans la profondeur relative des différens personnages d'un même tableau, tant sous le rapport de la

perspective linéaire, que sous celui de la perspective aérienne, est le défaut le plus habituel aux artistes qui suivent la manière de M. Decaisne ; on le retrouve chez madame Deherain, aussi bien que chez M. Heim : *Louis XIV et mademoiselle Mancini* en sont une preuve; les figures sont de longueurs fort disproportionnées. Le cardinal est tellement passé, effacé, confondu avec le fond qu'il est beaucoup trop développé comme ligne, pour l'éloignement où le place sa valeur comme effet ; on ne conçoit pas que ce personnage puisse amener sa main jusque sur le premier plan. Après cela il y a de la grâce et du charme dans cette composition, quoiqu'ils se trouvent amoindris par une excessive timidité d'effet, qui glisse des tons les plus clairs aux plus vigoureux, sans oser rien indiquer dans l'intervalle.

La *Vision de Jeanne d'Arc*, de la même artiste, est d'un plus grand jet que tout ce que nous ayons encore vu de sa main. Le sujet était d'une gravité mystérieuse, qui se plie assez bien à sa peinture, continuellement rayée et indécise; il y aurait peu de choses à lui reprocher, si elle avait pu se défaire des tons de chairs, lourds et transparens, qu'elle emprunte trop volontiers à la peinture de M. Decaisne. Pourtant nous aimons l'aspect de ce tableau, et surtout l'idée de cet ange volant; mais surtout nous voudrions que madame Deherain l'eût fait davantage avec ses idées à elle, indépendamment de toute influence étrangère.

Nous aurions voulu pouvoir rendre compte ici des ouvrages de toutes les dames qui ont exposé de la peinture : car nous croyons qu'encore qu'elles n'aient pas toutes également réussi, on doit à toutes des encouragemens, qui les amènent dans une carrière jusqu'ici peu tentée par elles, et où l'on trouve nombre de sujets qui cadrent merveilleusement avec leurs aptitudes : mais nous nous sommes tracé un plan tellement sévère, que nous ne pouvons y déroger en faveur de personne, toutefois nous ne pouvons nous résoudre à la sévérité d'une critique pour des femmes qui, tâtonnent sur la voie où beaucoup d'hommes cherchent long-temps, et quelquefois toujours en vain. Nous citerons seulement mesdames Collin, Pastureau, Cogniet, Hugo, Frapart, Paulinier, qui ont toutes exposé des tableaux plus ou moins remarquables.

M. Dubufe, qui s'était fait, aux dernières expositions, un si grand succès auprès des dames, par des sujets d'une sensiblerie à peine décente, a exposé cette année un *Don Juan*, espèce de matamore du boulevard de Gand, qui ne font peur qu'aux petits enfans, avec une *Haïdée*, femme sensible du même boulevard, surprise par M. Lambro, *altier vieillard*, qui pose à cent sous la séance. Il y a des gens qui trouvent ce tableau sublime ; d'autres pensent qu'il est ridicule : pour les accorder, nous ferons observer que le sublime touche au ridicule, et comme on n'a pas

encore tracé la ligne qui les sépare, tout le monde peut avoir raison.

M. Beaume préfère les sujets de la vie commune à ces scènes dramatiques, qu'il est si difficile de rendre, surtout quand elles doivent être jugées par des spectateurs qui ont la tête encore pleine d'un récit, comme celui de Byron ou de tout autre poète de cette force. Il s'est contenté, lui, d'une *scène d'orage*, qu'il a groupée sur la toile, comme cela est venu; qu'il a peinte et dessinée à l'avenant, et qu'il a envoyée à l'exposition avec *la Balançoire*, *la Main chaude*, et autres tableaux ni plus ni moins étudiés. Nous pensons, nous, que M. Beaume aurait pu faire de la peinture plus rendue, sans se compromettre; son excessive facilité se moque un peu trop de la nature, dont elle ne rend ni la couleur, ni le dessin, ni surtout le caractère : c'est aussi froid dans un autre genre que les tableaux de M. Duval-Lecamus, qui fait péniblement des miniatures à l'huile.

M. Fouquet, s'il n'a pas la facilité et le laisser-aller de M. Beaume, a au moins plus de conscience et de ténacité dans sa peinture. S'il ne rend pas toujours son modèle avec bonheur, il l'étudie au moins avec opiniâtreté. Sa *Scène du choléra* est d'un bel effet; il y a de la misère et de la désolation dans la figure de ce pauvre homme seul auprès d'un cadavre avec ses enfans qui n'ont plus de mère. Il y a des parties remarquables dans l'*Inté-*

rieur d'une clouterie et les *Singes savans* avec leur voiture, leurs conducteurs, les chevaux, les passans, les maisons, etc.; cela forme un bel aspect de tableau. Cependant nous reprocherons à cette peinture de rappeler un peu trop visiblement la manière de Decamps : nous voudrions lui voir plus d'individualité, persuadés que nous sommes qu'il vaut toujours mieux être soi, au risque de moins bien réussir du premier coup, que de s'abandonner aux inspirations des autres.

M. Biard a exposé plusieurs peintures essentiellement différentes les unes des autres sous tous les rapports. Il nous a été impossible de rien comprendre au tableau qui représente une *Tribu arabe surprise par le semoun, vent du désert,* comme dit judicieusement le livret, qui aurait pu être ici moins sobre d'explications dont il a été prodigue en d'autres endroits. En revanche, les *Comédiens ambulans* seront compris de tout le monde : c'est une scène de mœurs très-bien prise que ces préparatifs d'acteurs nomades qui se disposent à jouer Zaïre dans une grange; mais le sujet est embarrassé d'une foule de détails qui nuisent à l'effet : les comédiens sont entassés. En somme M. Biard a dépensé beaucoup d'esprit et d'observations à faire un tableau médiocre.

L'*Hôpital des folles* du même artiste n'a rien de commun avec le tableau précédent que d'être une scène de la vie humaine bien observée. Les caractères différens de

tous les personnages sont ici bien indiqués. De toutes ces folles il n'y en a pas deux qui soient prises du même caractère de folie ; les religieuses et les étrangers sont rendus dans le caractère qu'ils doivent avoir. L'ordonnance du sujet est admirablement disposée : tout le tableau est d'une peinture large et facile, mais grise et lourde, et qui manque complétement de ressort et de transparence.

Nous sommes obligés de passer rapidement sur les tableaux de MM. Grenier, Harlé, Adam, Gussier, Badin, Lessore, Mouchi, Berthier, Dubois, Desmoulins, bien que nous eussions voulu pouvoir nous arrêter à plusieurs.

Les tableaux de M. Bellangé, sont, ce que chacun sait, bien composés, spirituellement rendus, assez correctement dessinés, mais d'une couleur lourde partout, avec un paysage qui ne se comprend pas de la part d'un homme qui étudie si finement ses figures. Son *Marchand de plâtre ambulant* et ses *Soldats polonais* sont deux compositions heureuses de sujet et bien disposées, quoiqu'on y trouve tous les défauts habituels de sa peinture.

M. Eugène Devéria n'a exposé cette année que des aquarelles fort bien faites, mais nous attendions autre chose de lui.

M. Jeanron a demandé ses sujets aux scènes de la

vie du peuple et aux angoisses de sa misère. Mais on aperçoit chez lui un sentiment de peinture plus large, et une appréciation plus profonde du malaise de la classe laborieuse. Sa *Scène de Paris*, par exemple, est un tableau bien pensé, dont le sujet principal est relevé par des contrastes heureusement choisis.

Cet homme que voilà, ce n'est pas un de ces mendians sans pudeur qui viennent effrontément exiger plutôt que solliciter une aumône qui doit entretenir leur oisiveté, c'est un ouvrier qui a travaillé tous les jours de sa vie, et à qui pourtant la société n'a pas su donner du pain pour lui et ses enfans en échange de son travail, si bien qu'il leur a fallu vivre plusieurs sur ce qui suffisait à peine pour un; encore cela n'a-t-il pas duré long-temps, et voici qu'un jour cette ration qui les empêchait à peine de mourir de faim, est venue à leur manquer. Oh! alors ce furent des momens de poignantes angoisses pour cette ame grande et généreuse, avant qu'il ait pu se résoudre à implorer la vie de sa famille de la pitié des passans; mais il ne lui restait pas d'alternative entre la mendicité ignoble, avilissante, et le vol qui répugne peut-être moins à un homme poussé à bout, mais qui flétrit le fils du voleur aux yeux de la société.

Le malheureux eut le courage de vivre : il sacrifia son orgueil à l'existence de ses enfans, et vint exposer leur misère à la foule inattentive préoccupée de joie et de

fête vis-à-vis le palais où des hommes, qui se prétendent les mandataires du peuple français, stipulent tous les jours des lois de privilége qui ôtent le dernier morceau de pain à la bouche des enfans du prolétaire.

Après cela nous sommes loin de prétendre que toutes les parties de ce tableau sont également irréprochables; l'exécution surtout ne suit pas toujours la pensée, et reste quelquefois en défaut : nous voudrions voir tout le tableau plus rendu, car, à l'exception de la tête du père, qui est bien accentuée et d'un caractère énergique, le reste ne nous semble pas suffisamment fait.

M. Jeanron a exposé deux autres tableaux beaucoup plus terminés, ce sont une *Halte de contrebandiers*, et une *Jeune Fille assise dans un paysage*. Celui-ci est d'un aspect de couleur plus brillant que ne le sont ordinairement les peintures de cet artiste, auquel on reproche des tons d'une localité généralement monotone; l'autre est d'un dessin plus serré et d'une peinture plus corsée, surtout dans le paysage. Il y a bien encore une *Scène de halle*, mais nous lui préférons la *Halte de contrebandiers* et la *Jeune Fille*, qui sont abordées plus franchement et d'une manière plus arrêtée.

M. Decamps est un homme à part au milieu des artistes de nos jours; il fait de la peinture pour lui d'abord, par amour de l'art et par ce besoin qu'il a de

rendre la nature comme il la comprend. Il s'est trouvé tout d'abord dans des conditions de fortune assez heureuses pour n'avoir pas besoin de plier son talent au goût de peinture à la mode ; il a pu attendre tout le temps qu'il fallait pour être compris, et il y est parvenu sans avoir sacrifié rien de ses idées personnelles. Il s'est créé une manière à lui, vierge des inspirations étrangères auxquelles les autres artistes sont souvent obligés de se soumettre, vierge aussi de cette habileté factice, qu'un grand nombre sont obligés de contracter, afin de produire assez pour vivre de leur métier.

M. Decamps a profité de cette heureuse position pour se faire un talent libre et indépendant, dans un temps où l'on ne songeait guère encore à secouer le joug des écoles. Son goût pour les voyages a merveilleusement favorisé ses études radicales, et sans préjugé de la nature; car tandis qu'à Paris tout le monde tâchait de se modeler sur le peintre à la mode, pour obtenir un peu de sa vogue, il comparait des races d'hommes, il observait les grands aspects de la nature, il étudiait les physionomies diverses des individus de chaque race, en un mot, il se faisait riche de la science que ses tableaux nous montrent aujourd'hui.

Comparez en effet sa *Chasse au héron* à son *Abreuvoir turc*, son *Intérieur d'atelier* à ses paysages, et vous verrez que nulle part il ne s'est inspiré d'autre chose

que de son sujet, et que toujours il l'a rendu avec le caractère qui lui est propre. Il y a du soleil chaud d'Orient sur ces croupes de chevaux arabes, si fins de dessin, si justes de mouvemens avec leurs cavaliers : il y a du soleil aussi dans *la Chasse au héron*, mais c'est du soleil de France, plus gris, moins brûlant; les chevaux et les cavaliers sont Français, et Français du temps de Louis XIV. On pourrait prendre ainsi séparément tous les tableaux de M. Decamps sans en trouver jamais aucun en défaut ; mais nous laisserons ses paysages, que nous nous réservons d'examiner lorsque nous nous occuperons exclusivement de ce genre de peinture.

Nous n'avons qu'un mot à dire ici de M. Delacroix, et c'est seulement pour parler de son *Charles-Quint*, que nous avions bien aperçu avant d'écrire le chapitre où nous rendons compte de ses ouvrages, mais que, faute d'indication au livret, nous regardions comme le début d'un jeune homme, et que nous acceptions comme une peinture bien comprise, et donnant de grandes espérances, tant que nous n'y avons vu qu'un moine vulgaire dans un moment de rage contre son habit ; mais si c'est Charles-Quint, c'est très-faible, rien ne dit l'empereur; si c'est de M. Delacroix, c'est encore plus faible, rien n'indique un talent solide, ni couleur, ni dessin, ni expression, ni caractère; rien n'est suffisamment arrêté.

MM. ROQUEPLAN, DESTOUCHES, MONVOISIN, SCHEFFER, SIGALON, GIGOUX.

M. Roqueplan a une peinture à lui, facile d'exécution, piquante d'effet, brillante même, et en même temps négligée, lâchée, peu savante, qui veut être aperçue plutôt qu'observée, et dont les qualités les plus saillantes disparaissent devant une analyse sévère; mais éblouissante comme une coquette qui veut étonner bien plus que fixer, peinte pour les yeux plus que pour l'ame et le cœur, et dont on se souvient comme d'une saillie heureuse, comme d'un vaudeville spirituel. On a comparé cet artiste à Wasteau : nous ne voyons pas, quand à nous, la moindre ressemblance entre ces deux hommes,

pas plus dans l'exécution matérielle de leur peinture que dans les dispositions générales de leurs compositions. L'un était toujours d'une exquise finesse de ton et d'une incroyable délicatesse de touche, tandis que l'autre est habituellement un peu lourd de couleur comme de pinceau. Et puis M. Roqueplan ne dessine pas encore comme Wasteau; il ne sait pas comme lui jeter sans confusion des centaines de figures sur une toile.

Rien ne nous paraît aussi maladroit que cette manie des louangeurs de notre époque, qui, sous prétexte d'exalter un artiste, accolent inconsidérément son nom à celui d'un ces hommes dont le nom est resté debout comme une des gloires de la peinture; car ces sortes de comparaisons nuisent plus qu'elles ne servent aux gens à qui elles ont la prétention de rendre service. C'est fini de MM. Gros, Ingres, Champmartin, depuis qu'on les a comparés à Paul Véronèse, à Raphaël, au Titien. De cette façon on étouffe des gens qui, s'ils n'ont pas grande valeur personnelle, auraient peut-être duré plus long-temps par la médiocrité qui court, sans ces imprudentes comparaisons.

M. Roqueplan n'a rien à redouter de semblable; il a un mérite suffisant pour le maintenir à la hauteur où il s'est placé; et, bien que son talent soit encore loin de la puissance de Wasteau, il est si essentiellement dif-

férent qu'il n'a rien à redouter d'un rapprochement que rien ne peut justifier.

L'œuvre la plus considérable qu'il ait exposée cette année est sans contredit son *Épisode de la vie de J.-J. Rousseau*. Nous ne pouvons mieux en expliquer le sujet qu'en citant le passage des *Confessions* :

« J'entendis derrière moi des pas de chevaux et des cris de jeunes filles qui semblaient embarrassées, mais qui n'en riaient pas moins de bon cœur; j'approche, je trouve deux jeunes personnes de ma connaissance, mademoiselle Graffendier et mademoiselle Galley, qui, n'étant pas d'excellentes cavalières, ne savaient comment forcer leurs chevaux à passer le ruisseau........ Je pris la bride du cheval de mademoiselle Galley; puis, le tirant après moi, je traversai le ruisseau, ayant de l'eau jusqu'à mi-jambe; et l'autre suivit sans difficulté. »

Peu d'artistes possèdent comme M. Roqueplan l'art de mettre en scène le sujet qu'ils veulent traiter. C'est peut-être là le côté le plus remarquable de son talent, et c'est là certainement ce qui a le plus contribué au succès de sa peinture; car le public ne vient pas au Salon pour trouver des énigmes à deviner : il aime, quand il s'arrête devant un tableau, se rendre compte de tout

ce qu'il voit, c'est pour cette raison qu'il y avait foule autour de *l'Espion* et *l'Antiquaire*.

On s'arrête maintenant devant l'*Épisode de la vie de Jean-Jacques*, parce qu'au premier coup d'œil on comprend bien toute la scène qui se passe entre le jeune homme et les demoiselles ; mais l'artiste n'a pas aussi bien rendu la physionomie particulière de ses personnages : on a besoin du livret pour comprendre que ce jeune homme c'est Jean-Jacques Rousseau, et que ces demoiselles sont des jeunes filles suisses. Elles manquent de fraîcheur et de naïveté, et puis, il y a quelque chose de guindé dans leur allure ; ce sont presque autant des maquettes que des personnages vivans. Rousseau n'est pas non plus le jeune homme flâneur, aventureux et romanesque qu'il peint dans ses *Confessions*.

Sous le rapport de la peinture, ce tableau est comme tout ceux de M. Roqueplan, facile et réussi, plutôt que savant et étudié. On y retrouve plus ou moins les qualités et les défauts qui lui sont habituels. Nous ferons le même reproche à ses autres tableaux, dans *le Billet*, dans la *Scène d'intérieur*, dans ses paysages, c'est toujours plutôt lui que la nature.

Nous dirons la même chose de M. Lépaulle, dont la peinture pétillante brille partout, sans s'inquiéter de la vérité plus que de l'harmonie. Toutefois, cette débauche

de couleur jetée au hasard sur une toile, par petites touches blanches, jaunes, vertes, bleues, rouges, passe encore chez un homme qui fait tout cela d'une brosse facile, et qui ne sort pas de sa nature. Mais que dire de gens qui ont la prétention de faire de la peinture grave et sérieuse, et qui, après avoir tâtonné dans toutes les manières, en sont venus à se rattacher à l'école de M. Lépaulle, car M. Lépaulle fait école? Ils nous rappellent la fable de *l'Ane*, qui voulait se faire gentil comme le petit chien. Restez dans votre nature, messieurs, soyez lourds et pesans, puisque vous avez été mis au monde comme cela; car en cherchant à vous rendre mignards vous ne faites que vous donner un ridicule de plus.

C'est qu'ils sont nombreux les imitateurs de la peinture de M. Lépaulle; les uns tournent à la couleur farineuse, comme MM. Rouget et Savilly, d'autres à la touche pesante, comme M. Monvoisin.

Peut-on rien supposer de plus pitoyable que cette lourde femme blanchâtre que le livret appelle *Blanche de Beaulieu?* cette figure colossale, fade d'expression, fade de dessin, fade de couleur? Et *Louis XIV chez mademoiselle de Lavallière!* et *Ali-Pacha!* et *Vasiliki!* En conscience, peut-on bien soutenir que ce sont là le vieux pacha et la jeune Albanaise qui le console et ranime son courage? Que M. Monvoisin laisse faire de la

peinture mouchetée à M. Lépaulle, et qu'il se remette, lui, aux yeux et aux mains, si mieux il n'aime rester tranquille.

M. Odier n'a pas été aussi bien inspiré dans sa *Mort de Roland* et dans l'esquisse qui représente les *Honneurs rendus à Michel-Ange après sa mort, par la ville de Florence sa patrie.* Rien, dans l'un ou l'autre de ces tableaux, ne rappelle ni le lieu de la scène, ni le temps où elle s'est passée. Le *Dragon de la garde impériale*, que le livret ne nous donne que pour une étude, nous semble un tableau beaucoup plus complet. M. Odier a une prédilection pour les effet de neige; il semble avoir étudié cet aspect de la nature de préférence à tout autre. Son *Chasseur des Alpes* de l'an passée, et son *Dragon* de cette année sont supérieurs à ses autres peintures. Le cheval de celui-ci est articulé d'une manière sèche et grêle : cela n'était pas nécessaire pour le rendre blessé et souffrant.

Les chevaux de M. Francis sont étudiés peut-être trop minutieusement; nous les voudrions voir plus accentués et plus largement peints. Son tableau du *Maréchal ferrant* manque de force et de vigueur, et nous lui préférons de beaucoup le *Maquignon* du même artiste. Ce dernier tableau est heureusement trouvé et facilement rendu ; il y a surtout ici une plus grande franchise, que nous lui reprocherons d'avoir sacrifiée ailleurs à des inspirations

étrangères à l'art : son portrait d'*Enfant avec un chien*, par exemple, nous semble plutôt d'accord avec les idées particulières de la mère qu'avec la pensée primitive de l'artiste.

M. Destouches sait heureusement disposer ses tableaux, mais ses figures n'ont jamais l'air de personnages vivans : on dirait des poupées de dix-huit pouces de hauteur, copiées d'après nature.

La peinture de cet artiste, qui n'a jamais été bien puissante, est arrivée à si peu de chose maintenant que les gens qui lui ont fait sa réputation n'osent plus même le comparer à Greuse ; car ils sentent bien qu'il n'a jamais eu son talent gracieux et son heureuse facilité de peinture. Les tableaux de M. Destouches n'ont ni le charme d'une peinture de convention, ni la naïveté et l'étude d'un ouvrage peint d'après nature ; nous en dirons autant de la *Lecture de la Bible* de M. H. Scheffer.

C'était déjà une maladresse de prendre un sujet qui a été tant de fois et si heureusement traité par les peintres flamands et hollandais, d'autant plus qu'il n'est pas dans nos mœurs et qu'il n'y a jamais été. La lecture de la Bible en famille est une coutume protestante que les prêtres catholiques ont empêchée, par tous les moyens possibles, de s'établir en France. M. Scheffer aurait dû se rappeler que, dans notre pays, les Bibles françaises ont

été constamment brûlées par le bourreau ; il aurait dû remarquer que de notre temps ce livre n'est guère lu que par les artistes qui n'y voient que de la poésie, et par les hommes de progrès qui y cherchent les doctrines sociales de son auteur.

Tout le tableau de M. Scheffer est d'une recherche maladroite et peu savante ; il est mesquin au lieu d'être vrai. Ses personnages sont d'une bonhomie fausse, excessivement prétentieuse. Nous ne concevons pas qu'un artiste qui a du talent prenne ainsi plaisir à le contrefaire.

Mais c'est une manie maintenant ; la sensiblerie déborde et nous inonde d'un art de poitrinaires que le succès de quelques hommes maladifs semble avoir mis à la mode. Nous en savons même qui boivent du vinaigre pour se faire sensibles, et qui usent leur tempérament pour se rendre les nerfs délicats ; ceux-là sont jugés : ils amoindrissent leur corps pour le mettre à la hauteur de leur esprit. Croyez-vous que Michel-Ange se trouvait trop de santé pour ses travaux ? que le Caravage se disait : Je ne ferai rien aujourd'hui, parce que je suis trop vivant ? que Léonard de Vinci aurait voulu six pouces de moins dans la hauteur de sa taille et dans la largeur de ses épaules pour faire de la peinture plus suave et d'un sentiment plus délicat ? Eh non, par Dieu ! bien au contraire ; il leur fallait un tempérament assez puissant pour supporter la fatigue journalière d'une incroyable assi-

duité au travail; car s'ils avaient peiné à la besogne, on sentirait dans leurs œuvres le malaise physique qu'ils auraient éprouvé à les faire. Il faut des organisations de fer comme celles du Poussin, du Dante, de Corneille et du Titien, pour produire les œuvres gigantesques que ces hommes-là nous ont laissées : voilà ce qu'on commence à comprendre. On est las maintenant de voir des gens pleins de vie soupirer qu'ils se meurent d'une maladie de poitrine mêlée d'une affection de cœur. S'ils sont réellement malades, qu'ils boivent de la tisane et qu'ils se guérissent avant d'entreprendre un ouvrage sérieux ; chacun sait à quoi s'en tenir sur le mérite des poésies de Millevoie, et tout le monde préfère les critiques et portraits littéraires où M. Sainte-Beuve a été lui franchement, aux lamentations posthumes de Joseph Delorme. L'art, pas plus qu'autre chose, ne peut être traité par une main débile et maladive.

C'est pour cela que, malgré le persiflage des peintres nerveux, M. Sigalon est resté à la hauteur de son premier succès, tandis qu'eux n'ont fait que décroître à mesure qu'ils ont été obligés de montrer le fond de leur talent.

Depuis le succès de sa *Locuste*, M. Sigalon n'est pas redescendu de la hauteur où il s'était placé d'abord. Cette peinture n'était pas le résultat d'une exaltation factice, mais bien l'expression naturelle de la puissance actuelle de son auteur. Il n'avait pas eu besoin, comme

tant d'autres, de sortir de sa nature pour faire de la force et de la vigueur; il ne lui avait fallu qu'exprimer ses pensées avec la science profonde de son art qui le distingue d'une manière si tranchée du grand nombre des artistes; aussi n'est-il pas retombé, comme ceux qu'un moment d'exaltation fièvreuse élève jusqu'à la conception d'une pensée bizarre qu'ils expriment avec une peinture dont l'étrangeté vise à passer pour du génie. M. Sigalon, dans son *Athalie*, dans son *Saint-Jérôme*, dans son *Christ en croix*, est venu donner de nouvelles preuves de cette puissance qu'il avait montrée tout d'abord; mais bien peu d'artistes étaient capables de le comprendre, et encore nombre de ceux-là ne voulaient pas convenir de la force et de la solidité d'un talent auquel ils n'étaient pas capables d'atteindre; et les mêmes hommes qui voudraient plus de gentillesse dans Michel-Ange s'effarouchaient de la terrible énergie des ouvrages de M. Sigalon, et ce fut à qui lui donnerait les plus impertinens conseils. C'est à leur mauvaise influence que nous devons le gracieux sujet anacréontique dans lequel il a sacrifié une partie de son individualité.

Nous ne pousserons pas plus loin nos observations sur cette peinture, bien persuadés que les études journalières qu'il va faire en Italie des maîtres qu'il comprend si bien le garantiront de l'influence des conseils niais ou perfides qu'il était obligé de subir à Paris.

C'est une chose pitoyable que cette manie des don-

neurs d'avis : ils veulent que vous soyez justement ce que vous n'êtes pas. Vous aurez beau leur faire des concessions, ils vous conseilleront toujours le contraire de ce que vous aurez fait. A M. Sigalon, ils ont fait la guerre pour sa rudesse, qu'ils prétendent exagérée ; à M. Gigoux, ils reprochent de n'en pas avoir assez. Ils ne comprennent pas la différence qu'il y a d'un artiste à un autre artiste ; ils ne savent pas voir que le portrait de M. Schoelcher père, et celui du général Dwernicki sont deux peintures également fortes, les deux seules peut-être qui puissent soutenir la comparaison des vieux maîtres.

Nous en avons déjà dit notre pensée, et nous n'y reviendrons pas. Mais puisque nous avons cité le portrait du général polonais, nous allons terminer ce chapitre par l'examen des autres ouvrages de M. Gigoux. Il a exposé cette année deux tableaux de même dimension, dont l'un représente *Henry IV écrivant des vers sur le missel de Gabrielle d'Estrées;* et l'autre, *le Petit Lever de madame Du Barry : le nonce du pape et l'ambassadeur d'Espagne lui présentent ses pantoufles.* Ces peintures sont remarquables surtout par le parti pris de chacune d'elles : l'artiste n'a pas cherché à pasticher les ouvrages de l'époque à laquelle ses sujets appartiennent, et il a bien fait. Il a compris que les tours de force de ce genre n'ont rien de commun avec l'art ; car, en s'imposant l'obligation d'imiter constamment la peinture de l'époque à laquelle

on emprunte son sujet, on serait amené à faire de pauvres ouvrages quand on voudrait rendre une scène de l'histoire de France dans tout ce qui précède Louis IX. M. Gigoux a bien exprimé, dans l'allure de ses personnages, dans leur costume, dans leur physionomie, les hommes du siècle de Henri IV et de Louis XV; mais on reconnaît aussi la peinture de notre époque, et les différences qu'on remarque entre les deux tableaux résultent des changemens survenus dans les mœurs, les coutumes. Des hommes sérieux, vêtus de couleurs graves, éclairés par une fenêtre avare de lumière, devaient présenter un aspect différent que les courtisans rosés, mouchetés, irréflechis de Louis XV, éclairés à profusion par la lumière qui inondait leurs appartemens.

Les deux sujets sont également bien compris, mais ils ne sont pas tous deux aussi heureusement mis en scène. Les figures qui entourent Gabrielle sont un peu entassées; elles ne sont pas aussi à leur aise que dans *le Petit Lever de madame Du Barry*, que nous trouvons délicieusement composé, et dont tous les ajustemens sont rendus avec un goût et une délicatesse rares; seulement nous aurions voulu madame Du Barry plus vêtue.

Comme peinture, c'est encore ce tableau que nous préférons, car s'il n'est pas aussi accentué que l'*Henri IV*, il l'est autant que le sujet pouvait le comporter; d'un autre côté, les physionomies sont toutes vivantes et animées : elles expriment bien chacun des personnages, et les impressions actuelles.

ARCHITECTURE.

Architecture.

MM. ALBERT LENOIR, LASSUS, DEDREUX, DÉDÉBAN, ROLLAND ET LEVICOMTE, ETC.

> Les monumens publics transportables, intéressant les arts ou l'histoire, qui portent quelques-uns des signes proscrits, qu'on ne pourrait faire disparaître sans leur causer un dommage réel, seront transférés dans le Musée le plus voisin, pour y être conservés pour l'instruction nationale.
>
> (Art. II du décret de la Convention nationale, du 3ᵉ jour du 2ᵉ mois de l'an second de la république française.)

La destruction du *Musée des monumens français* peut être comptée au nombre des méfaits de la Restauration : ce fut un coup de vengeance froide contre notre révolution, plus significatif que les ordonnances royales qui pourvoyaient l'exil et l'échafaud. Il semble que les anti-

pathies du pouvoir légitime eussent été mal exprimées, si, après ses hécatombes d'hommes, il n'eût pas anéanti jusqu'aux traces des établissemens publics, émanés d'un régime autre que le sien. Aussi les monumens de la République et de l'Empire furent-ils successivement détruits ou défigurés. Le gouvernement de la *charte octroyée* ne pouvait vivre avec aucun souvenir de ces grandes époques; ils étaient de trop haute portée pour sa taille. On doit s'étonner qu'il en subsiste un seul, car le zèle des niveleurs allait vite en besogne, et leur vandalisme avait peu de scrupule.

En 1793, la Convention nationale procédait autrement. Les faits attestent qu'elle avait compris la question sous son vrai point de vue en séparant l'art de la politique. Prieur et Grégoire n'obéissaient pas à d'absurdes terreurs, ou ne se laissaient pas éblouir par de vaines subtilités. Leur patriotisme était trop sincère pour demander qu'on privât l'instruction nationale de ses meilleures archives. Le décret qu'ils obtinrent fit tout respecter : ainsi furent sauvés nos chefs-d'œuvre, qui n'avaient rien de commun avec la féodalité, sinon d'en avoir été les seuls attributs honorables.

D'ailleurs les monumens ne sont pas que des objets d'apparat et de symbole. Pour la nation qui les élève, c'est le résumé de ses connaissances et de ses découvertes. L'esprit humain n'eut jamais d'annales plus authentiques.

Cependant Paris ne possède pas un lieu où l'art français écrive son histoire. Tout ce qui reste des vieux édifices a subi les malfaçons de l'ignorance, ou est menacé de démolition. On dirait que la haine vient de l'impuissance d'égaler ou de produire. Parce que les *aligneurs* n'auront pas voulu transposer un des points de son axe, la rue *du Louvre à la barrière du Trône*, nous coûtera trois chefs-d'œuvre : c'est le triple de ce que nous a déjà coûté une idée fixe de M. le baron Fontaine, dont le génie a été si inventif, que le palais des Tuileries n'a plus d'escalier principal. Dans peu les débris des châteaux de *Gaillon* et d'*Anet* devront céder la place aux constructions de l'*École des beaux-arts*. Au lieu d'un conservateur nous aurons vingt maçons pour démolir. L'Institut veut nous faire oublier *Joconde* et *Philibert-Delorme*.

Cette incurie de ceux qui sont chargés de veiller à la destinée de notre architecture est alarmante pour les amis de l'art, pour ceux qui s'occupent d'études spéciales sur les types : c'est à peine si les descriptions rares qu'on a faites des objets mutilés suffisent à fixer des dates et à confronter des styles. Les conjectures seront bientôt la seule chose possible pour éclairer les questions les plus importantes. Déjà, sous la Restauration, des hommes de progrès avaient voulu parer à cet inconvénient en proposant d'établir un local capable de recevoir les restes de l'ancien *Musée des monumens français*. Une circon-

stance s'offrait, précieuse et digne d'être accueillie. La *maison de François I^{er}*, bâtie, en 1527, à Moret, venait d'être transportée à Paris, et reconstruite aux Champs-Élysées. Sa position, le caractère de son architecture assez rapproché de celui du *château de Gaillon*, donnèrent l'idée de les réunir dans un ensemble de constructions ; on les eût reliés par des galeries de style analogue aux restes du *château d'Anet* qu'on eût aussi employés. Cet édifice mixte devait écrire par date tous les types de l'architecture française. Sous les portiques auraient été déposés les objets qui pourrissent depuis dix-huit ans sous les décombres des *Petits-Augustins*. A ceux là seraient venus se joindre ceux que les découvertes annuelles auraient procurés. Ainsi se fut reconstitué à la longue l'équivalent de ce qui avait été si brutalement détruit ou éparpillé. Mais ce projet, goûté par les connaisseurs, n'excita pas les sympathies d'un gouvernement moins jaloux de réédifier que de détruire : son approbation n'alla pas audelà de vagues promesses. Il aimait mieux doter des séminaires, ou bâtir des édifices mal conçus et inutiles, que de prendre sa part d'intérêt à une œuvre qui eût fait oublier son vandalisme.

Aujourd'hui une nouvelle occasion se présente. L'*hôtel de Cluny*, rue des Mathurins, et le palais *des Thermes*, rue de la Harpe, devenus libres, offrent la réunion de deux édifices que leur voisinage rend faciles à faire communiquer : quelques travaux peu dispendieux donne-

raient le moyen d'en tirer parti pour la destination d'un *Musée historique*, ainsi que le propose M. Albert Lenoir, architecte, dans un projet qu'il a mis à l'exposition, sous le n° 1546.

Son projet est simple, économique et réfléchi : c'est tout l'opposé des conceptions ordinaires de l'école, où les *Musées*, parmi les sujets de concours, peuvent être cités comme modèles de l'enflure et de l'ineptie, dont on démontre publiquement le secret aux *Petits-Augustins*.

L'emplacement choisi par M. Lenoir est on ne peut mieux approprié au sujet. Le *palais des Thermes* mêle son histoire à celle des premières époques de la Cité; bien qu'il soit un monument imposé par la conquête, sa construction toute romaine en devient plus précieuse, quand il s'agit d'un dépôt d'ouvrages d'art des divers siècles qui nous ont précédés. L'auteur en a fait comme le vestibule de *son musée*, dont la première pièce, à ciel ouvert, en devient une sorte de place (*area*) ornée, dans les niches qui restent, des fragmens druidiques que Paris possède, tels que les débris d'un autel du temps de Tibère, trouvés à Notre-Dame, en 1711, en creusant un crypte pour la sépulture des archevêques de Paris; et ceux trouvés, en 1829, à Saint-Landry ; il y ajoute encore la statue de la *Vénus de Quinipily* et celle de *Vercingétorix*, général célèbre dans les *Commentaires de*

César. L'entrée principale de son édifice serait par la *rue de la Harpe*, le long de laquelle il existe un fossé de construction antique dont le passage serait effectué à l'aide de deux dalles, que M. Lenoir compare, peut-être à tort, à des *dol-mens*, qui avaient une autre destination. Il place ainsi successivement tout ce qui doit servir à l'histoire, dans l'ordre assigné par la chronologie. De cette façon le *Musée* occuperait toute la surface ancienne des Thermes romains, sur une portion de laquelle l'hôtel de Cluny avait été édifié. Cette fusion rajeunirait de vieux souvenirs.

On ne saurait trop louer la réserve de M. Lenoir à proposer des constructions neuves; elles eussent effacé le caractère primitif et historique des lieux; celles de quelques piliers étaient nécessaires, l'auteur du projet les a indiquées convenablement : on doit faire tout ce qui est indispensable.

L'arrangement des débris nous paraît plein de goût et de discernement, surtout en présence de l'économie dont M. Lenoir s'est imposé la condition. Néanmoins, dans la décoration de la salle du seizième siècle, nous avons remarqué une tendance à se rapprocher mal à propos des *motifs d'arabesques de Pompéi*, non-seulement comme tons, mais encore comme dessins. Dans la même pièce, les deux portes latérales encadrées par des figures en gaîne, ont la partie au-dessus de la corniche

sans suite sur la largeur de l'avant-corps du pilastre. L'*Acrotère* aurait dû être *accusé*, et monter jusque sous les poutres du plancher, pour se relier d'ajustement avec elles. L'architecture de ce siècle est une architecture *de lignes*, aussi bien que beaucoup d'autres considérées jusqu'à ce jour seulement comme colifichets.

Les lambris en menuiserie y sont indiqués en petit nombre : on ne dirait pas qu'il s'agit d'une époque où la sculpture sur bois était un ornement des plus à la mode. Il nous en reste trop d'exemples, pour qu'on oublie d'employer ce système de décoration.

La porte de l'*église de Saint-Germain-l'Auxerrois* est sans doute d'un bon choix pour caractériser le treizième siècle ; mais rien ne prouve qu'on ne puisse se dispenser de démolir un ouvrage du temps de Saint-Louis, à moins que les *aligneurs* ne persistent dans un plan conçu sous l'influence de certaines habitudes de voirie, que l'expérience met au nombre des préjugés. Au reste, il sera facile à M. Lenoir de se pourvoir ailleurs : les portes bysantines ne lui manqueront pas ; avec notre maladie de tout démolir, son musée sera approvisionné au-delà de ses besoins.

Nous désirons que le projet de M. Albert Lenoir soit pris en considération par le gouvernement ; il mérite de fixer l'attention de ceux qui se disent les *protecteurs des*

beaux-arts. Voici une belle occasion de montrer que pour eux les mots indiquent les choses, et non des formules de vocabulaire. Il y a à Paris vingt constructions moins nécessaires qu'on parachève, et qui seront plus coûteuses dans l'une de leurs parties que celle-ci dans son ensemble.

Le nom de l'auteur est honorablement porté dans les arts; ce projet indique assez que le fils de M. *Alexandre Lenoir* suit les bonnes traditions d'un père dont la vie entière fut consacrée à l'histoire et au salut de nos monumens.

Ce que nous désirions tout à l'heure, dans l'intérêt du projet seul, nous pourrions le souhaiter ici par sentiment d'équitable justice envers le créateur du *Musée des monumens français*, envers l'homme courageux à qui la France doit la conservation des deux figures de Michel-Ange, qu'on peut citer parmi les plus beaux ouvrages de la sculpture moderne. C'est un service rendu aux arts, qui était digne de quelque chose de plus que l'ingratitude de la Restauration. On voit que si nous avons des paroles de blâme pour les artistes indignes, nous savons faire exception pour celui-ci et quelques autres, que nous environnons de notre estime respectueuse.

M. *Lassus* a mis à l'exposition les dessins du *Palais des Tuileries*, tel qu'il fut projeté, et en partie exécuté,

en 1564, par *Philibert-Delorme*, pour *Catherine de Médicis*.

Cette collection est un travail plein de conscience et de recherches utiles que tous les artistes ont vu avec plaisir ; c'est une sorte de repos aux répétitions et aux *redites* de MM. les lauréats de Rome, qui, depuis quarante ans, nous envoient toujours les mêmes ruines, revues, corrigées et augmentées d'erreurs, ou de restaurations plus ou moins burlesques. (Exceptons en toutefois celle faite sur le *Colysée* par M. Duc, meilleure que tout ce que nous avions coutume de recevoir des *collégiens* de la *Villa-Medici*.

Les dessins de M. Lassus acquièrent un nouveau prix aujourd'hui que sont terminés les embellissemens introuvables trouvés par le génie badigeonneur de M. l'architecte du roi. On y lit toute la série des mutilations que ce beau palais a subies avant d'arriver à la dernière qui couronne l'œuvre, celle qui coûta vingt ans de méditations profondes à M. Fontaine, et qui doit faire son plus beau titre aux yeux de la postérité. Ces fossés, ces statues, qu'une pudeur bégueule a rendues impudiques, ces balcons et ces niches, chefs-d'œuvre de goût et de proportions, ces escaliers de billard, qu'à tracés la main d'un artiste, oublieux de sa réputation impériale, tout cela revient à la mémoire en présence des dessins de M. Lassus. Alors on compare Philibert-Delorme et M. Fontaine,

et Dieu sait ce qu'il résulte de ce parallèle. Si l'admiration reste pour l'un, on devine ce qui écheoit à l'autre. Aussi la foule, ordinairement indifférente pour l'architecture exposée au Louvre, s'arrête devant le carton qui lui représente un chef-d'œuvre qui exista jadis, et dont M. le baron a fait une caserne. M. Lassus obtient un vrai succès de vogue.

Le palais des Tuileries, projeté par Philibert-Delorme, était une conception grandiose, dont on n'a pas beaucoup d'exemples. Le goût qu'on y remarque, la manière large de concevoir et d'exécuter les ornemens annoncent un génie rare, ne devant rien qu'à lui-même. M. Fontaine, qui n'avait qu'à suivre, est loin de les avoir reproduits dans le même sentiment; les *oves*, par exemple, si bien accentués pour la distance, si bien refouillés pour l'effet, ne laissent voir dans l'exécution récente de M. le baron, qu'une touche incertaine, dénuée de toute ressemblance avec le modèle; on n'a pas même su copier. Nous ne parlons ici que d'un faible détail, parce qu'il saute aux yeux les moins exercés! Combien d'autres que nous pourrions citer encore. Au résumé, l'œuvre nouvelle est sans contredit la monstruosité la plus inouie qui soit jamais sortie d'un cerveau d'architecte. On a tout à dit à ce sujet, et nous-mêmes nous tenons peu à nous répéter. Passons.

Le travail de M. Lassus est remarquable sous plusieurs

rapports : comme lavis, il est aussi fort que tous ceux dont on fait tant parade à l'école; la vue perspective, jointe aux dessins géométraux, est bien prise et artistement exécutée. Le reste est d'une conscience et d'une exactitude qui ajoute au mérite de l'ouvrage. Nous devons des remerciemens à l'auteur pour le plaisir qu'il nous a procuré. Bien d'autres que nous sont venus devant *ses châssis* oublier un instant le vandalisme de MM. Fontaine, Le Vau, Dorbay et *tutti quanti*.

Après les ouvrages anglais, publiés sur la Grèce et l'Asie-Mineure, on est peu disposé à faire halte devant les cadres tirés de son cabinet, qu'a exposés M. Dedreux architecte, non que ce travail n'ait un grand mérite comme étude, seulement nous pensons qu'il est du genre de ceux auxquels le public prend peu d'intérêt. Des documens très-précieux pour le porte-feuille d'un artiste, ne ledeviennent dans une exposition, qu'autant qu'ils indiquent des choses neuves et inconnues; et ici ce n'est pas le cas de M. Dedreux. Cependant c'est une mine riche que nous lui conseillons d'exploiter dans un ouvrage. Celui de M. David-Leroy est si incomplet et si fautif, qu'il y a lieu d'en publier un autre. Mais en élaguant surtout les choses inutiles ou de remplissage, les Anglais nous ont donné des exemples qu'on ne doit pas perdre de vue. Leur exactitude et leur instruction sont des concurrens redoutables.

M. Dedreux a voulu payer aussi son tribut à la mé-

moire des *héros de juillet.* Son projet de monument, exposé au Louvre, ne manque pas d'un certain caractère d'unité; cependant le galbe de sa colonne est prétentieux. Le *renflement*, sur lequel les *faiseurs d'ordres* ont insisté outre mesure, est une de ces niaiseries qui ne méritent pas d'occuper ceux qui font de l'art sans préjugés. M. Dedreux a cru devoir y sacrifier, selon nous fort mal à propos. Le sytème de bas-relief qu'il a adopté, en tournant autour du fût, aurait cet inconvénient de le défigurer dans le passage de la portion *cylindrique* à la portion *conique*. Et puis les combats *des trois jours* ne sont pas de nature à être développés sur un bas-relief continu. L'action s'est passée simultanément sur plusieurs points à la fois, avec des chances et un caractère d'entraînement qui exclut toute idée symétrique d'une bataille régulière. Ce qui a été applicable aux faits de la *grande-armée*, nous paraît ici totalement hors de lieu. Nous préférerions la colonne *lisse*.

Le piédestal est d'une finesse que le bronze seul pourrait motiver; bien que le *profil* soit celui de la *colonne Antonine*, nous le voudrions plus soutenu, sans qu'il perdît rien de sa simplicité.

La portion du soubassement, couronnée par une corniche dorique, eu égard à sa disposition en plan, offrirait, sur le triglyphe angulaire du pan coupé, deux faces dissemblables d'un mauvais effet, l'une circulaire et

l'autre droite, qu'alourdirait encore l'angle obtus de l'intersection.

Vu sur l'angle, ce monument paraîtrait grêle par suite du parti triangulaire appliqué au plan. Les artistes ont souvent tort de ne pas se méfier de ces dispositions *parlantes*, qui peuvent bien convenir à des édifices de grand développement, mais non à un monument dont la base occupe peu de surface.

Quant à la dépense, elle serait considérable, à la préjuger par les ornemens, les statues dont le projet se compose : aussi n'avons-nous jamais considéré celui-ci, et la plupart des dessins exposés, autrement que comme des exercices de lavis, dont on vient donner confidence au public. Ici nous parlons sérieusement, non-seulement pour M. Dedreux, mais encore pour bien d'autres.

Du reste, on reconnaît que M. Dedreux est un ancien pensionnaire de l'Académie; son projet est essentiellement dans ses traditions. Cependant nous le regardons comme le meilleur sur ce sujet, parmi ceux exposés.

Nous avons vainement cherché le *Monument à Casimir Périer*, du même architecte.

Voici venir M. Dédéban avec ses *plans*, *projets*, *esquisses et dessins*, voire même avec sa poésie, car M. Dé-

déban est poète ; on peut lire au Salon ses vers, encadrés dans des culs-de-lampe, comme le Coran dans les frises de l'*Halambra*; sentences judicieuses, qu'il jette au nez de son excellence des *travaux publics*, sur l'amour du roi, rimées en *Philippe* et *principe*. Avouons que la consonnance nous a rappelé l'ARCHITECTE PROTOTYPE..... (Soit dit au lecteur, que ce qualificatif est celui ajouté par un journal, au titre officiel de lauréat d'*un palais de la Légion-d'Honneur* que possède M. Dédéban.

Honneur donc à M. Dédéban !!!

M. Dédéban a deux époques dans sa carrière d'artiste; l'une, celle de son ancien séjour à Rome, où il faisait de l'architecture; et l'autre, celle d'aujourd'hui, où il fait de la poésie. Nous ne nous sentons pas assez compétens pour prononcer sur la dernière, c'est de la première que nous allons nous occuper.

Le *Dessin géométral d'un fragment antique du Mont-Quirinal* n'est pas fait d'hier : n'importe, il est bien exécuté et le détail est complet. Les ornemens en sont dessinés avec goût. Il est cependant un reproche que nous ne pouvons manquer de faire au *génie* qui se trouve dans le rinceau de la frise, savoir de ne pas *tourner* dans la partie du torse qui est dans l'ombre; les *pectoraux* sont durs et lavés en facettes, sans que ce moyen, tout de convention, soit dissimulé par aucune teinte de *glacis*.

Nous savons gré à M. Dédéban de ne nous avoir pas donné la restauration de ces ruines : telles qu'elles sont, elles valent cent fois plus que rhabillées et obscurcies, quoique enluminées, comme on nous les fait à l'école. Ce n'est pas que l'auteur n'en ait eu quelques velléités, à voir une sorte de médaillon dessiné à l'encre de Chine, qui est à l'extrémité du cadre; mais il n'en a pas fait un objet principal.

Il est étonnant que M. Dédéban ne soit pas membre de l'Institut, lui qui a toutes les qualités qu'on exige pour faire partie de l'illustre corporation, et rien de celles qu'il ne faut pas avoir. Cet oubli de ses confrères est une injustice. L'auteur du *Plan d'un palais de la Légion-d'Honneur* en est convaincu, et nous aussi....... Oui, monsieur Dédéban, *dignus es intrare..*

Nous, rentrons dans les choses sérieuses avec le projet de *Maisons communes pour la ville de Paris*, par MM. Rolland et Levicomte.

Le plan de notre ouvrage, autant que son but ne nous permet pas d'aborder les questions politiques dont ce projet est une conséquence. L'art est la seule chose que nous avons à examiner. Nous admettons donc le programme que les auteurs se sont donné, sans considérer ce qu'il a de trop, ou ce qui lui manque. Le voici tel qu'il est annexé au mémoire qu'ils ont publié :

SERVICES D'ARRONDISSEMENT

RÉUNIS

DANS LA MAISON COMMUNE.

1. État civil. , . { Bureau de l'Etat civil. / Inhumations et cultes.

2. Justice. ; Justice de paix.

3. Garde nationale. { Etat-major de la légion. / Poste de garde nationale.

4. Police. { Commissariat de police. / Poste de garde municipale. / Poste de sapeurs-pompiers.

5. Secours de bienfaisance. . . . { Bureau de bienfaisance. / Service médical. / Chauffoir public. / Caisse d'épargnes (succursale).

6. Éducation populaire. { Cours d'adultes et école. / Bibliothèque populaire. / Exposition industrielle.

7. Voirie. { Bureau de petite voirie. / Dépôt des plans d'alignement.

8. Services financiers. { Grand bureau de poste aux lettres. / Perception des contributions directes. / Vérification des poids et mesures. / Caisse municipale (succursale).

9. Latrines publiques.

10. Logemens.

Ainsi chaque arrondissement devient une *unité fractionnaire de la grande commune* parisienne, de sorte que ce qui a lieu pour un seul est répété exactement pour les onze autres semblables.

La masse du plan général se compose d'un rectangle, dans lequel sont pratiquées trois cours, une *principale* et deux *de service*; la première entourée de portiques, dont l'axe longitudinal est celui des deux autres. Voici pour l'ensemble.

Il y a, selon nous, plus d'une observation à faire sur ce parti d'édifice *compact*. Si l'économie y trouve son compte, il y a certaine dignité de la *Maison commune* qui semble réclamer que les corps-de-garde et les latrines publiques en soient extraits. Leur destination est toute extérieure : une avant-cour nous paraît donc nécessaire. Il est vrai que, sur le pied actuel, le bâtiment de chaque mairie renferme les dépendances que nous voulons exclure; mais l'usage n'a fait règle jusqu'à ce jour que parce que les *municipalités* occupent des maisons en location. Pour *un monument* on doit exiger autre chose ; Paris ne peut avoir moins que ce que l'on rencontre dans presque toutes les villes de province. Pour ne répéter que ce qui existe, il vaut autant que chaque mairie fasse l'acquisition des lieux qu'elle tient par loyer. Ce serait plus prompt et moins cher.

Suivent quelques détails, dont les agencemens ne nous ont pas semblé convenables et sur lesquels notre critique porte.

Garde nationale. — Le corps-de-garde n'ayant pas d'issue directe sous le portique, rendrait les *prises d'armes* lentes en cas d'alerte intérieure.

Police. — Le cabinet de l'officier est sombre : il y avait moyen de l'éclairer directement sur la rue, en rendant l'antichambre commune aux quatre pièces du service.

Justice de paix. — Le *cabinet du juge* ne peut, sans inconvénient, être séparé du *secrétariat* par la salle d'audience ; ainsi que *celui du greffier* du *greffe*.

Instruction populaire. — La *salle des cours* manque de vestibule. En prolongeant les deux passages qui mènent aux cours de service, jusqu'à la naissance du pan coupé du périmètre extérieur, on retrouverait ce *dégagement à couvert* qui est indispensable.

Telles sont les observations que nous croyons devoir faire sur un projet utile, que les auteurs ont mis à l'exposition, sous le n° 2694.

La façade en est simple. Elle ne cesserait peut-être pas de l'être en y ajoutant, au rez-de-chaussée, des refends qui aideraient à *faire opposition* entre les deux étages. Quant au *beffroi*, nous le croyons inutile ; l'horloge peut exister sans lui.

En somme, ces dessins annoncent un projet réfléchi, d'autant plus intéressant, que ce n'est pas de l'art sans but. En architecture, il n'est pas rare de rencontrer des faiseurs de projets qui ne servent à rien. MM. Rolland

et Levicomte se sont placés dans une autre catégorie.

M. Desplan nous a donné une *Vue intérieure de l'église de Saint-Pierre à Rome*, qui n'est pas sans intérêt, moins comme dessin, que comme sujet de comparaison du choix que font certains artistes parmi les monumens que leur offre l'Italie. Les uns, voués exclusivement au culte de l'antique, regardent avec dédain tout ce qui est moderne, comme si l'art dans sa primeur ou sa décadence ne leur présentait aucun germe de pensée ou d'étude; ceux-là sont les *niais* : les autres, prenant l'art où il se trouve, sans date, sans thème fait d'avance, extraient la partie substantielle de chaque époque, et nourrissent leur intelligence en philosophes, comme Poussin. Ceux-là sont les hommes de réflexion et de liberté que les écoles dénigrent, parce qu'aux écoles il faut un drapeau, des maîtres qui dominent et des esclaves qui obéissent. Elles ne vivraient pas, si on les privait d'un système de transactions qui partage les médiocrités en deux camps, qui s'enchevêtrent et se fusionnent par survivance. Avec elles, le talent d'artiste, au lieu de *savoir*, seréduit à un *savoir-vivre*, dont la flagornerie est la base; de là cette monotonie des œuvres de MM. les *pensionnaires*, qui répètent aujourd'hui ce qu'on faisait hier, ce qu'on faisait il y a seize dizaines d'années, et qu'on fera toujours, tant que subsistera le régime moutonnier des *patrons* et des *cliens*. M. Desplan n'est pas un de ceux

qui répètent, à le juger par le dessin qu'il a exposé. Ce travail a dû lui valoir plus d'une boutade d'improbation de la part des *immobiles*, dont le séjour à Rome se résume par quelques mesures linéaires, prises pour la centième fois entre deux *métopes*, ou le compte aussi souvent fait des *modillons* d'une corniche. Il lui a fallu une sorte de courage pour oser songer à une *Vue de Saint-Pierre*. Depuis Jean-Marie Peyre, dont le beau dessin du *grand-autel* se trouve parmi ceux des vieux maîtres, dans les nouvelles salles ouvertes au Louvre, il est le premier qui n'ait pas reculé devant les décrets de la mode, en donnant au public le détail d'une architecture qui n'est pas réputée orthodoxe à l'école. On doit lui savoir gré de cet exemple.

Le projet de M. Duquesney, sur les *embellissemens de la place de la Concorde*, nous a toujours paru le meilleur qui ait été proposé, bien qu'il n'ait pas été choisi par le jury qui prononça sur le concours ouvert à ce sujet. En effet, on ne vit jamais d'idée plus raisonnable que celle de faire disparaître du pont, bâti par Perronnet, tous ces grands hommes démesurément *grands*, montés sur des piédestaux comme sur des échasses, et gênant le beau point de vue du *Pont-Royal* au coteau de *Passy*. La nouvelle place que leur assigne le projet exposé au Louvre, sous le n° 2670, est au moins en harmonie avec leurs dimensions colossales; elle aiderait à les détacher sur un fond de verdure, bien plus agréa-

blement qu'en plein air, où, de loin, ils ressemblent à des rochers informes, et de près, à des épouvantails.

M. Duquesney est un architecte de talent, qui n'en est pas resté aux traditions académiques; ses projets ont quelque chose de plus raisonnable que ce qu'on fait d'habitude à l'école. Avant le concours pour les *embellissemens de la place de la Concorde*, nous l'avions vu figurer avec éclat dans celui du *Palais de Justice de la ville de Lille*. Sa *Salle des Pas-Perdus* était surtout remarquable par sa disposition. On ne pouvait appliquer plus adroitement les souvenirs des grands vestibules des palais de Gênes, sans être copiste. Mais les chances des concours sont perfides, et quand il faut subir un jury que les concurrens n'ont pas nommé, il semble qu'elles prennent plaisir à tourner dans un sens opposé à ce qui est bien, au moins aux yeux des simples, comme quelques artistes que nous connaissons et dont nous grossissons le nombre.

Le concours du Palais-de-Justice de la ville de Lille nous amène à parler du projet de M. Van Cléemputt sur le même objet. Il est exposé au Louvre, sous le n° 2708.

M. Van Cléemputt a mis à l'exposition les dessins d'un *tribunal civil exécuté à Valogne (Manche)*, et ceux d'un pareil édifice *exécuté à Saint-Lô*, dans le même département.

Sur ces *trois Palais-de-Justice*, deux ont une disposition semblable dans leur *salle des Pas-Perdus*, c'est-à-dire que la grande dimension de la salle est parallèle à la face. Cette manière d'établir un vestibule destiné aux promeneurs nous a toujours semblé vicieuse, bien qu'elle soit généralement adoptée, parce qu'elle donne moyen à ceux qui entrent d'interrompre la direction en longueur que suivent naturellement les groupes des hommes d'affaires et des plaideurs. Aussi le *tribunal de Valognes*, dans lequel la pièce en question a une disposition contraire, nous paraît bien supérieur, comme *plan*, à ceux de *Lille* et de *Saint-Lô*.

La façade du *Palais-de-Justice* de cette dernière ville est de bon goût. Quant à celle du projet pour Lille, nous la trouverions plus complète, si le soubassement était *plus ferme* : deux systèmes d'architecture (*les arcades du rez-de-chaussée et les croisées à colonnes du premier étage*) étant superposés, l'un doit être tranché sur l'autre, de manière à bien caractériser la différence. Du reste, le plan, considéré seul, est d'une conception satisfaisante, hors la partie des prisons, où les lieux d'aisances seraient mieux placés vers les escaliers que vers le milieu des *dortoirs*.

Tout le monde a remarqué à l'exposition de sculpture, sous le n° 2709, le *Modèle d'un tombeau, érigé au Père Lachaise, à la mémoire de Lebrun, duc de*

Plaisance, d'un fini d'exécution qui fait honneur à M. Plantard, dans l'atelier de qui nous nous rappelons l'avoir vu. Les dessins en ont été donnés par M. Van Cléemputt, architecte, frère du précédent. C'est un *monoptère*, à la façon des anciens, élevé sur une terrasse, dont le soubassement sert de *crypte* ou caveau funèbre : le mur extérieur est flanqué d'*antes*, surmontés d'*antéfixes*, percés au centre d'une porte qui introduit dans le dépôt sépulcral.

Ce *motif* est loin d'être neuf, et le *cimetière du Mont-Louis* nous l'offre, dans une foule de tombeaux moins riches, répété sur plus d'une échelle, avec des variations de *profils* seulement. Nous ne chicanerons pas l'auteur sur ce point, parce qu'il s'est maintenu dans un caractère d'unité qui fait l'éloge, sinon de son invention, au moins de son goût. Toutefois, sans être partisans de bizarreries et d'incohérences, nous pensons que la douleur affecte certain désordre, que l'art peut s'essayer à rendre, en employant une architecture qui tienne moins de la règle; car des tombeaux ne doivent pas être des temples. Les restes des monumens anciens nous le prouvent, et les artistes du *moyen-âge* et de la *renaissance* ont fait voir qu'il est possible de s'éloigner du type habituel, sans manquer à rien de ce que les principes de la *solidité* exigent. Il est une architecture licencieuse, qu'on peut concevoir, pleine de goût, variée de formes, et qui nous semble faite pour entrer seule dans un monument sépul-

cral. On ne doit pas répudier ce qui est capable d'étendre le domaine de l'imagination, surtout dans un art déjà trop limité par les matériaux, le climat et les préjugés.

Mais nous n'irons pas jusqu'à admettre la confusion des styles, comme l'a fait M. Girard, qui, dans une enceinte d'architecture de moyen âge, propose l'édification d'un *cippe* romain, à la mémoire des héros de juillet, suivant ses dessins, n° 2677. Son *champ sacré* est bien près d'être absurde. Même en admettant l'axe de la *rue projetée de Louis-Philippe*, par le milieu de la porte du Louvre et du monument de la Bastille, l'emplacement de l'enceinte nous paraît mal fixé. Si d'un côté, il est sur l'alignement de la rue future, de l'autre il est en retraite sur celui de la rue *des Prêtres-Saint-Germain-l'Auxerrois*, ce qui est inadmissible : il n'est pas besoin d'être voyer ou architecte élève de l'académie pour le comprendre.

Nous répéterons ici ce que nous avons dit, à propos du *musée historique de M. Albert Lenoir*, que rien ne démontre la nécessité de démolir l'*église de Saint-Germain-l'Auxerrois*; non pas que nous demandions à la voir conserver, pour qu'elle redevienne un foyer de conspiration religieuse, mais afin que l'histoire de l'art ait un témoin authentique. Ils sont si rares aujourd'hui, et la sollicitude qui veille sur nos monumens est si mince !

De tous les architectes dont l'exposition nous a montré les projets sur la place de la Bastille, M. Nicolle est le seul qui ait abandonné le programme du monument de juillet, pour s'occuper d'une sorte de château d'eau destiné, selon l'inscription du soubassement, à l'*utilité publique*.

La distribution des eaux ne saurait avoir lieu en trop de points à fois; il faut en convenir, la salubrité y gagne: mais l'utilité n'exclut pas l'agrément. La masse lourde de l'édicule proposé ne nous paraît pas heureuse pour servir de point de vue; cependant, sur une place aussi importante, il est permis d'exiger quelque chose pour le coup d'œil. Or la fabrique de M. Nicolle rétablirait l'équivalent de l'atelier en charpente qui pendant vingt ans a encombré désagréablement le centre de la place.

Quant à son architecture, nous ne voyons rien de bien merveilleux dans les pilastres qui servent de supports au réservoir; les remplissages en sont pauvres, simulant de la menuiserie avec de la pierre. Le dessin du chapiteau est plus singulier qu'original : on ne sait pourquoi il n'est sculpté que sur une face. Ainsi traité, ce n'est qu'un placage, grêle d'aspect, que fait ressortir davantage la forme circulaire du plan dont la partie fuyante offre toujours, dans chaque position du spectateur, une suite de chapiteaux vus de côté.

Cet édicule, avec la prétention d'être grec, rappelle

le mauvais temps de la décadence où la conquête avait introduit les chapiteaux ornés sur les *antes*, ce qui ne se pratiqua jamais à la belle époque, et surtout dans le cas du projet en question.

Dans une fabrique disposée circulairement, l'emploi de piédroits carrés et isolés est de mauvais effet, même en les admettant comme contreforts, conditions que les colonnes peuvent remplir également.

Nous ne dirons rien de la *guérite* placée en avant du château d'eau : elle a la conséquence d'un projet absurde qui, avec une inscription d'*utilité publique*, a cru faire de l'utile. Concevra qui pourra un château d'eau ne renfermant pas les pièces d'habitation nécessaires à son service.

Du reste les dessins sont bien lavés, bien polis, bien rendus : c'est de l'architecture comme on l'enseigne à l'école.

M. Raynaud a exposé un *projet d'école polytechnique, appliqué à l'emplacement de l'école actuelle*, programme formulé par une *esquisse* seulement, où l'auteur a fait entrer quelques dispositions qui n'existent point dans le cadre de l'école d'aujourd'hui. Ces additions lui ont donné le moyen de composer *un plan* régulier d'un développement considérable. Chaque service y a son compartiment bien distinct.

La pente de la *montagne Sainte-Geneviève* a fait naître le motif d'un grand escalier extérieur au-devant du bâtiment central, dont M. Raynaud a tiré bon parti pour le coup d'œil et la salubrité. On juge facilement qu'il a été élève de l'école à la manière dont les services sont rattachés; on devinerait encore sa filiation au système de divisions qui rappellent çà et là la *méthode des carreaux* de M. le professeur Durand.

L'*élévation générale*, ou plutôt la *coupe sur la longueur* a du mouvement; le bâtiment affecté aux élèves nous a paru surtout d'un bon caractère. Quoique très-exécutable, il est douteux qu'un projet de ce genre soit jamais exécuté; sur le terrain en question, il existe des constructions neuves qu'on ne pourrait sacrifier. Nos habitudes du provisoire nous ont conduits presque partout à n'avoir que des édifices morcelés et incomplets. Sous l'empire même, qu'on ne peut taxer d'idées étroites, on a remarqué dans les décrets d'organisation une sorte de lésinerie qui mit toujours les services créés dans des bâtimens d'emprunt. Aussi à peine trouve-t-on deux édifices spéciaux faits d'après le programme de la spécialité.

En architecture, nous avons pour principe d'estimer peu les *restaurations*, parce qu'elles ne prouvent rien et que souvent encore elles obscurcissent des faits qui ne sont pas très-clairs. C'est une parade de génie à bon

marché, où l'artiste demeure toujours loin du vrai, fût-il doué d'une puissance synthétique égale à celle de Cuvier, qui, avec des débris d'animaux, recomposait les espèces.

Cela soit dit avant de parler de M. Texier, qui nous a donné une *restauration de l'amphithéâtre et du phare de Fréjus*, ville déchue de sa splendeur antique, célèbre pour avoir été le lieu de naissance d'Agricola, beau-père de Tacite l'historien, et plus encore par les modernes souvenirs du débarquement de Bonaparte revenant d'Égypte. Sans doute, la description de ces antiquités est précieuse, mais bornée à ce qui reste. On doit désirer que l'auteur continue. Déjà il avait exposé les dessins de la *porte triomphale de Reims* et du *tombeau de Jovin*. Ce sont autant de services rendus à l'histoire de l'art national, sous ce rapport singulièrement négligé. Nous ne voyons pas pourquoi on n'a pas créé une expédition scientifique et des beaux-arts pour la France, comme on en a formé une pour la Morée. Elle ne serait pas moins utile, car sur notre territoire ont passé des colonies grecques et romaines, dont le séjour est loin d'être éclairci; les traditions du bas-empire et du moyen-âge ne le sont pas mieux. L'ouvrage de M. Delaborde et quelques *monographies* rares sont insuffisans, puisqu'ils ne parlent que de monumens connus. Ils sont même une preuve que beaucoup d'autres peuvent être découverts. En effet, notre histoire souterraine est en-

core vierge, et elle est nécessaire pour la conclusion de celle qui s'est passée à la surface.

MM. Blouet, Poirot, Ravoisié et Trézel, de l'expédition qui, sous les ordres du colonel Bory-St-Vincent, a naguère exploré le vieux Péloponèse, ont mis au Louvre plusieurs planches détachées de l'ouvrage qu'ils sont en train de publier. Un frontispice, et quelques ruines, bien qu'en petit nombre, nous montrent déjà que tout ce qu'on a voulu insinuer sur la nécessité d'un type fixe en architecture tombe chaque jour devant les découvertes, et n'est qu'un prétexte à des répétitions où l'art perd son individualité.

Ce qui doit augmenter nos moyens de comparaison est précieux; aussi l'ouvrage sur cette partie de la Grèce aura de la portée, si les auteurs ont soin d'en éliminer les choses inutiles, dont nous avons cru apercevoir des traces dans les premières livraisons. Une indication succincte sert quelquefois plus qu'un dessin de choses superflues, parce que les grandes questions reposent sur des points plus importans que des restes de vieux murs où l'histoire ne trouve à rattacher aucun souvenir.

On peut adresser les mêmes reproches et les mêmes éloges à l'ouvrage de MM. le duc de Luynes et Debacq. Notre observation s'applique non pas tant à ce qu'ils ont

exposé qu'à l'ensemble du travail, fruit de leurs excursions à Métaponte.

On a long-temps cru en France, grâce aux habitudes de l'académie, que l'architecte devait être une sorte de machine à compas et à règles, sans besoin d'instruction préliminaire, destiné à prendre force mesures sur les débris antiques, ayant d'autant plus de talent que ces mesurages auront été faits dans des contrées plus lointaines ; et dans cette opinion, on n'a pas manqué de voyageurs occupés à compulser des renseignemens qui se répètent ou se contredisent. Nous avons donc eu des ouvrages de toutes les espèces, sur l'Italie, sur la Grèce, sur l'Egypte, qui n'ont pas résolu la plus petite difficulté de chronologie ; ouvrages vides d'aperçus philosophiques sur la marche de l'art, sur les influences qui ont amené son progrès, sa décadence ou son anéantissement. Ce qui nous a fait dire qu'à l'exception de Mazois, peu d'artistes nous avaient donné un bon ouvrage.

Ceux dont nous avons parlé plus haut ne sont pas encore assez avancés pour qu'on prononce à leur égard. D'ailleurs, cela n'entre pas dans le plan de notre livre.

MM. POMMIER, CHENAVARD, DUBAN, DUC, LABROUSTE AINÉ, LÉON VAUDOYER, LABROUSSE JEUNE, BOUCHET, ROUX, ROBERTS, DAUZATS, GARNAUD, HITTORF, ETC.

Ce n'est pas notre faute si le système empirique des écoles, si les pactes de maîtres à élèves, que nous avons appelés *tripots*, ont amené l'art sur le terrain de la controverse. Il est assez prouvé que des hommes, qui avaient suivi de confiance les cours de l'Académie, ont reconnu la mauvaise route sur laquelle ils s'étaient engagés, et ont fait volte-face, afin de ne prendre aucune part à ces honteuses *assurances de prix*, dont l'existence est devenue proverbe. Convenons qu'ils ont sagement fait. A moins on aurait des scrupules.

L'exposition a sanctionné en peinture et en sculpture l'abandon des paroles des maîtres, car les maîtres ont montré leur côté vulnérable quand ils se sont présentés seuls sans l'engouement des élèves. En architecture, ce résultat sera plus tardif, parce qu'il y a des combinaisons administratives dont malheureusement l'art est embarrassé, qui défendent encore la routine contre l'opinion publique. Une bonne loi municipale ne tarderait pas à renverser tout cet échafaudage; mais le pouvoir qui a l'initiative est lent à agir, et le vieux thème continue, perdant, fourvoyant les crédules avec l'image du paradis de Rome, dont on fait périodiquement jouer la perspective. Cependant un grand pas est fait. On sait aujourd'hui ce que peuvent valoir intrinsèquement les dénominations jadis si pompeuses de *pensionnaires*, de *lauréats* et de *grands prix* : toute cette noblesse de droit académique est réduite à sa juste valeur. La liberté est venue qui a vérifié les parchemins de cette moderne féodalité : ce sont des écussons blasonnés par les mains de pères tendres, d'oncles généreux ou d'amis bienveillans. La naissance et la filiation y sont des titres. Tant pis pour les dupes; leur bonne foi est trop niaise.

M. Pommier fut un de ceux que les récompenses ne purent retenir dans le tourbillon; il eut le bon esprit de s'y soustraire et de chercher ailleurs le monde des études sérieuses. Les dessins exposés sous le n° 1931 nous

le montrent peu fidèle à la tradition des teintes plates et des platitudes des *Petits-Augustins*.

Celui qui représente une galerie mauresque avec des *débris du moyen âge*, est largement traité de dessin et de ton. Il y a du goût et du pittoresque sur les premiers plans : les fonds complètent bien tout cet ensemble d'architecture orientale.

L'autre, qui nous offre une réunion de *ruines grecques et romaines* de divers pays, est peut-être moins hardiment attaqué; mais il est, comme le précédent, dans un bon principe d'exécution.

Le troisième est celui auquel nous adresserons le reproche d'être un peu *lâché*, de composition surtout. Les détails gigantesques de son architecture de l'*Indostan* n'indiquent pas assez la richesse des lieux et des matériaux ; à *ses* éléphans il manque toute la parure de pierreries et de housses dont le luxe des nababs a soin de les couvrir. L'art devait s'y montrer coquet, ainsi qu'une femme, des pieds à la tête. L'imagination peut tout oser, à propos d'un pays où l'on marche sur le marbre et où l'or couvre les édifices.

Si l'auteur n'avait pas eu l'intention de faire plutôt des esquisses que des dessins terminés, nous lui demanderions qu'à l'avenir il tînt ses premiers plans moins

crus, afin d'arriver à une meilleure dégradation de ton général.

Néanmoins nous le trouvons rangé dans un bon système de lavis, tel qu'il convient à un artiste persuadé que le talent d'un architecte ne se réduit pas au métier d'enlumineur. Son art consiste en des connaissances plus sérieuses, et, pour les *études lavées* qu'il exige, le moyen le plus prompt est le meilleur, surtout quand il sait être comme celui de M. Pommier, plein d'effet et de relief; car aux frotteurs de teintes on peut dire: « *Votre lavis pour de l'architecture est trop fade; pour de la peinture, il est trop faible.* » Aussi M. Chenavard, à qui on ne contestera pas le mérite d'un lavis extraordinaire, doit se ranger plutôt dans la catégorie des peintres que dans celle des architectes; et pourtant, apprécié comme tableau, son dessin n° 3275 est encore d'une froideur et d'un poli que réprouve la bonne peinture.

L'accessoire ne saurait l'emporter sur le fond dans un dessin de convention comme le *dessin géométral;* ce serait oublier qu'il n'admet aucun renfoncement, et que tous les plans sont ramenés à un seul, qui est celui d'une *épure*.

Le reproche devient plus applicable quand nous passons de M. Chenavard à MM. Duban, Duc, Labrouste aîné, Léon Vaudoyer et Labrouste jeune, si éloignés de

laver et de dessiner avec la même adresse. Est-ce donc la différence du lavis qui classe leur mérite d'architecte? Mais M. Chenavard n'a jamais eu de grand prix..... On ne le connaît pas même aux Petits-Augustins..... Il n'est élève ni de M. Lebas, ni de M. Debret, ni de M. Vaudoyer père, ni de M. Leclère, ni d'aucun membre de l'Institut enseignant l'architecture, ou distribuant des couronnes.

Qu'on nous indique le professeur ou le membre de l'Académie capable de faire le dessin-modèle de M. Chenavard?.... Pourquoi donc celui-ci n'est-il pas professeur?... Il n'est pas même architecte du gouvernement.

Les conséquences se devinent : nous les abandonnons à la sagacité du lecteur.

Un seul élève de l'Académie, M. Bouchet, se rapproche de M. Chenavard; mais depuis long-temps il s'est renfermé dans le métier de dessinateur : il a compris sa spécialité. Son aquarelle, sous le n° 228, intitulée : *Souvenirs des maisons de plaisance des papes au quinzième siècle*, en est une preuve. On y remarque un soin et un fini qui peut satisfaire à la loupe. Il est sûr que Bramante ne dessinait pas avec cette perfection : probablement Bramante le jugeait inutile à l'édification de *Saint-Pierre.*

Nous laisserons M. Duban et M. Tintillier se disputer

l'honneur d'avoir pris les mesures de la façade de l'église de *San-Miniato* à Florence : ce n'est pas un travail qui mérite qu'on s'y arrête. Le but de l'art, réduit à ces futilités, n'a pas besoin de l'Italie pour être satisfait : le dernier commis-maçon, sans sortir de Paris, le remplit vingt fois tous les jours.

A ceux qui sont le public, les dessins de M. Duban et de M. Tintilier n'apprennent rien de nouveau, sinon que l'école s'enfonce jusqu'au cou dans l'ornière ; qu'elle se hâte donc de s'y engloutir !... Mais que les morts ne reviennent plus.

M. Roux, dans son cadre des *Vues de Pompéi*, nous répète tout ce que nous savons sur cette ville. Quand en finirons-nous avec ces répétitions? Toujours la prêtresse *Mammia*, les *Tombeaux*, l'*Ustrinum*, etc. ; c'est à en mourir de satiété, de tons crus et d'ennuis !

MM. Roberts et Dauzats, quoique *non architectes*, ont prouvé par leurs dessins que l'architecture est un art qu'ils comprennent. Le premier nous a donné deux jolies *vues de l'intérieur de la cathédrale de Chartres*; le second, deux *vues de la cathédrale de Sainte-Cécile, à Alby*. Jusqu'à ce jour MM. les peintres élèves de l'Académie ne nous avaient pas accoutumés à rien de ce qui se relie avec des études de perspective ; il faut croire que ces deux artistes n'ont jamais mis les pieds à l'école, où

tout ce qui sent la science est taxé d'hérésie. Qu'importe aux bonnes mœurs scolastiques que Léonard de Vinci ait été un prodige de science, que Michel-Ange non moins savant, ait, malgré son habileté de dessinateur, soumis son art à l'exactitude rigoureuse des procédés graphiques [1]? Toutes ces opérations consciencieuses ne sont pas de mode aujourd'hui qu'on est peintre sans se douter du dessin linéaire, et architecte, membre de l'Institut sans connaître le théorème le plus simple de la géométrie.

Aux divers projets d'architecture exposés cette année, nous joindrons celui de M. Garnaud et celui de M. Hittorf. Le premier est une *fontaine à Clémence Isaure;* le second, *une église moderne d'après les basiliques primitives,* etc.

En dépit de quelques chroniqueurs, jaloux sans doute de la gloire du sexe, nous accorderons que les *jeux floraux* n'ont pas été institués par d'autres que la *Muse toulousaine;* qu'à elle seule il est juste d'élever un monument commémoratif qui nous représente *Isaure,* sa libéralité et ses vertus; c'est adopter le principe du *pro-*

[1] Les curieux connaissent ce dessin de Michel-Ange, où, pour trouver la dégradation perspective des oreilles par rapport à l'extrémité du nez, le savant artiste a *inscrit* une tête dans un *cube* et résolu graphiquement le problème. Ce trait de conscience est bon à opposer à la fatuité de certains peintres sortis des ateliers sans savoir la seule chose qu'on pourrait y apprendre, si les *enseigneurs* n'étaient incapables de l'enseigner.

jet de M. Garnaud. Voici sa description, suivant les dessins.

La *fontaine* se compose d'un soubassement à plusieurs vasques destinées à rendre les eaux jaillissantes, utiles aux arrosemens publics. Le surplus du monument consiste en deux piédestaux superposés, l'inférieur à compartimens et avant-corps surmontés de cygnes; le supérieur, lisse et circulaire, autour duquel sont rangées les neuf muses. La *statue de Clémence Isaure* termine cette fabrique toute d'architecture romaine.

Tel quel, le projet nous paraît mériter plus d'un reproche. Le profil de la corniche du piédestal supérieur est maigre, peu saillant et sujet pour la vue à toutes les déformations produites par l'optique dans les parties rondes. Ce défaut serait évitable avec un *larmier* plus détaché. Les statues des neuf muses forment une redondance malheureuse avec celle d'Isaure dont elles sont trop voisines pour la laisser dominer convenablement. Les *cygnes* destinés aux jets d'eaux seraient mieux en métal quelconque qu'en marbre, bien que la couleur blanche du marbre imite celle du cygne. L'humidité et les végétations ne tarderaient pas à la faire disparaître. Il faut donc éviter l'emploi d'une matière à effet peu durable.

Mais tout cela est-il bien le monument qu'indiquait la chronologie? et *Isaure* vivant au commencement du

quatorzième siècle avec les *Trouvères*, ne s'étonnerait-elle pas d'être placée sur un pavois d'architecture romaine?... elle, muse du moyen âge, entourée d'*oves*, de *raies-de-cœur* et de *feuilles d'eau!*... Cela n'est-il pas digne des doctrines d'une école qui nous représente chaque jour les Grecs des siècles pasteurs, vêtus comme du temps de Périclès?

« Monsieur l'architecte, si nous avions l'honneur
» d'être Capitouls, la statue de *Clémence Isaure* ne
» monterait jamais sur votre piédestal : avant tout pas
» d'anachronismes. »

M. Hittorf l'a senti en cherchant à modifier les basiliques primitives selon la nécessité de *nos usages modernes*. L'architecture doit suivre la civilisation et fixer des dates. Cependant beaucoup de personnes ne comprendront pas ce que M. Hittorf a voulu désigner par *usages modernes*, à moins qu'il n'ait eu en vue les usages des communions nouvelles en dissidence avec les papes. Nous pensons, nous, que nos usages modernes réclament des monumens d'une autre actualité que des églises.

Du reste son *plan* est simple de disposition ; les dégagemens extérieurs bien rattachés au *porche*, qui au moins n'est pas un *paravent*. La *vue intérieure* qu'il a donnée, est prise dans la *chapelle de la Vierge*, le spectateur étant placé au fond du rond-point, derrière le chœur.

Ici nous trouvons lieu à une observation, qui est presqu'un reproche. Le chapiteau ionique de la colonne (*à droite et à gauche où la partie rectiligne du fond pénètre le cercle du chœur*) nous a paru mal raccordé avec celui du pilastre correspondant. La corne de la volute intérieure est disgracieuse. La difficulté du chapiteau angulaire n'est pas résolue franchement.

Le double étage de galeries, dans la portion qui précède la nef, est d'un bon effet qu'augmente encore le rapprochement des colonnes opéré par la perspective.

Quant au reste du projet c'est le plan seul qui l'indique, l'auteur n'ayant pas donné d'autres détails que le *plan* et la *vue intérieure*. On les devine, mais nous n'avons pas le droit de les supposer.

STATUES
GRANDES ET PETITES.

Bas-Reliefs.

Sculpture.

MM. BARRÉ, BARYE, BOUGRON, BRA, CHAPONNIÈRE, DANTAN A ROME, DANTAN A PARIS, DEBAY, DESPREZ, ETEX.

En digne sœur d'Académie, la sculpture n'a échappé à aucun des préjugés de la peinture. C'est la même routine qui les produit et qui se charge de les propager. Si, à l'école, les toiles de grandes dimensions sont réputées indispensables pour prouver le *génie* d'un *grand* peintre, les sculpteurs ont aussi leur manie de figures colossales. Avant l'art c'est l'Institut qu'il faut contenter, telle est la règle; car nul ne serait admis dans l'illustre troupeau sans avoir fait une statue de six pieds, *minimum* fixé pour la taille héroïque. Nos places et nos

jardins en sont encombrés. Mais dans ce débordement de productions gigantesques, cherchez les figures où l'art se montre avec toute sa puissance, vous les trouverez rares et disséminées. C'est une observation que nous avons déjà faite à propos des peintures. Le reste peut s'estimer au poids et au mètre.

Nous sommes loin de proscrire les grandes statues, seulement nous les voudrions motivées par le sujet et plus encore par le talent de l'artiste. L'exposition nous en offre qui méritaient à peine les dimensions d'une *esquisse*. Le *Périclès* de M. Debay, le *Tyrtée* de M. Guillot, les *Villes* de M. Guillois et de M. Matte en sont des exemples : leur taille n'en fera jamais des chefs-d'œuvre, pas plus que la pensée et l'exécution.

Au contraire, Cellini, faiseur d'escarcelles et d'orfèvreries royales, se place à côté de Michel-Ange.

Barye avec un cavalier d'une coudée de hauteur produit plus d'effet que M. Dupaty avec son Louis XIII.

Et le Samson-*Briarée* de M. Gayrard n'est qu'un atome auprès des *deux figurines* en bronze que l'on rencontre au Louvre dans une des salles des *dessins des vieux maîtres*.

Le génie a le privilége d'être toujours au niveau du sujet, quelle que soit la taille qu'il prenne. Qu'on ne s'é-

tonne donc pas de nous avoir vus insister davantage sur une *statuette*, pleine d'esprit et de sentiment, que sur certaines colosses à vrai dire masses inertes de plâtre ou de marbre. La pensée avant tout, et point d'art sans pensée !

L'art en France se fait pour l'Académie, nous ne cesserons de le demander pour le public : c'est plus rationnel. Il faudra bien que, tôt ou tard, on en finisse avec les préjugés, les traditions niaises du *grand siècle*, ou le nôtre s'appellerait dérisoirement *positif*.

Déjà quelques sculpteurs, dont nous avons parlé ont montré la voie aux autres. Quelques-uns de ceux que nous allons rencontrer ont marché sur leurs traces. Nous ne manquerons pas de leur en tenir compte : c'est justice.

Ulysse déguisé en mendiant et reconnu par son chien, modèle en plâtre de M. Barre, est une statue de style intermédiaire que l'on ne peut ranger dans le classique ou dans le romantique. La tête ne manque pas d'une certaine expression, mais elle est loin de peindre le personnage que l'histoire nous représente le plus rusé des Grecs. Ulysse, mendiant ou roi, fut toujours Ulysse, et nous ne trouvons dans la statue de M. Barre qu'un pâtre que son chien caresse sans que le maître travesti en soit inquiet pour son *incognito*. La pose du chien indique plutôt la cagnardise que l'empressement. Néanmoins, dans cette figure il faut reconnaître quelques détails bien exécutés : le jet en est franc et les bras pleins de naturel.

Barye dont la réputation a reçu cette année une sanction si unanime des artistes et du public, outre ses animaux, a exposé deux pièces de sculpture formant groupe, où son talent se montre aussi complet dans l'exécution d'une figure, qu'il a été rare dans la composition de son *cerf*, de son *lion*, de ses *ours* et de son *éléphant*. Pensée large et sentiment exquis des formes, telles sont les qualités que ce sculpteur possède et qui donnent à ses ouvrages un cachet unique de vérité. Le *Charles VI dans la forêt du Mans* semble fait pour répondre à ceux qui remplissent la tâche partiale d'exalter sa science appliquée aux animaux et de douter de son talent à traiter le *genre historique*, comme ils l'appellent. L'homme et le cheval sont d'une perfection et d'une pose qui n'indiquent pas la copie froide d'un modèle, mais la sagacité d'un profond observateur. C'est toujours la nature qu'on aperçoit, simple et riche d'expression. A peine si, dans ce groupe, on songe à relever le défaut de l'*homme renversé* qui peut-être n'est pas d'une échelle proportionnée au *Charles VI*, parce que, vu à part, ce personnage accessoire est aussi parfait que le reste.

Le *cavalier du seizième siècle*, n° 3237, est du même artiste; on ne doit pas craindre d'ajouter qu'il est de la même force, et digne d'obtenir le même succès.

Barye vient, dit-on, de recevoir des témoignages de l'intérêt que son talent était en droit d'attendre de-

puis long-temps; on parle d'un *lion* commandé en marbre et de ses autres sculptures achetées. Son habileté à faire des figures et des animaux trouverait dans une *statue équestre* de quoi s'utiliser convenablement. Avis à ceux qui ont jeté sur nos places des *Louis XIII*, des *Louis XIV*, et qui auraient le bon esprit de vouloir les faire oublier.

Le *groupe de Chilpéric et Frédégonde*, par M. Bougron, nous reporte à une époque de nos annales où les passions les plus ignobles étaient sur le trône dans la personne d'un prince lâche et d'une reine couverte d'adultères et d'assassinats. On devine par ces mœurs quelle sorte d'expression l'art doit écrire sur les physionomies, en supposant un artiste poète et capable d'idéaliser son sujet ; M. Bougron n'a pas compris cette tâche poétique ; M. Bougron est le sculpteur le plus innocentin qui existe : Chilpéric et Frédégonde ont la mine la plus bonasse qu'on puisse se figurer ; c'est presque le couple-modèle ; on prendrait le mari pour un *sigisbé*... Pauvre mari, qui doit être poignardé au retour de la chasse!... A peser la nécessité du crime par le sentiment que le Chilpéric de M. Bougron fait naître, jamais crime ne fut plus inutile : Landry pouvait fort bien vivre avec un époux aussi honnête, et Frédégonde rester fidèle à la fois à son mari et à son amant ; et de son côté, M. Bougron refaire exprès notre histoire, qui lui a légué deux personnages qu'il n'a pas su rendre.

Nous ne dirons rien sur la proportion de ces deux figures : elles ne valent pas la peine d'être analysées.

M. Bougron, dans sa *Baigneuse*, est de même force que dans *Chilpéric et Frédégonde*. Quand on fait de la sculpture aussi négative, on devrait faire autre chose que ce qui a besoin d'être de la bonne sculpture.

Cependant M. Bougron a eu sa part aux statues de l'*arc de triomphe de la barrière de l'Étoile*. Le livret ne dit pas si c'est le sculpteur plutôt que la statue qu'on paie. En revanche, il s'explique mieux sur d'autres artistes qu'on ne paie pas et qu'on devrait payer.

Tout à l'heure nous avons vu Ulysse déguisé en mendiant; ici nous le retrouvons dans l'île de Calypso, songeant à sa chère Ithaque.

> Ulysse passait les jours assis sur les rochers, au bord de la mer ; là, ses yeux errant sur les flots, l'âme en proie à la plus profonde douleur, il donnerait sa vie pour voir un seul instant la fumée qui s'élève de son île chérie.

Cette statue en marbre, par M. Bra, est destinée à la maison du roi.

L'auteur, dans ce sujet de commande, a essayé de rendre l'abattement moral qui domine une existence d'homme, à la fois pleine de désirs et fermée à l'espé-

rance du hasard qui peut les combler. La tête offre bien quelques traces de mélancolie, mais la *douleur profonde* ne l'a pas sillonnée. Sous ce rapport elle manque d'accent et de vérité. Les organisations les plus vigoureuses n'ont jamais résisté à cette lutte intérieure où la volonté succombe devant l'impossible. Elle est d'une action aussi dévorante que la maladie.

On doit regretter que M. Bra, avec sa réputation de penseur, ait craint d'aborder une sculpture, peut-être moins agréable au premier coup d'œil, mais qui va mieux à l'ame dont elle réveille les sympathies.

Ulysse, tel que la statue en question nous le représente, n'est pas l'Ulysse du programme.

Du reste, l'exécution rachète le tort de la pensée : la figure entière est belle d'ensemble et de détails.

Le *Benjamin Constant*, statue modèle en plâtre par le même artiste, est un ouvrage qui a excité plus d'une controverse.

Selon les uns, le sculpteur a judicieusement choisi l'époque de la vie de l'orateur où, fatigué des indécisions politiques du pouvoir, il semble renoncer à l'avenir que ses vœux ménageaient pour la fin de sa carrière. Benjamin Constant est à la tribune, faisant ses adieux à la France qu'il ne pourra plus servir...; son corps usé lui

laisse encore assez de force pour un dernier discours, etc.... Telle est en effet l'impression qu'on peut retirer de la statue de M. Bra.

Selon les autres, le sculpteur a eu tort de représenter un homme débile, maladif et peu fait pour la sculpture monumentale, qui, dans une célébrité dont elle fixe l'image, doit écrire toute la puissance de son talent, et l'époque la plus entière de sa vie.

A notre avis, ces derniers ont raison : un monument doit résumer un homme, et le faire connaître à la postérité avec toutes les qualités qui ont servi à le découvrir à ses contemporains.

La première opinion, qui semble avoir été celle de M. Bra, a bien son côté poétique, mais dans un sens qui est trop limité.

La *Vierge et le Christ*, autre statue dont nous avons déjà parlé, est celle qui nous a fait dire que M. Bra avait un art à lui, mystique et difficile à comprendre. Nous le répétons, il y a dans la tête de la vierge une expression dont nous avons vainement essayé de nous rendre compte. Il nous semble que le mysticisme ne doit pas être poussé jusqu'à l'énigme.

M. Chaponnière a voulu nous représenter une *Captive de Missolonghi au tombeau de Byron*. Si le choix du su-

jet était suffisant à former un bon ouvrage, certes il serait difficile d'avoir mieux choisi; mais au lieu d'une de ces héroïnes, dignes épouses des héros qui se sont ensevelis sous les décombres de leur patrie, l'auteur nous semble avoir plutôt caractérisé l'abattement d'une courtisane repentante ou abandonnée; peut-être aussi l'agonie d'une Madeleine que la rigueur des mortifications va conduire au sommeil de l'éternité.

Dans la tête de sa captive, M. Chaponnière n'a rien mis de l'exaltation des martyrs, rien qui annonce la foi à une régénération prochaine, et l'espérance du triomphe de la sainte cause à laquelle le poète consacra sa lyre, sa vie et sa fortune.

Pour être faible de pensée, cette sculpture indique dans son auteur un bon sentiment des formes et de grande charpente, que nous retrouvons dans la jolie petite statue de *M. Tiolier, graveur général des monnaies;* celle de *M. Pradier, sculpteur, membre de l'Institut,* nous paraît moins complète, quoique la pose de l'académicien soit d'une grande vérité, et pleine de détails bien sentis. Mais la partie principale, la tête, est d'une exécution confuse; l'homme qu'elle représente se reconnaît à autre chose qu'à l'expression de la physionomie, qui manque de cette suffisance et de ce contentement de sa personne qui distinguent M. Pradier.

Celle de *Mademoiselle Juliette* est quelque peu bour-

geoise, quoique d'une assez bonne ressemblance. La recherche dans le costume est on ne peut plus prétentieuse ; toute l'attention se porte sur les habits et non sur la tête, qui cesse d'être l'objet principal.

Le buste de *M. le duc de Nemours* est le morceau le plus faible des sculptures de M. Chaponnière. Pourquoi les brandebourgs et les autres accessoires du costume de colonel de chasseurs sont-ils si démesurément lourds?

Son cadre de *Médaillons* nous paraît peu remarquable. Cette sculpture d'amis sert plus à faire connaître au public les accointances que le talent de l'artiste.

Que dire du *Mazaniello* de M. Dantan, à Rome?... Répèterons-nous les critiques qu'on a faites de ce *lazzarone*, qui semble avoir plus de poumons que de cœur, sans conclure que le sculpteur est à l'art ce que son pêcheur est à l'histoire, celui-ci incapable de son rôle, celui-là mal organisé pour la sculpture énergique.

Bien des gens disent que M. Dantan, le Romain, aurait mieux fait de ne jamais aller à Rome. Nous sommes presque de leur avis.

M. Dantan, à Paris, a mis à l'exposition une *petite statue de M. le baron Schikler*, n° 2495, laquelle a déjà figuré à la galerie de la rue Vivienne : c'est un joli ouvrage, digne des fantaisies d'un homme riche qui aime

les arts. M. le baron est vêtu à la turque, coiffé du turban et armé de la chibouque ; depuis les bals historiques, ces travestissemens sont en vogue. Le goût et l'étude qui président à ces emprunts de costumes rendent sérieuse une chose d'apparence futile. L'artiste dans celui-ci a fait preuve d'une grande exactitude.

La *Statue de Madame la princesse de Bel-Gioïoso* est, comme la précédente, d'une bonne pose. On aimerait à rencontrer plus de finesse dans la tête : les yeux sont d'une exagération qu'on ne peut s'expliquer. Ce défaut rappelle vite que M. Dantan fait des caricatures, et on n'a pas oublié celle de *Duval-Lecamus*. La nature peut bien offrir quelques détails hors d'échelle, mais où serait l'art, si l'artiste ne sait pas les modifier pour l'ensemble ?

Le *Génie de la Marine*, par M. Debay, n'est pas une œuvre de génie ; il s'en faut. Elle peut se placer au nombre des statues neutres que Paris reçoit périodiquement de Rome, à l'aide des *poncis* académiques, comme elle recevait autrefois des *agnus*, des chapelets et des indulgences, quand cette marchandise était de mode.

Devant une statue aussi muette, destinée à devenir le symbole de l'art prestigieux qui relie la civilisation et l'industrie de tous les mondes, on se reporte, malgré soi, à notre illustre Puget, dont le talent naquit au milieu des constructions maritimes. Alors on cherche à de-

viner ce qu'eût produit son ciseau, s'il avait eu à faire la statue que M. Debay nous a donnée si pauvre de jet et de détails...... Alors aussi on maudit l'école qui sert de passe-port à tant de faibles ouvrages ; et on se demande, avec Beaumarchais :

 Qui diable est-ce donc qu'on trompe ici?

Assurément ce n'est pas le public...... Personne ne prendra une poupée de marbre, montée sur une conque, pour l'emblème de la marine...... Nous y voyons à peine un modèle de frontispice pour le poème du *Premier Navigateur*.

La Force, par M. Desprez, n° 2515, est le modèle en plâtre d'une statue qui se trouve à la *Chambre des Députés*, en compagnie de *la Liberté* et de *l'Ordre public*, ouvrages si *poétiques* de M. Pradier.

M. Desprez a traité avec goût et énergie cette figure allégorique, sans la surcharger d'emblèmes, souvent employés par les artistes médiocres pour dissimuler l'absence de qualités essentielles ; elle est bien posée, et d'un modelé convenable pour sa destination : on peut dire que c'est la meilleure statue de la Chambre.

Enfin nous voici arrivés au *groupe de Caïn et sa race*, par M. Etex !

Bien avant le Salon, on avait fait bruit de cette sculpture. Sans doute les amis n'étaient pas étrangers à ces avances de triomphe décerné en dehors de la sanction du public, qui, au lieu d'être camarade, se contente d'être juge. Que l'auteur se rassure, ce n'est point un reproche que nous lui faisons, seulement nous voulons lui insinuer, pour l'avenir, qu'un bon ouvrage se suffit sans autre appui que la pensée et l'exécution.

La Bible a fourni le programme de cette composition, que nous trouvons belle, malgré ses défauts.

« Et l'Eternel, dit à Caïn : — Où est Abel, ton frère ?
» et il répondit : — Je ne sais..... suis-je le gardien de
» mon frère, moi ?
» Et Dieu dit : — Qu'as-tu fait ? La voix du sang de
» ton frère crie de la terre à moi.
» Maintenant donc tu seras maudit..... »
(Genèse, chap. IV, vers. 9, 10, 11.)

Vu *d'ensemble*, le groupe est d'un grand caractère et bien disposé : la femme, l'enfant premier-né, se présentent comme il convient pour le balancement des masses, sans produire trop de froideur dans la symétrie. Il est fâcheux que le second enfant ait l'air de se perdre sous les jambes de son père, et de n'être là que pour servir de pendant à la massue qui a tué Abel ; mais tout cela n'est qu'accessoire, n'insistons pas.

La tête de Caïn est sans contredit le morceau le plus

remarquable de cette sculpture. Cependant *la Genèse*, en prêtant au meurtrier le langage hautain d'un révolté contre Dieu, pouvait donner à l'artiste le motif d'un visage moins abattu ; Caïn maudit n'a pas cessé d'être impie, fougueux et méchant. En effet, si rapproché de la création, on conçoit l'homme moins prompt à se dépouiller de son individualité de passions natives : Caïn regardant le ciel n'eût pas été moins poétique.

La femme est gracieuse et souple, mais trop petite pour son mari ; on pourrait ajouter qu'elle n'est pas *consolante*. L'auteur a eu tort de ne pas tirer parti de cette qualité distinctive de la femme, que le malheur semble rendre plus forte et toujours prodigue des épanchemens de sa sensibilité.

Les enfans participent de la disproportion de leur mère, ce qui est inadmissible, surtout pour les fils des seconds de la race humaine.

Tout le monde est d'accord sur la lourdeur des extrémités. On peut croire d'abord que M. Etex a voulu caractériser la différence des professions de *Caïn laboureur* et d'*Abel berger*, suivant le texte de la Bible..., mais est-ce une excuse à la lourdeur relative ?

Vu de dos, le Caïn est d'un aspect peu satisfaisant ; c'est la partie du groupe traitée le plus faiblement.

Malgré cela, on doit convenir qu'il y a de la verve, de la hardiesse, et un certain bonheur de lignes dans cette composition. Les défauts, tout visibles qu'ils sont, n'effacent pas les qualités qu'on y rencontre. La femme et les enfans sont d'une exécution qui donne des espérances, et la tête de Caïn est belle : au moins ce n'est pas de la sculpture de *poncis* et de procédés.

N'oublions pas que c'est un début, qui serait suffisant pour certains. Pour M. Etex, ce n'est qu'un motif à l'obligation de mieux faire.

Après les *oseurs*, viennent les timides, qui suivent les maîtres, faisant violence à leur naturel par les souvenirs de l'Académie; gens de peur et de précaution, que la faim jeterait dans l'ornière, si leur naïveté ne prenait le dessus : de ce nombre est M. Elshoëcht, qui nous a donné un beau buste de *Madame Léontine Fay-Volnis*, ouvrage dont nous avons fait l'éloge, parce que le sculpteur était resté lui-même.

Sa *Nausicaë*, qu'il a mise à l'exposition, est une statue de genre gracieux et innocent, où le *faire* habituel de l'artiste disparaît derrière on ne sait quelle incertitude d'exécution qui anéantit le fond d'une bonne pensée primitive. La fille d'Alcinoüs est un mélange de deux écoles, sans parti tranché de physionomie, où la *morbidesse* des

chairs se rencontre avec la sécheresse des lignes : on croirait que l'auteur a ses bons et ses mauvais jours, de verve franche et de lubies classiques, dont on devine l'ordre, écrit par places sur sa statue.

Nous engageons M. Elshoëcht à mieux se comprendre, pour moins s'effacer devant la nature. Tout autre guide lui sera funeste, s'il s'y abandonne. Son talent est naïf, qu'il reste ce qu'il est : n'a pas qui veut la naïveté.

Le *style* est un mot du jargon d'école qui a tué les crédules, désireux d'atteindre ce fantôme de convention. Là où est le *vrai* est le *style*, et jamais ailleurs. Il suffit de comparer les conseils des maîtres de l'Institut et leurs ouvrages, pour voir qu'ils trompent les autres comme ils sont trompés eux-mêmes : leurs idées factices témoignent du défaut de leur science et de leur conviction.

MM. FOYATIER, JACQUOT, GATTEAUX, GAYRARD, GREVENICH, MOLCHNEHT, RUDE.

A son apparition, le *Spartacus* plaça haut M. Foyatier dans l'opinion des artistes. Sous le rapport de la pensée et de l'exécution, le *Spartacus* méritait le succès qu'il obtint : si les allusions de partis s'y rattachèrent pour l'exalter encore, ce ne fut que plus tard, quand il était déjà classé par les connaisseurs. Cette reprise de triomphe lui était inutile. D'ailleurs M. Foyatier n'avait guère songé à en faire une œuvre de révolution ; nous nions même qu'elle ait suggéré la moindre intention à la nôtre : la liberté avait à sa disposition des leviers plus puissans qu'une statue, pour y voir autre chose que la preuve

d'un grand talent. Les souvenirs du *prince-gladiateur* servirent donc plus à l'art qu'à la politique.

M. Foyatier est loin de s'être maintenu au même niveau cette année. Son athlète *Astydamas sauvant Lucilia et son enfant*, bien qu'il soit une composition colossale, ne nous offre qu'un sujet insignifiant de pensée et d'exécution. L'ensemble du groupe est d'aspect équivoque, et la figure principale faible de points d'appui. Un bout de mur en *reticulatum*, d'où la flamme s'échappe, est-il suffisant pour indiquer la destruction d'*Herculanum*?... N'était-ce pas un épisode plus fait pour un tableau que pour une sculpture?... Nous ne nous y arrêterons pas davantage, si ce n'est pour engager son auteur au choix de meilleurs sujets, en lui souhaitant pour l'an prochain une exposition plus heureuse.

M. Ingres a mis les odalisques en vogue. Ses élèves, en bons disciples, ont répété celle du maître, de toutes les façons et dans toutes les poses : nous en avons parlé au commencement de notre livre. Avant eux, M. Jacquot s'était mis à la suite du peintre-académicien pour nous donner une femme nue en plâtre, qui reparaît cette année en marbre sous le nom ressuscité d'*Odalisque*.

En comparant de souvenir le marbre d'aujourd'hui au plâtre de l'exposition précédente, on remarque que l'artiste a sagement rectifié certaines exagérations de détails qui frappaient tout le monde. Les formes y ont ga-

gné en souplesse, mais pas encore assez pour que l'*Odalisque* soit réputée *callipyge*. La tête est demeurée sans caractère, et la coiffure lourde d'ajustemens; les tapis et les coussins manquent d'élasticité, et de cette recherche de goût inséparable des draperies orientales. Cette figure se fait remarquer surtout par le jet prétentieux de sa pose. Cela est-il bien conforme aux mœurs de sérail, où les femmes sont esclaves, et n'ont en coquetterie d'autres frais à faire que l'obéissance aux caprices d'un maître?... En somme, c'est de la sculpture classique qui pourrait fort bien se passer d'un nom turc.

Pour faire diversion *au nu quand même*, bien plus que par résipiscence, quelques artistes ne manquèrent pas de s'essayer aux habits à la française et aux pantalons; mais ce retour au naturel par le vêtement ne fut pas toujours couronné de succès. Nous avons eu des statues habillées qui n'étaient, comme les autres, que des mannequins sans vie, couverts d'étoffes sans souplesse. Il manquait aux novateurs cette conviction pleine et entière, qui isole l'artiste des préjugés.

La *statue en bronze du lieutenant de vaisseau Bisson*, en uniforme, est assez raide pour nous rappeler l'époque des *soldats français à l'arsenal d'Inspruck*. L'auteur tient encore à la *règle de la rotule* qui perce le pantalon : on dirait qu'il ne conçoit pas que la charpente puisse grandeter autrement.

Avec *Bisson* le spectateur assiste à la fin du *combat de Stampalie*, suivant le programme.

> « Plusieurs des nôtres avaient déjà succombé; en un instant, malgré tous nos efforts et ceux de notre brave capitaine, plus d'une centaine de Grecs furent sur notre pont se disposant à piller. Le capitaine, qui venait du gaillard d'avant, et qui était couvert de sang, me dit : « Ces brigands sont maîtres du » navire; la cale et le pont en sont remplis, c'est le moment de » terminer l'affaire.»
>
> » Tenant dans la main une mèche, il me donna l'ordre d'engager les Français encore en vie à se jeter à la mer; ensuite il ajouta : « Adieu, pilote, je vais tout finir. » Peu de secondes après, l'explosion eut lieu et je sautai en l'air. »
>
> Extrait du rapport de M. Trémentin, pilote-côtier, du 9 novembre 1827.)

Nous ne doutons pas que la ressemblance matérielle de l'intrépide marin ne soit exacte, même très-exacte, bourgeoisement parlant; mais pour un monument, l'art exige autre chose; et nous blâmerons donc la tête lourde et vide d'exaltation. L'auteur n'a pas compris cette avant-scène de mort, où, maître absolu de ses actions, Bisson ne balance pas entre sa vie qu'il peut sauver, et l'honneur qui lui en impose le sacrifice. La tête est moins d'un héros que d'un soldat.

C'est plus qu'une consigne militaire à exécuter, le dévouement spontané d'un homme qui va se faire sauter en l'air au lieu de se rendre, et qui ordonne à son pilote des mesures de salut dont il refuse de profiter.

L'artiste aurait dû moins tourmenter la pose, et plus soigner l'expression de la partie principale. La précipitation qu'on remarque dans le mouvement est un indice de crainte peu digne de Bisson et du sujet. Cette statue, destinée à la ville de Lorient, est de M. Gatteaux.

M. Gayrard est un sculpteur qui se présente avec une multitude d'ouvrages de toutes les dimensions, où l'artiste paraît plus occupé du métier que de la pensée.

Diane surprise au bain, modèle en plâtre, est une statue dont la pose semble un vrai quolibet contre le surnom de *pudique* acquis à la déesse, bien qu'elle soit presque copiée du bas-relief antique de *Diane à la fontaine de Gargaphie*. Mais, dans la sculpture antique, rien ne trahit ouvertement la pudicité de Diane, et cependant elle est plus complétement nue que celle de M. Gayrard, laquelle a un linge sur les épaules. On voit que M. Gayrard a fait de l'imitation sans comprendre.

La tête n'est ni sévère, ni gracieuse; cette statue est peu concluante pour le goût et le talent de l'auteur.

Madeleine, statue en marbre, est le meilleur de ses ouvrages; mais il faut oublier le nom de la pénitente; la croix seule indique un sujet chrétien.

Vue de dos, elle ne manque pas de grâce et de sou-

plesse : toutefois le bras gauche sur lequel elle s'appuie paraît court, même en le considérant remonté par la pose ; les pieds sont lourds et négligés de détails.

Quand on a retranché de cette figure tout ce qui est de réminiscence, il reste peu à imputer au talent de l'artiste. On ne pourrait trouver une tête plus vide de l'expression du sujet ; rien n'annonce les macérations et le repentir : la pécheresse du sculpteur tient encore au monde, que la Madeleine de la légende a dû quitter pour Jésus depuis long-temps.

Sa *statue de Lucrèce*, nue, étendue prétentieusement sur un lit pour se poignarder, est une de ces sculptures de convention auxquelles il faut une perfection rare pour être supportables, et celle-ci est loin d'être un chef-d'œuvre.

On a besoin d'aider à l'interprétation pour y voir une Lucrèce : bien des naïfs y verront autre chose.

Son *buste du Roi* manque de caractère et de goût. En général nous avons remarqué, dans les bustes de Louis-Philippe exposés au Louvre, un *laisser-aller* un peu trop sans façon. On dirait que les sculpteurs n'ont pas voulu dépasser les peintres, qui n'ont rien produit de saillant à ce sujet.

Quant à son *Ordre public, groupe allégorique*, selon

le livret, c'est une composition médiocre, où le faire du sculpteur indique assez qu'il n'y a pas mis grande importance.

Cependant lorsqu'on veut s'élever à certaine hauteur, l'allégorie n'est pas si indigne à traiter. Dans la sienne, M. Gayrard est resté au niveau de ce qu'on rencontre dans les boutiques d'ornemanistes, froid, insignifiant de détails et d'aspect. La sculpture, bonne pour le commerce, n'est pas toujours de l'art; on s'en aperçoit à celle-ci.

Un artiste moins fécond que M. Gayrard va nous prouver que les sujets allégoriques peuvent devenir des œuvres puissantes, quand elles sont conçues dans l'intention de montrer au public que l'art mérite de l'occuper. Cet artiste est M. Grevenich, dont le nom et les triomphes n'ont pas réveillé, que nous sachions, les échos classiques des Petits-Augustins. Sa *statue de la ville d'Angers*, est exposée sous le n° 2601.

L'usage de personnifier les villes est aussi vieux que la première cité. Cette fiction est une de celles qui survivront à toutes les mythologies du monde. L'art s'en est emparé pour l'exprimer de diverses manières en figures symboliques. Chez les anciens, elles remplissaient le rôle que le christianisme a assigné plus tard aux patrons et aux patronnes. Aujourd'hui rien n'est changé. Il ne ré-

pugne pas à un esprit fort du xix^e siècle de voir Paris métamorphosé en un bloc de pierre ou de marbre, qui a les formes d'une jeune femme à la taille fine, à la tête haute, portant une couronne, avec un vaisseau à ses pieds et des clefs à sa main. Le talent du sculpteur est à l'aise dans un ouvrage de cette espèce; il peut tout idéaliser.

Ce que nous disons de Paris, M. Grevenich l'a fait pour Angers. Il a personnifié cette ville d'une de nos plus anciennes provinces, réduite aujourd'hui à n'être qu'un chef-lieu de département, ou, si l'on veut, l'une des quatre-vingt-six capitales du royaume, dont le souverain est un préfet.

La *ville d'Angers*, modèle en plâtre, est une des statues remarquables de l'exposition. L'auteur a mis de côté toutes les traditions d'ajustemens antiques : cette figure est neuve de goût et d'exécution. Elle est représentée en bachelette sémillante et gracieuse, vêtue d'une sorte de dalmatique à corsage serré, qui accuse les contours de sa taille sans outrer les formes de sa poitrine : elle porte la coiffure du moyen âge, et l'expression de sa tête répond à cette mise caractéristique. Sa main gauche est appuyée sur un écusson dont la forme en pointe a quelque chose qui le fait ressembler à un fer de lance. Les armoiries d'Angers y sont gravées en creux, suivant les règles de l'art héraldique. Signes innocens d'une féo-

dalité passée, ils n'indiquent que des souvenirs sans influence sur le présent. Angers tient plus à la célébrité de ses vins et de ses ardoises qu'à la gloire chevaleresque de ses anciens preux.

Nous invitons les obstinés qui répètent que l'art n'a plus rien à inventer, à voir sans passion la *ville* personnifiée de M. Grevenich; ils jugeront que leur règle doit admettre des exceptions.

Le jet de cette figure est plein de bonheur et annonce un talent fin et original.

L'*Adonis* de M. Molchneht, modèle en plâtre, est une figure toute académique, faite pour recevoir l'inscription sur sa base, qui indiquera à ceux qui ne trouveront rien à lire dans l'expression de sa tête que la *présente* statue est l'image d'un jeune homme de l'antiquité, appelé *Adonis*, dont Vénus devint amoureuse. Malgré le secours de cette indication, nous doutons que cette statue fasse des amoureux de ses formes et de la sculpture de l'auteur. La tête est lourde et peu agréable à voir.

Cependant on y remarque l'habitude d'exécution, d'un artiste bien dressé au métier qu'on apprend à l'école.

Son *Ulysse*, modèle en plâtre, ne nous a pas semblé

dans une autre condition que son *Adonis*. On ne devine pas dans quelle intention l'auteur a donné à son héros une tête si peu en rapport avec le reste de la figure. Debout, son héros serait d'une taille gigantesque. La pose est assez indifférente, puisque le sujet ne se compose que de la désignation vague d'*Ulysse*. On le prendrait sans cela pour un baigneur qui, afin de se sécher, attend un rayon de soleil.

Nous ne saurions mieux terminer que par le joli *pêcheur napolitain* de M. Rude, statue que nous avions vue en plâtre à la dernière exposition, et à laquelle le marbre a ajouté un nouvel éclat. La tête est d'un bon caractère enfantin, et l'imitation du rire y est poussée jusqu'au naturel. La pose est simple et bien dans le sujet qui nous représente le jeune Napolitain assis sur le sable, jouant avec une tortue. Les pieds paraissent un peu lourds; mais quand on se rappelle la vie des pêcheurs, on est tout disposé à oublier un défaut apparent qui devient un rapprochement exact vers ce que donne la nature.

M. Rude ne se pique pas de fécondité; il sent qu'il vaut mieux se distinguer par des qualités plus positives que celles des faiseurs *prestes* qui cherchent ainsi à excuser la faiblesse de leurs ouvrages. La statue de M. Rude annonce un artiste consciencieux, observateur et homme d'un véritable talent. Il est du petit nombre de ceux qui ont donné démenti formel aux règles académiques pres-

crivant le grec et le romain comme remède au *mauvais goût* qui triomphe.

On sait ce qu'il faut entendre par le *grec* et le *romain* de l'académie; c'est le *Cadmus*, l'*Hercule-Roussel*, le *Soldat laboureur*, et bien d'autres que nous rencontrons aux Tuileries, aussi forts de sculpture que le *mi-empereur Louis XIII* sur la Place-Royale.

On sait pareillement ce qu'il faut entendre par le *mauvais goût qui triomphe;* c'est le métier mis après la pensée, le génie avant la routine; ce sont les œuvres de Barye et de Moine, de Préault, de Daumas, et de tous les artistes qui font mépris du brevet que le servilisme obtient à l'école.

L'art s'en va, disent les fidèles, — parce que le prestige tombe et que les célébrités caduques s'évanouissent; l'*art s'en va*, disent les professeurs, — parce que la génération qui s'avance cherche dans l'étude de la nature le secret des passions humaines, pour les dérouler en drame sur la toile ou sur le marbre, et faire ainsi de l'art un moyen civilisateur.

L'art s'en va, disaient aussi les Vanloo, les Boucher, les Natoire, quand les hommes de progrès, sondant l'immensité de l'avenir, poussaient l'impertinence jus-

qu'à siffler leur art ridicule, leur art sans portée et sans but social. Eux aussi comme nos *enseigneurs* avaient l'engoucment des niais pour les défendre, et leurs adeptes pour les suivre et les répéter. Qui connaît aujourd'hui les noms de tous ces manœuvres? Quel budget voudrait payer leurs ouvrages?

Les douze Statues

DE

L'ARC-DE-TRIOMPHE DE L'ÉTOILE,

ET

LES TROIS STATUES

DU FRONTON DE L'ÉGLISE DE LA MADELEINE.

Bas-Reliefs de MM. Caudron, Feuchères et Guersant.

Nous n'avons pas la prétention d'imposer nos idées à personne; mais si, en étant l'expression de notre sens intime, elles sont logiques, on nous accordera de les formuler.

Quand nous avons parlé de sculpture *monumentale*, nous étions sûrs de rattacher à ce mot une valeur tout

opposée à celle qu'on lui donne ordinairement : nous avons, à ce propos, entendu des gens d'esprit se fourvoyer d'une manière étrange, appelant monumentales des œuvres qui ne le sont pas du tout, et blâmant d'autres qui méritent ce nom. A chacun son opinion, libre et entière, comme nous voulons la nôtre; on verra que nos doctrines ont de quoi s'appuyer.

Il y a peu d'hommes, même parmi ceux en dehors de l'art, qui n'aient admiré dans le palais du Louvre deux ouvrages les plus famés de la sculpture française, les Cariatides de Pierre Sarrazin et celles de Jean Goujon ; les unes placées *sous l'œil du spectateur* au rez-de-chaussée, les autres *à soixante-dix pieds* de hauteur au moins dans le *Pavillon de l'Horloge* ; celles-ci, d'effet tranquille, douces et suaves, de relief senti par des plans fins de rencontre; celles-là d'expression vigoureuse, à renfoncemens et à saillies heurtés de lumière et d'ombre : ceux à qui il sera arrivé de comparer ces chefs-d'œuvre, par leur aspect et leur distance, jugeront sans doute que ce n'est pas un caprice qui les a fait accentuer de manière si différente; ils en concluront comme nous que la sculpture doit varier ses moyens et ses effets pour la place. L'académie seule a pu l'enseigner autrement; elle seule, appliquant ses principes absurdes, a pu couvrir nos monumens de ses décorations *monotones*, sans tenir compte des *points de vue* ni des *hauteurs*. Ce n'est pas cette sculpture que nous appellerons *monumentale*, parce

qu'en lui prêtant ce nom, il faudrait oublier les œuvres les plus savantes des anciens maîtres qui tous ont procédé autrement; quand même nous n'aurions pas en notre faveur ce fait si connu des concours de l'antiquité, où le premier sculpteur de la Grèce, exposé aux reproches de ses antagonistes pour n'avoir pas, à leur exemple, poli, lissé, ratissé sa statue, leur répondait : *Laissez-la mettre à sa place.* Ces mots renferment le programme de toute sculpture qui voudra jouer son rôle dans un édifice ; c'est encore la condamnation de tous les enseignemens de l'Académie. Le *Musée des antiques* possède un Métope du Parthénon, qui n'est pas moins concluant pour nos doctrines.

Statues ou *bas-reliefs*, peu d'ouvrages de l'exposition ont été pensés et exécutés dans un but monumental; on ne pourrait citer que ceux de MM. Barye, Préault, Caudron et quelques autres qui remplissent cette condition importante.

Dans les douze statues de l'*Arc de l'Étoile*, l'absence de ces qualités est complète; elles sont accentuées comme si elles devaient être vues à quelques pieds de hauteur. Les *académistes* en feront l'éloge ; nous, nous les attendons *à la place.*

Ce préambule nous a paru nécessaire avant de les analyser.

La *ville de Montpellier*, par M. Bougron, est pauvre d'ajustemens. La tête, vue de profil, est désagréable; la figure entière manque de galbe, et le jet en est faible; la statue ne porte pas ses draperies, mais ce sont les draperies qui la portent : ce défaut est commun à presque toutes les autres. Cette sculpture ne fait que nous confirmer dans l'opinion que nous avons déjà émise sur cet artiste.

La *ville d'Avignon*, par M. Desbœufs, n'est pas une statue meilleure que la *ville de Nantes*, par le même. Sans consulter le livret, leur parentage se devine. L'auteur n'a pas mis plus à l'une qu'à l'autre, c'est-à-dire que toutes les deux sont des figures de *poncis* et de pacotille. Nous supposons que la couronne papale, placée à côté de la première, sert à rappeler la *capitale du ci-devant comtat*. Sans chercher à qui importent aujourd'hui les souvenirs des papes, il nous semble que ceux de *Pétrarque* et de *Laure* eussent été plus poétiques.

La *ville de Nantes* est recouverte d'un vêtement de mauvais goût; la pose en est prétentieuse et flasque.

Dans ces deux statues, l'expression des têtes est insignifiante, et l'allégorie mal comprise d'un bout à l'autre. Tout cela est bien loin d'être de la sculpture monumentale.

La *ville de Mâcon*, par M. Fessard, est la digne sui-

vante de celles de M. Desbœufs. L'auteur a voulu faire quelques efforts pour caractériser par des *attributs* la *Ville* chef-lieu du département de *Saône-et-Loire*. Il lui a mis une couronne de vigne sur la tête, un caducée à la main gauche et une coupe à la main droite. Malgré ces insignes de *Bacchante* et de *Mercure*, Mâcon ne nous offre qu'une tête niaise et froide, qui ne respire ni l'ivresse ni l'industrie : les draperies sont ajustées sans goût, et reposent comme un paquet sur sa poitrine.

Le travail du sculpteur ne s'élève pas au-dessus de sa pensée ; la *ville de Mâcon* est en somme une statue médiocre.

M. Gérard, qui n'est pas M. le comte Gérard peintre, est un artiste qu'on pourrait nommer le *Chapelain* de la sculpture, c'est-à-dire *le mieux renté* en travaux que nous connaissions. Outre la *ville de Tours* et de *Limoges* pour *l'arc de l'Étoile*, il a eu aussi trois statues pour le fronton de la *Madeleine*. En vérité, quand on le voit accablé de tant de travaux à la fois, quand on voit son exactitude à remplir ses commandes, on peut croire que cet artiste a plus que ses deux bras pour les exécuter.

La *ville de Tours, capitale de la Touraine*, comme dit si doctement la notice, *la ville de Tours*, modèle en plâtre, n'est pas une plus mauvaise statue que celles que nous avons vues plus haut, mais elle n'est pas meilleure.

La *ville de Limoges*, capitale du Limousin, est égale à celle de Tours, pour la pensée et l'exécution.

M. Guersant nous a donné la *ville de Chartres*, figure sans goût malgré sa prétention à la sculpture large; avec cent fois moins, on pouvait obtenir du galbe, de l'ajustement et de l'effet. Tout cela manque dans cette statue, qui annonce un ouvrage *lâché*, produit par un homme qui pouvait mieux faire.

La *ville de Nevers*, par M. Guillois, est un ouvrage qu'on a reçu à l'exposition, en ne considérant sans doute que sa destination à un monument public; car, à le juger par son mérite d'art, elle ne valait pas la peine de coûter des frais de déplacement à son auteur, et de fournir au jury l'occasion de montrer sa partialité. On peut dire hardiment qu'il n'y a que des juges ineptes qui aient pu la trouver digne de se montrer au Louvre.

Ce que nous disons sur la *ville de Nevers* s'applique exactement à la *ville de Bourges*, par M. Matte.

Ces deux statues sont aussi mauvaises que si les auteurs avaient été chargés de faire du mauvais. Il n'y a pas l'ombre du sens commun dans l'une ou dans l'autre. Ajustemens, proportions, travail, en un mot tout ce qui les compose est du dernier ridicule.

La *ville d'Aix*, par M. Molchneht, est la seule de

toutes les statues de l'*arc de l'Étoile* où l'auteur nous ait paru préoccupé de la pensée d'un œuvre d'art. Elle est évidemment supérieure à toutes les autres ; encore cette supériorité n'est-elle qu'un mieux assez mince.

Considérée seule et à part, elle a plus d'un défaut qu'on pourrait relever. La tête est peu gracieuse de profil, et les draperies manquent de simplicité.

Cette analyse comparative nous amène à demander pourquoi la *ville d'Angers*, par M. Grevenich, n'est pas une des statues qui monteront sur les piédestaux de l'*arc de l'Étoile*, ou, si elle a une destination, pourquoi l'artiste qui l'a faite n'a pas été chargé de prendre part aux autres décorations. M. Grevenich ne serait donc pas orthodoxe !

On entrevoit par la répartition des statues de l'*arc de l'Étoile* comment les travaux s'adjugent ; il faut croire que le talent n'est pas la condition essentielle pour les obtenir, ou que, s'il en est une, elle n'est que très-accessoire.

Nous ne chercherons pas à soulever le voile de ces conditions mystérieuses, de peur de perdre les illusions consolantes qui font croire à la justice, même quand la justice se cache, et craint d'invoquer le *concours*.

Il nous reste à parler des bas-reliefs de MM. Caudron, Feuchères et Guersant : autant les deux premiers montrent de l'individualité, autant l'autre est froid et esclave

de ses vieux souvenirs. Ceux de M. Cartellier ne lui ont pas été propices, mais ne remuons pas la cendre des morts.

M. Caudron a exposé son bas-relief de *Childebert assistant à des jeux dans les arènes de la ville d'Arles*, destiné au piédestal de l'obélisque de cette ancienne cité des Gaules.

L'action qu'il représente se compose de deux parties séparées dans la hauteur, celle des condamnés qui combattent des bêtes féroces et celle des assistans. On y trouve du mouvement, de la verve et une bonne entente de la sculpture monumentale. Les lions sont d'un beau caractère, et les figures disposées dans un bel ensemble. Cette scène historique est rendue sur le plâtre avec autant de bonheur qu'un pinceau habile aurait pu le faire sur une toile. Le bronze achèvera d'y jeter de la couleur. L'artiste a senti les oppositions de lumière et d'ombre de manière à nous rappeler quelque chose de l'énergie du bas-relief de la *peste de Milan*. Nous ne doutons pas que, mis *à sa place*, celui-ci ne produise le plus grand effet. Il est digne d'orner un monument qui est le seul dans son genre que la France possède. Le début de M. Caudron est celui d'un homme de talent.

M. Feuchères se montre dans ses bas-reliefs ce que nous l'avons trouvé dans ses *génies* et ses *médaillons*, plein de goût et de finesse, comprenant bien la sculpture de la renaissance, selon les maîtres de l'école florentine.

Le *Jeune homme suppliant des moines de le recevoir dans leur ordre*, bas-relief complet de pensée et d'exécution, n'est pas une macédoine de souvenirs plus ou moins bien arrangés, mais un bon ouvrage où l'auteur a fait preuve d'individualité.

La *Résurrection du Lazare* est une esquisse remarquable de sentiment et de jet.

M. Feuchères nous semble un artiste qui fait de l'art sans préjugés et à qui on peut donner le conseil de s'essayer à la sculpture de petites dimensions, celle d'ornemens pour la parure et les meubles, que les *enseigneurs du haut style* tiennent pour indigne malgré les exemples de Cellini et du Ricamatore. Il y aurait quelque honneur à relever une branche de l'art qui a exercé des hommes de génie et compté des chefs-d'œuvre.

La *Statue colossale équestre de Louis-Philippe*, bas-relief en plâtre, est sans contredit le plus mauvais ouvrage de M. Guersant. Comme *portrait*, nous le trouvons au-dessous de tous les bustes du Roi qui sont au Louvre; comme *bas-relief*, il nous paraît sans caractère, mou et plat comme un carton. Le cheval manque de développement et de formes, et les accessoires sont exécutés sans goût.

Nous ne souhaitons pas à M. Guersant que son bas-

relief soit jamais coulé en bronze, il arriverait inévitablement à ressembler à *du pain d'épice*, ainsi que l'a dit un journal. Il annonce d'ailleurs une intention de flatterie si basse, qu'on peut souhaiter aussi bien que le pouvoir en refuse l'offrande. C'est une leçon de dignité qu'il doit à ceux qui viennent lui jeter l'encensoir au visage.

L'arabesque, étude de figures et d'ornemens, par le même, est un autre bas-relief dont on ne comprend guère le *motif*, et dont le style est plus voisin du *Louis XV* que du *bas-empire*. L'auteur a voulu faire du *florentin*, sans doute; mais où est le goût et la pureté des détails qui distinguent la sculpture de la *renaissance?* Celle de M. Guersant est lourde et *pâteuse*, sans parti tranché d'oppositions entre les *figures* et les *ornemens*: il en résulte une monotonie d'aspect qui fatigue. C'est un ouvrage fait sans importance et sans conviction, où l'on reconnaît l'influence du préjugé classique, qui estime moins l'*ornement* que la *figure*.

PAYSAGES, NATURES MORTES,
PLAFONDS.

Paysages, Intérieurs, Marines.

MM. J. DUPRÉ, FLERS, DAUZATS, DARCHE, RENOUX, JADIN, ROQUEPLAN, GIROUX, JUSTIN OUVRIÉ, JOLIVARD, DELABERGE, DECAMPS, CABAT, ROUSSEAU, ETC.

Mesdames JOLY, EMPIS, DE VINS-PEYS.

Mesdemoiselles CAILLET, LECOMTE.

L'examen détaillé que nous allons faire des ouvrages de quelques artistes qui ont porté le paysage à un point de réalisation auquel il n'était pas encore parvenu dans notre pays, nous force à passer rapidement sur ceux d'une foule de gens dont la peinture, bien qu'elle ne soit pas irréprochable, ne laisse pas d'avoir des qualités estimables.

Ainsi nous aurions voulu parler des tableaux de

MM. Leprince, Joly, Cornille, Corot, Deligny, Brascassat; de ceux de MM. Laurent, Dubois, A. Dupuy, Durand, dont le caprice ou le mauvais vouloir des académiciens a banni de l'exposition les meilleurs ouvrages.

Nous aurions voulu pouvoir dire à M. Flers pourquoi ses tableaux, qui ont tous l'air d'aquarelles déteintes ou passées au soleil, nous ont paru généralement faibles, quoique adroitement peints.

A M. Dupré, pourquoi nous trouvons son paysage vigoureux, mais qu'il manque de finesse et de transparence.

A M. Isabey, que ce n'est pas assez pour se faire une réputation durable de prendre un coin d'une marine de Turner, pour le peindre ensuite avec une couleur lourde et pâteuse. Chez lui les terrains, les eaux, les maisons, les navires, leurs voiles, et ceux qui les montent, semblent fabriqués avec la même étoffe, tout a l'air composé d'une substance flasque et mollasse, sans solidité comme sans consistance; ses maisons dansent comme ses navires au souffle de la tempête.

Il n'y a pas moyen d'adresser une observation personnelle à M. Lepoitevin, tant il s'est fait l'imitateur de M. Isabey, tant il exagère les défauts de cet artiste.

M. Jadin se laisse aller à une rudesse de peinture tel-

lement négligée, qu'elle ne nous semble pas compatible avec des tableaux d'aussi petite dimension. Sa *Route sablonneuse* ressemble autant à une mosaïque qu'à une peinture à l'huile, tant les touches carrées des premiers plans sont rudes et heurtées. Son *Avenue de la forêt de Rambouillet* figure plutôt des rochers peints en vert que le feuillage menu et léger des arbres, qui ne présentent jamais une masse aussi compacte; malgré cela, ils se distinguent par une grande facilité de brosse et une certaine largeur de peinture.

La manière de M. Huet a beaucoup d'analogie avec celle de M. Champmartin. Chez l'un et l'autre, on retrouve la même méthode de teintes plates, grises, blanches ou noires, passées les unes dans les autres, d'après un système d'harmonie qui n'a rien de commun avec l'étude de la nature. Le paysage de M. Huet est encore moins dessiné que les figures de M. Champmartin. On a prétendu, quelque part, que la peinture de ces messieurs devait faire école, et s'enseigner bientôt aux Petits-Augustins. Ah! de grâce, rendez-nous les Grecs et les Romains, plutôt que de nous imposer cette peinture lâchée et sans puissance. Mais il n'y a pas grand danger: jusqu'ici l'école de M. Champmartin se compose de M. Champmartin, professeur, et de M. Huet, élève pour le portrait; et celle de celui-ci de M. Huet, professeur, et de M. Champmartin, élève pour le paysage. Que Dieu et M. Delaroche leur soient en aide; et que ce dernier, qu'ils ont jeté sur

l'Institut en manière de grapin d'abordage, n'oublie pas ce qu'il doit à eux et à leurs amis, et n'aille pas couper le câble maintenant que le voilà monté.

Le paysage de M. Roqueplan est d'ordinaire heureusement réussi et facilement peint comme ses autres peintures, bien qu'il soit souvent lourd, et parfois d'une couleur qui manque de vérité. Les peintures de cet artiste sont plus souvent des pochades faciles que des tableaux terminés.

M. Giroux ne comprend pas l'effet de la lumière dans la campagne; il ne sait pas éclairer d'une manière vraie et naturelle les divers plans de ses tableaux. Sa *Vue prise aux grottes de la Cervara, catacombes de Rome sur l'ancienne route de Tivoli*, ressemble à une décoration dont les toiles, alternativement sombres et éclairées, s'enlèveraient l'une sur l'autre au moyen des quinquets du machiniste.

Le paysage de M. Renoux est étudié avec plus de conscience, et rendu d'une façon moins prétentieuse; nous lui reprocherons seulement quelque mollesse de touche et une grande timidité d'effet.

Celui de M. Mercey est largement dessiné; cet artiste entend l'effet de son tableau. Sa peinture est facile en même temps que serrée; mais sa couleur bleue et froide

ne ressemble pas à la nature. Ces qualités et ces défauts se retrouvent surtout dans la *Vue du château et du pont de Landek dans le Tyrol (Ober-Intal)*, qu'il a exposée cette année, et que nous préférons à ses autres peintures. Celles de M. Garneray sont médiocres. M. Aligny est au-dessous de ce qu'il a été; sa peinture n'est plus maintenant que la charge de son ancienne manière, qui pourtant était déjà passablement outrée. M. Gudin s'est abstenu; nous l'en félicitons : il y a de la générosité à ne pas vouloir imposer au public des ouvrages médiocres, sous le sceau d'une grande réputation qui s'en va.

Nous aurions encore bien d'autres artistes à citer, inférieurs à leur réputation actuelle, inférieurs surtout à ce qu'ils ont été; mais nous aimons mieux annoncer des succès que d'enregistrer des chutes.

Les dames, cette année, ont pris dans les arts un rang que nous n'étions pas accoutumés à leur voir occuper. Les études sérieuses n'ont plus rien qui les épouvante; elles les ont abordées franchement, et ont réussi de manière à laisser nombre d'hommes derrière elles. En effet, sans revenir sur la peinture de madame Dehirain, sans parler de celles de mademoiselle Journet, dont nous aurons bientôt occasion de rendre compte, dans la seule spécialité du paysage, nous aurons à citer mesdames de Chancourtois, Joly, Lecomte, de Vins-Peys, et surtout mademoiselle Caillet et madame Empis.

Mademoiselle Caillet rend le paysage d'une touche large et hardie, et d'une vigueur d'effet remarquable chez une aussi jeune personne. Sa *Vue prise en Normandie* est très-remarquable sous ce rapport; et ses autres peintures, quoique d'une manière différente, ne manquent pas de ce sentiment de la nature qu'on retrouve toujours chez ceux qui la comprennent. Cette artiste a peut-être quelque chose d'un peu lourd dans sa manière, dont la touche manque quelquefois de finesse; mais la délicatesse de pointe de ses eaux-fortes, et notamment de celle que nous publions, nous garantit que ce défaut ne se retrouvera pas dans les ouvrages qu'elle pourra faire à l'avenir.

La peinture de madame Empis n'est pas très-savante; mais en revanche elle est fine et gracieuse. Nous lui reprocherons seulement de rappeler un peu la manière de M. Watelet, dont le paysage n'est guère plus vrai que celui de M. Lépaulle : madame Empis comprend trop bien son art, pour avoir besoin de recourir à des inspirations étrangères.

La réputation de M. Watelet a été complétement effacée par les succès de M. Jolivard, qui à son tour diminue en présence d'artistes qui se livrent à une étude plus radicale de la nature. M. Jolivard nous semble s'être trop préoccupé d'abord de l'imitation des grands paysagistes flamands, et surtout de Ruissaël, il les abandonne

maintenant et cherche à mettre plus d'éclat et de brillant dans sa peinture; pour cela, il exagère ses lumières d'une façon qui nous semble outrée, et qui ôte toute espèce d'harmonie à ses tableaux. Sa peinture, jadis fine et détaillée, est devenue sèche et découpée, excepté dans son *soleil couché*, dont la touche est molle et l'effet timide.

Les paysages de M. Justin Ouvrié se distinguent par une étude naïve de la nature, toujours sans prétention, sans exagération, mais quelquefois d'une timidité qui lui ôte quelque chose de sa vérité. Ses intérieurs ne manquent pas de finesse; mais ils ne sont pas aussi largement peints que ceux de M. Dauzats, qui d'un autre côté sont un peu lourds, quoique d'un effet et d'une touche fortement accentués. La *Vue de l'abbaye de Saint-Denis*, de M. Darche, ne vaut pas ses peintures du dernier salon: la couleur en est fausse; cependant il fallait déjà un homme de talent et d'audace pour se tromper ainsi.

M. Delaberge, que le caractère d'individualité qu'il a su donner à sa peinture avait fait remarquer au dernier salon, entre tous les autres peintres de paysage, s'est montré cette année encore plus libre dans sa manière, et plus indépendant de toute influence étrangère. Sa *Vue de Basse-Normandie* est d'un fini tellement minutieux, qu'on l'accuserait de n'être qu'une œuvre de patience, sans le rare talent qui s'y trouve déployé. Cependant

cette recherche, poussée jusque dans les moindres détails, nuit quelquefois à l'aspect général de la peinture : ses lointains, par exemple, sont mesquins à force d'être cherchés; ses arbres aussi, dont le feuillage ne se masse pas assez, surtout quand il arrive sur le ciel; les feuilles elles-mêmes sont grêles, et semblent trop petites pour la proportion du tableau.

Cette petitesse de détails, qui se fait sentir partout dans les ouvrages de M. Delaberge, vient sans doute de ce qu'il songe plus à exprimer par leurs détails toutes les choses qu'il veut rendre, qu'à les subordonner aux objets qui les environnent. Malgré cela, nous ne voudrions pas qu'il sacrifiât rien de son talent pour en faire un juste milieu avec celui de tel ou tel artiste; mais bien qu'il tirât le plus grand parti possible de son individualité. Par une route essentiellement différente, M. Decamps est arrivé à une peinture plus vigoureuse et plus puissante; chez lui, les détails sont toujours subordonnés aux masses. Il cherche d'abord le grand aspect de la nature, et puis le fini vient après, plus ou moins cherché, suivant le caprice actuel ou la volonté première de l'artiste. Son *Paysage turc* et sa *Chasse au héron* sont deux tableaux très-rendus, quoiqu'ils n'aient rien perdu de la largeur de peinture habituelle à l'auteur. Les caractères différens de ces deux sujets sont admirablement rendus dans l'un et l'autre ouvrage. Tous les deux expriment bien également une belle journée d'été, avec cette diffé-

rence cependant que dans l'un, c'est le soleil rouge et chaud des côtes d'Afrique ; tandis que dans l'autre, si l'on reconnaît encore le soleil, ce n'est plus que le soleil tiède et pâle des régions septentrionales.

Le travail matériel de la peinture de M. Decamps est admirablement approprié aux objets qu'il veut rendre : ses figures sont faites d'une touche intelligente, qui déguise habilement les incorrections de dessin qui pourraient s'y trouver. Sous le rapport de l'effet de l'entente générale de la lumière, ses tableaux sont toujours irréprochables.

Plus large que celle de M. Delaberge, plus naïve que celle de M. Decamps, la peinture de M. Cabat laisse peut-être moins à désirer si l'on vient à la comparer à la nature. Sans prétention comme sans *école*, cet artiste a exprimé la nature comme ses études la lui ont fait comprendre ; et il s'est trouvé qu'il avait dépassé les paysagistes qui vont prendre leurs inspirations à l'Institut, comme ceux qui voudraient donner pour du génie et de la science ce qui n'est que bizarrerie et caprice.

C'est dans une exposition particulière, il n'y a pas encore deux ans, que nous avons vu débuter M. Cabat avec son *Moulin de Dompierre* ; et dès lors la puissance de sa peinture fut jugée, et l'on put prévoir qu'il irait loin avant que de s'arrêter. Ses ouvrages de cette année sont

venus confirmer cette prévision. Son *Cabaret à Montsouris* et sa *Vue des bords de la Bouzanne* sont des ouvrages compris et rendus avec une sagesse et un talent qui lui assignent un haut rang dans les arts, même quand on le comparerait aux plus habiles paysagistes flamands ou hollandais. Son intérieur de forêt ne nous a pas semblé aussi complet; les arbres forment peut-être une masse un peu sombre; ils se découpent aussi trop cruement sur le ciel. Le plus grand reproche qu'on puisse faire à la peinture de M. Cabat, c'est de manquer de la chaleur et de l'entraînement qui distinguent M. Rousseau; encore ne donnons-nous ceci que comme une simple observation.

M. Rousseau a rendu l'air et le soleil avec une vérité d'aspect et une chaleur remarquables. La pelouse verte, les rochers gris et nus, les arbres, les lointains, et ce village caché dans le fond de la vallée, le ciel surtout avec ses nuages légers qui se dessinent à peine dans une atmosphère inondée de lumière, tout cela est vivant et animé, comme vous l'avez pu voir à la campagne par un beau jour d'été. Tout ce tableau est fait d'une brosse large et facile; seulement on ne comprend pas bien pourquoi l'artiste a préféré ce travail d'empâtemens saillans qui rappellent la lumière plus qu'il ne faudrait sur le rideau d'arbres qui traverse son paysage; ses broussailles de premier plan nous semblent trop échevelées.

On voudrait voir aussi les figures mieux faites dans un ouvrage aussi complet sous tous les rapports.

Peinture de nature morte.

MM^{lles} ÉLISE JOURNET, COIGNET; M^{me} DALTON; M. J. DUPRÉ.

Nous l'avons déjà dit ailleurs que dans ce livre, les premiers artistes qui sont parvenus à rendre la nature dans toute sa vérité s'étaient initiés par des études de *nature morte* à l'intelligence de l'effet et de la couleur, et presque tous ceux qui, par la suite, sont arrivés à une égale puissance, avaient suivi la même route pour parvenir à des résultats analogues.

C'est en peignant des étoffes, des fruits, des vases,

des armures, etc., que le Giorgione parvint à comprendre la valeur relative des objets suivant la place qu'ils occupent, et à les accentuer plus ou moins suivant les lumières dont ils étaient éclairés. Le Titien, initié par lui aux découvertes qu'il venait de faire, devint par la même voie le peintre que chacun sait.

Plus tard, c'est encore par des études de fruits, de fleurs, de gibiers et d'animaux, que le Caravagio acquit ce talent vigoureux et saisissant qui fit une si prodigieuse révolution parmi les pâles élèves de l'école éclectique des Carraches, et bouleversa tous les systèmes de peinture à la mode pour mettre à la place l'étude vraie et consciencieuse de la nature. Le Caravage aimait son art pour lui-même, parce qu'il l'avait compris dans ses plus riches développemens comme dans ses nuances les plus délicates; il savait rendre chaque chose dans son caractère spécial, depuis l'ame puissante et énergique d'un homme supérieur, jusqu'à la matière brute et inerte, ou vivant seulement de la vie incomplète des végétaux; et quant il eut peint son fameux tableau de *la Fruitière*, il n'était pas loin d'être le peintre des *Disciples d'Emmaüs*, de l'*Ensevelissement du Christ* et du *portrait d'Alphonse de Vignacourt*.

De nos jours enfin, quand Géricault, rebuté par l'enseignement stupide auquel on voulait soumettre son génie, eut compris qu'il n'y avait rien de commun entre

l'art et la peinture qu'on enseignait chez son maître. Il se mit à étudier toutes les choses de la nature avec une persévérance que les sarcasmes des professeurs n'eurent pas le pouvoir d'ébranler, et qui le rendit bientôt capable de produire la peinture la plus complète de notre siècle. Tout le monde a pu voir les études de chevaux qu'il fit dans cette époque, et les admirables tableaux de fleurs et de fruits qu'il peignit jusque dans les derniers temps de sa vie.

Nous tenions à bien établir tous ces faits, afin de montrer la vanité de ces classifications perfides, au moyen desquelles on veut jeter de la défaveur sur certains peintres et sur certaine peinture. Nous ne connaissons dans les arts que deux classes d'hommes, les capables et les impuissans, les artistes et ceux qui ne le sont pas. Nous appelons artistes tous les hommes à qui il a été donné de voir, de comprendre la nature, et que le travail a rendus capables de l'exprimer. Et pour montrer que les hommes forts d'autrefois pensaient comme nous sur ce sujet, nous citerons les paroles de Largillières, qui disait aux académiciens de son temps : « Que celui-là seul méritait le nom de peintre d'histoire, qui était capable de rendre également bien toutes les choses de la nature. En effet, qui peut le plus, peut le moins ; c'est un axiome d'une vérité incontestable, et que ceux-là seuls peuvent nier, qui ne savent que *seriner* sur une gamme de convention une peinture qu'ils ont apprise par cœur.

Mais nous ne parlons que pour ceux qui ont la conscience de ce qu'ils font, qui cherchent à faire de la peinture savante, et non de la peinture réussie. »

Ainsi, sans faire acception de genres, il n'est pas moins constant à nos yeux que la peinture de mademoiselle Élise Journet est supérieure à ce que nous avions pu voir d'elle dans des expositions particulières ; car nous préférons, comme science et comme largeur de peinture, ses tableaux de nature morte à ses portraits de l'an passé, que nous avons vu vanter aux dépens de sa peinture actuelle.

Ses portraits étaient bien vrais, gracieux et élégans, comme on l'a dit ; mais depuis elle a acquis une puissance de couleur et une science d'effet, un sentiment intime de la nature, qu'on ne trouve pas à un aussi haut point dans ses ouvrages précédens.

Son tableau de nature morte (n° 1343) est abordé dans toute la puissance et la vigueur d'effet qu'elle a pu trouver dans le modèle ; d'un autre côté, chaque objet y est bien dans la vérité de son caractère particulier, chaque chose y est rendue de manière à faire comprendre le degré de dureté ou de mollesse qui lui appartient dans la nature. On comprend la chair de chaque fruit et sa saveur particulière, la dureté de la poterie et de la

coque du homard, la mollesse de l'huître du premier plan et la solidité de sa coquille.

Les différens travaux sont admirablement appropriés aux objets qu'ils ont voulu rendre. Cependant ils ont quelquefois de la timidité et de l'indécision : on comprend que mademoiselle Journet s'était dit qu'elle travaillait pour le Salon, et que cette pensée a quelquefois embarrassé sa main dans l'exécution : ce qui nous le fait croire, c'est que les études qu'elle a exposées en même temps sont d'une peinture plus franche et plus osée que son tableau.

La finesse de détails qu'on trouve dans les ouvrages de madame Dalton ferait désirer moins de sécheresse dans sa peinture, plus de hardiesse et de vigueur dans l'effet, qui, dans ses tableaux, se trouve généralement d'une grande faiblesse; nous en exceptons cependant son *Épagneul de petite race* et sa *Vache dans une étable*.

Plus vigoureuse que celle de madame Dalton, la peinture de mademoiselle Cogniet est aussi plus lourde, plus pesante et moins facile; elle sent trop la peine et le travail; pourtant les efforts de cette artiste méritent des éloges; et puis ce n'est pas la première fois que les dames se montrent nombreuses au Salon avec des ouvrages remarquables que nous devons faire les difficiles.

Si l'*intérieur* de M. Dupré ne rappelait pas trop vi-

siblement un des plus beaux tableaux de l'école flamande, nous ne passerions pas sans l'examiner sérieusement ; malgré cela, c'est une imitation faite avec intelligence, et non pas une copie servile. Sa lumière est bien ménagée ; ses légumes, ses tisons, ses chaudrons de cuivre, ses tables de bois, etc., sont bien rendus avec finesse et précision. Sa peinture est remarquable, par une grande harmonie de couleur, et une rare finesse d'exécution; mais elle n'a pas le caractère et la puissance des ouvrages de mademoiselle Journet, qui nous semble seule avoir su peindre les objets qu'elle a voulu rendre par les différences caractéristiques, qui font comprendre chaque chose dans sa nature particulière.

Il est un rapprochement singulier, que ne manqueront pas de faire les hommes désintéressés qui réfléchissent sur l'art ; c'est que partout où les préjugés académiques n'exercent pas leur influence, le progrès se manifeste pour atteindre la hauteur des exigences de l'époque. Le paysage représenté à l'Institut, par quelques membres seulement, s'est montré à l'exposition fort de science et d'études consciencieuses ; la sculpture de petites dimensions, qui ne compte aucun académicien parmi ses adeptes, a eu le pas sur toutes les autres ; les tableaux de chevalet ont surpassé les toiles gigantesques, laissant derrière eux et bien loin, soit lauréats

ou maîtres, tous les faiseurs éclos dans les concours des *Petits-Augustins*.

Les peintres de *nature morte* avaient la voie neuve qu'ils ont parcourue sans entraves, et quelques-uns avec éclat qui promet pour l'avenir, alors que chacun, suivant son impulsion instinctive, fera de l'art à son gré et selon sa manière de voir et de sentir. Jusqu'à ce jour, l'orgueil de nos seigneurs, augmenté de leur ignorance, a fait peu de cas d'une branche de la peinture qui, au seizième siècle, avait exercé le talent de plus d'un homme de génie, parmi lesquels Raphaël marche en première ligne. Les arabesques des *Loges du Vatican* attestent assez que l'un des plus grands artistes modernes ne croyait pas indignes de sa réputation et de son talent les représentations au naturel des *fruits*, des *poissons* et des *oiseaux*. On sait comment dans ces sujets, réputés vulgaires aujourd'hui, sa main divine était parvenue à égaler son modèle, méritant ainsi d'avance l'éloge si extraordinaire de son épitaphe [1]. Or donc, toutes les fois qu'on remonte dans les annales de la peinture,

[1] *Ille hic est Raphaël, timuit quo sospite vinci*
Rerum Magna parens, et moriente mori.

Le distique de *Bembo* est trop directement applicable à l'école des *naturalistes* pour qu'on ne voie pas qu'en le rappelant ici, nous n'avons point eu pour but de faire une citation d'humaniste, mais de montrer que le meilleur titre de gloire de Raphaël, aux yeux des admirateurs ses contemporains, fut d'avoir rivalisé avec la nature.

vers l'époque où elle fut le plus brillante, on est sûr d'arriver à des exemples contraires à tout ce qui se passe sous nos yeux. Si l'art n'était pas fourvoyé hors de sa véritable direction, verrions-nous tant d'absurdités s'étendre et croître, tant de faux principes recevoir leur application et tant de vaines formules se débiter comme de la science sous le couvert de recettes infaillibles?..... Oh non, sans doute!.... Mais cette recrudescence de sottise, il faut l'espérer, est le prélude de l'agonie qui mettra fin à tous les systèmes qui s'éloignent de la nature. L'exposition de 1833 doit porter ses fruits salutaires et féconder le terrain vierge sur lequel les hommes d'avenir n'ont pas craint de semer.

Plafonds.

MM. GROS (le baron), HORACE VERNET, ABEL DE PUJOL, PICOT, MEYNIER, HEIM, INGRES, FRAGONARD, GÉRARD (le comte), MAUZAISSE, ALAUX, STEUBEN, DEVÉRIA, SCHNETZ, DROLLING, COGNIET.

C'est au Louvre que les chroniqueurs doivent venir pour apprendre l'histoire de l'art en France, et juger comment les protecteurs et les protégés le comprennent, chacun dans sa sphère, ceux-là en commandant des travaux d'embellissement, ceux-ci en procédant à leur exécution.

Vingt salles de diverses grandeurs composent l'ensemble sur lequel architectes, peintres, sculpteurs,

ont apporté le tribut du talent que leur réputation faisait supposer.

Sous le rapport architectural, le génie de M. le baron Fontaine a fait peu de frais. Le même entablement reproduit dans presque toutes les salles, quelques lignes de dorures, éparpillées sur des *cymaises* ou des *modillons*, ne témoignent pas en effet d'une grande variété; les peintres ont rempli le reste, travaillant moins pour l'aspect et l'ornement raisonné du palais, que pour faire valoir suivant leur goût les *plafonds* dont on les avait chargés.

Et à propos de *plafonds*, disons d'abord que, sur les vingt salles en question, une seule était capable de recevoir ce genre de décoration, celle des *sept cheminées*, celle où tout le monde a pu voir à quelle distance les *originaux* de M. le comte Gérard se placent des copies de Raphaël. Précisément, cette salle est l'unique dont les voussures n'ont pas été comprises dans la répartition des peintures. Les autres, au contraire, où le corps du spectateur est mis à la gêne, si son œil veut distinguer quelque chose, ont eu le privilége d'en être couvertes : il faut convenir que jamais décoration ne fut plus mal conçue et moins appliquée à son but. L'habitude de peindre des surfaces horizontales est doublement vicieuse, quand le reculement nécessaire manque à la vue, et que le sujet ne doit point *plafonner*. A ce

propos tous les reproches sont faisables, et le contresens visible des plafonds du Louvre ne comporte pas la moindre excuse. C'est de l'art inutile, perdu en l'air pour le public et l'artiste. Que serait-ce s'il fallait analyser le faux effet produit par la lumière qui rase les surfaces, et se propage en éclairant par reflet les parties de tableaux qui doivent rester dans l'ombre? Tout cela est-il bien raisonnable?

Un autre reproche plus sérieux à adresser à la peinture en grisaille et à la peinture polychrôme, est de simuler un *relief*, que le temps diminue en le faisant pâlir chaque jour, tandis qu'il augmente celui de la sculpture encadrante en la colorant : l'*harmonie* ne dure donc que quelques années; voilà où aboutissent tant de dépenses en décorations éphémères..... Ne craignons pas de le dire, au risque d'offenser quelques intéressés mis en œuvre, la peinture devrait être d'un emploi moins fréquent dans les *plafonds* de nos édifices; la sculpture y jouerait un rôle plus convenable et surtout plus monumental. Il suffit de comparer les salles exécutées au Louvre, sous la direction de Ducerceau, pour juger combien nos décorations modernes leur sont inférieures. En restreignant la peinture aux surfaces verticales, il lui resterait encore un champ assez vaste pour s'exercer. Ainsi notre observation ne tend pas à évincer la peinture, mais seulement à la mieux appliquer.

Nous ne nous arrêterons pas à fixer les dimensions d'une

salle, pour qu'elle puisse avoir son *plafond* raisonnablement orné de peintures; il n'est pas d'architecte, s'il possède les connaissances essentielles à son art, qui ne sache résoudre ce problème. Nous ne tenons pas au métier d'*enseigneurs ;* assez le pratiquent aujourd'hui, sans que nous les imitions : cela, d'ailleurs, nous éloignerait de nos analyses, que nous reprenons suivant l'ordre du livret.

Première salle. Le *Génie de la France anime les Arts, protége l'humanité,* plafond par M. le baron Gros. C'est l'avant-dernière chute d'un talent préconisé outre mesure, qui, après avoir débuté par *Jaffa*, est arrivé à l'*Amour piqué par une abeille*, que notre critique a mis à sa place. Ici les *voussures* et les *grisailles* de pensée et d'exécution sont pareilles. Les artistes à position faite, académiciens et barons, n'ont plus à s'occuper de choses sérieuses; leur place supplée à tout ce qui manque à leurs ouvrages ; c'est presque une exemption de bien faire, dont monsieur le baron a usé largement.

Deuxième salle. *Jules II ordonnant les travaux du Vatican et de Saint-Pierre au Bramante, à Michel-Ange et à Raphaël,* par M. Horace Vernet. Ce sera toujours une tâche difficile à remplir, celle de mettre en scène, de colorer, de faire vivre, de représenter suivant leur caractère les *quatre* si extraordinaires, si cé-

lèbres, si grands personnages de ce fameux seizième siècle. Il faut plus que de l'esprit et de la jolie peinture. Dans le plafond en question, nous rencontrons à peine ces minces qualités.

Troisième salle. *L'Égypte sauvée par Joseph*, de « Monsieur Abel de Pujol. Composition faible de pensée et de poésie ; peinture faible de science et d'exécution. Monsieur Abel, faites des grisailles, ailleurs qu'au Louvre et à la Bourse, où, avant dix ans, il faudra les repeindre, si le siècle n'est pas devenu assez raisonnable pour sentir que ce mensonge de sculpture peut bien être permis dans une *salle à manger* ou dans un *boudoir*, mais non dans un monument public, à moins d'y déployer la puissance de talent de Philippe de Champagne. »

Quatrième salle. *L'Étude et le Génie dévoilant l'Égypte à la Grèce*, par M. Picot, est un plafond meilleur que celui de M. Abel de Pujol, et rien de plus. Il manque à cette composition tout ce que les *études* et le *génie* de Prudhon auraient su y mettre, et que M. Picot n'a pu créer.

Cinquième, sixième, septième, huitième salle; par MM. Gros, Picot, Meynier, Heim. Dans ces quatre plafonds, divers de sujets, divers d'allégories et d'exécution, nous n'avons rien trouvé de plus remarquable que dans les précédens. C'est encore de la peinture faite

par droit académique, qui se dispense d'être consciencieuse, savante et monumentale.

NEUVIÈME SALLE. *Homère déifié*, par M. Ingres. Sujet à programme serré, où la brièveté quelquefois peut se changer en énergie et en puissance de coloris dans la peinture qui doit le traduire, lorsque l'artiste possède des qualités innées qu'avaient Raphaël et Michel-Ange, mais qui devient froideur et inertie sous les mains d'un homme qui vise plus à filer agréablement un contour, qu'à créer une épopée à propos d'Homère. Le plafond de M. Ingres est un bas-relief antique sagement dessiné, plein de goût et de symétrie, où la couleur n'est qu'un accessoire dont le peintre a craint de couvrir ses personnages, afin de ne perdre aucun linéament de ses figures. On a dès l'abord fait l'éloge de cette composition, qui a déjà six ans d'âge, et devant laquelle on ne s'arrête aujourd'hui que pour le comparer au portrait de M. Bertin de Vaux, et rester convaincu que son auteur n'aura jamais, comme il n'a jamais eu, rien de Van-Dick et de Rubens, que son organisation lui empêche de comprendre, et qu'il est plus facile de mépriser que d'égaler. Ici pourtant était le cas à M. Ingres, au lieu de nous rappeler, de nous le faire oublier ce qu'il a de moins que ces deux grands maîtres.

DIXIÈME SALLE. Réapparition de deux chefs-d'œuvre de l'Empire et de la Restauration, chefs-d'œuvre que

deux copies de tableaux de Raphaël ont fait descendre du trône, où la flagornerie les avait placés. En effet, supprimez les noms de Napoléon et de Henri IV, que reste-t-il?.... Nous avons déjà fait la réponse. (Voir notre *chapitre sur la peinture de M. Gérard*, pages 241, 242, 243.)

Onzième salle. Il est charitable de ne pas parler du plafond de cette salle.

Douzième salle. *Le Poussin arrivant de Rome, d'où il avait été rappelé par ordre de Louis XIII*, etc., de M. Alaux; sujet attachant par le nom d'un de nos plus grands peintres, et difficile à rendre, peut-être, par un autre que Poussin. Dans ce plafond, M Alaux est loin d'avoir compris la scène, et loin surtout d'avoir donné à Poussin cette physionomie de circonstance, qu'il avait sans doute. Poussin revenait à regret en France, où son amour du sol natal n'effaçait pas en lui le pressentiment de l'intrigue qu'allait ameuter son indépendance d'artiste, et que la direction des affaires du temps ne cachait point assez à sa pénétration. Deux ans plus tard, il était de retour à Rome, maudissant le jour où il l'avait quittée pour aller exposer sa philosophie aux criailleries des hommes sans talent qui, Voüet à leur tête, exploitaient la France et son ministre-roi-cardinal. Nous ne dirons rien de la réunion des personnages *historiques*, groupés autour du trône, comme *de Thou, Cinq-*

Mars, le *Père Joseph* et le *marquis de Rivière* ; sans doute, c'est de l'histoire selon M. Le Ragois, et son copiste le livret, mais est-ce la poésie de l'histoire, telle qu'elle convenait à la peinture, qui a des leçons à donner à tout le monde, même aux artistes, dans la personne de ceux qui forcèrent Poussin à aller mourir loin de sa patrie? Michel-Ange ne craignit pas de venger son art des attaques de *Messer Biagio* ; il y aurait eu courage de la part de M. Alaux à stygmatiser quelques-uns des détracteurs de notre grand philosophe.

Du reste, l'exécution de ce plafond est peu savante : c'est comme une politesse faite à des confrères, qu'on flatte en ne cherchant point à les dépasser.

Treizième salle. (*Ce tableau de M. Steuben n'étant pas terminé, n'a pu faire partie de l'exposition*).

Quatorzième salle. *Le Puget, présentant le groupe de Milon de Crotone à Louis XIV, dans les jardins de Versailles, en présence de la reine et de quelques personnages les plus distingués de l'époque*, par M. E. Devéria. Messieurs les ordonnateurs de plafonds devraient bien nous dire comment Puget, retiré à Marseille, pouvait se trouver en même temps à Versailles pour assister à la présentation de son Milon, et pourquoi dans un monument public on étale des fautes d'histoire aussi grossières. N'est-ce pas une impertinente moquerie faite

à ceux qui visitent le Louvre, et dont le peintre s'est fait le stupide instrument ?.... La meilleure peinture du monde n'absoudrait pas ce mensonge, et celle de M. Devéria est fade à l'excès. Dans son intérêt même, il nous semblerait raisonnable qu'il la fît effacer.

Quinzième salle. *François Ier, accompagné de la reine de Navarre sa sœur, et entouré de sa cour, reçoit les tableaux et les statues rapportées d'Italie par le Primatice*, de M. Fragonard. Ce plafond est d'une médiocrité désespérante, qui fait un singulier contraste avec les études antérieures d'un artiste qui s'occupait du *moyen âge* et de la *renaissance* bien avant qu'ils ne fussent à la mode. Alors on y apportait une attention moins sérieuse, et le caractère et les physionomies passaient facilement pour complètes; mais aujourd'hui qu'on voit de plus près les choses, on s'aperçoit vite que le *François Ier* et son entourage rentrent dans les figures de traditions de l'empire, qui avait son seizième siècle coté à l'Académie, aussi bien que ceux de Périclès et d'Auguste; c'est de la *renaissance* sortie de la même officine: des tons crus de toutes les couleurs, et quelques accessoires de *poncis,* voilà tout ce qu'on y trouve. Ne vous inquiétez ni de la verve du peintre, ni de la poésie du sujet; cela n'y fut jamais. Les allégories des voussures sont de même force, ou plutôt d'une égale faiblesse.

Seizième salle. La *Renaissance des arts en France,*

par M. Heim. De tous les plafonds du Louvre, c'est le plus mal ordonné comme ensemble. On ne vit jamais un *papillotage* plus fatigant. C'est une allégorie qui annonce dans son auteur un génie aussi poétique que celui de M. Pradier. Quant aux huit tableaux répartis sur les voussures, ils sont plus ou moins faibles. Nous avons surtout remarqué dans celui du tournoi, où *Henri II fut blessé par Montgommery*, ce parti pris par les académistes de se moquer de la perspective; M. Heim nous en a déjà gratifié plusieurs fois. *Benvenuto Cellini visité par François I^{er}* est un autre sujet traité par un artiste, qui, avant sa peinture, ne prend pas la peine de faire connaissance avec ses personnages. Quand on procède ainsi on peut devenir académicien, homme à la mode; mais on n'est rien de plus.

Dix-septième salle. *François I^{er} armé chevalier par Bayard*, de M. Fragonard. On ne se trompe pas en répétant sur ce plafond tout ce qu'on a dit sur celui de la salle n° 15.

Dix-huitième salle. *Charlemagne, environné de ses principaux officiers, reçoit Alcuin qui lui présente des livres manuscrits, ouvrage de ses moines*. Des tons de suie, lourds, et, pour varier, de la peinture enfumée et pâteuse, tels sont les élémens qui entrent dans cette composition, où l'auteur s'est fourvoyé d'une manière étrange. La gamme habituelle de la palette de M. Schnetz

s'opposera toujours à ce qu'il réussisse dans un plafond, où la lumière ne faisant qu'effleurer les surfaces tend à les assombrir davantage.

DIX-NEUVIÈME SALLE. *Louis XII, proclamé père du peuple aux états-généraux tenus à Tours, en* 1506, par M. Drolling. L'auteur, peintre académiste par excellence, n'a pas dérogé, pour le moyen âge, aux habitudes de la grande fabrique des *Césars* et des *Agamemnons*, qui s'est toujours contentée du mot pour faire des Romains et des Grecs. En passant au seizième siècle, les soldats de la *phalange* ou de la *cohorte* y sont entrés avec armes et bagages; ainsi rien n'est changé. On a déjà reconnu M. Couder, il est aussi facile de reconnaître M. Drolling. Son plafond est sans doute meilleur que celui de feu Meynier, que celui de *non feu* M. Dejuinne, mais évidemment il n'est pas de la bonne peinture, au moins celle qui procède de la conscience, de la conviction et de l'individualité. Le Louis XII, pour être *père du peuple*, n'est pas compris de caractère ou de physionomie; tout l'ensemble de la décoration de cette salle est d'une monotonie presque étudiée; si c'est le but que l'artiste a voulu remplir, convenons qu'il a réussi.

VINGTIÈME SALLE. Par M. Cogniet. *Les travaux n'étant pas encore terminés n'ont pu faire partie de l'exposition.*

Donc à l'année prochaine !

Récompenses, Acquisitions et Travaux.

CROIX D'HONNEUR.

Ont été nommés officiers de la Légion-d'Honneur :

Peinture. — MM. Granet, Ingres.

Ont été nommés chevaliers de la Légion-d'Honneur :

Peinture. — MM. Boilly, Caminade, Saint-Evre, Alfred Johannot.

Sculpture. — MM. Barye, Duret, Rude.

MENTIONS HONORABLES.

Peinture. — MM. Aligny, Beaume, Bellangé, Belloc, Biard, Baudinier, Bouchot, Brascassat, Champmartin, Champin, Chenavard, A. Colin, Cottrau, Court, Dagnan, Dassy, Dauzats, Debez, Decamps, de Dreux-Dorcy, Mme Dehérain, Mlle Delacazette, Mme Delaberge, Delorme, Desmoulins, Destouches,

Dubufe, Duchesne, Duval-Lecamus, Mme Empis, Robert Fleury, Siméon Fort, Franquelin, L. Garneray, Giroux, Grenier, Gué, Griet, Mme Haudebourt-Lescot, Hirn, Hubert, E. Isabey, T. Johannot, Jolivard, Justin Ouvrié, Eugène Lami, Larivière, Leblanc, Lecointe, Lépaulle, Lepoittevin, Lequeutre, Maricot, Meuret, Millet, Monthelier, Monvoisin, Mourlan, Odier, Orsel, Mlle Pagès, Perin, Perrot, Régnier, Rémond, Renoux, Richard, Ricois, Rioult, Roberts, Roger, Roqueplan, Rouillard, Henri Scheffer, Smargiassi, Tanneur, le comte Turpin de Crissé, Van-Os, Vauchelet, Vigneron, Mme de Watteville.

Sculpture. — MM. Bra, Chaponnière, Gatteaux, Jacquot, A. Moine, Molchneht.

Gravure. — MM. Domard, Fauchery, Forster, Leisnier, Lemaistre, Lignon, Lorichon, Simon fils.

Lithographie. — MM. Aubry-Lecomte, Grevedon, Weber.

MÉDAILLES.

MÉDAILLES DE PREMIÈRE CLASSE.

Histoire. — M. Broc.

Genre historique. — M. Hesse jeune.

Sculpture. — M. Etex.

Gravure. — M. Pradier.

MÉDAILLES DE DEUXIÈME CLASSE.

Histoire. — MM. Norblin, Ziegler.

Genre historique. — MM. Amiel, Wachsmut.

Portraits. — MM. Bremond, Etex, Gigoux, Joseph Guichard, Hesse père.

Genre. — Mlle Cogniet, Mme Dalton, MM. J. Dupré, Fouquet, Jeanron, Jollivet, Lefebvre, Lehoux, Naigeon, Ottevaëre, Prevost, Mme Rude, MM. Spindler, A. Vanden-Berghe.

Paysage et Marine. — MM. J.-P. Allaux, André, Corot, Debray, A. Faure, Gilbert, Goureau, Guindrand, P. Huet, Lapito, Villeneuve.

Miniature. — M. Carrier.

Sculpture. — MM. Caudron, Desbœufs, Droz, Jaley fils.

Architecture. — M. Dedreux.

Gravure. — M. Ruhierre.

MÉDAILLES DE TROISIÈME CLASSE.

Genre. — Mlle Martin.

Fleurs. — Mme Nepveu.

Miniature. — MM. Bouchardy, Daubigny, Faija, Gomien, Rougeot.

Portraits au pastel. — M. L. Giraud.

Porcelaine. — Mlles Gaume, Perlet, Mme Paulinier.

Aquarelles. — Mlle Alaux, MM. Caron, Ernest Lami.

Sculpture. — M. Honoré, fondeur.

Architecture. — MM. Lassus, Roux aîné.

Gravure au burin. — MM. Allais, Besnard, L. Delaistre, Lecomte, Ollivier, Porret.

Lithographie. — MM. Chapuy, Maurin.

ACQUISITIONS D'OUVRAGES DE PEINTURE.

MM. Barbier, Bellangé, Biard, Boilly père, Brune, Bruyères,

Mlle Caillet, MM. Chenavart, Cibot, Mlle Cogniet, MM. A. Colin, Cotrau, Dagnan, Mme Dalton, MM. Dassy, Dauzats, Delorme, Durupt, Duval-Lecamus, Mme Empis, MM. Robert Fleury, L.-V. Fouquet, Garnerey, L. Garnerey, Gosse, J.-B. Goyet, Granet, Grenier, Gué, Guillemot, E. Isabey, Jeanron, T. Johannot, Jolivard, Justin Ouvrié, Eugène Lami, Lapito, Lassus, A. Leblanc, T. Leblanc, Lemoine-Benoît, Lepoitevin, Lepaulle, Mauzaisse, Mercey, Morin, Mozin, Odier, Pâris, Kaffort, Rémond, Renoux, Reynier, Rioult, Roger, Roqueplan, Saint-Evre, Mme Sarazin, de Belmont, MM. Henri Scheffer, Smargiassi, Thierry, de Triquetti, le comte Turpin de Crissé, Van Ysendyck, Vigneron, Watelet, Ziégler.

ACQUISITIONS D'OUVRAGES DE SCULPTURE.

MM. Duret, Jaley fils, Pradier, Rude.

COMMANDES DE PEINTURE.

Tableaux pour les salles du Louvre. — MM. Abel de Pujol, Allaux, Delaroche, Schnetz, Forestier, Ingres.

Tableaux pour la galerie d'Apollon. — MM. Blondel, Couder, Devéria, Drolling, Fragonard, Gué, Hesse jeune, Alfred Johannot, Tony Johannot, Mauzaisse, Picot, Roger, Steuben.

Tableaux pour la décoration des résidences royales. — MM. Bouton, Charles Langlois, Scheffer aîné.

COMMANDES D'OBJETS DE SCULPTURE.

Statues et groupes. — MM. Barre, Barye, Droz, Jacquot.

Bustes en marbre pour la décoration des Tuileries et du Louvre. — MM. Bougron, Dantan, Després, Dieudonné, Etex, Laitié, Legendre-Héral, Raggi, Thérasse, Valois.

Conclusion.

Nous l'avons dit, notre livre n'a pas été fait dans le but de servir de supplément au catalogue de l'Exposition; qu'on ne s'étonne pas d'y voir omis beaucoup de tableaux, de sculptures et de dessins, sans doute fort estimables, mais peu propres à fournir de nouveaux aperçus à nos résumés. Nous avons pris aussi bien parmi ceux dans nos doctrines que parmi ceux qui s'en éloignent.

Qu'on ne s'étonne pas davantage si, dans la liste des récompenses, on ne rencontre pas les noms de quelques artistes dont nous avons préconisé les œuvres, tandis qu'on y lit ceux de quelques autres que nous avons blâmés, critiqués même, faibles qu'ils nous avaient parus. Nous nous attendions à ce mésaccord entre nos opinions motivées et l'approbation purement *officielle* du *Moniteur*; il n'y a pas de raison d'état qui nous guide. Même après les décisions supérieures, nous persistons dans les nôtres; c'est raison de conscience. Le mal ou le bien juger, vient le temps qui le juge, et nous nous en rapportons à lui. Depuis le dernier Salon, il a mis tant de choses à leur place, que de ce côté nous sommes sûrs et tranquilles.

L'Exposition de 1835 peut être considérée comme une transition d'un système vieilli et usé aux études sérieuses de la nature, qui est toujours jeune et riche d'exemples à appliquer : de telle sorte que l'art qui s'élève ne doit avoir de limites que l'impuissance des convictions ou la suffisance des besoins satisfaits de la société. Jusque-là, en tentatives, en observations, en audace, tout est

permis à qui se sent assez fort. La société est toujours prête à encourager, à soutenir, à absoudre, si c'est à elle qu'on pense. Or de ce qu'elle est essentiellement progressive, l'art ne saurait rester stationnaire sans manquer à son but principal. Il faudra donc qu'à l'avenir chaque artiste ne se contente pas d'un premier succès, mais qu'il envisage sa tâche comme une suite de pas nouveaux à essayer et d'efforts permanens à faire. Ainsi se formera le lien qui doit unir deux choses jusqu'à ce jour restées sans contact, l'art et la société. L'*actualité* sera le bienfait de cette harmonie. Déjà on en a goûté les prémices. Le public a bientôt compris ce qui prend la peine de le comprendre, parce que les élémens civilisateurs ont affinité avec lui, et que du bien au mieux, il y a pente et tendance de chaque jour.

Là où les questions primordiales d'organisation politique s'élaborent à découvert, fixent et arrêtent l'attention du premier venu, il ne peut y avoir d'exception pour rien de ce qui est social. L'art est devenu thème d'argument, par nécessité et conséquence analogues, c'est-à-dire que du sommet la lumière a dû chercher à s'épandre sur les parties. On découvre alors comment un art de convention, né dans une époque de préjugés, ne peut plus convenir à une société qui s'émancipe et qui, sur d'autres points, a passé du faux traditionnel à l'éducation positive.

Après quarante ans de principes narcotiques injectés aux intelligences par les académies, les habitudes d'un demi-sommeil répugnent à tout le monde. Maintenant il faut s'effacer ou suivre; le moindre repos c'est la mort.

En effet quand on compare les œuvres de nos immobiles avec celle des hommes de progrès, quelle différence pour l'avenir?....
En peinture, les *Giorgione*, les *Titien* de l'école, comme on disait sérieusement, que sont-ils par rapport à l'art, si au lieu de rester

leur contemporain, l'observateur se fait postérité en jugeant leurs ouvrages?... Où est ce lustre que le temps augmente?... Mais Prud'hon, mais Géricault, qui n'étaient qu'eux-mêmes, combien leur nom a grandi ! — En sculpture, un homme fort que l'Institut possède s'étonne presque de faire de l'art sans pensée, pour remplir les conditions de sa place. — En architecture, la routine prospère, la routine suffit.

Voici l'art académique tel que les considérations, la vanité, le despotisme l'ont fait.... Par lui fixez des dates. — A quel siècle sommes-nous?... Jusqu'à l'an prochain pour répondre!...

Aujourd'hui il est évident que l'art réel a quitté les écoles, et que si les leçons de l'académie réunissent encore quelques fidèles, il y a calcul et non pas conviction. Le professorat lui-même, soutenu par la survivance, défendu par le privilége, n'a trouvé grâce devant personne : il est une superfétation organique qui atteste d'autres mœurs, et une direction d'idées qui n'aboutit à rien parmi nous. Comme dans un monument d'une civilisation éteinte, la curiosité y peut venir compter des ruines, mais l'actualité n'y trouve pas le terrain solide qui lui est nécessaire : c'est ailleurs qu'elle doit jeter les fondemens de son édifice, et non parmi des décombres qui gênent la voie et empêchent les points de contact.

Dans le courant de notre livre nous n'avons jamais dissimulé notre antipathie pour les écoles; dès notre début même nous nous sommes nettement exprimé : Pas d'*école constituée*, pas de *professeurs en titre*, parce que l'art n'est pas un métier qui s'enseigne; l'Exposition de 1833 l'a prouvé; chaque nouvelle exposition le prouvera davantage. Certes, nous avons pour nous des exemples, qu'il serait fastidieux de répéter, tant les faits sont connus. — Est-il un maître, l'artiste despote qui veut jeter chaque élève en son moule, sans égard aux nuances d'humeurs indiquées par la

nature?... Et quand l'élève aura été façonné, dressé aux mouvemens mécaniques par son instructeur, quel procédé magistral lui soufflera du génie, si les pores intellectuels de son organisation sont fermés?... Eh! bon Dieu, s'ils sont ouverts, a-t-il besoin du cerveau d'autrui pour penser et produire?... Laissez faire est un bien, car l'instinct est un maître. — Mais le métier? va-t-on nous dire.... « Soit, nous vous l'accordons. Montrez le métier, si
» vous renoncez à vouloir montrer autre chose. Alors les rôles
» changent et votre domination n'a droit sur personne: d'artistes
» que vous vous proclamez, vous n'êtes plus qu'ouvriers-enseigneurs, et les fonctions spéculatives de l'art vous échappent.
» Vous êtes les égaux de quiconque veut ouvrir atelier. — Que
» deviennent alors vos jurys, vos concours, où vous êtes parties et
» juges? Qu'est-ce donc votre maîtrise et ses priviléges?....
» Où est le génie qui chez vous rehausse l'enseigne?... Le Salon
» de cette année n'a-t-il pas marqué votre place!.... Rentrez dans
» la loi commune. »

L'art a manifesté trop ouvertement ses tendances pour qu'on lui conteste la portion de liberté qu'il a prise. Les hommes forts ont osé et vaincu, le public a sanctionné leur triomphe. La peinture enseignée a perdu son procès sans retour; la sculpture de même espèce a eu le même sort; quant à l'architecture, l'administration lui sert de refuge. Mais abritée sous ce régime, elle est plus un métier qu'autre chose, et c'est de l'art que nous nous inquiétons. Lui aussi a besoin de réforme : les vices existent, tout le monde les sait, les sent, les voit, il n'y a pas jusqu'à la tribune de la Chambre qui n'en ait retenti... il faut un remède au mal. — Le *concours* seul le fera disparaître !

FIN.

TABLE.

	Pages.
Avant-propos.	5
Introduction.	8
Ouverture du Salon. — Aperçu général de l'exposition.	33
Les académiciens au Salon.	55
Peinture.— M. Ingres et son école.	59
— MM. Gros et Thévenin.	67
Sculpture. —M. Pradier et David d'Angers, etc.	72 [75]
Architecture.	83
Résumé	91

ÉCOLE ROMANTIQUE.

Peinture. — MM. Delacroix, Champmartin, Boulanger	95
— MM. Orsel, Saint-Evre.	113
Sculpture. — MM. Triquety, Gechter, Grandfils, Duseigneur.	131 [121]
Architecture	133

ÉCOLE DES NATURALISTES.

Du portrait en général	145
Portrait des maréchaux, amiraux. — MM. Rouillard, Champmartin, Larivière, Langlois, Vernet, Paulin, Guerin Couder, etc.	155
— MM Gigoux, Horace Vernet, Scheffer, Harry Scheffer, Decaisne, Court, etc.	167
— MM. Lepaulle, Vauchelet, Goyet, Amaury-Duval, Guichard, Jeanron, Sigalon, etc..	181

— Mesdames de Mirbel, Haudebourt-Lescot, etc. . . .
Des bustes en général 193
— Barye, Moine, Dantan, Elsoecht, Feuchères, Duseigneur, etc. 201

TABLEAUX GRANDS ET PETITS.

MM. Horace Vernet, Clément Boulanger, Colin, Roger, Ziégler, Alex. Hesse, Alfred et Tony Johannot 217
MM. Gérard, Heim, Dubufe, Fouquet, Biard, Decamps, Jeanron, Delacroix 241
MM. Roqueplan, Destouches, Monvoisin, Scheffer, Sigalon, Gigoux. 261

ARCHITECTURE.

MM. Albert Lenoir, Lassus, Dedreux, Dédeban, Rolland et Levicomte, etc. 275
MM. Pommier, Chenavard, Duban, Labrouste aîné, Léon Vaudoyer, Labrouste jeune, Bouchet, Roux, Roberts, Dauzats, Garnaud, Hittorff. 305

STATUES GRANDES ET PETITES.

MM. Barre, Barye, Bougron, Bra, Chaponnière, Dantan à Rome, Dantan à Paris, Debay, Desprez, Etex. 317
MM. Foyatier, Jacquot, Gatteaux, Gayrard, Grevenitch, Molchneht, Rude. 333
Les douze statues de l'arc de triomphe de l'Étoile, et les trois statues du fronton de l'église de la Madeleine. — Bas-reliefs de MM. Caudron, Feuchères et Guersent. 345

PAYSAGES, NATURES MORTES, PLAFONDS.

MM. J. Dupré, Hirn, Dauzats, Darche, Renoux, Jadin, Roqueplan, Giroux, Justin Ouvrié, Jolivard, Delaberge, De-

camps, Cabat., Rousseau, etc. — Mesdames Joly, Empis, de Vins-Peys. — Mesdemoiselles Caillet, Lecomte. . . 357

Nature morte. — Mesdemoiselles Élise Journet, Cogniet; M. J. Dupré. 367

Plafonds. — MM. Gros (le baron), Horace Vernet, Abel de Pujol, Picot, Meynier, Heim, Ingres, Fragonard, Gérard (le comte), Mauzaisse, Alaux, Steuben, Devéria, Schnetz, Drolling, Cogniet. 375

Récompenses, acquisitions et commandes de travaux. . . . 387

Conclusion. 391

Table 395

VIGNETTES, LITHOGRAPHIES ET EAUX-FORTES.

Peinture. — Portrait du général Dvernicki de Gigoux. — Les funérailles du Titien, de Hesse. — L'annonce de la victoire d'Hastembeck, d'Alfred Johannot. — La Promenade dans le parc de Roqueplan. — Madame Dubarry, de Gigoux.

Paysages. — Vue des bords de la Bouzanne, de Cabat. — Vue prise en Normandie, de mademoiselle Caillet. — Nature morte, de Mlle Élise Journet.

Sculpture. — Les deux pauvres femmes, groupe de Préault. — Scène de sabbat, esquisse de Moine. — Buste de la reine, par Moine — Animaux, de Barye.

Architecture. — Galerie mauresque, par Alfred Pommier.

N. B. Nous ne fixons pas l'ordre des vignettes de notre livre, afin qu'il reste loisible à chaque souscripteur de les placer dans l'intérieur ou à la fin du volume.

FIN DE LA TABLE.

ERRATA.

Page 27, ligne 2, *au lieu de* ce qu'ils sont, *lisez :* ce qu'ils font.
— 40, — 21, *au lieu de* se sont emparées, *lisez :* se sont emparé.
— 42, — 17, *au lieu de :* qu'à Moine, *lisez :* que Moine.
— 48, — 19, *au lieu de :* affadé, *lisez :* affadi.
— 130, — 16, partisan de la foi : *ajoutez :* Victorine.
— 147, — 14, c'est son allu, *lisez :* c'est son allure.
— 161, — 20, de Malth, *lisez :* de Malte.
— 164, — 16, rugeuses, *lisez :* rugueuses.
— 168, — 11, jusqu'à présent. Qu'il, *lisez :* jusqu'à présent qu'il.
— 171, — 1; comme nous disons, se composait, : *lisez :* comme nous disons, ne se composait.
— 173, — 18, le modèle, *lisez :* le modelé.
— 181, — 2, GALON, *lisez :* SIGALON.
— 190, — 11, à comprendre, *lisez :* à les comprendre.
— 197, — 6, Fotayer, *lisez :* Foyatier.
— 227, — 27, nentrè, *lisez :* mentrè.
— 255, — 9, Gussier, *lisez :* Gassies.
— 263, — 11, Graffendier, *lisez :* Graffenried.
— 279, — 23, un crypte, *lisez :* une crypte.
— 291, — 7, compact, *lisez :* compacte.
— 295, — 23, a mis à l'exposition, *lisez :* a mis aussi à l'exposition.
— 297, — 8, percés au centre, *lisez :* percé au centre.
— 300, — 10, elle a la conséquence, *lisez :* elle est la conséquence.
— 305, — 2, LABROUSSE, *lisez :* LABROUSTE.
— 308, — 12, il est trop faible, *lisez :* est trop faible.

— 317, — 2, BARRÉ, *lisez* : BARRE.
— 319, — 3, certaines colosses, *lisez* : certains colosses.
— 325, — 23, qu'à l'expression, *lisez* : que l'expression.
— 335, — 26, la charpente puisse grande ter autrement, *lisez* : que la grande charpente puisse exister autrement.
— 361, — 21, madame Dehirain, *lisez* : madame Déhérain.
— 373, — 3, le peintres, *lisez* : les peintres.

ÉVERAT, imprimeur, rue du Cadran, n° 16

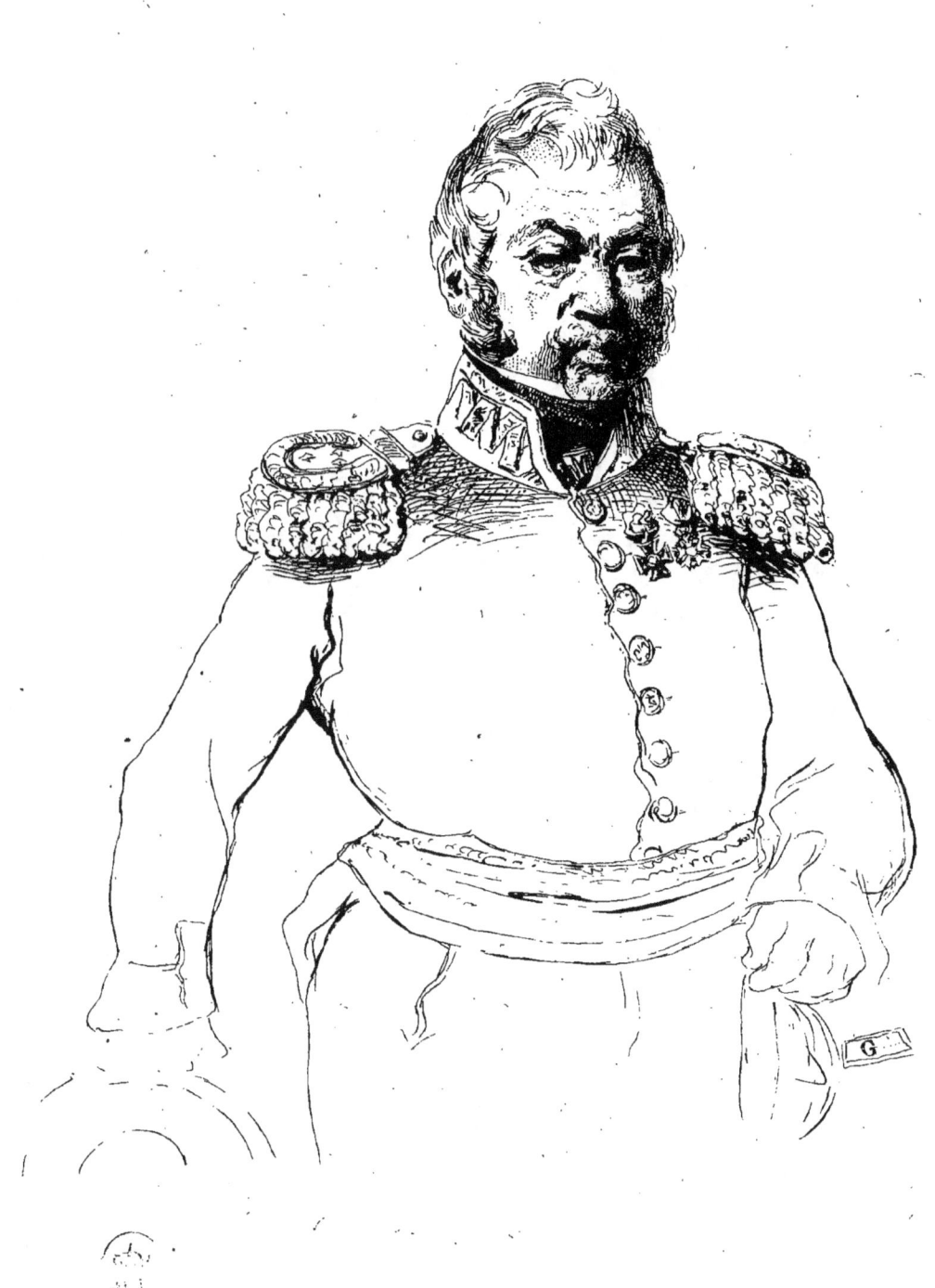

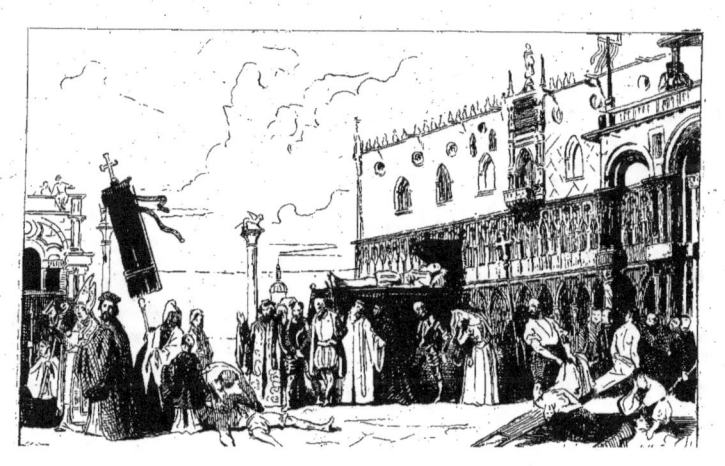

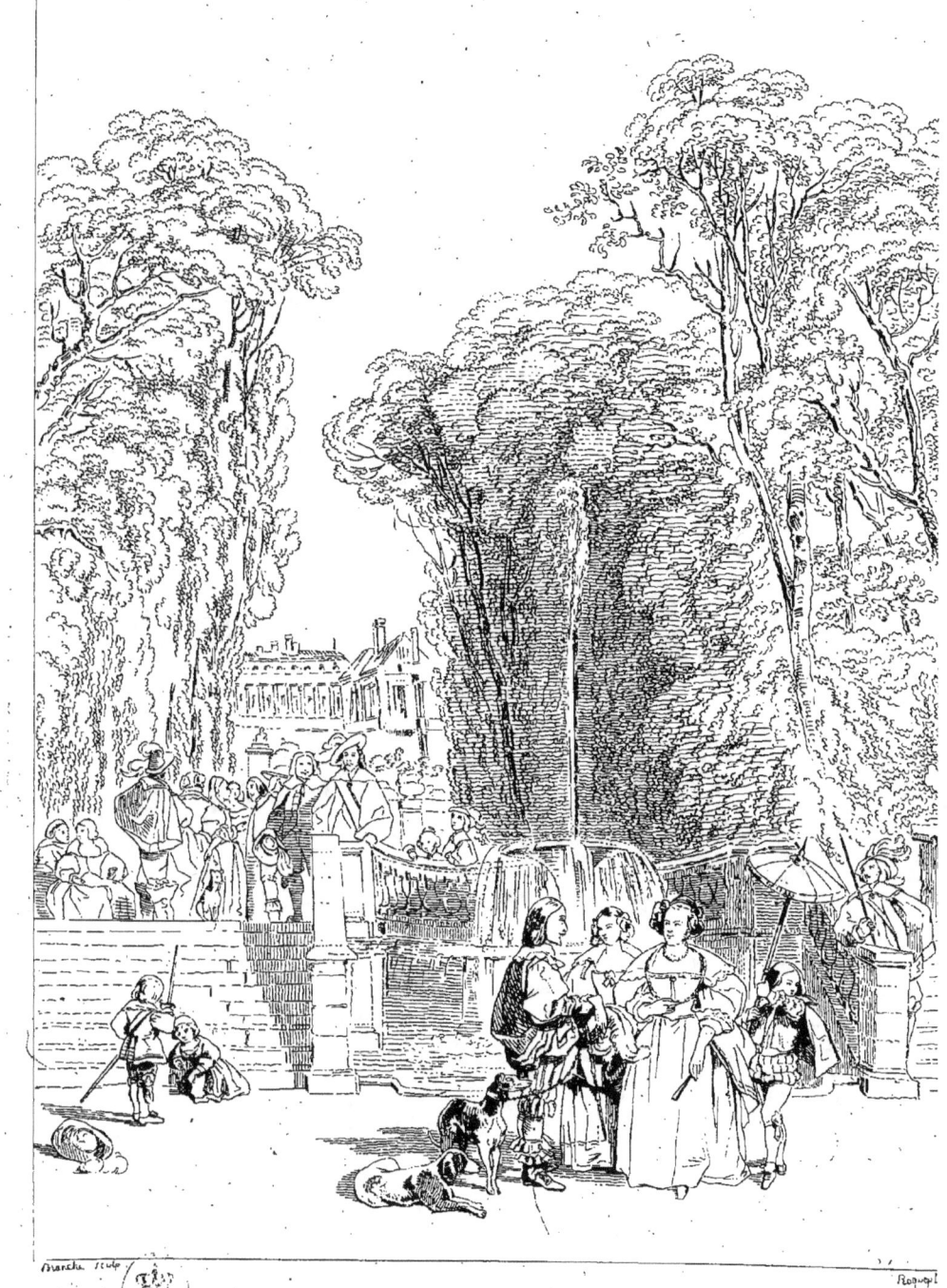

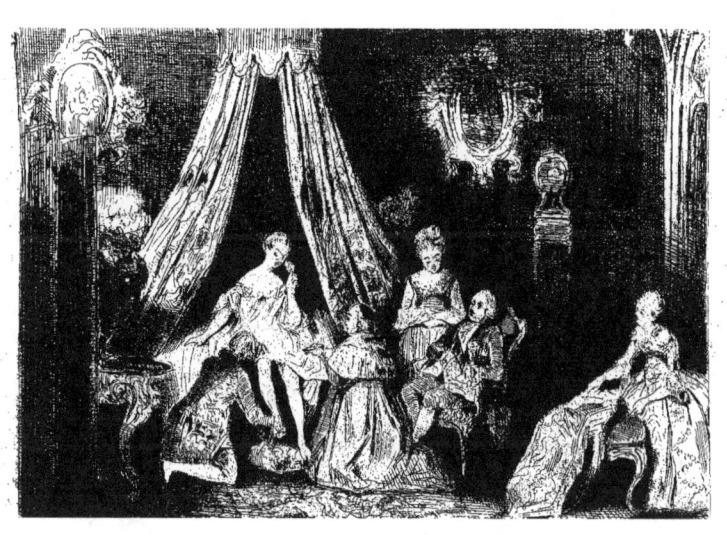

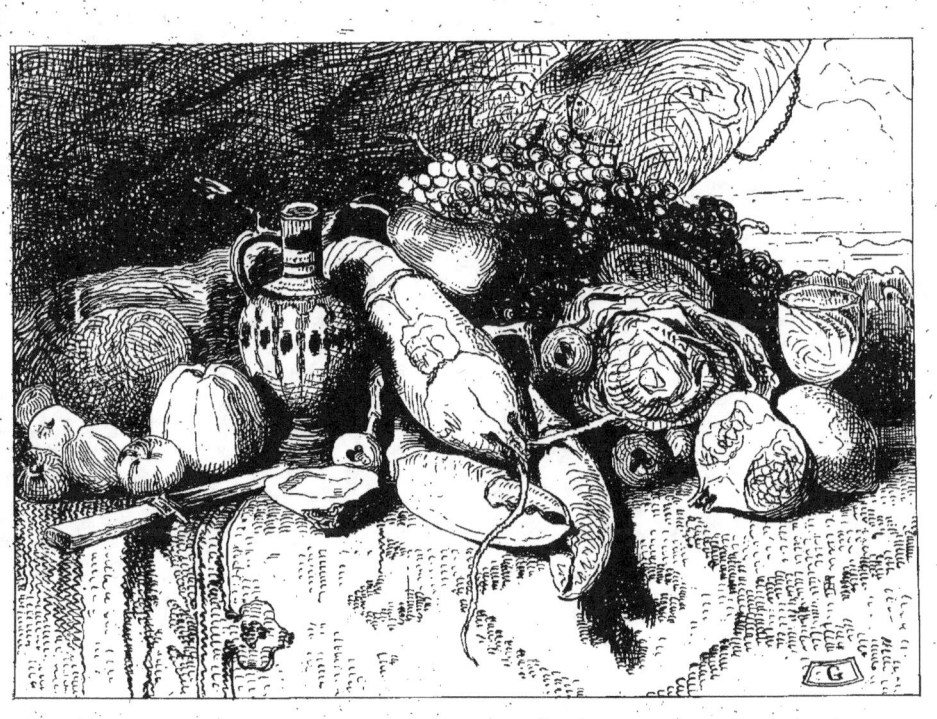

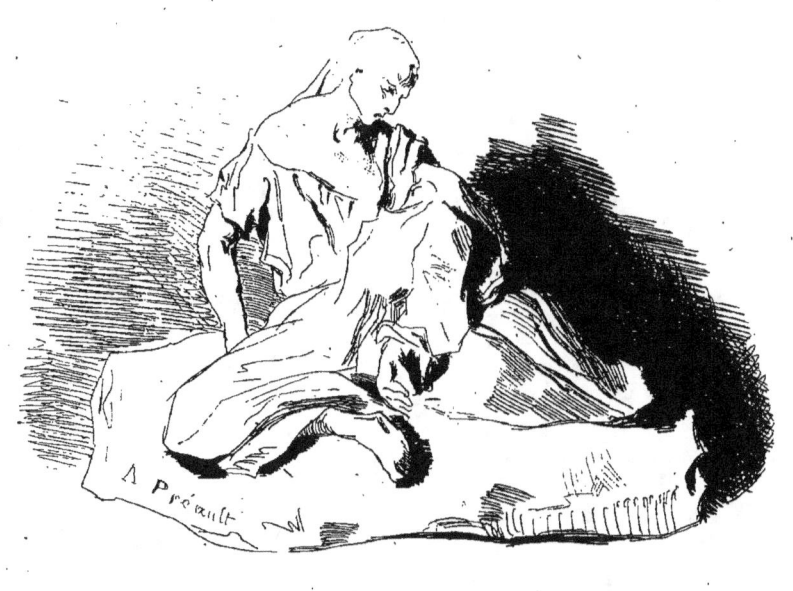

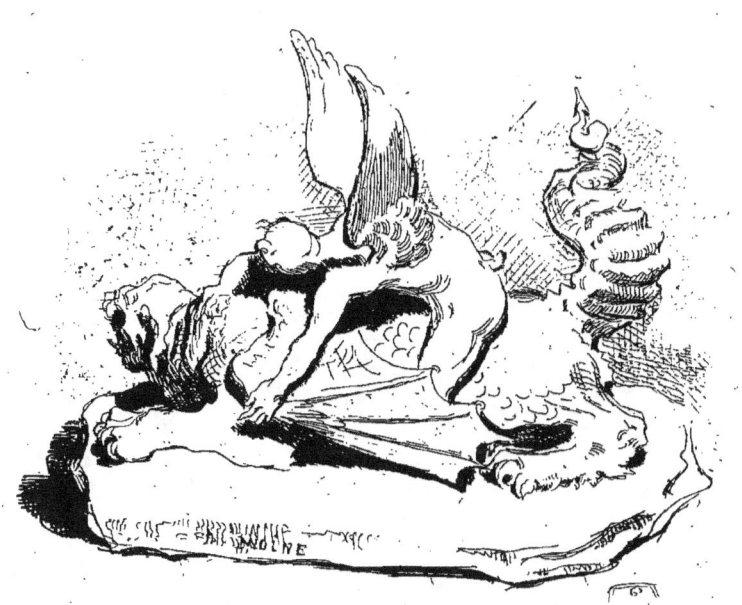

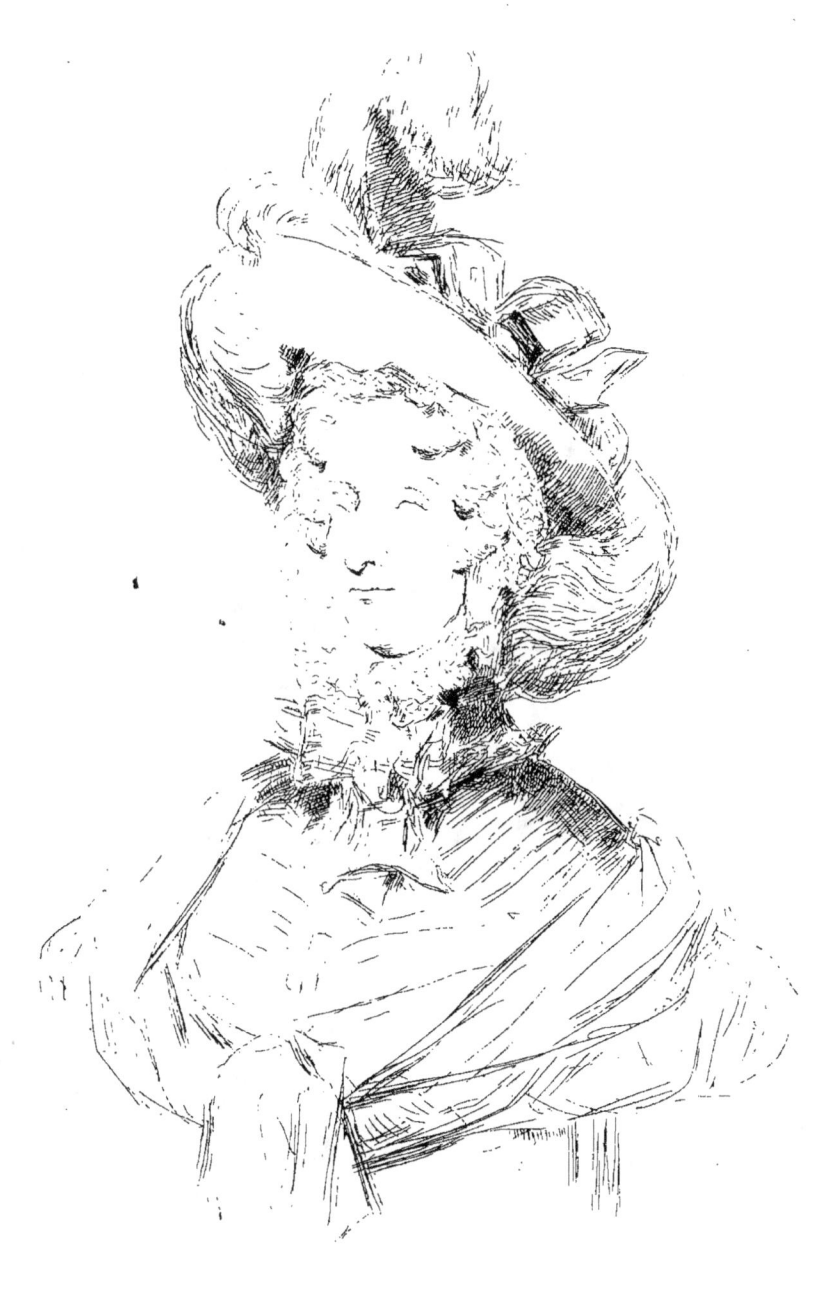

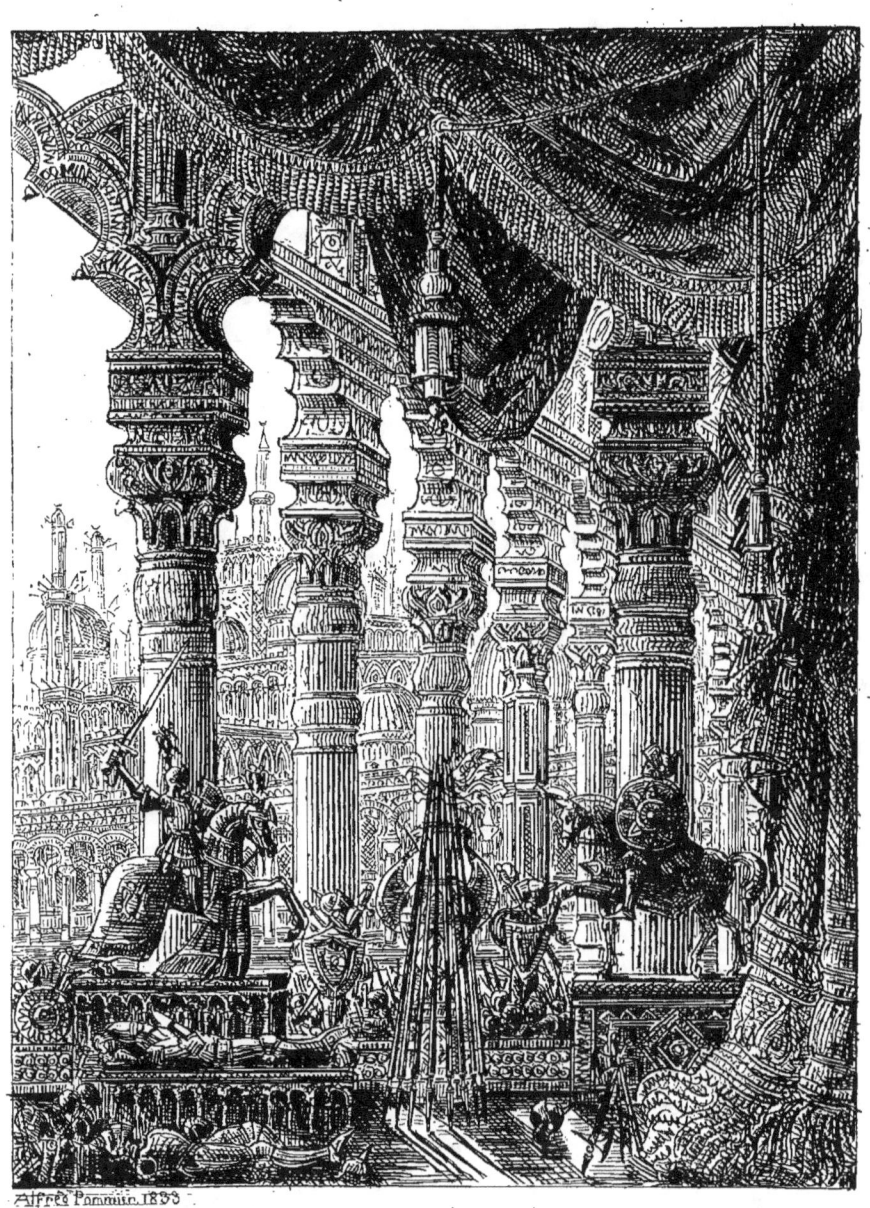

www.ingramcontent.com/pod-product-compliance
Lightning Source LLC
Chambersburg PA
CBHW051349220526
45469CB00001B/169